KB067157

팔리는 경험을
만드는 디자인

팔리는 경험을 만드는 디자인

고객을 사로잡는 경험 디자인의 기술

로버트 로스만, 매튜 듀어든 지음

유엑스 리뷰

차
례

추 천 사

—

조지프 파인 2세^{B. Joseph Pine II}

2017년, 나는 파트너 짐 길모어^{Jim Gilmore}와 지난 20년간 연단에 오른 씽크어바웃^{thinkAbout} 행사에서 매튜 듀어든(맷)을 처음 만났다. 이 행사에 참석했던 브리검영 대학교 동료 중 한 명이 클리블랜드에서 열린 마지막 행사에 맷과 함께 참석한 것이다. 맷은 브리검영 대학교가 "레크레이션 경영학부"를 "경험 디자인&경영학부^{Department of Experience Design & Management}"로 이름을 바꾸었다는 소식을 전해 주었다. 이는 모두가 힘을 모아 노력한 덕분이다. 경험 디자인과 경영의 중요성을 제대로 인지한 미국의 첫 번째 대학교인 셈이다.

맷과 그의 동료 로버트 로스만(밥)이 함께 쓴 이 책은 경험 디자인에 관한 아이디어, 원칙, 프레임워크를 제공하는 데 집중한다. 이 내

6

용을 충실히 따르기만 한다면 사람들의 참여를 이끌어 내는 경험을 제대로 디자인할 수 있다.

사실, 나는 밥을 실제로 만나지는 못했다. 그가 이 책을 주도적으로 집필한 사람인데도 말이다. 그러나 이 책을 보면 밥은 경험 디자인을 제대로 이해하고 있는 것으로 보인다. 나는 첫 장에서 사용자 경험UX 디자인, 고객 경험CX 디자인, 서비스 경험SX 디자인 등에 관해 다루기 시작했을 때, 곧 경험 디자인에 관한 내용이 중점적으로 다루어지리라 기대했다.

나와 짐이 함께 저술한 《경험 경제The Experience Economy》에서 경험은 다른 경제적 제공물, 즉 서비스와 다르다고 강조했다. 서비스가 재화와 다르듯이 말이다. 경험은 재화를 지지대로 삼고 서비스를 무대로 삼아 사람들을 개인적인 방식으로 관여하도록 만들어 기억을 창조한다. 이 기억이 경험의 전형적인 특징이다.

밥과 맷은 경험 디자이너들이 이를 현실로 이루어 내도록 도와주면서 중요한 세 가지 요소에 집중한다. 지향적일 것, 다양한 요소들을 오케스트라처럼 조율할 것 그리고 시간을 디자인할 것 등이다.

저자는 지향성이라는 개념을 초반에 소개한다. 사람들은 일생 동안 뜻밖의 많은 경험을 한다. 기업이 제공하는 경험 중에는 우연히 디자인되거나 전혀 계획되지 않은 경험도 많다. 오늘날 경험 경제에서 성공하려면, 당신이 무엇을 선보이는지, 경험을 소비하는 게스트에게서 무엇을 얻으려고 하는지, 게스트가 그 과정에 관여해서 어떤

추억을 만들 수 있는지에 관한 지향성을 가지고 접근해야 한다.

저자는 여기에서 미시적 경험과 거시적 경험이라는 개념을 유용하게 활용한다. 지향성을 가지고 미시적 경험을 디자인해서, 참여자가 몰입하도록 만드는 요소를 심사숙고하여 배열시킨다. 그렇게 모아진 경험이 거시적 경험을 만들어 내면서 사람은 (사전) 기대, (진행 중) 참여, (사후) 회고라는 단계를 겪는다.

《경험 경제》는 경험의 테마에 관한 개념으로 지향성을 상세하게 다루었다. 지향성은 어떤 것이 경험 속에 들어가고, 어떤 것이 배제되어야 하는지를 결정한다. 이를 통해 미시적 경험이 하나로 묶여지고, 거시적 경험이 형성된다. 지향성을 잘 보여 주는 사례로 버키^{Buc-ee}(텍사스에 있는 주유소의 편의점 체인)의 화장실 경험을 상세히 알려 주는 책이 있다. 흥미로운 책이지만, 그 경험은 텍사스에 가서 직접 해봐야 진정한 의미를 알 수 있다.

경험 디자인의 정의만 봐도 맷과 밥이 지향성을 얼마나 중시하는지 파악할 수 있다. 그들은 경험 디자인을 "지향성을 가지고 경험 요소를 오케스트라처럼 조화롭게 배열하여 참여자로 하여금 상호작용을 같이 만들고 이를 지속하도록 유도하며, 참여자는 물론 디자이너가 원하는 결과를 이끌어 내도록 만들어 내는 프로세스"라고 정의한다.

여기에서 우리는 두 번째 요소를 발견한다. 오케스트라처럼 조율한다. 짐 길모어와 나는 '무대에 올린다'라고 표현했지만, 우리 역시

오케스트라처럼 조율하거나 안무한다는 말 역시 비슷한 뜻으로 사용된다는 것을 간파했다. 각 표현들 모두 어떻게 지향성을 가지고 경험의 모든 측면을 디자인하는지, 그리고 어떻게 해야 게스트가 각각의 경험에 완전히 참여하고 추억을 만들 수 있는지를 적절히 묘사한다. 이 모든 것들이 종합적으로 모여서 경험 환경이 된다.

세 번째 요소에 대해서는 1999년 책을 출판한 뒤 1년이 지나고 나서야 그 의미를 온전히 이해할 수 있었다. 경험 디자인이란 근본적으로 시간을 디자인하는 것이고, 이것이 세 번째 요소가 된다. 각각의 미시적 경험은 특정한 양의 시간을 차지한다. 이 시간의 길이와 순서를 잘 조율해서 쌓아 올리고, 이 시간 순서대로 고객을 끌어들여 최종적으로 거시적 경험을 만들어 낸다. 이때 지향성을 가지고 디자인을 해야 한다. 그래야 원하는 드라마가 탄생하고, 그 속으로 온전히 들어갈 수 있다.

특히 제8장에서 극적 구조를 논하고 프라이타크 다이어그램을 소개한 것이 마음에 들었다. 필자도 《경험 경제》 개정판을 쓰면서 이를 수록했기 때문이다. 이 다이어그램은 19세기 독일의 행위 이론가 구스타프 프라이타크Gustav Freytag의 역작으로 연극을 공부하는 학생이라면 희곡을 이해하고 흡수하기 위해 오늘날에도 몸에 익히는 개념이다. 이 프레임워크를 통해 시간을 디자인하고, 이벤트를 순서대로 배열하고, 분위기를 고조시켜 클라이맥스를 조성한 뒤, 경험이 끝을 맺도록 마무리한다. 드라마가 없다면, 이벤트가 단조로워지면서 어떤

일이 발생하지 않는다. 하지만 드라마적 요소가 더해지면 의도한 대로 고객이 경험에 빠져들어 소중한 추억을 안고 간다. 결국 드라마란 기막히게 디자인된 시간인 셈이다.

그래서 나는 '고객 경험Customer Experience'이라는 개념을 정말 싫어한다. 이는 고객에게 친절하고, 다가가기 쉽고, 편리하게 상호작용을 제공하는 것을 뜻한다. 틀린 말은 아니지만, 차별화된 경험이란 기억에 남을 만하며 지극히 개인적이다. 또한 그 경험에 어느 정도의 시간을 들이면서 드러나는 것이다. 즉 드라마적인 요소를 갖추고 있어야 한다.

하지만 편리하다는 개념이 들어서면 '서비스와 다른 경제적 제공'이라는 경험의 의미가 퇴색된다. 고객과 함께 보내는 시간이 줄어들게 되고, 함께하는 시간을 소중히 여기고 이를 더 많이 소비하도록 만들 수 없다. 친절하고 다가가기 쉽고 편리하다는 것은 서비스의 특징이지 경험의 특징이 아니다. 서비스를 제공해서 고객들의 시간을 절약하려면 이런 특징이 바람직하다. 그러나 경험이란 소중한 시간을 뜻깊게 보내도록 만들어 주고, 게스트가 함께하는 시간의 전반에 걸쳐 미시적 경험을 지향성을 가지고 배열해 주는 것이다. 즉 시간의 드라마를 연출해서, 게스트가 몰입하는 거시적 경험을 만들어 내야 한다.

이를 위해 이 책에서 밥과 맷이 말하는 바를 충실히 따라 주길 바란다. 그러면 당신이 제공하는 경험은 물론, 사업과 개인의 삶에서도

훌륭한 결실을 볼 수 있다.

추천사

조지프 파인 2세

델우드, 미네소타 스트래티직 호라이즌

유한회사 Strategic Horizons LLP 공동 창업자

《경험 경제》,《진실성 Authenticity》,《대량 맞춤화 Mass Customization》,《무한한 가

능성: 디지털 전면에서 고객 가치를 창출하기 Infinite Possibility: Creating Customer

Value on the Digital Frontier》 저자

—

우리와 함께해 줘서 고마워요!

지난 20년간, 조직은 물론 개인의 측면에서 경험이 얼마나 중요한지 강조하는 글은 많이 쓰여졌다. 당신 개인의 관점에서 왜 그리고 어떻게 경험이 중요한지 생각해 보자. 사람이라면 인생을 가급적 긍정적인 경험으로 채우려고 한다. 또한 훌륭한 경험을 가져다주는 재화나 서비스를 제공하는 회사를 찾으려고 한다. 텍사스에 살 무렵, 맷은 몇 킬로미터를 더 달려서라도 그가 좋아하는 식료품 가게 H-E-B에 가서 물건을 사곤 했다. 집 근처 가까운 곳에 다른 식료품점이 있었지만 말이다. 그는 H-E-B가 제공하는 뛰어난 경험을 위해 그런 수고를 마다하지 않았다.

경험의 뛰어난 품질이 경제를 좌지우지하는 이 시대에는 고객들

과 직원들에게 훌륭한 경험을 제공하는 조직들은 번성하지만, 그렇 지 못한 조직은 역사의 뒤안길로 사라진다. 뛰어난 경험은 충성 고객과 직원을 끌어들이고 유지한다. 나쁜 경험은 사람들을 몰아내거나 사업 기회가 생기는 것을 막아 버린다. 다양한 분야의 회사들이 "경험"이라는 단어를 광범위하게 쓰고 있는 현실만 봐도 이런 사실이 얼마나 뿌리 깊게 사람들의 머릿속에 박혀 있는지 알 수 있다. 어도비의 슬로건 '경험으로 사업을 하라Make Experience Your Business'라던가 델타항공이 "델타 경험the Delta Experience"을 홍보하는 것을 생각해 보라. 모두 경험에 대해 이야기한다. 그러나 곳곳에서 "경험"을 홍보하지만, 조직적으로 어떻게 경험을 디자인할지에 대해서는 가이드가 거의 없는 실정이다.

처음부터 끝까지 경험 디자인 프로세스를 상세히 말해 주는 책이 필요했다. 경험 덕택에 수익이 급증했다던가, 개인은 물론 사회를 위해 경험이 어떻게 공헌하는지 보는 것만으로는 충분하지 않다. 이 분야에서 일을 해치우려면 경험을 디자인할 줄 알아야 한다. 당신이 지금 읽고 있는 이 책은 이런 빈틈을 메우기 위한 노력의 산물이다.

왜 경험에 관심을 기울여야 하는가

밥과 맷, 우리 둘의 경력을 합치면 40년이 넘는다. 그동안 우리는 레저와 교육 경험을 디자인하고 실천하는 데 힘써 왔다. 우리 모

두 레저 분야의 박사 학위를 갖고 있고, 레저 경험을 제공하는 회사의 리더, 임원, 매니저들과 직접 얼굴을 맞대고 일해 왔다. 레저야말로 경험 디자인의 최전방이다. 사람들은 자신이 원하는 대로 레저를 선택하고 본질적으로 동기를 부여받는다. 훌륭한 레저 경험을 디자인한다는 것은 곧 그 경험에 참여할 사람들과 조인트 벤처^{joint venture}(여러 기업이 공동으로 사업을 하기 위하여 세우는 기업)를 결성하는 것과 같다는 사실을 곧 깨닫게 된다. 참여자에게 그 레저가 뜻하는 의미가 있고, 그 의미가 당신이 디자인한 경험과 맞지 않는다면, 그들은 이내 다른 곳으로 가 버린다. 레저 경험을 통해 우리가 배운 것, 레저 경험을 디자인하기 위해 우리가 사용한 도구는 다른 경험 디자인에서도 사용할 수 있다. 오랫동안 우리가 기꺼이 해 왔던 일이 세상 곳곳에서 적용되는 것을 지켜보는 것은 꽤 흥분되는 일이다.

밥은 인디애나 대학교에서 레크리에이션 분야 학부 과정을 마쳤다. 그리고 빌리지 오브 오크 파크^{Village of Oak Park}(일리노이주 시카고 근처에 있는 오락 시설)에서 특별 이벤트를 담당했다. 그가 전달받은 이벤트 계획은 필요한 물품에 대한 체크리스트와 일정에 대한 정보였다. 이벤트에 참여한 사람들에게 어떤 일이 벌어질지 알려 주는 자료는 없었다. '내가 이 이벤트에 온다면 어떤 독특한 경험을 기대할까?'라고 밥은 고민하기 시작했고, 그런 경험이 현실로 이루어지려면 무엇을 해야 할지 생각했다. 그리고 그의 동료들에게도 똑같은 고민을 하도록 만들었다. 그들도 이런 새로운 방식을 좋아했고, 이내 그렇게

하는 것이 기본 업무 운영 방식이 되었다. 만들고 싶은 경험이 무엇인지 먼저 파악하고, 그런 경험을 만들어 내는 데 필요한 만남과 상호작용, 단계를 디자인한다. 오크 밸리 이후로 밥은 이 기본 가정에서 비롯된 테크닉을 견고하고 상세하게 만들면서 경력을 쌓아 갔다.

맷은 아이다호주 중부에 있는 새먼강의 메인 새먼과 미들 포크 지역에서 배를 타고 있을 때 경험 디자인에 관한 생각을 처음으로 하기 시작했다. 그는 고등학교와 대학교 시절, 래프팅 회사의 5일 혹은 7일짜리 급류타기 여행 가이드로 일했다. 그러면서 맷은 여행이 진행됨에 따라 참가자들의 행동은 물론 타인과의 관계에도 중대한 변화가 일어나는 것을 종종 목격하게 되었다. 사람들은 스트레스가 사라지면서 좀 더 많이 웃고 이야기를 나눴으며, 서로를 전혀 몰랐던 사람들이 뜻깊은 우정을 키워 나가기 시작했다. 맷은 이런 긍정적인 변화를 관찰하면서 여러 날에 걸친 강 여행이 어떻게 이런 변화를 가져오는지 궁금해졌다. 자연환경이 근사해서일까? 자연 속에서 스포츠 활동을 하면서 물리적인 어려움을 같이 부딪혔기 때문일까? 혹은 사회와 테크놀로지로부터 멀리 떨어져 있기 때문일까? 강에서의 경험들에 대해 고민하던 그는 결국 경험과 디자인에 관한 리서치, 교육, 실천 방법 분야에서 커리어를 만들어 갔다.

경험 디자인의 근본적인 개념을 정의하고, 개념을 사회적, 과학적 맥락으로 이어가고, 경험 디자인에 사용할 수 있는 실용적인 도구를 제공해 준 서적은 지금까지 없었다. 이 책을 쓰면서 우리는 다양한 식

견과 접근 방법을 통해 경험 디자인을 망라하기 위해 최선을 다했다. 이런 다양한 식견과 접근 방법은 당대의 경험 석학들, 조 파인Joe Pine, 짐 길모어Jim Gilmore, 마틴 셀리그만Martin Seligman, 톰 켈리Tom Kelly와 데이비드 켈리David Kelly, 칩 히스Chip Heath와 댄 히스Dan Heath, 미하이 칙센트미하이Mihaly Csikszentmihalyi, 대니얼 카너먼Daniel Kahneman, 월트 디즈니Walt Disney 등을 통해 나왔다. 이 책에서 선보이는 기술들은 충분히 입증된 것이며, 새로운 경험의 디자인뿐 아니라 기존의 경험을 분해하고 분석하며 재디자인할 수 있도록 도와준다.

경험 뒤에 놓인 사회적, 정신적 맥락을 이해하면 경험 디자인이 개선된다. 너무 깊게 이론을 파고들지는 않을 테지만, 적어도 몰입할 수 있는 경험을 만들 수 있는 정도의 내용은 짚고 넘어갈 것이다. 이 책의 대부분은 우리가 25년 넘게 학생들에게 가르치고 실제로 사용한 구체적인 기술을 다루고 있다. 경험 디자인 프로세스에 혁신을 녹여 내는 뛰어난 방법으로서 디자인 씽킹을 활용하고, 매일매일의 업무에 경험 디자인을 활용할 수 있도록 매우 실용적인 팁을 제공해 준다.

이 책이 나오기까지 도와준 모든 분에게 감사한다. 가족들, 특히 우리의 아내 린다 로스만Linda Rosman과 츠나에 듀어든Chenae Duerden에게 더할 나위 없이 고맙다. 두 사람은 이 책은 물론 커리어 전반에 있어 크나큰 지지대가 되어 주었다. 이 책 초안에 피드백을 주었던 대학생 시드니 버지스Sydney Burgess, 캐서린 가디너Catherine Gardiner, 매디 스미스Madie Smith에게도 감사의 뜻을 표한다. 텍사스 A&M 대학교의 개리 엘

리스^{Gary Ellis} 박사, 일리노이 주립 대학교의 바바라 슐레터^{Barbara Schlatter} 박사, 브리검영 대학교의 경험 디자인&경영학부에게도 감사한다. 이들 덕분에 경험에 대한 우리의 사고가 크게 영향을 받았고, 이 책을 쓰면서 열렬한 피드백도 얻을 수 있었다. 그들과 토론하면서 나눴던 아이디어들이 이 책에 녹아 있는 것을 쉽게 발견할 수 있다. 그들이 있었기에 더 좋은 책을 만들 수 있었다.

이 분야의 선구자이자 이 책의 추천사를 흔쾌히 써 준 조지프 파인 2세에게도 감사의 말을 전한다. 컬럼비아 경영대학원 출판사의 에디터 마일스 톰슨^{Myles Thompson}도 빼놓을 수 없다. 그는 처음부터 우리는 물론 이 책의 프로젝트를 전적으로 믿어 주었다. 그와 브라이언 스미스^{Brian Smith} 덕분에 이 책이 더욱 나아지고 끝마무리를 맺을 수 있었다. 그들의 지지와 도움에 감사한다. 마지막으로, 이 책을 읽어 주는 독자들에게 감사한다. 경험을 디자인하려는 당신의 노력이 빛을 보기를 바란다.

로버트 로스만(밥), 피닉스, 애리조나주

매튜 듀어든(맷), 프로보, 유타주

DESIGNING EXPERIENCES

1부

경험의 세계

여러분 모두 경험 경제에 참여하기를 바란다. '경험'이라는 단어는 거의 모든 말에 붙는 것 같다(예를 들어 다이닝 경험, 체크인 경험, 신입 사원의 조직 적응 경험 등). 하지만 경험이라는 단어를 붙인다고 모든 것이 가치 있는 경험이 되지는 않는다. 이 부분에서 우리는 경험과 경험 디자인의 개념을 다루고, 근본적이지만 실용적인 정의를 만들어 본다. 경험 디자이너는 이 정의를 활용하여 자신의 업무 방향을 세울 수 있다.

경험의 심리학적 측면을 살펴보면 경험의 행동학적 특성을 이해하고 훌륭한 경험을 만드는 것이 어떤 것인지 알게 된다. 마지막으로, 평범한 경험부터 변혁적인 경험까지 경험 유형에 관한 프레임워크를 다룬다. 이를 통해 경험 디자인을 포괄적으로 준비할 수 있고, 경험에 몰입하고 관여하도록 만드는 데 필요한 근간을 제공해 준다.

경험 디자인이란
무엇인가?

다음의 회사들은 어떤 공통점을 갖고 있을까?

- USAA(미국의 금융그룹)

- 코스트코^{Costco}

- 리츠 칼튼^{Ritz Carlton}(미국의 고급 호텔 체인)

- 제트블루^{JetBlue}(미국의 저가 항공사)

- H-E-B(미국 텍사스주에 본사를 둔 식료품 전문점)

- 아마존

- 애플

- 넷플릭스

꽤나 다양한 기업들이다. 어떤 회사는 제품을 만들고 어떤 회사는 서비스를 제공한다. 사실, 이들은 2018년 자신의 산업 분야에서 가장 높은 NPS(순 추천 고객지수Net Promoter Score®) 점수를 받은 기업들이다. NPS는 컨설팅 회사 베인앤컴퍼니Bain & Company의 프레드 라이켈트Fred Reichheld가 만든 지수로, 브랜드에 대한 고객 충성도를 측정한다. 이 점수가 산출되는 방식은 다음과 같다. 고객에게 "이 회사를 친구나 동료에게 추천하고 싶습니까?"라는 질문을 던지고 0~10점 사이에서 점수를 매겨 달라고 요청한다. 고객의 점수가 9점이나 10점이면, 이들은 추천 고객이다. 만일 점수가 0점에서 6점 사이라면 이들은 비추천 고객이 된다. 추천 고객의 비중과 비추천 고객의 비중을 각각 백분율로 환산한 뒤, 추천 고객 비중에서 비추천 고객 비중을 차감했을 때 나오는 숫자가 해당 기업의 NPS 점수가 된다. 산업마다 편차가 있기는 하지만, 일반적으로 봤을 때 NPS 점수가 50점이 넘으면 꽤 높은 점수를 받은 편이다.

앞에서 열거한 기업들의 NPS 점수를 살펴보자.

- USAA: 79
- 코스트코: 79
- 리츠 칼튼: 75
- 제트블루: 74
- H-E-B: 72

- 아마존: 68
- 애플: 63
- 넷플릭스: 62

이 기업들은 평범한 고객을 자신의 브랜드를 널리 소개하는 충성 고객으로 끊임없이 바꾸고 있다. 어떻게 이런 성과를 거둔 것일까? 높은 NPS 점수를 받을 수 있었던 이유는 바로 고객에게 경험을 제공한 것에 있다. 넷플릭스처럼 엔터테인먼트를 제공하든, 코스트코처럼 소비재를 팔든, 이들은 강력하고 긍정적인 고객 경험을 어떻게 지속적으로 제공하고 디자인하는지 알고 있다. 모든 산업에서 경험은 매우 중요한 요소이다. 고객과 직원에게 훌륭한 경험을 제공할 수 있는 회사는 성공하고 그렇지 못한 회사들은 실패하게 되어 있다. 우리 모두의 삶에서도 경험은 매우 중요하다. 경험을 통해 정체성을 쌓고, 가족과 친구들과 관계를 맺는다. 이 책의 목적은 경험이 어떻게 작용하는지 들여다보고 경험을 어떻게 디자인하는지 이해할 수 있도록 돕는 것이다. 훌륭한 경험은 우연히 일어나지 않는다. 그런 경험을 만들려면 의도에 따라 계획을 세워야 한다. 이 책은 훌륭한 경험을 디자인할 수 있는 사람이 되는 데 필요한 식견과 도구를 제공해 준다.

미처 깨닫지 못하고 있을지 몰라도, 당신은 이미 경험을 디자인하고 있다. 고객은 물론, 동료, 친구, 가족들과의 경험을 끊임없이 주도해서 만들어 내고 있다. 이에 따라오는 질문은, '당신은 의도적으

로 경험을 디자인하고 있는가?'가 된다. 의도와 목적을 가지고 경험을 디자인해야 개인적인 삶은 물론 커리어도 성공할 수 있다. 월트 디즈니 같은 사람이나 리츠 칼튼 같은 조직처럼, 엄청난 경험을 만들어내는 재능을 타고난 이들도 있다. 하지만 그런 이들이 선사하는 경험도 사실은 세심하고 의도적인 디자인에서 만들어졌다. 이 책을 읽었다고 해서 월트 디즈니에 버금가는 사람이 되지는 않겠지만, 적어도 뛰어난 경험을 디자인하는 사람은 될 수 있다.

경험의 중요성

•

이 책을 읽고 있다면, 이미 경험이 중요하다는 생각에는 동의할 것이다. 그렇다 하더라도, 왜 경험에 관심을 쏟아야 하는지에 관해 더 살펴보자. 경험은 현대 경제에 강력한 영향을 미친다. 조지프 파인 2세와 제임스 길모어**James H. Gilmore**는 1990년대 중반부터 경험 경제 **Experience Economy**라는 개념을 전파해 왔다. 150여 년이라는 세월 동안 우리는 옥수수나 석탄 등의 범용품을 채취하는 농경 시대를 지나 재화의 제조에 집중한 산업 경제 그리고 서비스를 제공하는 서비스 경제를 겪은 뒤 지금의 경험 경제로 들어섰다. 경험 경제에서 주요한 경제 활동은 경험을 디자인하는 일이다. 이런 경제 구조에서 사람들은 사양만 보고 제품을 구매하지 않는다. 기업이 제공하는 경험도 구매 결정에 영향을 미치는 것이다.

이 장 앞에서 언급한 회사들이 고객을 추천 고객으로 탈바꿈시킬 수 있었던 것은 그들이 제공한 경험이 뛰어났기 때문이다. 파인과 길모어가 경험을 이야기할 때 대표적으로 언급되는 것이 커피다. 가공되지 않은 커피콩(범용품)을 커피 가루(제품), 평범한 커피 한 잔(서비스), 마지막으로 스타벅스의 리저브 커피(경험)까지 탈바꿈하면서 가격이 쭉쭉 올라간다. 요약하자면, 같은 제품이라 할지라도 더 바람직한 경험이 같이 제공된다면 사람들은 기꺼이 돈을 더 지불할 용의가 있다.

이렇게 경제가 변화하면서 경제 활동도 단순한 서비스 제공에서 벗어나 고객이 직접 참여하는 경험을 제공하는 것으로 바뀌었다. 경험이 서비스와 완전히 다른 것인지, 아니면 서비스의 한 가지 종류에 불과한지에 대해서는 아직도 논쟁이 계속되고 있다. 하지만 우리는 경험과 서비스는 완전히 다르다고 생각한다. 서비스는 경제 활동의 한 카테고리를 차지한다. 어떤 경우, 서비스를 구입하면 특정한 도구나 기술을 이용할 수 있다. 예를 들어 스케이트 날을 가는 것처럼 말이다. 물론 날을 가는 도구를 사서 직접 날을 갈 수도 있지만, 스케이트 날을 가는 일은 특수한 기계뿐만 아니라 요령도 필요하다. 어떤 서비스는 창문을 닦는 것처럼 그다지 유쾌하지 않은 일을 남을 고용해서 해치워 버리는 형태로 이루어진다. 굉장히 어려운 기술이 필요하지는 않은 일이기에, 집주인이 직접 할 수도 있다. 하지만 시간이 없거나, 그 일을 직접 하고 싶지 않을 때 그 서비스를 제공해 주는 다른 사

람을 고용한다.

반면, 경험은 고객이 의도적으로 참여하도록 끌어들이고, 참여자의 의지에 따라 관여가 지속된다는 점에서 서비스와 차별된다. 서비스나 경험을 제공받는 사람들을 어떻게 부르는지 생각해 보라. 서비스를 제공하는 기업은 그들의 고객을 게스트, 클라이언트, 환자 등으로 부른다. 기업은 이들을 위해 무엇인가를 할 필요가 있다는 뜻이 내포되어 있다. 반면, 경험을 만들어 내는 조직들은 고객을 참여자로 바라본다. 테크놀로지 전문 작가 클레이 셔키Clay Shirky는 다음과 같이 핵심을 집어냈다. "참여자는 다르다. 참여한다는 이야기는 당신의 존재가 중요하고, 당신이 무엇을 듣거나 봤을 때 보이는 반응이 전체 과정의 일부로 들어온다는 뜻이다." 경험하려면 끊임없이 관심을 쏟고, 관여하고 행동해야 한다. 즉 참여해야 한다는 말이다. 당신이 디자인할 수 있도록 우리가 도와주려는 그 경험은 참여자가 그 안에 깊이 빠져서 같이 참여하며, 주의를 기울이고 행동을 취하는 경험이다.

서비스를 부풀린다고 경험이 되지는 않는다. 예를 들어 호텔들은 고객에게 서비스를 제공하는 것을 넘어 극진하게 모신다고 말한다. 그래도 서비스 이상을 넘지 못한다. 제공자는 고객을 위해 혹은 고객에게 어떤 행동을 취한다. 더 골몰해서 말이다. 서비스를 부풀려서 그 내용이 심오해질 수는 있어도, 그 효과는 잠시뿐이고 어느 순간이 되면 다시 서비스를 구매해야 한다. 서비스를 유지하는 것은 참여자가 아니라 제공자이다. 물론, 서비스의 품질은 뛰어나야 한다. 우리는

앞으로 고품질의 서비스가 가지는 특성에 대해서 논할 텐데, 이것은 기술적 요인이라고 본다(9장 참조). 이 책에서 논하는 경험 속에는 이를 향상시키기 위해 일정 부분 서비스 요인들이 들어간다. 하지만 그러한 서비스 자체로는 경험이라고 보기 힘들다.

좀 더 개인적인 수준에서 참여하는 경험이 왜 중요한지 살펴보자. 다음의 질문은 우리의 좋은 친구이자 동료인 게리 엘리스 박사와 나눴던 대화의 일부분이다. 게리 엘리스 박사는 텍사스 A&M 대학교에서 경험 디자인 연구를 이끌고 있다.

1. 가장 소중한 기억을 떠올려 보라. 일반적으로, 가장 소중한 기억은 특정한 경험과 관계가 있다.
2. 이 기억을 다른 사람에게 건네 줘야만 한다면 얼마의 돈을 요구하겠는가?

얼마의 금액을 생각했는가? 5만 원? 50만 원? 5백만 원? 혹은 5천만 원? 꽤 고액의 금액을 떠올렸는가? 이 질문에 많은 사람들은 가격을 매기는 것 자체를 거부했다. 그렇게 소중한 기억을 내주는 것을 상상조차 할 수 없기 때문이다. 우리는 소중한 추억들을 중요시하고, 이런 추억들은 경험으로 이루어진다. 폴 라트너[Paul Ratner], 사회 심리학자 엘리자베스 던[Elizabeth Dunn], 하버드 비즈니스 스쿨 교수 마이클 노튼[Michael Norton]이 진행한 연구에 따르면 유형의 재화보다 경험을 사는 쪽

의 사람이 느끼는 행복이 훨씬 크게 그리고 오래 영향을 미쳤다. 갑자기 단 음식이 먹고 싶은 것처럼 순간적으로 물건을 사고 싶다는 충동을 느끼기는 하지만, 시간이 지나면서 그 물건이 갖는 참신함과 중요도는 점차 사라진다. 이와 대조적으로 경험에 투자한 경우는 그 만족감이 점점 더 상승한다. 긍정적인 경험의 기억이 무르익으면서 기억을 되살릴 때마다 더욱 소중하게 느껴지기 때문이다.

긍정적인 경험을 디자인하고 제공하는 것도 중요하지만, 특히나 요즘처럼 디지털로 연결되는 시대라면 부정적인 고객 경험을 만들지 않는 것이 더 중요할 수 있다. 즉 너무나 불쾌했기 때문에 기억에 남는 경험을 만들어서는 안 된다는 것이다! SNS가 등장하기 전에는 회사가 좋지 않은 경험을 제공했더라도 고객은 가까운 친구나, 그 경험과 관련된 사람에게만 자신의 이야기를 전달할 수 있었다. 하지만 지금은 나쁜 경험이 SNS를 통해 전 세계로 알려진다.

유나이티드 항공 비행기에서 데이브 캐롤Dave Carroll의 기타가 망가져 버린 사례를 생각해 보자. 항공사가 손해 배상을 거부하자, 데이브와 그의 밴드는 그 경험에 대한 뮤직비디오를 만들었다. 이 비디오는 유튜브에서 약 1천 6백만 명의 사람들이 시청했다. 소문에 의하면, 이 사건 하나로 유나이티드 항공사는 몇 십억 원의 손해를 봤다. 지금 이 책을 읽으면서 크게 입소문이 나 버린 부정적인 고객 경험이나 직원 경험을 떠올리고 있을 것이다. 기업은 한 번의 실수는 그저 조용히 묻힐 것이라고 기대해서는 안 된다. 좋은 경험이 꾸준하게 이

어져야 고객의 충성도가 만들어지고 지속된다. 그리고 나쁜 경험은 재빨리 개선되어야 한다.

기업은 직원에게 제공하는 경험 역시 고객에게 제공하는 경험 못지않게 중요하다는 사실을 깨닫기 시작했다. 딜로이트 인사이트 Deloitte Insights(미국 컨설팅 회사 딜로이트의 싱크탱크)를 위한 2017년 글로벌 인력 트렌드 리포트 Global Human Capital Trends Report에서 직원 경험 기술 전문가인 조시 버신 Josh Bersin과 그의 동료는 직원 경험을 개선하는 것이 디지털 시대에서 새로운 고용 규칙을 위한 네 번째 중요한 트렌드라고 강조했다. "오늘날 기업은 직원 여정을 바라보고, 이들의 욕구를 이해하고 NPS를 활용해서 직원 경험을 이해하려고 노력한다." 또한 그들은 뛰어난 직원 경험이 곧 우수한 고객 경험으로 이루어진다고 강조한다. 나날이 경쟁이 격심해지는 산업에서 두둑한 연봉과 기본적인 복지로는 뛰어난 인재를 확보할 수 없다. 잠재적인 고객 못지않게 직원 역시 뛰어난 경험을 원한다.

결국, 경험이란 매우 중요하다는 사실을 말하고 싶다. 조직으로서 기업은 뛰어난 경험 디자인을 통해 고객 충성도를 구축하고, 뛰어난 직원을 얻고 유지하며, 경쟁 그 이상의 수준으로 올라간다. 경험과 그 결과가 이제는 기업의 전략적 산물로 여겨질 정도로 중요성이 강조되고 있다. 이 책은 개인의 상호작용 수준에서 경험을 디자인하고 제공하는 능력을 키우는 데 중점을 두고 있지만, 기업 전략 계획에 대해서도 몇 가지 사례를 포함해 두었다(제10장 참조). 개인적인 수준

에서 보자면 훌륭한 경험은 인생을 즐겁고 뜻깊게 만들어 준다. 어떤 훌륭한 경험은 즉흥적으로 일어나기도 하지만, 뛰어난 품질의 경험을 계속 제공하려면 지식을 최대로 활용하고 지향하는 바를 분명히 보여 주는 경험 디자인이 필요하다. 훌륭한 경험을 제공한다는 것은 개인적으로도 굉장히 보람찬 일이다. 당신도 우리 못지않게 그런 노력을 즐길 것이라 믿는다.

경험이란 무엇인가?

•

너무 많은 이들이 경험을 논하고 있기에, 모든 이들이 경험에 대해 똑같이 생각하고 있을 거라고 지레짐작할 수 있다. 이 점을 분명히 하기 위해 몇몇 사람에게 "경험이란 무엇인가?"라는 질문을 던져 보기 바란다. 아마 각각 다른 답을 듣게 될 것이다. 경험이란 흔한 단어이지만, 꽤 복잡한 단어라서 이를 정의하기란 쉽지 않다. 종종 사람들은 경험을 정의하는 대신 자신의 경험 사례를 이야기한다. 사례는 정의가 아니다. 모두가 납득하는 정의가 없다는 사실은 좀 우려스럽다. 정의 없이 무엇인가를 디자인하는 것은 쉽지 않기 때문이다.

어떤 경우에는 경험을 정의한다고 말하면서 오히려 그 경험이 발생하는 맥락(고객, 레저, 교육 등)을 기술하는 경우도 있다. 이렇게 전후 사정에 근거해서 경험을 바라보는 것은 그만의 장점이 있지만, 그렇게 카테고리를 짓는다고 해서 경험에 대한 일반적인 정의를 내릴

29

수 있는 것은 아니다. 영어라는 언어 자체가 이에 대한 정의를 어렵게 만드는 측면도 있다. 독일어의 경우에는 영어의 경험^{Experience}을 여러 개의 단어로 세분화한다. 예를 들어, 경험은 "어떤 대상을 여러 번 접하면서 얻게 되는 지식이나 요령"(예를 들어 "난 이 분야에서 20년의 경험이 있어."라고 할 때의 그 경험)이 될 수도 있고, "공감대가 이루어진 특정 공동체를 특징짓는 과거의 사건"(예를 들어 "아메리칸 익스피리언스", 미국 사회에서 겪은 경험을 특징적으로 아우르는 단어)을 뜻할 수도 있다.

우리는 당신이 개인적으로 이루어 낸 일, 당신이 결과를 위해 한 행동 혹은 당신을 특정 방식으로 느끼게 하는 것(예를 들어 "나는 테니스를 치면서 정말 굉장한 경험을 했어.")이라는 측면의 경험에 집중하려고 한다. 이런 관점에서의 경험은 능동적이며, 자신의 주변에 일어나고 있는 일에 대해 분명하게 인식하고 이에 관여한다는 의미를 내포한다. 흥미롭게도 영어의 experience라는 단어는 라틴어 experiri(엑스페리리)에서 파생되었는데, 이 단어는 "노력해 보거나 시도해 보다"라는 뜻이다. 즉 적극적으로 참여한다는 뜻을 내포하고 있다.

경험의 이해

•

경험의 기본 성질을 다뤘으니, 경험에 대해 본격적으로 제대로 된 정의를 내려 보도록 하자. 간단히 말해서, 경험이란 계속되는 상호작용을 자각하는 것이다. 이 책에서 다루는 경험이 일어나려면 개인과 그 주변 환경 사이에 계속적으로 상호작용이 있어야 한다. 그리고 이 상호작용은 경험에 참여한 개인이 의식적으로 그 안에 몰입하면서 지속되어야 한다. 이런 경험은 사람을 몰입하게 만들고, 관여하도록 만들기 때문에 서비스를 통해 받는 수동적인 경험과는 사뭇 다르다. 이런 경험이 일어나려면, 자신의 주변에 어떤 일이 일어나는지 충분히 인지하고 있고, 그 결과에 대해 자신이 일정 부분 이바지해야 한다. 우리가 특히 관심을 기울이는 것은 보다 복잡한 형태의 경험이다. 이런 경험을 통해 고객은 자발적인 홍보 대사가 되고 직원은 열렬한 지지자가 된다. 구체적인 행동으로 구현할 수 있는 형태로 경험을 정의하기 위해 경험의 추가적인 요소들을 간략하게 다뤄 보자(그림 1.1 참조).

그림 1.1 경험의 기초 요소. Modified from Mat D. Duerden, Peter J. Ward, and Patti A. Freeman, "Experiences: Seeking Interdisciplinary Integration," Journal of Leisure Research 47, no. 5 (2015), 612.

첫째, 경험은 여러 단계로 구성된다. 각각의 경험은 기대 단계, 참여 단계, 회고 단계로 이루어진다. 둘째, 각각의 단계 안에서 경험 디자인 요소와 참여자 사이에 여러 개의 상호작용이 순차적으로 이루어진다. 이들 요소가 무엇인지에 대해서는 제4장에서 추가로 다룰 예정이다. 이 요소들이야말로 경험 디자인의 기본 중의 기본이다. 이를 활용하고 고려해야 경험을 디자인할 수 있다. 일단 지금 단계에서는 이 요소들이 경험을 구성하는 사람, 장소, 사물 정도라고 생각하자. 셋째, 참여자와 경험 요소 간에 상호작용이 발생하면, 경험에 대한 참여자의 반응과 인지에 따라 그 결과가 결정되고 다양한 형태로 생성된다. 이런 인지를 그림 1.1에서는 "인지 결과"라고 명명했다. 인지에는 생각, 감정, 태도, 행동 등이 포함된다. 경험에 참여하면, 특정

한 방향으로 회고가 일어난다. 그리고 인지 결과는 회고를 통해 발생한 의식의 산물이다.

그림 1.1에서 다룬 기초적인 요소를 결합해서, 다음과 같이 경험을 정의해 볼 수 있다. 경험이란, 참여자가 의식적으로 인지하고, 경험 요소에 대해 회고하고 해석하면서 나타나며, 개인적인 인지 결과와 추억을 가져다주는 자신만의 독특한 상호작용 현상이다.

경험은 미시적 경험과 거시적 경험 두 가지의 형태를 보인다. 미시적 경험은 기대, 참여, 회고 단계에 걸쳐 분포하는 별개 단위의 경험으로, 이 경험들이 누적되어 거시적 경험이 이루어진다. 미시적 경험과 거시적 경험의 디자인 구분은 경험을 바라보는 높이에 따라 상대적으로 달라진다. 한 사람의 인생 경험 전체를 바라보는 관점에서는 한 번의 휴가는 미시적 경험에 해당하지만, 그 휴가 중에 일어나는 일을 미시적 경험으로 나눠보는 관점이라면 그 휴가는 거시적 경험이 된다. 경험을 디자인한다면, 이렇게 미시적 경험과 거시적 경험의 관점을 지속적으로 옮겨 다닐 수 있어야 한다. 이에 대해서는 제5장과 제6장에서 추가로 다룬다.

경험의 기초 요소를 활용해 보기: 사례

방금 소개한 경험 요소들을 어떻게 사용하는지, 레스토랑에 가는 경험처럼 사람이라면 누구나 한번은 해 봤을 경험을 세분화해서 살

펴보도록 하자. 이 경우 기대 단계에서 식사하러 나가는 것에 대해 생각하기 시작한다. 어떤 음식을 먹을지, 누구와 함께 갈지, 예산은 어느 정도로 잡을지, 어느 레스토랑으로 갈지 고민을 시작한다. 훌륭한 곳에서 식사하는 것을 좋아하는 사람이라면 인터넷에서 레스토랑의 리뷰나 메뉴를 찾아본다. 이런 과정과 의사 결정 모두 당신과 경험 요소 간의 상호작용이 된다. 이들 중 어떤 것은 외부에서 제공되고(레스토랑 리뷰 앱이나 SNS의 글, 온라인 메뉴 등), 어떤 것은 스스로 결정하기도 한다(초대할 친구, 레스토랑까지 어떤 교통수단을 이용할지, 예산 등). 이 중에 당신의 의사 결정을 크게 좌우하는 요소가 하나 존재한다. 예를 들어, 친구와의 식사가 가장 큰 목적이라면, 장소나 메뉴는 그 중요성이 떨어지게 된다.

기대 단계에서 참여 단계로 움직이면서 실제 경험 요소들과 상호작용이 시작된다. 위의 사례에서는 식당에 도착해서 들어가는 미시적 경험이 이런 상호작용이 된다. 이때 주목해야 할 것은 기대 단계에서 당사자가 느낀 지극히 주관적인 결과가 참여 단계에도 영향을 미친다는 점이다. 예를 들어, 식당에 대해서 훌륭한 리뷰를 봤다면, 참여 단계에 들어서면서 긍정적인 태도를 보일 가능성이 크다. 미리 전화로 예약했다면, 직원이 당신을 맞이하고 예약석으로 안내할 것이다. 이미 식당에 대해 긍정적인 마음을 갖고 있는 상태에서 테이블로 신속히 안내받는다면 긍정적인 느낌이 증폭된다. 우리는 이를 긍정적인 인지 결과라고 부른다. 만일 레스토랑에 대한 리뷰가 나빴고,

레스토랑이 예약을 받지 않았거나 직원에게 환영받지 못한다는 느낌을 받았다면, 최초 참여 단계에서 어떤 인지 결과가 나올지 뻔하다. 음식을 주문하고, 받고, 먹는 추가적인 미시적 경험과 친구와 이야기하고 음식값을 지불하는 경험은 모두 참여 단계에 해당한다. 레스토랑 기업들이 다이닝 경험에서 발생하는 상호작용을 어떻게 생각하고 디자인하는지 알아보려면 폭스 레스토랑 콘셉트Fox Restaurant Concept와 브링커 인터내셔널Brinker International에 대해 제10장을 참조하기 바란다.

레스토랑을 떠나고 나면 그 경험의 회고 단계가 시작된다. 참여 단계에서 일어난 인지 결과에 따라 경험 전체에 대한 인지가 달라진다. 그리고 경험에 참여하는 단계에서 과거에 일어난 일에 대한 회고로 전환된다. 회고 단계는 매우 긍정적이거나 부정적인 경험을 했을 때 영향이 강하다. 인생에서 겪는 경험 대부분은 기억에 남을 만한 경험이 아니다. 그래서 회고 단계가 짧고 약하다. 하지만 극단적인 경험을 겪었다면, 회고 단계에서 다른 사람과 대화 혹은 SNS에 글 올리기 등으로 이에 관해 이야기를 나누거나, 식당에서 밥을 먹을 때의 사진을 들여다보거나, 그 기억을 회고하는 식으로 다양한 행동이 나타난다. 이 시점에서 그 경험에 대한 전반적인 평가는 다른 사람과 이에 관한 이야기를 나누다가 혹은 본인이 혼자 속으로 생각하다가 쉽게 달라지기도 한다. 회고 단계의 인지 결과에 따라 그 레스토랑에 다시 가겠다고 마음을 먹으면 새로운 기대 단계로 진입한다. 이제 경험은 새

로운 국면으로 진입한다. 만일 그 레스토랑에 다시는 가지 않겠다고
마음을 먹으면 그 레스토랑에 대한 경험 사이클은 종료된다.

레스토랑에서 식사하는 것처럼 익숙한 경험도 사실은 매우 복잡
한 단계를 거친다. 따라서 이를 디자인하는 일은 섬세하고, 복잡하
고, 일정한 프로세스를 거쳐야 한다. 고객 서비스가 중요하다고 말로
이야기하는 것은 의미가 없다. 이 세 개의 경험 단계에 걸쳐 상호작
용이 순서대로 일어나도록 참여자를 이끌고, 참여자는 물론 경험 디
자이너가 원하는 결과를 가져오도록 경험을 디자인하려면 지향성
을 가지고 프로세스를 만들어서 여러 번 검증해야 한다. 앞으로 나올
장에서 다룰 도구와 지식은 이런 결과를 만들어 내기 위해 경험을 디
자인하는 데 필요한 방법론을 제공해 줄 것이다.

경험 디자인이란 무엇인가?

•

경험을 정의했으니 경험 디자인을 다뤄 보도록 하자. 경험에 대한
관심이 높아지면서, 다양한 경험 디자인 접근 방법론들이 나타났다.
사용자 경험 디자인, 고객 경험 디자인, 서비스 경험 디자인이라는
말을 한 번은 들어봤을 것이다. 이 방법론들은 특정 맥락에서 경험
디자인 프로세스를 적용한다는 것을 뜻한다.

- 사용자 경험 디자인은 사람과 컴퓨터 간의 상호작용을 디자인하는 데 집중한다.
- 고객 경험 디자인은 고객과 기업 간의 상호작용을 디자인하는 것을 다룬다.
- 서비스 경험 디자인은 서비스를 효율적이고 긍정적으로 제공할 수 있도록 고민한다.

경험 디자인을 특수하게 만드는 것은 중요하다. 앞뒤 정황에 따라 맞추다 보면 고객별 맞춤화가 자연스럽게 발생한다. 예를 들어 UX 디자인에서는 경험의 소재에 대해 논란이 분분하다. 컴퓨터와 상호작용을 하는 게 경험인가? 아니면 컴퓨터는 그저 경험의 통로를 제공해 주는 창일까? 각 분야에서 차이점보다는 공통점이 많음에도 이들 간에 대화가 부족하고 이해를 같이하지 않는다는 것은 문제가 있다.

경험 디자인 작가 브라이언 솔리스**Brian Solis**는 이런 단절에 대해 다음과 같이 말했다. "이런 다양한 분야(브랜드 경험, 고객 경험, 사용자 경험 등)의 전문가들은 거의 상호작용하지 않는다. 회사가 경험을 디자인하기 위해 이들을 통합시키는 일은 더더욱 없다. 안타까운 일이 아닐 수 없다. 사실 이들은 공통점이 너무 많기 때문이다." 이런 경험 디자인의 하부 이론들은 각자 발전해 왔고, 모든 이들이 적용할 수 있는 공통점을 찾으려는 노력은 거의 없었다.

혁신도 이런 식으로 일어난다. 새로운 아이디어들이 독립적으로, 동시에 이곳저곳에서 나타난다. 사회학자 로버트 머튼[Robert Merton]은 이를 중복된 발견[Multiple Discoveries]이라고 칭했다. 이렇게 동시에 혁신이 발생하는 꽤 많은 사례를 찾아볼 수 있다. 미적분, 혁신 이론, 핵폭탄 등이 그렇게 탄생했다. 중복된 발견은 "인류의 문화 저장고에 필요한 정보와 수단이 충분히 쌓여 있고, 충분한 숫자의 탐구자들이 하나의 문제에 집중할 때" 나타난다.

기업은 물론 개인들도 경험의 중요성을 인식하고, 분명한 지향성을 가지고 디자인해야 한다는 것을 깨달으면서 경험 디자인의 하위 분류들이 나타나기 시작했다. 최근 기업들이 최고 경험 책임자[chief experience officer]를 유행처럼 임명하기 시작한 게 좋은 사례가 된다. 이런 기업들은 훌륭한 경험을 안겨 주는 것이 중요하다는 사실은 깨달았지만, 최고 경험 책임자에게서 무엇을 원해야 하는지는 아직 잘 모른다. 많은 사람이 경험 디자인 방법론이 필요하다고 인식하기 시작했다. 하지만 경험 디자인이 도대체 무엇인지 혹은 어떤 방향으로 나아가야 하는지에 대해서는 중론이 없다. 피터 벤츠[Peter Benz]는 《경험 디자인: 개념과 사례 연구[Experience Design: Concepts and Case Studies]》에서 다음과 같이 저술했다. "경험 디자인이란 그 자체로 다른 것과 차별되는 창조적인 원칙이다. 이런 경험 디자인의 가능성은 좀 더 널리 인정되고 선언되어야 한다." 경험 디자인은 관련 하부 이론(사용자 경험, 고객 경험, 서비스 경험)을 모두 아우를 수 있는 분야로서 자리 잡아야 한

다. 이를 위해서는 보편적인 정의가 존재해야 한다. 이 책은 경험 디자인을 정의하고, 널리 사용할 수 있는 핵심 원리와 도구를 소개하기 위해 노력했다.

경험 디자인에 대해 우리의 정의를 선보이기 전에, 경험과 디자인, 두 단어의 뜻을 더 살펴보자. 경험이라는 단어의 정의에 들어가는 핵심 사실들은 다음과 같다. 경험은 여러 단계 그리고 인지 결과로 이어지는 참여자와 경험 요소 간의 상호작용으로 이루어진다. 디자인이란 단어도 경험과 마찬가지로 어디에 쓰이느냐에 따라 다양한 뜻을 가진다. 훌륭한 통찰력을 보여 준 《디자인 웨이 The Design Way》에서 해롤드 넬슨 Harold G. Nelson과 에릭 스톨터먼 Erik Stolterman이 사용한 정의를 소개하고자 한다. 그들은 디자인을 "아직까지 없던 무엇인가를 상상하는 능력, 즉 완전히 새로운 형태로 디자이너의 목적을 더해서 견고한 형태로 보여 주는 능력"이라고 말했다. 디자인한다는 것은 어떤 지향성을 가지고 무엇인가를 창조해서, 목적성과 지향성을 가지고 계획적으로 개입하여 원하는 변화를 이끌어 내는 것이다.

우리가 경험과 디자인에 관해 공유한 개념을 함께 결합해서, 다음과 같이 경험 디자인을 정의하려고 한다. 경험 디자인이란 경험 요소를 의도적으로 조율하여 참여자와 함께 상호작용을 만들고, 지속할 수 있는 기회를 제공하고, 이를 통해 디자이너는 물론 참여자가 원하는 결과를 이끌어 내는 것이라고 할 수 있다. 경험은 복잡하지만 늘 존재해 왔다. 하지만 원하는 결과를 이루어 내는 훌륭한 경험을 창조

하려면, 누군가가 목적을 가지고 개입해야 한다. 그 누군가가 바로 경험 디자이너고, 당신은 그 디자이너가 될 수 있다.

시작해 봅시다!

•

경험과 디자인이라는 단어를 정의함으로써 이제 앞으로 나아갈 채비를 마쳤다. 경험이 결과를 가져오는 상호작용 프로세스와 경험이라는 것 자체가 얼마나 복잡한지 공감하리라 믿는다. 몇 사람이 모이는 모임은 누구나 계획할 수 있고, 그렇게 사람과 오고 가다 보면 어떤 형식으로든 결과가 나온다. 하지만 참여자는 물론 제공자에게도 가치 있는 결과가 나오도록 경험을 디자인하고 제공하는 것은 의도적인 프로세스를 통해서 가능하다. 앞으로 우리의 목표는 어떤 그룹을 대상으로 하든, 어느 상황에서 경험을 디자인 하든, 이때 필요한 지식과 도구를 제공해 주는 것이다. 경험 디자인은 다양한 이론을 요구하는 분야이다. 따라서 우리는 경험 디자인 전문가에게 필요한 다양한 이론을 얻는다. 또한 계속해서 경험과 서비스가 어떻게 다른지 그 차이점도 집중해서 다룰 것이다.

이 장을 마무리하기에 앞서 간략하게 용어정리를 하고자 한다. 경험 스테이징Experience Staging은 경험을 전달하는 행위를 의미한다. 경험 스테이저Experience Stager는 경험을 무대에 올리는 프로세스를 만들어 내

는 사람을 말한다. 경험 스테이저는 최종 사용자와 직접 교류하는 일선 직원을 뜻하는 말로 많이 쓰였다. 디자인의 대상을 지칭하는 용어로는 고객, 참여자 혹은 최종 사용자 등 다양한 단어를 사용한다. 경험을 디자인하다 보면 다양한 성격의 사람을 접하기 때문에, 의도적으로 다양한 용어를 사용하기로 했다. 개인적으로 우리는 참여자라는 말을 좋아한다. 공동 창조에 필요한 의도적인 상호작용을 내포하고 있기 때문이다.

이 책을 다 읽는 것은 경험 디자이너가 되기 위한 바람직한 첫 단계가 된다. 기초적인 주제는 물론이고 경험 디자인에 필요한 도구를 이해하게 되며, 이를 통해 혁신적이고 의도적인 경험을 디자인하게 된다. 경험 디자인 여정의 다음 단계로 넘어가 보자. 손꼽히는 사회 심리학자들이 경험이라는 현상에 관해 진행한 연구를 살펴볼 것이다.

제2장

무엇이 훌륭한 경험을
만드는가?

맷은 석사 학위를 따는 동안, 여름이 되면 그의 아내 츠나에와 함께 아이다주 중부 산악지대에서 형편이 넉넉지 않은 청소년들을 대상으로 야생 어드벤처 캠프를 운영했다. 참여자 중 톰(가명)이라는 어린 친구 한 명이 있었는데, 키가 작고 삐쩍 마른 데다가 한껏 부풀어 오른 금발의 곱슬머리를 하고 있었다. 근처에는 마땅히 스케이트를 탈 만한 장소가 없었지만, 톰은 굳이 스케이트보드를 들고 캠핑장에 나타났다. 그는 엄청나게 의욕이 넘쳤다. 톰을 집중시키기란 쉽지 않았고, 상담사들은 곧 그에게 진절머리를 냈다. 어느 날 캠프 근처를 순찰하고 있는 맷에게 상담사 중 한 명이 다가와 꼭 봐야 할 일이 있다고 말했다.

톰은 나뭇가지에 달린 벌새 먹이 판에 팔을 한껏 뻗은 채로 미동도 없이 서 있었다. 상담사는 그날 새에 관한 학습에서, 톰이 손에 설탕 물을 놓고 먹이 판 근처에 가만히 있으면 벌새가 손에 내려앉을 것이라는 이야기를 들었다고 말했다. 그리고 어떤 이유인지 몰라도 톰은 벌새가 자기 손에 앉을 수 있다는 가능성에 완전히 매료되어 저렇게 가만히 서 있는 것이라고 했다. 톰은 캠프에서 깨어 있는 동안 한 번도 가만히 있었던 적이 없었다. 몇 분이 지나고 벌새가 톰의 손바닥에 앉자 그는 매우 기뻐했다.

톰은 그 순간에 온전히 몰두하고 있었다. 그의 신경은 새로운 모험에 온전히 집중하느라 주위의 세상은 전혀 인지하지 못했다. 신체적으로 새와 연결될 수 있다는 기회가 그의 관심을 가져가 버린 것이다. 어찌 보면 그는 새와 꽤 비슷한 행동 패턴을 보였다. 훌륭한 경험 디자이너라면 톰이 벌새를 마주치는 그 순간처럼 관심을 집중하는 경험을 만들기 위해 노력한다. 어떻게 그런 경험을 지속적으로 만들 수 있을까? 경험을 디자인하기 위한 노력을 돕기 위해 이 장에서 몇 가지 사회 심리학적 연구들을 살펴볼 것이다.

이 장에서 읽는 내용이 경험을 디자인하는 것과 명확하게 연결되지 않는다고 생각할 수 있다. 그러나 장담컨대, 여기에서 얻은 지식을 통해 좀 더 근사하고, 지향적인 경험을 디자인할 수 있을 것이다. 경험의 사회심리학적인 측면에 관심을 기울이기 전에 디자인을 시작하는 사람들이 많다. 이 장을 통해 경험을 확실히 이해하면 더 뛰어난

디자인을 할 수 있다.

놀이와 몰입

•

사람의 두뇌는 자극을 갈구한다. 그래서 스마트폰의 중독성이 높은 것이다. 스마트폰은 상호작용을 불러일으키는 촉각 자극과 인지 자극뿐만 아니라 청각, 시각 자극을 효율적으로 제공해 준다. 두뇌는 우리가 주위 환경과의 상호작용을 통해 배우고, 성장하고, 적응하기를 바란다. 이것이 아이들이 놀이를 해야 하는 이유다. 1960년대 후반과 70년대 초반, 마이클 엘리스Michael Ellis 박사는 일리노이 대학교의 놀이 연구실에서 아동 관찰 연구를 주도했다. 그녀는 아이들이 무작위로 놀이를 했을 때 나오는 결과와 그 뒤에 숨어 있는 동기를 이해하고 싶었다. 엘리스의 연구 결과에 따르면 아이들은 놀이를 통해 적정한 수준의 신체 자극과 인지 자극을 얻고, 이를 유지한다. 뒤이은 연구 결과에서도 놀이가 아이들은 물론 성인의 발달 과정에도 반드시 필요하다는 사실을 뒷받침해 준다.

아이들은 저자극 상태(지루해)와 고자극 상태(나는 너무 흥분돼) 사이의 적정선을 찾기 위해 놀이를 활용한다. 어른들 역시 적정한 양의 자극을 찾기 위해 경험을 찾는다. 자극의 원천이 넘쳐나는 시대에 적정한 양의 피드백을 두뇌에 제공해 줄 경험 유형을 찾아내서 적정한 관심을 기울이는 것이 손쉬운 일이라고 생각할지 모른다. 하지

만 너무 많은 선택지는 오히려 의사 결정 능력을 저하시킨다. 그 결과, 우리는 넷플릭스를 보거나 뇌를 진정시키는 다른 활동에 참여하게 된다.

톰이 벌새를 만난 것처럼 관심을 송두리째 빼앗기는 경험을 한 번씩은 했을 것이다. 그렇게 신경을 쏟게 된 이유는 무엇일까? 미하이 칙센트미하이는 창조 능력이 뛰어난 개인들의 경험을 연구하기 시작했을 때, 이 질문에 대한 답을 찾고 있었다. "경험 샘플링Experience Sampling"은 피실험자에게 무작위로 메시지를 보내 현재 하는 일이 무엇인지, 어떤 느낌을 느끼는지 물어보는 방식이다. 칙센트미하이는 경험 샘플링을 통해 신경을 송두리째 빼앗아 가는 경험을 묘사할 때 나타나는 공통적인 특성을 발견했다. 그는 이 특징들을 몰입이라고 명명했다. 피실험자들이 이런 경험을 묘사하면서 자주 사용한 단어이기도 하다.

칙센트미하이는 몰입에 관한 연구를 계속하면서, 몰입 경험의 특징을 묘사하는 리스트를 만들었다. 그리고 그 특징만 갖고 있다면, 거의 모든 과정(업무 또는 레저) 혹은 모든 행위(암벽 등반에서 십자수까지)에서 몰입이 가능하다는 것을 발견했다.

- 명확한 목표: 이런 활동을 통해 무엇을 성취하려고 하는지 알고 있다.
- 즉각적인 피드백: 이 경험을 시작하면서 마음먹은 목표와 관련

하여 얼마나 잘하고 있는지 알고 있다.

- 도전과 기술 간의 균형: 이 경험을 위해 필요한 기술이 있고, 당신의 기술 수준을 고려해 봤을 때 적당한 수준의 도전이 존재한다.
- 행동과 의식의 관여: 당장 눈앞에 놓인 경험에 온전히 집중하고 관여한다.
- 자의식 상실: 경험에 너무 몰두하다 보니 주위에서 어떤 일이 일어나는지 완전히 망각하고, 다른 사람들이 당신을 어떻게 생각할지 전혀 상관하지 않는다.
- 시간 왜곡: 시간의 흐름을 놓치고, 몇 시간의 경험이 마치 몇 분처럼 느껴진다.
- 당신의 참여는 내재적으로 동기를 부여받는다: 외부의 보상과 상관없이 경험 자체를 위해 참여하길 원한다.

벌새에 대한 톰의 경험을 떠올려 보자. 그의 경험에는 위에서 언급한 특성들이 모두 녹아 있다. 톰은 마음속에 분명한 목표를 갖고 있었고, 그 경험을 통해 벌새가 그의 손에 앉는다는 피드백을 받았다. 그는 그 경험에 온전히 집중했을 뿐만 아니라, 그가 하려는 도전은 그의 기술로 충분히 할 만한 수준이었다. 톰은 그 순간 주위를 완전히 망각했고, 시간도 잊었으며, 내재적으로 충분히 동기를 부여받았다.

경험 디자인의 대상들은 자신의 관심을 송두리째 빼앗을 그런 관

심을 원한다. 완전히 몰입할 수 있는 경험이 하루의 작은 부분이라도 차지할 수 있기를 희망한다. 경험을 디자인하는 사람으로서, 우리는 마이크 엘리스와 미하이 칙센트미하이 같은 연구자들을 통해 인간의 경험에 대한 통찰을 얻고 이를 활용할 수 있다. 그들의 연구 결과만 봐도 몰입 경험은 그 사람이 주위에서 어떤 일이 일어나는지 인식하고 이에 반응을 보일 때만 발생한다. 지속 가능한 경험을 제공하려면, 사람의 시선을 끌고 이들이 관여하도록 만들어야 한다. 또한 디자인을 경험하고 실제로 선보이려면, 사람의 관심을 끌되, 너무 지나치거나 사람을 불안하게 만들거나 혼돈에 빠지게 하지 않는 적정 지점을 찾아야 한다. 이는 곧 경험을 제공하려는 사람을 진정으로 이해해야 한다는 뜻이기도 하다. 참여자가 어떤 지식, 기술 수준, 태도를 갖고 이 경험에 참여하는지 그리고 그 경험을 어떤 형태로 구성해 낼지 생각해야 한다. 또한 사람들이 적극적으로 관여하고 긍정적인 경험을 얻게 하려면 심리학의 기본 원칙 등을 이해할 필요가 있다.

사람들은 어떤 경험을 하길 바라는가?

•

경험이 가져오는 결과는 매우 다양하지만, 경험을 디자인하는 단계에서는 발생 가능성이 큰 결과 몇 개에만 집중할 필요가 있다. 경험을 디자인할 때 흔히 발생하는 오류는 참여자가 원하는 것이 아니라 디자인하는 당사자의 목적만 염두에 두고 시작하는 것이다. 어떤

단체는 자신이 후원하는 경험을 통해 원하는 결과를 도출해 낸다. 예를 들어 YMCA는 그들이 제공하는 프로그램을 통해서 특정한 조직의 성과를 거둔다. YMCA는 청소년의 개발, 건강한 삶, 사회적 책임 등 세 가지에 집중한다. 따라서 YMCA의 모든 프로그램은 이 세 가지 중 하나를 얻어 내려고 노력한다.

하지만 참여자의 필요 역시 항상 염두에 두어야 한다. 참여자들의 욕구를 충족시키고, 그들의 문제를 해결해 주는지에 따라 그들이 경험을 어떻게 평가하고 다른 사람에게 어떤 말을 전할지가 결정된다. 긍정 심리학은 모든 개인이 고유한 욕구를 가지고 있다는 것을 인정한다. 그리고 어떤 결과가 가장 긍정적인 효과를 불러오며, 참여자들이 가장 원하는지에 관한 통찰을 보여 준다.

《마틴 셀리그만의 긍정 심리학Authentic Happiness》에서 긍정 심리학의 아버지 마틴 셀리그만은 긍정적인 경험이 갖는 힘에 대해서 다음과 같이 말했다. "긍정적인 감정을 불러오는 경험은 부정적인 감정을 재빠르게 해치운다." 이 간단명료한 문장을 뒷받침하는 어마어마한 양의 연구 결과가 있다. 셀리그만은 또한 행복감이나 긍정적인 감정은 정신을 건강하게 움직일 수 있도록 만들어 주는 단 한 개의 요소에 불과하다고 말한다. 《디자인에 의한 행복Happiness by Design》에서 폴 돌란Paul Dolan 역시 우리가 좋는 경험에서 행복은 물론 목적을 찾아야 한다고 말한다. 돌란은 쾌락 고통 원칙PPP: Pleasure-Pain Principle을 소개하는데, 이에 따르면 쾌락은 고통, 목적은 목적이 없는 것과 서로 대비 관계를

이룬다. 그가 다루는 인생의 딜레마는 쾌락과 목적 사이에서 균형을 이루려는 욕구에서 나온다. 목적 없이 쾌락에만 몰두하는 것은 기분을 좋아지게 하지 않는다. 목적에만 몰두하는 것 역시 행복을 가져다주지 않는다.

　누구와 경험을 함께하느냐도 중요한 문제다. 셀리그만은 사회적 유대감이 긍정적인 심리적 기능을 가져다주는 핵심 촉진제라고 말한다. 그와 동료는 222명의 학생 중에 가장 행복한 10퍼센트의 사람들을 분석했다. 그 결과, 사회적 유대감이 주요 차별 요소라는 사실이 밝혀졌다. "매우 행복한" 사람들은 행복 수준이 평균 혹은 그 이하인 사람들과 한 가지 큰 차이점이 있었다. 매우 풍요롭고 만족스러운 사회생활을 즐기는 것이다. 혼자 보내는 시간이 매우 적었고(대부분의 시간은 사교에 쓰였다) 자신은 물론 주위 사람들에게도 대인관계가 원만하다는 평가를 받았다. 돌란 역시 이 결론에 힘을 실어주었는데 그는 미국과 독일에서 방대한 규모의 행복 관련 데이터 두 세트를 분석한 뒤, 이렇게 결론을 내렸다. "우리가 다른 사람과 서로 상호작용을 할 때 더 행복하다는 것을 증명할 수 있다."

　칩 히스와 댄 히스 역시 《순간의 힘: 평범한 순간을 결정적 기회로 바꾸는 경험 설계의 기술》에서 공유된 경험, 특히 사람들이 같이 노력하여 의미 있는 목적을 달성한 경험은 사람들 간에 강력하고 끈끈한 연결 고리를 만들어 준다고 이야기했다. 가장 가깝게 연결되어 있다고 느끼는 사람들을 떠올려 보라. 히스 형제가 말한 유형의 경험을

함께했을 것이라고 장담한다.

최신작 《마틴 셀리그만의 플로리시》에서 마틴 셀리그만은 최적의 심리적 기능을 위해 필요한 요소를 나타내기 위해 PERMA(Positive emotion, Engagement, Relationships, Meaning, Accomplishment) 모델을 사용한다. 그에 따르면 개인의 삶은 다음과 같은 결과를 가져오는 경험을 가질 때 가장 만족스럽다.

- 긍정적인 감정Positive Emotion – 행복을 가져다준다. 사람은 긍정적인 감정을 가져다주는 경험을 원한다. 첫 데이트의 흥분, 아이가 첫걸음을 떼는 순간의 기쁨, 근사하게 차려진 음식을 먹는 만족감과 충족감 등이 있다.

- 관여Engagement – 몰입 이론에서 나온 주관적인 상태로, "시간이 멈춘 것 같았나요?" "그 일에 온전히 몰두했나요?" "자신의 존재를 망각하고 있었나요?" 같은 질문에 "예"라는 답이 나오는 경우를 말한다. 사람은 자신을 끌어당겨서 관심을 집중시키는 경험을 찾아 헤매고 원한다.

- 관계Relationship – 사람이라면 자신에게 중요한 의미가 있는 사람과 뜻깊고 긍정적인 관계를 맺기를 원한다. 셀리그만은 "고독은 긍정적인 면이 거의 없다. 타인이야말로 인생의 어려운 시기를 견뎌 낼 수 있는 최고의 해결책이자 기분을 상승시켜 줄 수 있는 가장 믿을 만한 단 하나의 원천이다."라고 말했다.

- 의미Meaning – 셀리그만은 의미를 "나 자신보다 더 위대한 무엇인가를 위해 움직이고 있으며, 그에 속해 있다고 믿는 것"이라고 정의했다. 자신의 직업이 천직이라고 생각하거나, 스스로 자발적으로 움직이거나, 종교적으로 동기부여를 받아서 서비스를 제공하는 것 등과 관련된다.
- 업적Accomplishment – 그 자체의 성취를 추구하는 것으로, 개인적으로는 물론 직업적으로도 충족될 수 있다. 칭찬이나 돈을 더 받겠다고 하는 것이 아니라, 역량을 얻기 위해 어떤 분야에 통달하려는 열망을 의미한다.

당신이 디자인하는 경험에서 사람들이 얻고자 하는 결과는 바로 이런 것들이다. 추상적이긴 하지만 어느 곳에나 적용 가능한 결과이기도 하다. 참가자로 하여금 긍정적인 감정을 느끼게 하고, 관여하게 만들고, 관계를 형성하고, 의미를 찾고, 역량을 개발하게 하는 경험을 디자인하는 것, 그것이 경험 디자이너의 할 일이다. 위의 결과 중 하나라도 제대로 만들어 낼 수 있다면, 제대로 일하고 있는 것이다.

로체스터 대학교 교수 리처드 라이언Richard Ryan과 에드워드 데시Edward Deci의 연구 역시 셀리그만의 결과와 딱 들어맞는다. 라이언과 데시에 따르면 사람은 물리적 기본 욕구(음식, 잠잘 곳, 물 등)와 같이 심리적 기본 욕구도 있다고 주장한다. 여러 연구도 라이언과 데시의 이런 주장을 뒷받침해 준다. 심리적 기능이 건강하게 작용하려면 사람

은 적당한 수준의 자율성, 역량, 관계 맺기를 경험해야 한다. 자율성이란 자신의 행동과 결정에 대해 선택권이 있다는 느낌이다. 역량은 특정 활동을 하는 데 필요한 기술을 보유하는 것이다. 그리고 관계 맺기란 소중하다고 생각하는 이들과 이어져 있다는 느낌이다. 라이언과 데시의 연구에 따르면 심리적 기본 욕구가 충족되면 사람들은 다양한 긍정적인 결과를 경험하고 심리적으로 크게 동기부여를 받는다.

훌륭한 경험 속에 숨어 있는 심리 작용

•

지금까지 살펴본 연구 결과를 보면 경험 디자이너에 대해서 의미 있는 결론 몇 개를 내리게 된다. 첫째, 경험은 건강한 심리적 기능을 촉진하고 두뇌의 발달에 필요한 자극을 제공해 준다. 둘째, 뛰어난 경험은 다음과 같은 성취를 가져온다.

- 긍정적인 감정을 불러일으킨다.
- 관심을 끈다.
- 관계를 진전시키고 강화하는 데 도움이 된다.
- 우리 자신보다 더 거대한 무언가와 뜻깊은 연결 고리를 만들어 준다.
- 역량을 늘려 준다.

• 자율성을 부여해 준다.

이러한 성취를 모두 제공하는 경험이 존재할 수 있지만, 그런 경우는 극히 드물다. 그러나 문제될 것은 없다. 하루를 보내면서 겪는 모든 경험이 모든 요소를 충족한다면, 우리는 감정적으로 기진맥진해진다. 위의 리스트는 경험 디자이너가 새로 경험을 디자인하거나 기존의 디자인을 고치려고 할 때 쓸 수 있는 선택지를 보여 줄 뿐이다. 예를 들어, 어떻게 현재의 경험을 개선하여 자율성을 부여하거나, 새로운 경험을 디자인해서 역량을 촉진할 수 있을까 등을 고려하는 것이다. 경험을 디자인하거나 기존의 것을 개선할 때 희망하는 결과는 여러 가지가 있다. 하지만 이번 장에서 논한 결과를 선택적으로 포함해서 녹여 낸다면 의미 있는 경험 디자인이 될 수 있다.

관심을 배분하기

•

자, 사람들이 경험에서 무엇을 필요로 하고 원하는지 어느 정도 알아냈다. 사람의 관심을 붙잡아서 이를 계속 유지해야 경험이 존재한다는 사실을 명심해라. 또한 사물에 부여하는 관심의 질은 항상 같지 않다. 하이킹을 할 때 새소리와 방울뱀 소리 중 어느 쪽에 더 신경이 쏠릴지 생각해 보라. 방울뱀 소리 같은 자극은 새소리 같은 자극보다 강렬하게 사람의 관심을 끈다. 즉 모든 자극이 동일한 관심을

불러일으키지 않는다. 대니얼 카너먼은 다양한 상황 속에서 사고의 속도와 깊이가 달라진다는 것을 기록하여 경험에서 정신이 얼마나 깊게 관여하는지 조사했다. 그리고 그는 두 가지 유형의 사고를 구분해 냈다.

- 시스템 1은 자동적으로 빠르게 작동한다. 본인은 노력을 거의 기울이지 않고 자신이 자발적으로 통제하고 있다는 인식조차 없다.
- 시스템 2는 정신 활동을 필요로 하는 곳에 관심을 배분한다. 예를 들면 복잡한 계산에는 시스템 2가 작동한다. 시스템 2는 주체적인 행위, 선택, 집중을 주관적으로 경험할 때 발생한다.

시스템 1 사고는 빠르게 발생하고 의식적 관심이 거의 들어가지 않는다. 이는 우리가 매일 겪는 경험의 상당 부분을 차지한다. 이런 경험은 그 정보가 익숙하고, 반복적으로 일어나며, 재빨리 해치워진다. 외부 자극이 존재한다고 인지하지만, 이를 하나의 정보로서 소화하지 않는다. 그런 분야는 시스템 2의 몫이다. 하이킹을 다시 생각해 보면, 새 소리를 듣는 것은 흔한 일이고 이는 시스템 1 사고에 해당된다. 새소리가 두뇌에 입력되지만, 그 이상의 신경은 쓰지 않는다.

사람마다 자극에 대한 반응이 다르다는 것을 살펴보기 위해 잠시 다른 이야기를 해 보자. 새소리에 대해 방금 말한 일반론은 조류학에

관심을 가진 사람에게는 전혀 해당하지 않는다. 그들은 다른 사람들보다 더 새소리에 관심을 기울이고, 그 새가 어떤 종인지 알기 위해 많은 시간을 보낸다. 인간이 어떻게 자극에 반응할지 정확히 예측하는 것은 어렵다는 사실을 말하고 싶어서 주제에서 잠깐 벗어났다. 예측은 참여자에 대해 많이 알수록 정확해진다.

시스템 2 사고는 시스템 1 사고보다 속도도 느리고 심사숙고한다. 그리고 이성적인 사고가 개입된다. 시스템 2 사고가 능동적으로 개입해야 그 사람의 흥미가 유발되고 추억이 오래간다. 어떤 회사의 입사 제안을 받아들일지, 방울뱀 가까이에서 어떻게 움직여야 할지를 결정할 때 사람은 집중해서 관심을 기울이고, 시스템 2는 이러한 집중해야 하는 경험을 통해 작동한다. 시스템 1의 사고들은 사실 시스템 2의 생각한 결과에서 나온다고 카너먼은 지적한다. 시스템 2는 기억을 위한 기본 메커니즘이기 때문에 핵심적인 사고 시스템이다. 사람들은 시스템 2의 경험을 나름대로 저장해서 시스템 1의 레퍼토리를 만들어 낸다. 그래서 경험을 디자인하려면 다음의 사실을 명심해야 한다. 사람은 시스템 2의 상호작용에서 얻은 자신만의 고유한 경험 역사를 갖고 있고, 이 경험 역사를 활용해서 경험을 인지하고 소화해 낸다.

카너먼의 연구는 오래 추억할 수 있는 경험을 제공해야 한다는 주장에 의문을 제기한다. 매일 겪어야 하는 일을 오래 추억해야 한다는 요구는 너무 지나친 것이다! 우리가 매일 하는 일들의 대부분, 즉 한

사람의 경험 여정에서 겪는 각각의 접점들은 시스템 1 사고로 이루어
진다. 그래서 대부분 기억에 남지 않는다. 칩과 댄 히스는 다음과 같
이 지적했다. "훌륭한 서비스 경험에 대해 놀라운 점은 그 경험 대부
분은 기억에서 사라지고 오직 몇 개만이 가끔 기억에 남는다는 점이
다." 하지만 현대 이론으로부터 완전히 자유로워질 수 없기에 담당자
들은 시스템 2의 사고로 나오는 경험, 즉 추억이 되는 경험을 만들 것
을 독촉받는다. 따라서 당연히 실패하고 좌절하게 된다.

기억에 남는 경험 디자인하기

•

마케팅과 소비자 행동 학문은 기억에 남는 경험을 만들어 내라며
우리를 끊임없이 독촉하고 질책한다. 하지만 기억 현상에 대해 제대
로 다루는 토론은 없었다! 그래서 이를 직접 살펴보기로 하자. 기억
에 대한 학문을 잠깐 살펴보면, 기억은 우리의 두뇌가 기억하고, 저
장하고 검색하는 프로세스이다. 기억이 없다면, 모든 정보를 매일 다
시 배워야 하므로 인생이 몹시 피곤해진다. 우리는 모두 단기 기억과
장기 기억의 존재를 이해하고 있다. 단기 기억은 시스템 2 사고에 사
용되며, 이때 우리는 여러 개의 정보를 단기적으로 기억한다. 또한 이
를 활용해서 생각하고 정보를 소화한다. 이런 프로세스에서 나온 정
보 중 선택된 일부가 장기 기억이 된다. 미래에 해당 정보가 필요할
때 이 기억을 불러온다.

경험을 하는 동안 오감(미각, 후각, 청각, 시각, 촉각)을 통해 들어오는 정보들의 부분을 의식적으로 인지한다. 사람은 이런 정보를 짧은 시간 동안 인지하고, 이 중 몇 개를 골라서 단기적으로 정보를 소화하는 데 사용한다. 이를 회고하고 해석하는 동안, 또다시 정보를 선별하여 몇 개는 망각하고 몇 개는 장기 기억에 넣어 둔다. 장기 기억은 서술 기억이라고도 불리며, 의식적으로 상기할 수 있는 사실과 사건들로 이루어져 있다. 서술 기억은 두 가지 유형으로 분류되는데, 의미 기억Semantic Memory은 학습된 기억이고 일화 기억Episodic Memory은 개인 경험에서 나온 기억이다.

제니퍼 울레트Jennifer Ouellette(미국의 과학 전문 작가)는 최근 연구 결과에서 일화 기억에 경험이 어떻게 각인되는지에 관한 흥미로운 사실을 소개했다.

우리가 경험하는 사건이 언제 발생했는지를 두뇌가 어떻게 기억할까? 이는 순전히 일화 기억에 달려 있다. 과거의 중요한 사건을 기억할 때마다 사람은 일화 기억을 끄집어낸다. 내가 기억하는 모든 경험에 관해 무엇이 언제 어디서 일어났는지를 기억해 두는 곳이 일화 기억이기 때문이다. 두뇌는 자체적인 시계나 페이스메이커Pacemaker를 갖고 있어서 경험을 되짚어 보거나, 기억으로 기록하기 위해 이를 활용한다고 신경학자들은 생각한다.

시스템 신경 과학을 다루는 노르웨이의 칼비 인스티튜트**Kalvi Institute**(노르웨이의 기업 트레이닝 전문 기업)는 경험이 다른 사건처럼 초 분 단위나 24시간 단위로 기억 또는 기록되지 않는다는 점을 발견했다. 경험 속의 시간이 기억되는 방식은 일시적 이벤트가 기억되는 방식과 근본적으로 다르다. 경험은 두뇌 속 별개의 두 영역에 기록된다. 한 영역은 공간에 대한 정보를 다루고, 다른 영역은 각 사건의 순서가 마치 도장처럼 기록된다. 이러한 각각의 정보는 뇌의 해마에서 통합되어 "무엇을, 어디서, 언제에 대한 합쳐진 정보를 저장한다." 대뇌변연계의 이 부분은 경험이 발생한 시간 순서와 공간을 통합해 하나의 경험으로 두뇌에 입력한다. 칼비 인스티튜트 연구원 알버트 짜오**Albert Tsao**는 리타 엘름비스트 닐센**Rita Elmkvist Nilsen**의 글에서 다음과 같이 말했다.

"(정보의 병합이 이루어지는 세 가지 영역의) 네트워크는 시간을 명확히 기억해 두지 않는다. 우리가 기억하는 시간은 경험이 흘러가면서 인지하는 주관적인 시간이다." 칙센미하이가 연구에서 이와 비슷하게 몰입이라는 용어를 쓰기 시작한 것에 주목하라. 심리학적으로 경험은 다른 현상과 달리 두뇌에서 독특한 취급을 받는다.

같은 글에서 닐센은 칼비 연구팀의 연구를 논하면서 다음과 같이 말했다. "경험과 그 안에서 연속적으로 일어나는 사건들에 대해 뇌는 주관적으로 시간관념을 생산하고, 시간 단위를 매긴다." 에드버 모저**Edvar Moser** 교수는 뇌가 공간과 그 안에 있는 사람의 위치를 어떻

게 처리하는지를 연구하여 노벨상을 받은 석학으로, 자신의 생각을 다음과 같이 밝혔다. "이 일을 하면서 경험이나 사건의 시간과 관련하여 활발하게 움직이는 (두뇌) 영역이 있다는 것을 알게 되었다. 이 영역 하나만으로도 완전히 새로운 연구 분야가 생길 수 있다."

경험을 디자인하는 데 이러한 사실이 어떤 관계가 있을까? 당신의 목표는 기억에 남는 경험을 만드는 것이다. 기억에 남는 경험은 일화 기억으로 기록된다. 이것이 물리적으로 어디에 저장되는지, 경험을 구성하는 각각의 관여가 어떤 순서로 이루어지는지가 중요하다. 그리고 일화 기억은 사람의 기억을 구성한다. 최근 연구 결과는 기억에 남는 경험을 디자인하는 데 우리가 강조하는 테크닉이 중요하다는 사실을 확인해 준다. 독특한 공간에서 이루어지고, 미래에 반복해서 상기되며, 기억할 만한 관여가 발생한다면, 이는 기억에 남는 경험이 된다. 경험 디자이너들은 이런 특성들을 고려하여 디자인해야 한다. 그래야 경험이 기억에 남을 수 있다.

경험을 만들어 내다

•

사업적 측면에서 경험이라는 개념에 관심을 가지게 된 것은 조지 프 파인 2세와 제임스 길모어의 《경험 경제》가 출판된 이후의 일이 다. 이 책은 2011년 개정판이 새로 출판되었다. 파인과 길모어는 이 책에서 '경험은 범용품, 재화, 서비스에 이은 네 번째 경제 활동이며, 소비자들이 기꺼이 추가로 돈을 지불할 의향이 있는 특수한 요소일 뿐이다.'라는 생각에 반기를 든다. 이에 발맞추어 비즈니스 작가 브라 이언 솔리스 역시 "경험이 제품보다 더 중요한 시대가 되었다. 사실 이제는 경험이 제품이 되었다."라고 말했다. 다시 말해, 훌륭한 경험 을 제공하지 않는다면 산업 분야가 무엇이건 살아남지 못한다는 것 이다.

경험이 경제적으로 중요하다는 사실을 파인과 길모어가 어떻게 상기시켰는지 살펴보자. 그들의 경험이라는 개념은 세 가지 명제에 서 나온다. 첫째, 경험은 서비스와 다르다. 고객이 "경험을 산다는 것 은 그 회사가 마련한 이벤트, 즉 기억에 남을 만한 이벤트 여러 개를 즐기면서 시간을 보내기 위해 기꺼이 돈을 지불한다는 것이다. 이때 회사가 마련한 이벤트는 일종의 연극과 같고, 고객은 자신만의 방식 으로 이에 관여한다." 둘째, 고객은 범용품, 제품, 서비스보다 경험에 더 많은 돈을 지불할 의향이 있다. 셋째, 고객의 특성에 맞춘 맞춤화 가 경험을 개선시킨다. 이는 그저 단순히 더 많은 선택권을 고객에게

주는 것이 아니다. 미국의 심리학자 배리 슈워츠$^{Barry\ Schwartz}$가 발견했듯, 너무 많은 선택지는 오히려 의사 결정을 방해하고 고객이 좌절하도록 만든다. 가장 뛰어난 경험은 오랜 시간에 걸쳐 참여자의 욕구를 반영해서 전체적인 경험 맥락상 그 사람에게 딱 맞는 옵션이 무엇인지 보여 준다. 음악을 스트리밍해 주는 스포티파이Spotify는 당신이 최근에 들었던 음악을 기반으로 매일 특성에 맞춰 개인 맞춤형 플레이 리스트를 제공한다.

이러한 아이디어를 보여 주기 위해 파인과 길모어는 직원의 역할과 근무 공간을 재해석했다. 이에 따르면 "일은 연극"이며, 그곳에서 회사는 고객들을 끌어 모으는 연극을 무대 위로 선보인다. 이 개념을 소개하면서 저자는 "경험을 무대에 올린다는 것은 고객에게 엔터테인먼트를 제공하는 것이 아니라 그들이 참여하도록 만든다는 뜻이다."라고 강조하고, 경험을 오락과 동일시하는 것의 위험을 경고한다. 정말 맞는 말이다! 최종 사용자는 배우가 되어 경험의 이야기를 풀어 나간다. 그저 쳐다만 보는 사람이 아니다. 즉 참여자가 되어야 한다.

이는 직원에게도 해당된다. 딜로이트 인사이트 트렌드 보고서의 저자들 역시 다음과 같이 말했다. "성과가 뛰어난 기업은 직원 경험을 풍부하게 만드는 방법을 찾았다. 이를 통해 목적이 분명해지고, 생산성이 개선되며, 의미 있는 업무가 발생한다." 그러기 위해서는 직원과 회사와의 관계가 확장되고 재정의되어야 한다. 이런 접근은 포괄적인 관점에서 일상 업무 바라보며, 이러한 관점은 직원에게 꾸준

하게 피드백을 받아서 일상 업무 역량을 개선하는 조치를 취할 때 얻을 수 있다.

경험을 개선하겠다고 말하지만, 경험을 만드는 대신 고객 서비스를 개선하는 경우도 가끔 발생한다. 그렇게 되면 고객은 그저 청중으로 남아 있을 뿐이다. 생산 과정에 참여하는 배우가 되지 못한다. 연극은 사람을 즐겁게 만드는 환상을 선보이지만, 경험 경제에 속하는 경험은 고객으로 하여금 참신한 경험에 빠져들도록 만든다. 연극은 이미 짜인 각본으로 움직이지만, 경험은 경험 스테이저와 참여자가 함께 만들어 가는 것이다. 따라서 각각의 경험은 독특하다. 즉 제작은 물론 그 결과에도 큰 차이가 존재한다. 이 점을 명심하고, 경험 디자인에서 이 차이점이 의미하는 바를 잘 알아야 앞서가는 경험 디자이너가 될 수 있다.

함께 만들어 가는 경험으로 연극의 사례를 살펴보자. 맷은 그의 친구이자 댄스 교수인 그레이엄 브라운Graham Brown이 감독한 손더Sonder라는 참여형 댄스 연극 공연에 참석했다. 여느 연극과 달리 손더는 오래된 건물 3층 전체에 걸쳐 무대가 설치되어 있었다. 연기자들은 건물 여기저기를 오가며 대사를 읊었고, 참여자들 역시 자유롭게 돌아다녔다. 즉 각각의 다른 장면들이 건물 곳곳에서 동시에 발생한다. 연기자들은 종종 청중과 이야기를 주고받았고, 이들을 극 속으로 끌어들이면서 퍼포먼스는 더욱 복잡해지고 경험을 같이 만들어 냈다. 예를 들어, 연기자가 아내와 파티에 가기 위해 청중에게 딸을 돌봐 달라

고 부탁한다. 손더는 엔터테인먼트를 제공하는 전통적인 연극의 역할을 벗어나 청중이 함께 참여하고 몰입하게 하는 연극 경험으로 탈바꿈시켰다.

비즈니스 사전은 생산을 "보이는 투입물(원자재, 반제품 등)과 보이지 않는 투입물(아이디어, 정보, 지식 등)을 재화나 서비스로 바꿔 주는 프로세스와 방법"이라고 정의한다. 여기에 경험을 더할 필요가 있다. 이때 '경험은 재화나 서비스와 비슷한 방식으로 생산되는가?'라는 질문이 따라온다. 우리는 그렇지 않다고 생각한다. 경험을 만든다는 것은 생산의 새로운 패러다임이다. 경험을 만들려면 참여자가 경험을 만드는 데 같이 참여해야 하기 때문이다. 경험이 생산과 다른 독특한 특성이 있다는 사실을 반영하기 위해 연극 예술 용어를 활용하여 이를 "스테이징staging"이라고 부른다.

경험을 만드는 것이 일반적인 생산에서 확장되었다는 개념이 최근 학문 이론에 반영되었고 이에 대해 누구도 반론을 제기하지 않았다. 이는 각각의 개인을 위해 경험이 어떻게 만들어지는지 제대로 이해하지 못한 것이다. 일리노이 대학교 교수 존 켈리John R. Kelly는 이에 대해 이렇게 지적했다. "레저 경험과 일반적인 경험은 그저 받기만 하는 수동적인 것이 아니다. 이를 즐기는 사람은 어떤 방식으로든 그 과정에 관여하게 되어 있다." 그 경험에 참여한 사람은 각각의 에피소드를 만든다. 서비스를 제공할 때, 어디서 누구에게 혹은 누구를 위해 어떤 일이 일어나야 하는지 통제하는 사람은 제작자가 된다. 하지

만 경험을 만들어 내는 것은 전혀 다른 생산 패러다임이다. 제작자가 참여자와 함께 경험을 만들어 내기 때문이다. 참여자 역시 이 드라마의 배우가 된다는 사실을 명심해야 한다.

2018년 봄, 밥은 아내와 함께 손자 두 명을 데리고 애리조나에 있는 관광용 목장을 방문했을 때 이런 사실을 명쾌하게 깨달았다. 다른 손자 두 명과 함께 8년 전 같은 목장을 방문했는데, 그때만 해도 밥은 부츠, 카우보이 모자와 옷 등 서부용 장비를 가져갔다. 목장에서 사용하기 위해서 말이다. 다른 게스트들 역시 대부분 이런 장비를 착용하고 있었다. 하지만 이번 경험은 꽤 달랐다. 말 타기, 사냥용 총 쏘기 등 오락 활동은 여전히 서부 스타일이긴 했지만, 서부 스타일의 옷을 입은 사람보다 캔버스화, 티셔츠, 야구 모자를 착용한 사람이 많았다. 서부 스타일의 드라마가 시작되었지만, 게스트들은 거기에 참여하지 않았고, 그 결과 흥이 떨어졌다. 경험을 디자인하는 사람은 참여자들이 어떤 역할을 하는지 명확하게 인지하고 이런 기대감을 참여자들에게 분명하게 알려야 한다.

경험 스테이징을 연극의 스테이징과 비교하다 보면 잘못된 인식을 갖게 될 수 있다. 예를 들어 극장 예술은 세트 디자인, 의상 디자인, 조명 디자인 그리고 극작가와 감독을 필요로 한다. 하지만 이들은 관객이 볼 만한 무언가를 선보이는 데 집중하며, 관객은 참여하지 않는다. 경험 디자인에 대해 예측하려면 참여자를 배우라고 상상하라. 이들은 미완성된 대본을 들고 있고, 상호작용과 그 결과에 대해 결정을

내리면서 다양한 수준으로 경험에 참여한다.

궁극적으로 봤을 때 그 경험이 펼쳐지는 순간 참여자는 경험 디자이너의 파트너가 되는 셈이다. 그리고 경험을 디자인할 때 이런 역할을 기대하고 디자인에 반영한다. 서비스 생산과 비교했을 때 경험을 스테이징하는 것은 위험 요소가 많은 복잡한 프로세스다. 디자인한 경험을 무대에 올리면서 디자이너는 생산 과정 전체를 통제할 수 없다. 참여자가 적극적인 역할을 차지하기 때문이다. 참여자가 이벤트를 펼쳐지면서 대본을 바꾸는 배우가 되는 것과 같다. 서비스는 실시간으로 제공되지만, 경험은 실시간으로 디자이너와 참여자가 함께 창조한다.

그럴만한 가치가 있는가?

•

"양질의 경험을 디자인하려면 사람들의 시선을 끌어서 그들에게 가장 중요한 욕구를 만족시켜 주어야 한단 말이지? 너무 어려워 보이는데."라고 생각할 수 있다. 틀린 말은 아니다. 의도에 따라 구조적으로 접근해야 하고, 이 장에서 다룬 경험에 관한 사회 심리학을 꿰뚫고 있어야 한다. 경험을 하나 툭 던져놓고 당신과 참여자 모두에게 의미 있는 경험 결과를 기대하는 것은 무리다. 지향적인 계획 없이 경험이 만들어지면서 얼기설기 꿰맞춰지는 경우도 종종 발생한다. 지향점을 가지고 효율적으로 훌륭한 경험을 디자인하기 위해 필요한 여러 가지 도구를 마련해 주는 것, 이것이 이 책의 목표다.

사람은 훌륭한 경험을 원하고 필요로 한다. 하지만 훌륭한 경험을 제공해 주려면 사람의 이목을 사로잡는 경험을 디자인해야 한다. 다양한 이론의 연구들을 살펴보면 무엇이 훌륭한 경험을 만들어 내는지 위대한 통찰력을 얻을 수 있다. 그런 경험은 적정한 양의 자극을 원하는 인간의 내재된 심리를 반영한다. 이때 자극은 너무 작아서도, 너무 많아서도 안 된다. 또한 나 자신에게 자율권이 있고, 그럴 만한 실력이 있으며, 주위 사람들과 연결되어 있다고 느껴야 한다. 사람들은 긍정적인 감정을 끌어내고, 관계를 맺으며, 기술을 개발하고, 자신보다 거대한 아이디어와 사람들의 가치 있는 네트워크에 연결되고,

의미와 목적을 갖게 해 주는 경험을 원한다. 인간이라면 이런 경험을 원하기 마련이다. 그런 경험을 디자인할 준비가 되어 있는가?

다음 장에서 우리는 경험이란 다양한 형태의 개입을 묘사하는 광범위한 개념이란 사실을 배운다. 이를 위해 다양한 유형의 경험에 관한 인과적 요소와 결과 형태를 파악하는 프레임워크를 개발했다. 이 프레임워크를 사용하면 제대로 된 거시적 경험을 디자인할 수 있고, 자신이 원하는 결과를 만들어 내기 위해 다양한 경험 유형을 의도적으로 나열하는 요령을 익힐 수 있다.

경험의 다섯 가지 유형

매일매일 겪는 다양한 경험을 어떻게 분류하는가? 쓰레기를 버리는 것처럼 단조로운 경험이 있고, 암흑 속에서 저녁 식사를 하는 특별한 이벤트처럼 좀 더 기억에 남는 경험도 있다. 이때 당신의 감각은 후각과 미각에 집중된다. 경험은 공통 특성(예: 여러 단계로 나뉘고, 사람의 관심을 필요로 하며, 개인의 인지에 크게 영향 받는다)을 갖고 있다. 하지만 어떤 경험을 다른 것과 구분 짓는 것은 그것의 독특한 특성이다. 이번 장은 경험 유형에 대한 프레임워크를 선보인다. 이를 통해 경험을 구분하고 이를 어떻게 의도적으로 디자인하는지 알 수 있다. 이 프레임워크에 대해 논하기 전에 의식과 경험 사이에 놓인 주요한 연결 고리에 대해 간단히 이야기하려 한다.

영국의 철학자 조지 버클리^{George Berkeley}는 "숲에 나무가 쓰러졌는데, 그 주위에 그 소리를 들을 만한 사람이 아무도 없다면 그 나무는 쓰러지는 소리를 낼 것인가 내지 않을 것인가?"라는 질문을 처음 던졌다. 양자역학에 따르면 그 나무는 소리를 내지 않았다. 2018년《사이언티픽 아메리칸^{Scientific American}》(미국 과학 잡지)에 "양자역학 이해하기"라는 글을 쓴 저자는 인지 현실에 대해 다음과 같이 주장했다.

양자역학에 따르면 세상은 동시에 겹치는 가능성의 덩어리로 이루어진다. 이를 기술적으로 "중첩"이라고 부른다. 누군가 이를 관찰해야 비로소 가능성이 구체적인 사물이 되고 사건이 된다. 사물, 사건이 되는 이행을 "측정^{Measurement}"이라고 부른다. 의식적으로 바라보는 이들만이 이를 측정할 수 있다는 것이 정신세계에 대한 우리의 핵심 주장이다.

관찰자가 사물이나 사건을 인지하면 이를 "측정"하거나 알아차리게 된다. 무엇인가가 존재하려면 누군가가 의식적으로 이를 측정해야 한다. 그렇지 않으면 그것은 존재하지 않는다. 주장을 추가로 뒷받침하기 위해 저자는 독일의 이론 물리학자 막스 플랭크^{Max Planck}의 말을 다음과 같이 인용했다. "의식은 매우 근본적인 것이다. 사물은 의식에서 시작된다. 의식 뒤에 무엇이 있는지는 알 수 없다." 사물이나 사건을 알아차리거나 인식하는 것이 모든 것의 시작이다. 이 주장이

69

상징적 상호작용에 대한 사회학적 교리(일반 사회를 개개인의 상호 작용 속에서 이루어진 해석으로 구성된 유동적인 과정이라고 보는 이론)의 근본이라는 것도 흥미롭다. 즉 사물의 의미는 사물과 사람이 함께하는 상호작용에서 나온다는 주장이다.

내가 아는 세상에 대해 우리가 어떻게 연결되는지 이해하려면 자각, 즉 자각에 내재된 상호작용이 근본이 되어야 한다. 앞 장에서 의식("알아차림"이나 "주의 돌리기"라고도 불린다)을 연구한 사회 심리학자들을 언급했다. 의식은 근본적이지만, 세상에는 다양한 수준의 의식이 존재한다. 그러다 보니 관심의 정도가 다르고, 사물과 사건에 관여하는 정도 역시 다양해지면서 최종적으로 이로 인해 발생하는 경험의 강도도 달라진다. 이 다양성은 경험 프레임워크의 기본 구조인 의식의 연속체를 제공한다.

프레임워크

•

프레임워크는 다섯 가지의 경험 유형으로 이루어진다. 평범한 경험, 마음에 남는 경험, 기억에 남는 경험, 뜻깊은 경험, 변혁적인 경험 등이다. 이는 프레임워크 전반에 걸쳐 적용되는 다섯 가지 특성 및 유형별 특징에 따라 구분된다. 그리고 마음에 남는 경험부터 시작해서 특징이 누적된다. 즉 각각의 유형으로 옮겨 가면서 특성이 늘어난다. 예를 들어 기억에 남는 경험의 특성은 뜻깊은 경험에서도 보인다. 단,

뜻깊은 경험에는 발견이라는 특성이 하나 더해진다. 각각의 경험 유형을 선보이면서, 우리는 각각의 이름부터 되짚어 보고, 주요 특징을 다룬 뒤에 프레임워크에서 그 경험 유형이 왜 그 순서를 차지하게 되었는지 경험의 속성을 살펴본다.

평범한 경험

•

셜록 홈즈 같은 관찰력과 기억력을 갖고 있지 않다면 3년 전에 사용한 칫솔 색깔을 기억하지는 못할 것이다. 색깔을 기억하지 못할 만큼 칫솔을 충분히 사용하지 않아서가 아니다. 하루에도 몇 번씩, 몇 달 동안 그 칫솔을 사용했다. 양치질은 매일 일어나고, 잊어버리기 쉬운 일이라는 게 주요 원인이다. 매일매일 양치질을 하다 보면 두뇌는 알아서 움직이고, "와, 내 칫솔은 오렌지색이고 아래쪽으로 흰 줄이 나 있네. 난 이 칫솔을 평생 기억할 거야."라는 생각을 하지 않는다.

유명한 심리학자이자 교육 개혁가인 존 듀이John Dewey는 이런 경험을 "평범한 경험"이라고 불렀다. 메리엄 웹스터Merriam-Webster 사전은 "평범한Prosaic"을 "매일, 일상적으로 일어나는"이라고 정의했다. 매일 겪는 경험의 대부분은 평범하다. 이들은 다니엘 카너먼의 시스템 1 사고를 통해 다뤄진다. 매일 겪는 일에 온 신경을 쏟아 부어야 하고, 모든 육감을 자극한다면, 출근하러 집을 나서기도 전에 기진맥진하게 된다. 카너먼에 따르면 두뇌는 게으르기 짝이 없으며 필요 이상으

로 노력을 기울이지 않는다. 그래서 평범한 경험이 진행되는 동안 두 뇌는 자동 운항 모드에 들어간다. 자동 운항 모드가 평범한 경험의 주요 특징이다.

경험을 디자인하는 사람은 평범한 경험을 지향성을 가지고 디자인하는 것이 얼마나 중요한지 알아야 한다. 평범한 경험은 경험 여정에 꼭 필요하지만, 참여자들이 이를 기억하도록 디자인할 필요는 없다. 잘 디자인된 평범한 경험은 기억에 남는 부정적인 경험을 피하도록 도와준다. 불필요하게 정신력을 소모하는 터치포인트touchpoint(접점)를 없애 주기 때문이다. 예를 들어 맷이 치과에 갔을 때 그는 치과 빌딩 옆에 위치한 주차장에 차를 주차했다. 치과 의사는 몇 층까지 올라왔는지, 치과에 가려면 계단을 올라가야 하는지 내려가야 하는지 헷갈린다는 사실에 착안해서 주차 건물의 층마다 단골들이 알아보기 쉽도록 안내문을 붙여 놓았다. 그 덕에 단골손님들은 6개월마다 주차하느라 헤매는 부정적인 경험을 겪을 필요가 사라졌고, 쉽게 기억에서 사라지는 평범한 경험만이 남았다. 주차는 치과 자체와는 아무런 상관이 없지만, 특정 치과의 단골로서 겪는 경험과는 깊은 연관이 있다.

마음에 남는 경험

•

정신적인 자동 운항 모드에서 벗어나 사람이 정신적으로 노력을 들이는 순간 평범한 경험이 마음에 남는 경험이 된다. 이를 위해서 우리의 마음은 시스템 1의 빠른 사고에서 시스템 2의 느린 사고로 넘어간다. 마음에 남는 경험에서는 무엇인가가 우리의 관심을 사로잡고 두뇌에게 자동 운항 모드에서 벗어나 어떤 일이 일어나고 있는지 파악하라고 신호를 보낸다. 듀이는 이것이 마음에 남는 경험과 평범한 경험의 차이점이라고 설명했다. 카너먼의 보고서 역시 시스템 1의 기능 중 하나는 바깥에서 지금 어떤 일이 일어나고 있는지 가늠하고 시스템 2 사고로 넘어갈 필요가 있는지 판단하는 것이라고 했다. 이렇게 주의를 기울여 생각하는 것은 순간적으로 일어날 수도 있고 꽤 오래 진행되기도 한다. 하지만 느리게 생각하기 시작하는 순간 평범한 경험에서 마음에 남는 경험으로 넘어간다. 예를 들어, 지하철에서 사무실 건물까지 걸어가고 있다고 가정해 보자. 매일 걷던 경로의 길이 공사 때문에 막혀 있다는 것을 알아챘다. 이제 다른 길을 검토하고 하나를 골라야 한다. 회사로 가는 새로운 길을 알아냈다. 이 새로운 경로가 이전 경로보다 더 좋을 수도 있다!

공을 들여 머리를 움직인다는 것이 마음에 남는 경험의 주요 특징이다. 당신은 더 이상 기계적으로, 수동적으로 움직이지 않는다. 시스템 2의 사고로 들어온 것이다. 마음에 남는 경험을 만들어 내려면, 적

어도 평범한 경험을 방해해야 한다. 매일 습관적으로 일어나는 평범한 반응이 아닌 다른 것을 얻고 싶다면 관심을 끌어야 한다. 《빌 나이 사이언스 가이^{Bill Nye the Science Guy}》(미국의 과학자 빌 나이가 진행하는 과학 쇼)는 가르칠 때 가장 근본적인 개념을 소개해 주었다. 바로 내용이 아니라 행동이 중요하다는 점이다. 행동은 교훈이 될 만한 순간을 만들어 주기 위한 도구로 사람의 관심을 가져가며, 이전의 관습을 깨버린다.

비행기에 탑승할 때 진행되는 안전 수칙 안내를 생각해 보자. 빌 나이의 접근 방식을 활용하여 내용 이전에 행동을 보여 줘서 지루하기 짝이 없는 평범한 경험(대부분의 사람은 안전 수칙이 방송되면 멍하니 앉아 있다)을 기억에 남는 경험으로 바꾼다. 어떻게 하면 될까? 비행기를 여러 번 타 본 사람이라면 안전 수칙 안내 방송에 창조성이 가미된 것을 몇몇 항공사에서 본 적이 있을 것이다. 사우스웨스트 항공^{Southwest Airlines}은 안전 수칙 안내 방송에 유머를 가미해서 관심을 끌었다. 최근에는 여러 개의 다른 항공사, 델타^{Delta}, 에어 뉴질랜드^{Air New Zealand}, 버진 아메리카^{Virgin America} 역시 정보를 제공하면서도 즐거움을 선사하여 사람들의 관심을 끄는 재미있는 동영상을 제작했다. 이렇게 관심을 들여 정신 활동이 시작되면, 그 경험은 더 이상 평범하지 않다. 시스템 2 사고로 진입하면서 좀 더 깊이 생각하거나 의도적으로 사고할 수도 있고, 감정적인 부분을 느낄 수도 있다. 이런 경우 마음에 남는 경험에서 다른 경험으로 들어가게 된다.

기억에 남는 경험

•

간단한 실험을 하나 해 보기로 하자. 펜이나 연필을 꺼내 들고, 다음 공간에 가장 마음 깊이 기억하는 경험 열 개를 써내려 보라. 책에 낙서하기가 싫다면 종이 한 장을 꺼내면 된다.

1. _____

2. _____

3. _____

4. _____

5. _____

6. _____

7. _____

8. _____

9. _____

10. _____

기억 속에 이것들이 인상 깊게 남은 이유는 무엇인가? 공통된 특성이 있는가? 이 질문에 대해 다양한 답이 나올 테지만, 우리는 여기에서 기억에 남는 경험의 주요 특성은 감정이라는 사실을 지적하고 싶다. 써내려 놓은 리스트를 다시 본다면, 각각에 대한 자신의 감정을

매우 분명하게 기억할 수 있다.

마음에 남는 경험을 기억에 남는 경험으로 변환시키는 주요한 요소는 감정이다. 다음의 예를 생각해 보자. 관광 가이드 역할을 하던 맷은 같은 강줄기 구역을 몇 번이나 배를 타고 지나갔다. 매번 똑같은 일이 반복되었기에 그는 각각의 여행에서 있었던 상세한 에피소드는 기억하지 못했다. 하지만 처음으로 어려운 구역을 헤쳐 나왔을 때의 흥분, 보트가 뒤집혔거나 누군가 급류 속으로 떨어졌을 때의 두려움, 서로 가까워진 게스트들과 캠프파이어 주위에 앉아 있을 때의 만족감 등 감정과 결합한 경험은 기억했다. 반면 감정을 불러일으키지 못한 경험들은 기억 뒤편으로 사라졌다.

카너먼과 그의 동료 역시 감정과 기억 간의 관계를 뒷받침해 준다. 그들에 따르면 경험하는 순간과 그 이후에 기억은 서로 다르다. 경험하는 그 순간에는 그대로 경험을 평가하지만, 경험에 대한 기억을 회고할 때는 경험의 최고조, 위험, 결말을 기억하는 경향이 있다. 이를 "피크 엔드 법칙^{Peak end Rule}(어떤 일에 대한 전반적인 평가는 가장 절정을 이룬 감정과 최종 국면에서 느낀 감정의 평균으로 결정된다는 법칙)"이라고 한다. 가장 강렬한 감정을 만들어 낸 순간이 가장 강력한 기억이 된다. 댄과 칩 히스는 경험에 대해 "모든 상세 부분에 집착할 필요는 없다."라고 주장한다. 기억에 남는 최고조와 결말만 잘 결합하면 된다.

경험을 디자인하는 사람이라면 긍정적인 감정만을 이끌어 내고

싶겠지만, 부정적인 감정이 발생했을 때 이를 요령 있게 다루는 전략도 필요하다. 경험 디자이너는 긍정적인 감정과 기억만 불러올 수 있도록 신호를 잘 다루어야 한다. 또한 이러한 신호들이 부정적인 기억을 불러오지 않도록 확실히 해야 한다. 예를 들어 디즈니 테마파크는 아이가 길을 잃었을 때의 계획을 미리 준비해 둔다. 파크 곳곳에서 캐릭터 출연진들이 협동하여 부모를 찾는 것 외에도, 실종 아동 센터에 책, 게임, 비디오 등을 준비해서 부모가 아이를 찾기 전까지 아이가 무엇인가에 몰두할 수 있도록 준비해 둔다. 출연진은 아이는 물론 부모를 안심시키고 마음을 진정시키도록 훈련받는다. 디즈니 파크에서는 실종 아동에 대한 방송 없이도 가족들이 다시 상봉하게 된다. 아이와 부모의 감정을 적절히 응대하고, 이들을 재빨리 만나게 해 줘서 부정적인 경험을 긍정적인 경험으로 탈바꿈시킨다. 디즈니 파크는 지향성에 따라 상세한 계획을 미리 세워 놓는다.

나쁜 경험은 완전히 없어지지 않는다. 그런 일은 일어나기 마련이다. 경험을 디자인할 때는 어떤 일이 잘못될지, 그런 일이 발생한다면 어떻게 대응해야 할지를 디자인에 포함해야 한다. 물론 이렇게 접근하다 보면 비현실적인 극단적 상황을 만들어 낼 수 있지만, 인간의 본성을 이해하면 충분히 가능한 이성적인 시나리오도 예측할 수 있다. 다행스럽게도, 처음에는 부정적인 감정을 만들어 낸 경험이 오히려 경험 실패를 적극적으로 만회하는 기회를 제공하기도 한다. 연구에 따르면, 처음에 부정적인 감정으로 시작되었다가, 제공자가 재빨

리 이에 대응하고 문제를 해결하면서 최고의 서비스로 탈바꿈하는 경우가 종종 발생한다. 개인이나 회사가 재빨리 수정하거나 만족스러운 보상 방안을 제시하면서 나쁜 경험이 좋은 경험으로 바뀐 기억을 누구나 갖고 있다.

뜻깊은 경험

•

기억에 남는 경험과 뜻깊은 경험은 공통점이 많다. 시스템 2 사고와 감정은 두 경험의 공통분모다. 두 경험을 차별화하는 요소는 발견이다. 뜻깊은 경험은 자신에 대한 무언가를 가르쳐주거나, 세상에 대한 우리의 지식을 확장해 준다. 기억에 남는 경험 10개를 떠올려 보라. 그 리스트에 새로운 무언가를 발견한 경험이 들어가 있다면 이는 전혀 놀랍지 않다. 뜻깊은 경험은 개인의 정체성이나 세계관을 형성시켜 주는 중요한 역할을 한다. 즉 중요한 무엇인가(자신에 대한 새로운 통찰, 중요하다고 믿는 새로운 사실, 과거에 갖고 있던 시각에 대한 새로운 생각 등)를 배운 시간을 의미한다.

뜻깊은 경험을 디자인하기란 지금까지 논한 다른 감정을 디자인하는 일보다 훨씬 어렵다. 뜻깊은 경험이 발생하려면 참여자가 그 경험 속에서 능동적으로 제 역할을 해야 한다. 마틴 셀리그만에 따르면 "우리는 긍정적인 감정에 대한 정당한 권리를 원한다." 즉 경험이 뜻깊어지려면, 자신이 어떤 역할을 하면서 긍정적인 감정을 얻어 내야

한다. 공동 창조는 이런 욕구를 충족시킨다.

　참여자는 어떤 일이 일어났는지, 자신에게는 어떤 의미가 있는지 이를 되짚어 볼 시간이 필요하다. 전문가로서의 경험에 의하면, 기억에 남는 경험을 다른 이들과 나눌 수 있다면 그 경험이 뜻깊은 경험이 될 가능성이 커진다. 이때 경험을 나누는 사람이 내게 소중한 사람이어야 하고, 이 경험 속에는 개인적으로 회고할 기회도 포함되어야 한다. 뜻깊은 경험을 디자인하려면 그 경험을 공유할 수 있도록 해주고, 사람은 물론 그룹이 함께 회고하는 공간을 만들어 주어야 한다. 경험의 모든 순간에 사람들이 활발하게 참여하지 않아도 된다. 혼자 회고하는 것도 일종의 참여에 해당한다! 제2장에서 자율성이 기본 심리 욕구에 해당한다고 말했다. 아무것도 하지 않아도 되는 시간이 적정하게 주어져서, 일어난 일에 대해 회고할 수 있다면 자율성을 누리게 되고, 기억에 남는 경험이 뜻깊은 경험이 된다.

　모든 발견이나 학습이 뜻깊은 경험의 결과로 발생지는 않는다. 학습의 상당 부분은 마음에 남는 경험의 결과로 생겨난다. 사실과 수치를 기계적으로 암기하는 일은 어떤 감정이나 발견을 거의 불러오지 않는다. 가장 기억에 남는 선생님을 떠올려 보라. 그분은 당신에게 감성과 발견이 충만한 뜻깊은 경험과 어쩌면 변혁적인 경험도 제공해 주었을 것이다.

변혁적인 경험

•

인생을 살다 보면, 인격에 심오한 영향을 미치는 경험을 하게 된다. 이런 경험은 드물게 일어나며, 그 영향이 얼마나 심오한지 알아차리지 못하기도 한다. 변혁적인 경험으로 인해 사람이 완전히 달라지기 때문이다. 일례로, 어떤 사람에게 심장 마비가 왔다가 운 좋게 살아남았다고 가정하자. 이 일로 인해 그 사람은 삶을 새롭게 바라보게 되었고 건강과 운동에 대해서도 새로운 태도를 보인다. 태도가 달라지면서 식이 요법과 운동에도 행동 변화가 급격하게 발생했다. 시간이 지나도 이런 변화가 계속되었고, 이로 인해 그는 완전히 다른 사람이 되었다. 심장 마비로 인해 사람이 탈바꿈되었다. 이때 변혁적인 경험에는 평범하지 않은 나머지 경험들의 모든 특성, 즉 회고, 감정, 발견이 포함된다는 사실을 명심하라. 여기에 더해진 주요 특성은 상당한 변화를 일으킨다. 기억에 남는 경험 리스트에 변혁적인 경험이 있는가? 그 경험으로 인해 관점, 태도, 행동이 달라졌다면 그 경험은 변혁을 불러오는 경험이다.

또 한 가지 짚고 넘어가자. 변혁적인 경험을 자세히 살펴보면, 그 안에는 한두 개의 뚜렷하게 변혁을 불러오는 세부적 경험이 있고(피크 엔드 법칙을 기억하라!) 이로 인해 전체 거시적 경험이 변혁적인 경험이 된다는 것을 알게 된다. 찰스 디킨스의 영원한 명작 스크루지의 변화를 생각해 보자. 소설 《크리스마스 캐롤》은 스크루지가 어떻

게 자신의 행동을 극적으로 바꾸게 되는지 그가 겪은 일을 통해 보여 준다. 스크루지는 과거 크리스마스 유령과 함께 자신이 사랑 대신 돈을 선택하는 것을 목격한다. 미래 크리스마스 유령은 그의 막내 아들 팀이 죽게 되고 가족이 슬퍼하는 장면을 보여 준다. 유령과 함께 극적인 경험을 하고 나서 스크루지는 이렇게 외친다. "나는 진심으로 크리스마스를 소중히 하고, 그 마음을 일 년 내내 간직한 채 살겠습니다. 나는 과거, 현재, 미래 속에서 살아갈 겁니다. 과거, 현재, 미래의 유령은 모두 내 마음속에 있습니다. 그들이 내게 가르쳐 준 교훈을 절대 잊지 않겠어요!" 스크루지의 경험은 변혁을 불러오는 경험이었다. 그는 완전히 새로운 사람이 되었다. "스크루지는 말만 떠벌리지 않고 실천에 옮기는 사람이었다. 그는 이 모든 말을 언제까지고 지켰다."라고 소설은 끝을 맺는다.

변혁적인 경험은 어떤 변화를 가져오는지, 얼마나 오랫동안 유지되는지에 따라 다양한 형태를 보인다. 세 사람이 음식의 영향에 대한 테드 토크TED Talk(Technology Education Design에 대해 연사들이 나와 이야기를 진행하는 프로그램)을 시청했다고 가정하자. 한 사람은 가공식품에 대한 태도는 달라졌지만, 행동은 달라지지 않았다. 두 번째 사람은 영향에 대한 태도가 달라졌고, 설탕을 끊겠다고 마음먹었지만, 그 결심은 한 주 만에 사그라졌다. 테드 토크를 시청한 세 번째 사람은 철인 3종 경기 선수가 되면서 변혁적인 경험을 하게 되었다.

경험 유형 요약하기

•

　프레임워크는 평범한(자동 운항), 마음에 남는(의식적으로 정신이 관여하는), 기억에 남는(감정), 뜻깊은(발견), 변혁적인(변화) 등 다섯 가지 경험 유형과 핵심 특징으로 이루어졌다(그림 3.1 참조). 의식적으로 정신이 관여하는 것에서 시작해서 각각의 특징은 다음에 오는 높은 경험 상태의 근간이 된다. 앞으로 우리는 기억에 남는, 뜻깊은, 변혁적인 경험을 "고차원적 경험"이라고 부르기로 한다. 평범한 경험이나 마음에 남는 경험과 비교했을 때 좀 더 개인적인 투자를 요구하기 때문이다.

평범한	마음에 남는	기억에 남는	뜻깊은	변혁적인
자동 운항	의식적으로 정신이 관여하는	감정	발견	변화

그림 3.1 경험 유형과 핵심 특징

3장 경험의 다섯 가지 유형

경험의 속성

•

프레임워크 내에서 경험 유형의 순서를 정하는 것은 다섯 가지 속성이다. 이 속성은 같은 유형 내에서도 이들을 구분 짓도록 도와주기도 한다(기억에 남는 경험과 매우 기억에 남는 경험을 구분하는 것처럼 말이다). 이러한 경험의 속성은 빈도와 영향, 참신함, 관여, 소모되는 에너지 그리고 결과 등이다.

속성 1: 빈도와 영향

•

인생 전체에 걸쳐서 변혁적인 경험보다 평범한 경험의 빈도수가 훨씬 높다. 그림 3.1에서 오른쪽으로 갈수록 그 경험의 발생 확률은 현저하게 낮아진다. 젠킨스 로이드 존스^{Jenkins Lloyd Jones}(미국 유니테리언 교파의 목사)가 말했듯이 "인생은 구닥다리 기차를 타고 여행을 가는 것과 같다. 연착되거나 곁길로 빠지고, 연기와 먼지 그리고 재가 나고, 삐꺽거리다가 가끔 아름다운 전망과 가슴 뛸 정도로 빠른 스피드를 즐길 수 있다." 인생을 바꿔 주는 경험보다는 쉽게 잊어버릴 경험이 더 많다는 것은 모두 알고 있다. 하지만 경험을 디자인할 때 모든 사람들은 자신이 디자인하는 경험은 변혁적인 경험이기를 바란다.

변혁적인 경험만을 디자인하겠다는 욕심은 비현실적일 뿐만 아니라 비효율적이다. 마음에 남거나, 기억에 남거나, 뜻깊은 경험 또는 심

지어 평범한 경험을 디자인하는 것도 괜찮다. 사람들은 항상 변혁적인 경험만을 원하지 않는다. 식료품을 사러 가는 사람은 인생을 바꿀 만한 경험을 기대하거나 바라지 않는다. 평범한 경험, 마음에 남는 경험이 매끄럽게 이뤄지길 바랄 뿐이다. 기억에 남는 경험 몇 개가 추가되길 바라는 정도인 것이다. 능숙하게 경험을 디자인하는 사람은 이런 다양한 유형의 경험을 잘 묶어서 잘 짜인 긍정적인 거시적 경험을 만들어 내고, 이 경험은 참여자의 기대치를 충족시키거나 그 이상의 것을 제공한다.

그림 3.2에서 보듯이, 빈도와 영향이 역상관적 관계를 보인다는 사실에 주목하기 바란다. 긍정적이든 부정적이든, 잠재적으로 영향이 큰 경험은 그 빈도수가 낮다. 프레임워크에서 오른쪽으로 갈수록, 그 경험이 주는 잠재적 효과는 커진다. 사실, 잠재적 결과의 본질도 점차 바뀌는데, 이에 대해서는 이 장 뒷부분에서 다루기로 한다.

평범한	마음에 남는	기억에 남는	뜻깊은	변혁적인
빈도				영향

그림 3.2 경험 빈도와 영향

경험을 디자인하는 사람이라면 고차원의 경험을 디자인할수록 그 부담도 같이 커진다는 사실을 기억해야 한다. 평범한 경험을 디자인한 대가(즉 디자인에 대한 결과)는 마음에 남거나 기억에 남는 경

험 혹은 변혁적인 경험의 효과에 비하면 보잘것없다. 동시에 부정적인 경험이 심각한 결과를 불러올 가능성도 프레임워크의 오른쪽으로 갈수록 높아진다. 이렇게 봤을 때 경험 디자인은 기울어진 줄을 타고 있는 것과 같다. 각 유형으로 넘어갈수록 줄 높이가 높아진다. 위험이 커질수록 그 보상도 커진다. 고차원적 경험일수록 참여자가 이를 받아들여야 의미가 있다. 주요 특성을 살펴보면, 변혁적인 경험을 하는 사람은 관심, 감정, 정체성, 태도, 행동을 모두 경험에 쏟는다.

참여자는 제공자와 함께 경험을 공동 창조하고 있을 때 물심양면으로 투자한다. 이에 대해서는 뒤에서 자세히 다룬다. 한편, 한번 혹은 참여가 일어나지 않는 경험에 반복적으로 참여하거나, 온 인생을 걸어서 그 일을 추구하지 않는다. 이런 경험은 장기적인 효과와 참여가 일어나지 않는다. 즉 오래 지속되지 않는다. 하지만 오락이나 일시적인 사건이 고차원의 참여를 불러오는 일이 전혀 없지는 않다. 하지만 그런 수준까지 도달하려면, 참여자가 단순한 관람자가 아니라 적극적으로 움직이는 배우가 될 수 있도록 고차원의 경험을 만들어야 한다.

속성 2: 참신함

•

참신한 정도는 빈도수와 밀접하게 관련된다. 평범한 경험은 변혁적인 경험보다 그 참신함이 덜하다(그림 3.3). 어떤 것을 자주 접할수록 관심도 줄어든다(예를 들어 시스템 1 사고를 작동시킨다). 따라서 여러 번 참여하면 경험 유형이 바뀐다. 그 경험이 프레임워크의 어디에 속하게 될지는 참신함에 따라 크게 좌우된다. 참신함이 시스템 2 사고를 자극하기 때문이다. 평범한 경험에 약간의 참신함이 더해지면 다른 유형의 경험으로 넘어간다. 양치질 경험을 다시 예로 들어서 신기한 전기 칫솔이 생겼다고 상상해 보자. 평범하기 짝이 없던 양치질이 마음에 남고 심지어 기억할 만한 경험이 된다. 양치질이 갑자기 신기하고 재미있는 일이 되었다. 적어도 어느 기간 동안은 말이다. 참신함이 있으면 사람의 관심을 끌어오지만, 그러한 경험이 느끼고, 배우고, 변화할 기회를 제공하지 못하면 사람들은 이내 흥미를 잃는다. 참신함은 어느 지점을 지나면 그 매력을 잃게 된다.

그림 3.3 경험의 참신함

영국의 심리학자 마이클 아이젠크^{Michael Eysenck}는 쾌락의 쳇바퀴 ^{Hedonic Treadmill}라는 용어를 사용해서 사람은 긍정적이거나 부정적인 경험을 한 뒤에는 다시 심리 상태의 기본선으로 돌아간다고 설명했다. 이런 생각은 몇백 년된 믿음이기도 하다. 전형적인 쾌락의 쳇바퀴는 복권 당첨 효과라고 볼 수 있다. 《인격과 사회 심리학 저널^{Journal of Personality and Social Psychology}》의 연구 결과에 따르면, 복권 당첨자는 당첨되지 않은 사람보다 크게 행복하지 않다. 복권이 당첨된 순간에는 흥분되지만, 참신한 느낌이 사라지면서 예전의 행복 수준으로 돌아가는 것이다.

경험을 디자인하는 이에게 참신함은 매우 중요한 수단이지만, 이를 남용하지 않아야 하고, 잘 짜인 경험 속에서 활용해야 참신함이 그 진가를 발휘할 수 있다. 스티브 딜러^{Steve Diller}와 나단 셰드로프^{Nathan Shedroff} 그리고 대럴 리아^{Darrel Rhea}가 말했듯이 "경험 디자인으로 지속 가능한 경쟁 우위를 차지하려는 회사는 참신함에만 의존해서 혁신을 추구하면 안 된다." 오직 참신함만을 활용해서 디자인한 경험에 사람을 끌어모으려 한다면, 당신 스스로가 쾌락의 쳇바퀴에 빠지게 된다. 그리고 경험을 디자인할 때마다 참신함을 넣는 방법을 찾으려 들 것이다. 이벤트 디자이너는 종종 이 함정에 빠진다. 그들은 이벤트가 끝날 때 사람들이 모두 놀랄 만한 무언가를 집어넣으려고 하는데, 그러면 다음번에는 더욱더 큰 무언가를 집어넣어야 한다. 경험을 디자인할 때 참신함은 유용한 전략이기는 하지만, 분별력 있고 전체를

아우르는 관점에서 이를 사용해야 한다.

속성 3: 관여

•

경험 유형에 따라 각각 다른 수준으로 참여자의 관여가 필요하다. 참여라는 개념이 추상적이므로 관여에 대해 구체적으로 생각할 수 있도록 이론적 관점 몇 가지를 소개해 보려 한다. 첫 번째 관점은 조지 허버트 미드^{George Herbert Mead}(미국의 철학자이자 사회학자)의 연구를 바탕으로 허버트 블러머^{Herbert Blumer}가 최초로 개발한 상징적 상호작용 이론^{symbolic interaction theory}이다.

사람은 자신의 주위 세상과 상호작용을 하면서 이에 대해 의미를 부여한다는 것이 상징적 상호작용의 기본 아이디어다. 다시 말해서, 우리가 상호작용을 시작하면서 의미를 부여하지 않는 한 사물은 특별한 의미를 가질 수 없다. 좋아하는 운동 팀의 로고를 생각해 보자. 또 경쟁 팀의 로고를 떠올려 보자. 각각의 로고에 대해 당신이 부여한 의미는 과거에 발생한 상호작용(예: 경험)을 근거로 만들어졌다. 로고 그 자체로는 아무 의미가 없지만, 이들 팀의 팬들에게 이 로고는 경험, 감정, 행동을 상징적으로 대표한다. 즉 상징적 상호작용이 작동한다.

경험을 디자인하는 것과 상징적 상호작용은 어떤 관계가 있을까? 밥과 바바라 슐래터는 상징적 상호작용론에 근거하여 사람이 어떻게 경험에 관여하게 되는지에 대한 3단계 모델을 선보였다(그림 3.4

제3장 경험의 다섯 가지 유형

참조). 첫 번째 접수 단계에서 개인은 경험에 대해 어떤 일이 일어나고 있는지를 인지한다. 두 번째 단계에서 개인은 그 경험에 대해 좀 더 적극적으로 생각하고, 일어나고 있는 일을 프로세싱하며, 이에 대한 반응으로 다양한 선택지를 계획한다. 마지막으로 세 번째 단계에서 개인은 공동 창조하는 행동을 취하면서 그 경험이 지속되도록 돕는다. 이 세 번째 단계에 들어가야 그들은 진정한 의미에서 참여자가 된다. 그리고 이들이 새로운 터치포인트와 요소를 끌어들이면서 상호작용이 계속된다. 상호작용이 끝나면, 의식적인 관심은 접수 단계로 돌아가서 새로운 사이클을 시작할 수 있다. 어떤 경험은 세 단계를 모두 거치지만, 어떤 경험은 1단계도 밟지 못한다.

행동 유도성^{Affordance}(어포던스로 불리기도 함, 대상의 어떤 속성이 유기체로 하여금 특정한 행동을 하게끔 유도하거나 특정 행동을 쉽게 하게 하는 성질)이 높은 경험은 관여할 수 있는 옵션을 여러 개 제공해 주며, 고차원적 경험이 지속되도록 만들 가능성이 크다. 이런 점이 바로 단순한 서비스와 참여하는 경험 간의 차이를 만들어 내는 방법이기도 하다. 서비스는 참여자에게 어떤 방식으로 관여하고 경험을 지속할지 옵션을 제공하지 않기 때문에 2단계에서 멈춘다.

- 1단계 접수 – 상대방의 존재를 의식하고, 같이 있는 사람들끼리 현 상태에 놓인 모든 사물과 상대방의 행동을 고려한다.
- 2단계 사고 프로세싱 계획 – 자신을 투영하며 자신의 내면과 대화를 통해 의식적으로 모든 사물의 의미를 해석하고, 현재의 개념이나 관점을 수정하거나 행동 계획 후보군을 만든다.
- 3단계 행동 – 자신의 해석에 따라 반응(일련의 행동 등)을 보이고 상호작용에 영향을 미치면서 경험을 공동 창조한다.

그림 3.4 행동 사이클, 저자의 허락을 받아 수록함. J. Robert Rossman and Barbara E. Schlatter, Recreation Programming: Designing and Staging Leisure Experiences, 7th ed. (Urbana, IL: Sagamore, 2015), 29.

영화를 보다가 곯아떨어진 적이 있는가? 그랬다면 1단계조차 들어가지 못한 경험이 어떤 것인지 잘 알고 있을 것이다. 반면, 영화에 너무 몰입한 나머지 과거에는 없던 새로운 행동 패턴을 보인 적은 없는가? 3단계까지 도달한 영화의 영향을 알아차리는 일은 꽤 손쉽다. 다음 영화가 개봉된 이후 보인 행동 변화를 살펴보자.

- 《백투더퓨처》 – 스케이트보드 판매량 급증
- 《트와일라잇》 시리즈 – 흡혈귀 이빨 임플란트 증가
- 《헝거 게임》 시리즈 – 양궁 활동 증가
- 《사이드웨이》(와인 애호가가 주연으로 나오는 영화) – 피노 누아 와인에 대한 관심 증가

또 다른 사례: 매년 코믹콘Comic Con(샌디에이고에서 개최되는 만화 박람회)에는 수백만 명의 사람들이 한껏 차려입고 자신이 좋아하는 영화와 관련된 활동에 열정적으로 참여한다. 3단계에 해당하는 관여를 보여 주는 대표적인 사례다.

3단계 관여와 카너먼의 시스템 1, 시스템 2 사고에는 분명한 평형 관계가 존재한다. 1단계 관여는 시스템 1 사고를 나타낸다. 이 단계에서 정신 기능은 자동 운항으로 움직이고, 회고나 깊은 사고는 제한적이다. 2단계와 3단계의 관여로 움직이기 시작하면서 시스템 2 사고도 시작되는데, 여기에는 의도적인 정신 과정이 가미된다. 관여와 사고가 높은 단계일수록 고차원적 경험과 연결된다(그림 3.5 참조).

공급되는 서비스를 받는 것, 즉 대부분의 오락에 관여하는 것, 참관자가 되는 것은 보통 2단계에서 끝이 난다. 서비스를 받는 사람, 청중, 관객의 반응이 필요하지 않고, 그런 반응이 허락되지 않는다. 이런 경험은 수동적이다. 물론 이 정도의 제공으로 충분한 경우도 있지만, 사람들은 3단계에 도달하는 경험을 하고 싶어 한다. 기업이 잘 디자인된 경험을 제공하는 것이 중요하다는 것을 깨달으면서 훌륭한 경험에 대한 소비자들의 기대도 더욱 높아졌다. 미국 묘기 농구단 할렘 글로브트로터Harlem Globetrotters는 이를 재빨리 알아챘다. 할렘 글로브트로터는 대부분 수동적인 관람 쇼를 제공했었다. 하지만 이제는 "툼이 여미Tum-e Yummies(미국 음료수)가 선보입니다! 관객이 직접 참여하는 30분짜리 매직 패스 쇼! 게임 경험을 새로운 차원으로 끌어올

려 보세요!"와 같은 매직 패스Magic Pass© 공연도 제공한다.

1단계와 2단계의 경험만으로 충분하지 않은 경우가 발생한다. 창조적이고 우수한 교육을 받은 사람에 관해 쓴 《창조적 변화를 주도한 사람들The Rise of the Creative Class》의 저자 리처드 플로리다Richard Florida는 이렇게 말했다. "그들은 창조적인 자극을 강렬하게 원하고, 상황을 모면하려 하지 않는다.… 창조적인 사람은 활동적이며, 독창적이고, 자신의 참여를 끌어당기는 경험을 좋아한다. 그리고 이를 만드는 데 적극적으로 관여한다." 이런 사람은 함께 만들어 내는 경험에 참여하고 싶어 한다!

평범한	마음에 남는	기억에 남는	뜻깊은	변혁적인
1단계 ◄	► 2단계 ◄		► 3단계	
시스템 1 사고			시스템 2 사고	

그림 3.5 경험 관여

속성 4: 소모되는 에너지

•

요즘 광고를 보고 있으면, 고차원적 경험이 온 세상에 널려 있다는 생각이 든다. 광고는 온갖 근사한 경험으로 우리를 유혹한다. 구매 경험, 소유 경험, 차 서비스 경험, 여행 경험, 다이닝 경험 등 끝이 없다. 끊임없는 공세가 치열한 덕에, 계속 훌륭한 경험을 하고 있지 않

다면 내게 문제가 있는 것이 아닌지 의심할 정도다. 경험 디자이너는 모든 세부적 경험이 굉장한 고차원적 경험이어야 한다는 의심에 빠지게 된다. 이러한 생각은 망상이기 때문에 참여자는 물론 디자이너의 입장에서도 곤란하기 짝이 없다. 고차원적 경험을 끊임없이 경험해야 할 필요도, 그렇게 경험을 디자인해야 할 필요도 없다. 고차원적 경험에 계속 노출되다 보면 사람이 고갈된다. 즉 그런 경험들을 지속적으로 소화해 내는 것은 정신적, 감정적 에너지가 어마어마하게 필요하고, 이는 사람을 녹초로 만든다(그림 3.6 참조).

모든 경험에는 감정적, 정신적, 육체적 가격표가 달려 있다. 경험에 참여하는 일종의 비용인 셈이다. 최근에 겪었던 고차원적 경험을 상기해 보라. 그 경험은 평범한 경험이나 마음에 남는 경험과 비교했을 때 훨씬 많은 에너지를 투자해야 한다. 그리고 이런 고차원적 경험을 한 뒤에 사람은 그 일을 소화할 여유 시간이 필요하다. 계속 고차원적 경험에 노출된다면, 그러한 시간을 갖지 못한다.

그림 3.6 경험 유형에 따라 소모되는 에너지의 양

한 연구에서 맷은 청소년이 해외 유학에서 받는 영향을 알아봤다. 해외에서 시간을 보내고, 외국 문화와 교감하는 등의 새로운 경험은 기억에 남고, 뜻깊고, 변혁적이기까지 하다. 맷의 연구에 참가한 몇몇의 사람들은 이러한 경험을 하는 동안 이를 회고할 시간이 아쉬웠다고 말했다. 흥미로운 사실이다. 인터뷰한 학생은 여행하면서 최대한 많은 것을 경험하려는 욕심에 경험을 제대로 받아들이는 능력을 상실하고, 지금 거치고 있는 경험이 자신의 삶에 어떤 영향을 미칠지 제대로 깨닫지 못했다. 이러한 단절로 인해 사람이 자신의 발견을 충분히 회상하지 못하면 기억에 남는 경험이 뜻깊은 경험이 되지 못한다.

앞에서 논한 바와 같이 당사자가 주위에서 일어나고 있는 일을 인지하고 의식적으로 관여할 때 고차원적 경험이 일어난다. 미국의 사회학자 앨리 혹실드 Arlie Hochschild 는 그녀의 저서 《감정 노동: 노동은 우리의 감정을 어떻게 상품으로 만드는가》에서 "감정 노동"이라는 개념을 다음과 같이 소개했다. "감정 노동이란 대중에게 드러나는 표정과 신체 표현을 위한 감정 관리이다. 또한 감정 노동은 돈을 대가로 판매되므로, 교환 가치가 있다." 혹실드는 한 걸음 더 나아가 "감정 업무에는 비용이 따른다. 감정에 귀를 기울이는 정도, 어떤 경우에는 감정을 느끼는 역량 자체에 영향을 미친다."라고 덧붙였다.

경험 디자이너는 어떤 경험이 더 많은 에너지를 요구하고, 어떤 경험이 에너지를 축적해 주는지를 알아야 한다. 여기에서 얻는 교훈은 조직 행동 분야가 에너지 관리에 관심을 두는 것과 일맥상통한다. 스

티븐 코비(베스트셀러 《성공한 사람의 7가지 습관》의 저자)가 약 10년 전에 시간 관리 유행을 일으켰지만, 요즘은 시간 못지않게 에너지 관리에도 관심이 집중된다. 2007년 《하버드 비즈니스 리뷰Harvard Business Review》에 기고한 "시간이 아니라 에너지를 관리하라Manage Your Energy, Not Your Time"에서 토니 슈왈츠Tony Schwartz와 캐서린 맥카시Catherine McCarthy는 직원들의 효율성을 극대화하고 싶다면 다음과 같이 해야 한다고 조직에게 조언했다.

효율적으로 직원들에게 에너지를 불어넣으려면, 직원을 최대한 이용하려고 하는 대신 그들에게 투자해야 한다. 그래야 직원이 가장 뛰어난 수준으로 자신을 매일 끌어 올리고 동기부여를 받는다. 이들의 기운을 북돋아 주려면, 에너지를 빼앗아 가는 행동이 치르는 대가를 알아야 한다. 그리고 상황이 어떻든 그런 행동을 책임지고 바꿔야 한다.

슈왈츠와 맥카시가 대기업에서 진행한 데이터에 따르면 직원의 에너지를 효율적으로 관리하면(예: 수면 패턴 개선, 건강한 식습관, 짧은 휴식 시간 등) 직원마다 수익성이 증가한다.

디자인된 경험이 얼마나 에너지를 소모하게 하는지 알아야 한다. 작곡가가 다양한 템포, 톤, 악기를 활용해서 심포니를 만드는 것처럼, 뛰어난 경험 디자이너는 참여자가 원하는 거시적 경험을 만들기 위

해 다양한 세부적 경험 유형을 활용해야 한다. 경험 디자인 키보드에는 다양한 키들이 존재하고 경험 디자이너는 그러한 키들을 모두 사용할 줄 알아야 한다.

속성 5: 결과

•

앞에서 말했듯이 우수한 경험 디자인은 의도적으로 바라는 구체적인 결과를 도출하는 디자인이다. 그러기 위해서는 경험을 통해 어떤 유형의 결과를 원하는지 파악해야 한다. 그리고 경험의 목표 대상자가 필요로 하고 원하는 것에서 결과의 유형이 나와야 한다. 경험 유형과 결과의 연결 고리를 이해하는 것도 빠뜨리지 말자. 종종 제공되는 경험을 감안할 때 비현실적인 요구를 하는 사람도 있다. 경험 디자인이 허위 광고가 되어서는 안 된다. 베스트셀러 작가이자 마케팅 전문가 데이비드 미어먼 스콧David Meerman Scott에 따르면 구매자는 정직하고 사실에 근거한 제품 정보를 원하며 "과대 포장"을 원하지 않는다. 경험 결과를 과대 포장하면 최종 사용자는 실망하게 된다. 특정 경험 유형과 특정 결과 유형 사이의 연결 고리를 인지해야 한다. 그러면 '어떤 결과가 어떤 경험 유형과 연관될까?'라는 질문이 자연스럽게 나오게 된다.

마틴 셀리그만의 연구를 보면 이 질문에 대한 답을 어느 정도 얻을 수 있다. 《마틴 셀리그만의 긍정 심리학》에서 그는 경험에서 나오는

긍정적인 결과, 즉 쾌락과 충족감에 대해 미묘하지만, 지극히 중요한

긍정적인 결과, 즉 쾌락과 충족감에 대해 미묘하지만, 지극히 중요한 차이점을 짚어 준다. 셀리그만에 따르면 쾌락은 "지극히 감각적이고 매우 강한 감정적 요소를 갖고 있다.... 이는 쉽게 사라지며, 사고 능력은 거의 쓰이지 않는다." 충족감은 이와 반대로 "우리가 경험에 완전히 빠져들고 몰두하면서 자아를 완전히 잊게 만들 때" 생긴다. 도넛을 먹을 때와 도움이 필요한 누군가를 도와줄 때의 결과를 떠올려 보라. 도넛은 쾌락을 가져오고, 누군가를 돕는 일은 충족감을 가져온다.

셀리그만은 육체적 쾌락과 고차원적 쾌락에 대해서도 분명한 선을 긋는다. 육체적 쾌락은 "즉각적이고, 오감을 통해 발생하며 잠시 있다 사라진다." 고차원적 쾌락은 육체적 쾌락과 유사한 특징을 갖고 있지만, "고차원적 쾌락을 유발하는 요인은 좀 더 복잡하다. 당사자가 인지해야 하고, 육체적 쾌락보다 경우의 수가 많으며, 다채롭다." 또한 그는 고차원적 쾌락 내에서도 정도에 따라 저강도(예: 편안함과 조화)와 고강도(예: 황홀감, 희열)로 구분 짓는다.

충족감의 개념을 명확히 말하는 것은 쾌락에 대해 말하는 것보다 더 까다롭다. 셀리그만은 충족감을 다음과 같이 기술한다.

노숙자에게 커피를 대접하거나, 안드레아 바렛Andrea Barrett(미국의 소설가, 수필가)의 책을 읽거나, 브리지 게임을 하거나, 암벽 등반을 할 때 느끼는 긍정적인 감정에 대해 사람들의 이야기를 들으면 다른 곳

에서는 듣기 어려운 표현들이 나온다.... 이러한 완전한 몰두, 자의식 실종, 몰입 등은 충족감을 통해 발현된다. 이런 활동을 좋아할 때 보이는 특징이기도 하다. 이는 일반적으로 우리가 쾌락이라고 부르는 것과 사뭇 다른 모습을 보인다.

2장에서 다루었던 몰입에 대한 이야기, 몰입에 빠져들게 했던 경험을 떠올려 보자. 이런 경우가 충족감을 발현시키는 경험이 된다.

다시 경험 유형과 결과에 대해 생각해 보자. 쾌락과 충족감에 대한 셀리그만의 이야기는 우리의 프레임워크와 명료하게 맞아떨어진다(그림 3.7 참조). 앞에서 봤듯이, 고차원적 경험은 이보다 낮은 단계의 경험들이 가진 속성과 특성을 바탕으로 만들어진다. 즉 기억에 남는 경험은 회상과 감정을 가져오고, 뜻깊은 경험은 회상, 감정, 발견을 가져온다. 경험 결과 유형에 대해서도 이런 누적 논리가 적용된다. 따라서 우리는 모든 경험 유형은 육체적 쾌락을 가져온다고 본다. 고차원적 쾌락은 마음에 남는 경험 혹은 그 이상의 경험 유형에서 보이기 시작한다. 따라서 뜻깊은 경험과 변혁적인 경험에서만 충족감을 볼 수 있다. 셀리그만은 다음과 같이 말했다.

[충족감]은 육체적 쾌락에서 나오지 않으며, 어떤 지름길을 통해 화학적으로 유도하거나 얻을 수 없다. 숭고한 목적과 어우러지는 행동에 의해서만 충족감을 얻을 수 있다.... 쾌락이 감각과 감정에 대한

것이라면, 충족감은 개인의 강점과 덕목에 대한 것이다.

평범한	마음에 남는	기억에 남는	뜻깊은	변혁적인
육체적 쾌락 ➤				➤
	고차원적 쾌락 ➤			➤
			충족감 ➤	➤

그림 3.7 경험과 결과 유형

충족감은 개인의 강점과 덕목에 밀접하게 관련되어 있다. 따라서 디자이너는 물론 참여자가 같이 창조 활동에 참여해야만 충족감이 나올 수 있다는 사실을 고려하자.

프레임워크 + 속성

•

다섯 가지 경험 유형과 다섯 가지 속성이 모두 나왔다(그림 3.8 참조).]않는다. 하지만 적어도, 현재의 방법론에 대한 가이드를 제공해 주고, 앞으로의 발전적인 논의를 위해 활용하고 실행에 옮길 수 있는 프레임워크가 되기를 바란다. 경험 유형 프레임워크는 경험에 대한 심리학적 토대를 보여 준다. 이 주제는 충분히 연구되지 않았고, 다른 저서에서도 제대로 논의되지 않았다. 이런 심리학적 이론에 근거한 다면 경험과 경험 디자인에 대한 이해도를 높일 수 있을 것이다.

경험 유형	평범한	마음에 남는	기억에 남는	뜻깊은	변혁적인
주요 프로세스	자동 운항	의식적으로 정신이 관여하는	감정	발견	변화
빈도와 영향	빈도				영향
관여	1단계 ←	→ 2단계 ←		→ 3단계	
	시스템 1 사고		시스템 2 사고		
소모되는 에너지		낮음			높음
결과	육체적 쾌락 ⟶				
		고차원적 쾌락 ⟶			
			충족감 ⟶		

그림 3.8 경험 유형 프레임워크

프레임워크를 통해서 경험 유형의 본질, 이를 디자인하기 위해 고려해야 할 것 등을 더 잘 이해할 수 있다. 각각의 경험 유형은 주요 특징에 의해 분류된다. 평범한 경험은 자동 운항, 마음에 남는 경험은 정신의 의식적 관여, 기억에 남는 경험은 감정과 연결된다. 그리고 뜻깊은 경험은 발견, 변혁적인 경험은 변화와 이어져 있다. 저차원적 경험은 고차원적 경험보다 자주 일어나지만, 프레임워크의 왼쪽에서 오른쪽으로 옮겨 가면서 잠재적 영향의 크기가 커진다. 참신함은 한 번은 사람의 관심을 사로잡고 인지 자극을 제공하여 고차원적 경험으로 옮겨 갈 수 있도록 기회를 마련해 준다. 하지만 실제로 고차원적 경험이 발생하려면 그 경험을 통해 참여자가 느끼거나, 배우거나, 변화를 가져올 수 있어야 한다. 고차원적 경험은 보다 심도 있는 인지적 관여가 필요하다(시스템 2 사고, 2단계 회고적 인지, 3단계의 의도적인 행동 등). 따라서 고차원적 경험은 더 많은 에너지를 요구한다. 마

올리는 경험을 만드는 디자인

지막으로, 모든 경험 유형은 육체적 쾌락을 가져오지만, 고차원적 쾌락은 마음에 남는 경험 혹은 그 이상의 경험에서 나온다. 뜻깊은 경험과 변혁적인 경험은 충족감의 영역에 해당한다.

이 장을 마무리하기 전에, 프레임워크를 이용해서 어떻게 경험을 분류하고, 분해하고 디자인할지에 대한 사례를 보여 주고 싶다. 또한 이 모든 것에서 시간이 어떤 역할을 하는지도 간단하게 짚고 넘어가려고 한다. 프레임워크가 실제로 움직이는 것을 살펴보자.

다양한 경험 유형을 활용하면 저점과 고점이 만들어진다. 제1장에서 말했던 레스토랑의 사례로 돌아가 보자. 1장에서는 거시적 경험을 세부적 경험으로 나누는 것에 대해서 다뤘다. 우리는 프레임워크를 사용해서 각각의 세부적 경험이 다섯 가지 유형 중 어디에 해당하는지 분류할 수 있다. 이런 과정을 통해 경험 디자이너는 레스토랑을 경험한다는 거시적 경험에 대해 분명한 그림을 그리게 되고 이해도가 깊어진다. 거시적 경험을 조화롭게 조율하기 위해 각각의 경험 유형에 대한 순서, 몰입, 빈도를 냉철하게 분석해야 한다. 그저 평범해도 되는 경험을 기억에 남게 만들기 위해 너무 많은 자원을 쏟을지 모르기 때문이다. 또한 지금은 마음에 남는 경험이지만 조금만 더 손보면 기억에 남는 경험이 될 여지가 보일 수 있다.

마음에 남는 경험에서 기억에 남는 경험으로 바꾸고 싶은 세부적 경험이 있다면, 기억에 남는 경험의 특성과 속성을 프레임워크를 활용해서 경험 디자인에 녹여내면 된다. 예를 들어, 메뉴를 읽어 가는

경험을 좀 더 특별하게 만들고 싶다고 마음을 먹었다. 그저 무엇을 먹을 수 있고 가격이 얼마인지 알아내는 그 이상의 경험으로 탈바꿈시켜 보고 싶다. 반전을 가져다주는 우스갯소리를 메뉴에 집어넣어서 유머 감각을 더하거나, 수수께끼를 가미해서 성취감을 느끼게 만들거나, 테마를 정해서 명절 전통이나 역사에 대한 추억을 불러오게 하는 것도 방법이다. 뒤에 올 장에서 경험에 대한 새로운 아이디어를 브레인스토밍brainstorming(자유로운 토론으로 창조적인 아이디어를 끌어내는 일)하거나 프로토타입Prototype(상품화에 앞서 미리 제작해 보는 원형 또는 시제품)을 만드는 디자인 씽킹을 좀 더 깊게 다룰 것이다. 또한 예술적 요인을 가미하는 디자인 프로세스도 이야기할 것이다. 하지만 당장은 프레임워크에 대한 사례를 통해 그 유용성에 대한 감각을 키우기를 바란다.

시간이 지나면 경험 유형에 대한 시각이 바뀐다. 경험 분류는 유동적이다. 이미 끝난 경험에 대한 사람의 인식은 시간이 흐르면서 달라지기 때문이다. 변혁적인 경험의 순간이 아니라, 그 이후 비로소 진정한 의미를 깨닫는 것이다. 기억에 남았거나, 뜻깊었거나 혹은 변혁적인 경험도 계속 반복되면 평범한 경험이 된다. 새로운 직장에서의 첫날을 떠올려 보라. 그 경험은 분명히 기억에 남는 경험이었다. 모든 것이 새롭고, 흥미로웠다. 하지만 시간이 지나면서 일상이 되어 버린 순간, 매일 출근하는 일은 마음에 남거나 평범한 경험이 된다.

조사 결과에 따르면 시간이 지나면서 평범한 경험이 고차원적 경

험으로 탈바꿈하는 경우도 있다. 흥미로운 일이다. 하버드 비즈니스 스쿨 교수 팅 장^Ting Zhang이 진행한 연구에서, 참여자들은 지극히 개인적이며 일상에서 일어나는 사건에 대해 글을 썼다. 몇 달이 지난 후 그들은 자신이 과거에 쓴 글을 다시 읽었다. 평범한 회고가 시간이 지나면서 얼마나 뜻깊어졌는지에 대해 참가자들 상당수가 놀라움을 금치 못했다. 한 참여자는 "딸 아이와 함께한 평범한 경험을 다시 읽으면서 마음이 밝아졌어요. 그 일에 관해 글을 쓴 건 정말 잘한 것 같아요. 그 덕에 이렇게 큰 기쁨을 누릴 거라곤 생각 못 했죠."라고 말했다. 평범하기 짝이 없는 일도 뜻깊은 일이 될 수 있다. 팅 장에 따르면, SNS를 통해 쉽게 기록하고 추억을 즉시 공유하면, 시간이 지나면서 의미가 깊어지지 않을 수 있다. 기록하는 일 자체에 신경이 집중되면서 회상에 시간이 할애되지 않기 때문이다. 따라서 "상황이 펼쳐지는 지금 순간을 즐기는 것과 미래에 이를 다시 누리기 위해 기록하는 일, 두 가지 사이의 적절한 균형 상태를 찾는 연구가 미래에 진행되어야 한다."라고 연구팀은 주장했다.

경험 유형 구분하기

•

이번 장에서는 경험을 대략 살펴본 뒤 구체적인 경험 유형을 다루었다. 다섯 가지 경험 유형을 소개하고 정의했으며, 이들 각각의 특징과 속성에 대해서도 논했다. 각각의 거시적 경험을 디자인할 때 어떤 유형의 미시적 경험을 활용할지 프레임워크가 방향을 제시해 준다. 미시적 경험의 상세한 내용에 관심을 기울여야 한다. 그래야 거시적 경험 전반을 조화롭게 만들 수 있다. 또한 각각의 경험 유형과 연결되는 속성도 살펴보았다. 유형별로 경험을 디자인할 때마다 이러한 특징과 속성을 감안해야 한다. 유형별로 얼마나 다양한 속성이 있는지를 알면, 최종 사용자에게 제공하려는 미시적 경험을 디자인하고 스테이징하는 데 유용하다. 다음 장에서는 각 경험의 핵심 요소에 대해 살펴본다. 이 핵심 요소들은 경험을 효율적으로 짜는 데 필요한 구성 요소이며, 당신이 디자인할 경험의 토대가 된다.

DESIGNING EXPERIENCES

팔리는 경험을 디자인하는 도구들

경험이라는 주제가 많은 관심을 받고 있지만, 어떻게 해야 체계적으로 경험을 디자인할 수 있는지에 대해서는 추가 검토가 필요하다. 이 점을 다루는 것이 이 책을 쓴 주된 이유이기도 하다. 현존하는 문헌은 경험이 얼마나 중요한지 한껏 치켜올리고 사례 연구를 활용해서 성공 사례를 보여 주는 데 그친다. 우리는 지향성에 따라 경험을 디자인할 수 있도록 25년간 개발한 프로세스를 보여 주고 싶다. 2부는 이 프로세스를 공유하고 디자인 씽킹 전문가, 고객 경험 전문가의 보충 설명까지 추가했다. 이는 새로운 경험을 디자인하거나, 과거의 경험을 해체하여 개선할 때 모두 사용할 수 있는 믿을 만한 프로세스다. 다음에 나오는 장들은 경험을 성공적으로 디자인하기 위해 이해해야 하는 핵심 주제들이다. 경험 환경, 디자인 씽킹, 경험 지도, 터치포인트 템플릿 등이 각각 한 장을 구성한다.

경험 환경을 전략적으로 조성하라

맷과 츠나에 부부는 새로운 직장을 위해 집을 찾고 있었다. 부동산 중개인은 괜찮은 거주 지역의 주택 사진을 하나 보냈다. 그 집은 마당에 가로세로 길이가 약 2미터 정도의 커다란 화강암 덩어리가 놓여 있었다. 뒷마당의 나머지는 수풀이 무성해서 모양이 잘 보이지 않았지만, 맷과 츠나에 부부는 그렇게 큰 돌이 뒷마당에 있다는 것 자체에 흥미를 느꼈다. 아이들이 올라가고 놀기에 적당하다고 생각한 것이다. 결국 그들은 그 집을 샀고, 뒷마당의 조경을 다듬기 시작했다.

꽤 흥미로운 노력이었지만, 맷과 츠나에 모두 조경 전문가가 아니었기 때문에 예상외로 힘들었다. 뒷마당이 어떤 느낌이었으면 좋겠다는 생각이 있고, 식물이나 나무에 대한 기본 지식도 있지만 조경에

대해서는 모르는 것이 훨씬 많았다. 그들은 운 좋게 유망한 조경 디자인과 학생을 소개받았고, 그 학생은 조경 요소에 대한 지식을 활용하여 집 주인의 의도에 적합하고 실용적인 뒷마당 디자인을 제공했다. 그 디자인을 바탕으로 맷과 츠나에는 원하던 뒷마당을 현실로 이루었고, 화강암 돌은 그 안에 센터피스로 자리 잡았다.(아이들은 그 돌 위에서 노는 것을 정말 좋아했다.)

맷과 츠나에가 조경 디자인에 필요한 요소를 알지 못해서 뒷마당을 만드는 일이 험난했듯이, 주요 경험 요소를 이해하지 못하면 경험을 디자인하기 어렵다. 제1장에서 경험에 대한 정의를 내렸지만(미시적 경험과 거시적 경험에 대한 논의를 기억하는가?), 정작 경험 디자인의 중요한 측면에 대해서는 설명하지 않았다. 그 경험이 일어나는 공간과 그 공간 내에서 작동하는 요소들이 중요한 측면에 해당한다. 어디에서 경험이 이루어지는가? 기술적으로는 "어느 곳이나"가 답이 될 테지만, 디자이너라면 좀 더 구체적인 답을 내놓아야 한다. 또한 "경험은 개인의 마음속에서 일어난다."라고 답할 수도 있다. 개인이 인지해야 경험이 발생하지만, 디자인 관점에서 개인의 마음속이라는 대답은 별 소용이 없다. 경험이 일어나는 장소에 대한 톰 오델Tom O'Dell(스웨덴의 문화인류학자)의 답을 다음과 같이 인용해 보자.

경험이 스테이징되고 소비되는 장소는 정형화된 풍경이라고 비유할 수 있다. 전략적으로 계획되고, 배치되고, 디자인되어...일종의 경험 환경이 된다. 이는 제작자만이 구성할 수 있는 것이 아니다. 소비자 스스로도 이를 적극적으로 찾아 나서야 한다.

경험이 일어나는 공간에 대해 묘사하기 위해 오델이 사용한 단어에 관심을 집중하라. '전략적으로 계획되고, 배치되고, 디자인되고, 구성되었다.' 이 단어들은 모두 경험 환경을 만드는 데 필요한 의도성에 대해 말하고 있다. 경험 환경이라는 단어는 밥이 1990년대에 사용하기 시작한 단어로, 사람들이 경험 세팅에 대해 구체적으로 생각할 수 있도록 도와준다.

조경 건축가가 요소(예: 관개, 나무, 꽃, 잔디)를 의도적으로 배열하여 풍경을 디자인하는 것과 마찬가지로 경험 디자이너 역시 경험 환경을 만들기 위해 핵심 요소를 의도적으로 배열한다. 경험 환경을 통해 개인은 구조화된 환경 속에서 경험에 뛰어든다. 여섯 가지 요소들은 "활동 시스템을 위해 만들어진 상황"을 구성하고, 그 안에서 경험의 상호작용이 일어난다. 경험 환경은 일종의 무대이고 참여자는 배우가 된다고 생각하면 쉽다. 주요 요소(예: 조명, 무대 장치, 배경, 음악)를 활용해서 무대를 만들어 내면, 배우가 무대 위로 올라와서 만들어진 공간 속 구조에서 다른 사람과 상호작용한다. 그리고 공간에 배치된 요소와 배우가 상호작용을 하면서 경험이 만들어진다. 이번 장

에서는 경험 환경을 디자인하기 위해 사용되는 핵심 경험 요소를 소개하고 이를 어떻게 사용할지 알아본다.

밥은 바바라 슐래터와 함께 여섯 가지의 경험 요소를 파악했다. 그리고 이는 레저 경험을 디자인하기 위해 25년 이상 성공적으로 사용되었다. 경험에 관심 있는 다른 학자들 또한 이 여섯 가지 요소가 활용 가능하다는 사실을 계속 입증해 주었다. 이 요소들을 손보고 나면, 모든 경험 환경에 사용할 수 있는 요소를 정의하는 시작점으로 사용할 수 있다. 이제 우리가 만든 여섯 가지의 경험 환경 요소를 소개하고, 이들이 경험 디자인과 어떻게 연결되는지 살펴보자.

경험 환경의 요소들

•

경험 환경은 사람, 장소, 사물, 규칙, 관계 그리고 연출 이 여섯 가지의 경험 요소로 이루어진다(표 4.1 참조). 이 경험 요소들은 각각 독특하고 중요하다. 이 중 하나라도 바뀌면 경험 자체가 근본적으로 달라진다. 경험에 따라 어떤 요소가 다른 요소보다 더 중요할 수 있지만, 모든 요소를 감안해서 경험을 디자인해야 한다. 어떤 경우에는 디자인을 시작하기도 전에 한두 개의 요소는 미리 정해지기도 한다.(예를 들어, 유치원 경험을 디자인하려면 참여자는 5~6살 아동이라는 사실이 미리 확정된다.) 이미 정해진 요소를 받아들여야 하지만, 나머지 요소를 수정하면서 고유의 경험을 디자인할 수 있다. 하나의 요소

111

를 수정하는 것만으로도 전체 경험을 뒤집을 수 있기 때문이다.

사람

•

모든 경험에서 사람은 중심 역할을 담당한다. 의식적인 관심에 대한 논의를 상기해 보면, 사람이 경험을 인지해야 비로소 경험이 존재하게 된다. 아무도 그 경험을 알아차리지 못한다면, 그 경험은 일어났다고 보기 힘들다. 경험 속에서 사회적 유대감이 발생하기 때문에, 이에 적합한 참여자가 그 경험에 관여하지 않으면 사회적 결과를 얻지 못한다. 경험을 성공적으로 전달하려면, 이에 걸맞은 사람이 참여자로 경험에 관여해야 한다.

표 4.1 여섯 가지 경험 요소

요소	상세
사람	경험에 참여하는 모든 개인으로, 참여자는 물론 스테이저도 포함되며, 물리적 존재는 중요하지 않다.
장소	그 경험이 일어난 물리적 공간과 시간 순서
사물	경험 속에서 인지된 특정 역할을 담당하는 물리적, 사회적, 상징적 사물
규칙	성문화된 법에서 사회적 기대감까지 경험에 영향을 미치는 규칙
관계	경험 속에서 사람들이 공유하며, 상호작용에 영향을 미치는 인간관계
연출	경험을 통해 사람의 위치와 움직임을 연출하는 것

예를 들어 크루즈 회사는 이런 원칙을 이해하고 크루즈의 성격에 대해 고객과 명백하게 의사소통하려고 노력한다. 어떤 크루즈는 가

족 중심적이고 어떤 크루즈는 그렇지 않다. 해변에 정착해서 짧은 육지 여행을 진행할 때, 크루즈 회사는 고객들이 이 여행에 참여하는 것이 크루즈 경험을 완성하기 위해 꼭 필요하다는 것을 고객에게 알린다. 아이들의 장난감을 만드는 회사는 각각의 장난감과 게임이 어떤 연령대의 아이들에게 적합한지 알려 주는 제도를 정착시켰다. 그 제도는 부모들이 아이 연령대에 맞는 장난감을 살 수 있도록 도와준다. 이러한 모든 것을 다루면, 사람들이 이루고 있는 거대한 사회적 질서를 이해하는 데 유용하겠지만, 이 책에서 다루기에는 그 주제가 너무 방대하다. 따라서 모든 것을 아우르는 대신, 지금 디자인하는 경험에 적합한 그룹을 파악하고, 그 그룹을 위해 경험을 디자인하는 것이 일반적인 전략이 된다.

2부에서는 최대한 실용적이고 가능한 범위에서 경험을 이해하고, 이로 인해 동기부여를 받기 바란다. 경험에서 사람이 차지하는 바를 이해하는 것은 굉장히 중요하다. 그래서 제6장에서는 참여자의 페르소나를 더 다룰 예정이다. 이를 통해 사람에 대한 이해도가 높아질 것이다.

경험에 참여하는 사람들의 동기를 알아야 한다. 동기는 그 사람과 경험이 얼마나 잘 맞는지 이해하는 시작점이 된다. 경험에 참여할 잠재적 가능성이 있는 사람들은 그 경험에서 무엇을 얻으려고 하는 것일까? 대부분의 이 질문에 대한 답은 명백하다. 사람들은 종교적 경험을 위해 교회에 간다. 교회는 이들에게 정통적인 경험을 제공해서

신도들이 교회 활동에 참여할 기회를 넓혀 왔다. 즉 이 사람이 왜 경험에 참여하는지 알면, 경험 디자인을 통해서 이들이 바라는 바를 충족시킬 가능성이 커진다. 하지만 동기 파악이 항상 간단하지는 않다. 아무리 같은 경험에 참여하는 사람들이라도, 이들의 동기부여는 여러 가지가 될 수 있고, 따라서 그 결과도 크게 달라진다.

사람은 굉장히 다양한 범위의 특성들로 이루어졌고, 사람마다 그 차이가 크다. 이런 특성에는 사회경제적 변수, 성별, 나이, 민족 등 다양한 변수가 포함된다. 또한 그 경험과 관련해서 개인이 가진 경험 수준이나 기술 수준도 변수가 된다. 전문가를 위한 경험 디자인과 초보를 위한 경험 디자인은 다를 수밖에 없다.

여기까지 읽었다면, 아마 자신의 잠재적 참여자를 염두에 두고 있을 것이다. 물론, 그들은 중요하다. 하지만 경험을 스테이징하는 데 관여하는 모든 사람을 생각해 봐야 한다. 예를 들어 대학교 축구팀 경기를 생각해 보자. 선수들이 주요 참여자가 될 테지만, 코치, 심판, 치어리더, 경기 스태프, 관중, 기자들은 모두 이 행사에서 각각의 역할을 담당한다. 다양한 사람들이 담당할 역할을 이벤트의 전체 경험 측면에서 미리 디자인해 놓으면, 관련자 모두의 경험이 풍부해진다. 일선 직원은 종종 경험을 성공시키거나 망쳐 버리는 핵심 역할을 한다. 직원 모두 자신에 대한 기대치를 알고, 이를 완성할 기술을 갖고 있으며, 자신의 행동이 최종 사용자의 경험에 어떻게 이바지할지 분명히 알고 있어야 한다.

게다가 어떤 경우에는 물리적으로 존재하지 않는 사람이 그 자리에 있는 사람의 행동에 영향을 미친다. 예를 들어, 가수의 퍼포먼스는 보컬 트레이너의 가르침에 영향을 받는다. 그리고 아이들은 부모의 가르침을 받아들인다. 물리적으로 그 자리에 있지는 않지만, 그 경험이 만들어지는 데 기여한 사람도 이 카테고리에 들어간다. 뒤에서 우리는 이런 사람을 "백스테이지 조력자"라고 부른다. 경험을 선보이는 데 관여하는 사람들의 숫자는 순식간에 늘어날 수 있지만, 어떤 사람은 다른 이들보다 더 중요한 비중을 차지하게 된다. 웨딩드레스 디자이너는 식장의 격자 구조물에 장식할 나무를 베는 사람보다 결혼식에서 중요한 역할을 차지한다. 뛰어난 경험 디자이너는 무대 뒤에서 일어나는 일과 백스테이지 조력자의 비중을 이해하고 고려해야 한다. 이들이 있어야 경험이 현실이 된다. 백스테이지 조력자가 하는 역할 중 재미있는 뒷이야기를 만들어 내면서 전체적인 경험에 색깔을 더하는 일도 있다. 이에 대해서는 뒤에서 다루기로 한다.

당신이 구상하는 경험에 참여하는 사람이 왜 중요한지 충분히 알았기를 바란다. 이들에 대해 최대한 알아내기 위해 가능한 방법을 총동원해야 한다. 정보가 부족하다는 이유로 참여자의 관점이 아니라 자기 자신의 관점에서 경험을 디자인하는 일이 너무 자주 일어나기 때문이다.

공간

•

토마스 웬트**Thomas Wendt**(미국의 디자인 연구자)는 자신의 저서 《다자인을 위한 디자인**Design for Dasein**》에서 Dasein(다자인)의 독일어 뜻을 풀어 놓았다. Da는 "여기 혹은 저기"를 뜻하고 Sein은 "거기에 있다"라는 말이다. Dasein이란 "특정한 위치/공간에 놓인 존재"가 된다. 그의 책 제목을 풀어 쓰자면, '상호작용이 특정하게 놓이도록 디자인하다**Designing for a Situated Instance of Interaction**'가 된다. 여섯 가지의 경험 요소는 어떤 존재가 특정 시간과 공간에 놓이도록 만든다. 경험 디자인은 경험 요소를 원재료로 삼아서 특정한 위치에 특정한 구조로 짜인 경험을 만들어 내는 것이다. 장소는 한 가지 요소가 되고 경험이 일어나는 장소는 중요하다. 이는 시간적 순서는 물론 물리적 위치도 포함하며, 이를 통해 어떤 존재나 경험 자체가 특정 시간과 공간에 놓인다. 경험을 설명하고 기록하는 두뇌를 연구하는 두뇌 생리학 분야의 최신 연구에서 공간과 시간에 관심을 기울이는 것이 흥미롭다. 이 연구는 경험이 일어나는 (두뇌) 공간과 경험을 구성하는 터치포인트나 사건들을 시간을 기준으로 어떻게 기록되는지에 대해 관심을 가진다.

시간의 연대기적 위치가 왜 중요한지 알려 주는 사례가 공휴일이나 생일이다. 이러한 날들은 날짜에 크게 의존한다. 메이데이는 5월 1일이다. 크리스마스는 12월 25일이어야 하고, 세인트 패트릭 데이(아일랜드 성자 축일)는 3월 17일이다. 이런 날들의 전통과 의식에 연

루된 경험은 그날에만 의미가 있다. 생일을 잊어버리는 사람도 있지만, 어떤 사람에게 생일은 임의로 바꾸거나 나중에 축하해도 되는 일이 아니다. 어떤 경험 디자이너들은 다른 날에 똑같은 경험을 재현하여 이런 특별한 날들의 후광을 등에 업으려는 시도를 한다. 7월의 크리스마스, 반(半)생일 축하 등등. 하지만 이는 원래의 기념일을 그대로 따라한 것 같아 매력이 반감된다.

하루의 특정한 시간과 연관되는 경험도 있다. 부활절 해맞이 미사는 새벽 해맞이 시간에 해야 한다. 새해를 축하하는 건 그날 밤의 자정이다. 브런치는 아침과 점심, 그 어느 사이에 먹어야 하는 법이다. 너무 당연한 이야기라고 생각할지 모르지만, 경험 디자인 도구 상자 중에서 시간이 중요하다는 것을 명심해야 한다. 평상시와 다른 시간에 평범한 일을 하는 것도 다채로움과 흥미를 불러일으킨다. 야광 볼을 사용해서 밤에 하는 나이트 골프는 평소에 골프를 치는 시간과 방식에서 벗어났기 때문에 참신한 경험이 된다. 매일 밤마다 할 만큼은 아니지만, 가끔 재미로 칠 만 하다.

이제 경험이 일어나는 물리적 장소로 관심을 돌려 보자. 경험이 일어나는 물리적 장소는 경험에 현격한 영향을 미친다. 각각의 물리적 장소는 다른 요소를 제한하기도 하고 살려주기도 한다. 어떤 물리적 장소는 큰 의미를 갖기도 하는데, 새해 이브의 뉴욕 타임스퀘어가 그런 곳이다. 새해는 매년 돌아오는 경험이지만, 타임스퀘어에서 맞는 새해는 참신하며, 기억에 남는 경험이 된다. 다른 물리적 장소는 타임

스퀘어만큼 분명하게 새해와 연결된 의미를 갖고 있지 않다. 어떻게 보면 경험 디자인은 그 덕에 백지상태에서 디자인을 시작할 수 있다.

물리적 장소를 선택할 때는 미각, 후각, 시각, 촉각, 청각 등 오감을 통해 식별할 수 있는 물리적 장소의 특성을 주의 깊게 생각해 봐야 한다. 사람은 자신에게 중요한 의미가 있는 경험의 물리적 환경에 관심을 기울이고 기억하도록 되어 있다. 따라서 경험 장소의 감각적 특성을 의도적으로 생각하는 것은 매우 중요하다. 특히 미각과 후각은 과거의 기억을 불러오는 강력한 매개체다.

맷은 디즈니 영화 《라따뚜이》에서 음식 비평가 안톤 이고가 식당의 평론을 쓰기 위해 주인공의 레스토랑을 방문한 순간을 좋아한다. 평범하고 전형적인 라따뚜이(프랑스 전통 야채 스튜)가 앞에 놓이지만, 한 입 먹는 순간 안톤은 따뜻하고, 친숙하며 사랑이 가득했던 어머니의 부엌으로 되돌아간다. 그 순간 레스토랑의 평범한 식사가 소중한 어린 시절의 기억과 어우러졌고, 안톤은 식당에 아낌없는 찬사를 던진다. 당신의 경험에서 어떤 맛과 향이 나기를 바라는가? 디즈니랜드의 중심 도로에서 와플 콘과 막 튀긴 팝콘 냄새가 나는 데는 다 까닭이 있다. 그 장소에 의도적으로 뿌려지는 이 향은 그 경험에 지대한 역할을 한다.

시각은 직설적이다. 그 장소가 어떻게 보이는가? 청결한가? 물리적 공간의 시각적 배열이 경험과 맞아떨어지는가? 어떤 경험에서는 디자이너가 장식을 활용해서 그 물리적 장소의 외향과 느낌을 의도적

으로 바꿔야 한다. 웨딩 플래너나 이벤트 플래너들은 꽃, 테이블 배치, 테이블웨어, 센터피스, 조명, 등 다른 것을 활용해서 자신이 의도하는 경험에 맞도록 물리적 공간을 변화시킨다.

촉감 측면에서 공간은 어떨까? 밥은 그의 학생들에게 어떤 경험을 불러올 때 촉감이 큰 역할을 하는지 물어봤다. 학생들은 일관되게 두 가지의 사례를 들었다. 한 가지는 콘서트에서 춤을 추는 경험이었다. 음악의 비트에 맞추어 다른 사람들과 가깝게 붙어서 춤추는 느낌을 좋아했다. 두 번째는 바닷가에서의 경험이었다. 발가락 사이에서 빠져나가는 모래, 촉촉한 바다 공기가 피부에 부드럽게 와 닿는 기분 좋은 느낌, 자신의 몸에서 소금물이 말라 가는 느낌, 이를 씻어 내는 샤워의 느낌 등. 촉감은 의외로 예상하지 못한 방식으로 중요한 역할을 차지했다.

경험이 어떤 소리와 동반되기를 바라는가? 여기에는 소리의 종류와 크기가 포함된다. 의심의 여지없이, 소리가 너무 크거나 작았다는 이유로 기억에 남는 경험이 하나쯤은 있을 것이다. 이 작은 하나의 요소로 인해 훌륭한 경험이 완전히 망가질 수 있다니, 놀라울 정도다. 경험이 진행되면서 사람들이 듣는 소리에 대해 신중하게 생각하길 바란다. 서로 이야기를 나눌 때 음악을 틀어 놓으려고 한다면, 그 음악은 너무 시끄러우면 안 된다.

물리적 장소의 요소를 제대로 갖췄다면, 뛰어난 경험을 제공할 수 있는 든든한 지지대를 마련한 셈이다. 어떤 경우(예를 들면, 제품중심

119

으로 경험을 디자인하는 경우)에는 장소에 아무런 영향력도 미칠 수 없다. 그러나 제품을 사용하는 데 바람직하거나 그렇지 않은 장소에 대한 안내를 제공해 줄 수 있다. 스마트폰은 대개 장소의 제약 없이 쓸 수 있지만, 휴대용 소형 가전의 경우는 목욕이나 샤워를 할 때 쓰지 않도록 경고가 붙어 있다.

지금 우리가 짚고 있는 부분은 매우 직관적이지만 중요한 부분이다. 장소를 바꾸면 경험이 바뀐다. 열대 우림이나 눈이 살짝 내리고 있는 산맥에서 하이킹하는 것을 상상해 보라. 둘 다 똑같은 하이킹이지만, 경험의 여러 면은 매우 다르고, 이 경우 환경이 큰 차이를 불러온다. 장소는 중요하다. 그것도 매우 많이.

사물
•

관심이 갈 수 있는 것, 이를 활용해서 사람이 행동을 취할 수 있는 것이 사물이 된다. 여기에는 물리적 사물, 사회적 대상, 상징적 대상 등이 포함된다. 물리적 사물은 보고 만질 수 있기 때문에 알기 쉽다. 사회적 대상은 타인을 지칭한다. 상징적 대상은 경험에서 일어나는 상호작용에 영향을 미치는 개념이나 아이디어들이다. 애국심, 경쟁심, 신앙심 등은 사람을 특정 행동 방식으로 몰아가는 상징적 대상이다.

농구 경기를 보면, 각각의 카테고리에 해당하는 사물이 경기에서

발생하는 상호작용에 영향을 미친다. 농구공, 농구 골대 백보드, 바스켓, 농구장 등이 주요한 물리적 사물이 된다. 그다음에 오는 물리적 사물은 유니폼, 농구화(디자이너 신발로 요즘 신발의 중요성이 커졌다) 등이 있다. 같은 팀 선수, 상대편, 코치, 심판, 열성 팬들은 주요한 사회적 대상들이다. 마지막으로 경기 규칙, 코치가 가르친 경기 전략, 기록이 상징적 대상이 된다. 이 모두가 합쳐져서 경기 내에서 일어나는 상호작용을 지배하고, 경험의 전반적인 품질에 제약점이 되거나 가산 요소가 되기도 한다.

어떤 스포츠는 물리적 사물에 집중한다. 예를 들어 골프 클럽과 골프공 제조업체들은 골퍼들에게 그들의 제품을 홍보하기 위해 치열하게 경쟁한다. 하지만 농구의 경우 농구공, 농구 링, 바스켓 그물망, 백보드 등에 거의 신경을 쓰지 않는다. 농구에서 규칙과 조건은 동일하므로, 핵심은 선수의 기량과 각각의 코치가 선보이는 독특한 경기 전략이다. 이 경우 코치는 선수의 경험을 디자인하는 사람이 된다. 코치는 좋은 선수를 선발하고, 이들을 육체적으로 훈련시키고, 동기를 부여하며, 뛰어난 경기 전략을 세워서 경기 결과에 이바지한다. 육체적인 훈련 요령은 이미 널리 알려져 있고 어느 팀이나 비슷하게 선수들을 훈련시킨다. 좋은 선수를 영입하는 것 외에 농구 코치가 하는 주요 역할은 뛰어난 경기 전략을 만들고, 선수들에게 동기를 부여하는 것이다. 이 두 가지 모두 상징적 대상에 해당한다.

이와 달리 자동차 레이싱은 운전자의 기량, 피트 크루^{Pit Crew}(드라

121

이버의 피트에서 일하는 정비 담당자)의 경쟁력, 자동차의 성능에 따라 결과가 좌우된다. 운전 기량은 크게 차이가 나지 않는다. 핏 스탑 Pit Stop(자동차 레이싱 경기할 때 급유·타이어 교체 등을 위한 정차하는 곳)에 대한 몇 가지 전략이 있지만, 레이싱 트랙에 미처 예상하지 못한 문제가 생겨서 옐로우 커션 피리오드Yellow Caution Period(경기를 멈춘 것은 아니지만 주의가 필요하다고 결정된 기간)가 발생하면 핏 스탑 전략도 바뀐다. 일반적으로 자동차의 성량이 결과의 대부분을 차지한다. 즉 자동차 레이싱 경험이 크게 의존하는 물리적 사물은 자동차가 된다.

경험 디자이너는 이러한 다양한 사물이 경험에 어떻게 기여하고 영향을 미치는지 알아야 한다.

이는 제품과 관련하여 경험을 디자인하거나 특정한 경험을 기대할 때 중요하다. 제품 제조사는 제품의 사용 경험에서 그 제품이 중심이 될 것이라고 짐작한다. 하지만 꼭 그러라는 법은 없다. 제품이 만들어 내는 경험을 이해해야 그 제품의 사양은 물론 제품을 홍보하기 위한 마케팅 전략까지 제대로 만들어 낼 수 있다. 골프 클럽이나 골프공에 대한 광고는 봤을 테지만 농구공에 대한 광고는 본 적이 없다. 제10장에서는 경험을 만들어 내는 제품을 어떻게 디자인하는지에 대한 상세한 내용을 다룬다.

사람은 경험에서 사회적 대상이 된다. 사람은 스스로 사고하고, 마음에 따라 행동하므로, 그 어떤 사물보다 역동적으로 경험에 상호작용을 더하는 존재다. 그래서 경험에 관련된 모든 것들을 염두에 두

어야 한다. 이들이 어떻게 의사소통할지 생각하고, 이를 해석해야 하며, 그 해석에 따라 이들에 대한 대응 방식을 마련해야 한다. 또한 그 경험 안에 존재하지 않는 사람도 영향력을 갖는다. 당신의 행동, 다른 사람에게 보이는 반응은 사회적 네트워크를 통해 습득한 사회 관습과 믿음에 따라 움직인다. 사람의 행동에 대한 이런 영향들 전체를 "일반화된 타자"라고 부른다. 사람마다 독특한 방식으로 이런 영향들이 결합되지만, 어떤 것은 예측 가능성이 높다. 밥은 중국에서 다른 미국인들과 함께 크루즈를 탔다. 크루즈 마지막 날 밤 그는 같은 국적의 사람들끼리 노래를 한 곡 불러야 했다. 밥이 속한 미국인 그룹은 "나를 야구장으로 데려다주오Take Me Out to the Ball Game"를 부르기로 결정했다. 중국 크루즈의 디렉터(크루즈의 엔터테인먼트 최종 담당자)는 이에 전혀 놀라지 않았다. 오히려 그는 95퍼센트의 미국인이 그 노래를 부른다고 알려 주었다. 미국인이라면 으레 그 노래를 부를 것이라고 생각한 것이다.

일반화된 타자에 대한 또 다른 좋은 사례가 '팀'이라는 개념이다. 앞서 말한 농구의 사례로 돌아가 보자. 각각의 선수들은 코트 안에 같은 편 선수들이 어디에서 어떻게 움직일지를 미리 예상하고 플레이한다. 이 경우 팀이 개개인의 행동에 영향을 주는 셈이다. 경험을 디자인하는 사람이라면 이런 일반화된 타자가 내가 만드는 경험 안에 존재하는지, 존재한다면 어떤 영향을 줄지 인지해야 한다. 어느 추수감사절에 밥의 아내는 네덜란드에서 온 교환 학생을 저녁 식사

에 초대했다. 아내는 밥에게 식탁 위에 놓기 위해 꽃을 꺾어 달라고 부탁했다. 이에 그는 유럽 사람은 안주인에게 꽃을 선물할 것이니 꽃을 꺾지 않아도 된다고 대답했다. 네덜란드에서 온 숙녀는 정말로 아내를 위해 꽃을 가져왔다.

규칙

•

어느 정도의 규칙에 따라 경험이 움직인다. 이때 규칙에는 확고한 법률은 물론 사회적 관행도 포함된다. 이러한 규칙의 영향을 예측하고 경험 디자인에 녹여내야 한다. 어떤 경우에는 경험 디자이너가 경험의 의도된 유형과 관련 결과를 산출할 가능성을 높이기 위해 추가 규칙을 고안해야 할 수도 있다. 경험 상호작용에 영향을 미칠 수 있는 다양한 수준의 규칙에 대해 알아보자.

가장 높은 수준의 규칙은 국가, 주, 지역 정부의 법령이 된다. 경험을 체험하는 사람들이 그 법률을 알고 있을 것이라고 기대하는 것이 논리적이다. 하지만 경험 디자이너가 그 경험에 대한 특정 법률을 알려 줘야 하는 경우도 발생한다. 예를 들어 음주와 흡연은 어떤 물리적 장소에서는 허용되지 않는다. 또 해외로 여행을 나간다면, 방문 국가에 있는 특수한 법이나 모국과는 다른 법을 상기시켜 주는 것도 중요하다.

두 번째 규칙은 사회적 관행이다. 매일 일어나는 상호작용에 관여

하는 여러 가지 범절이 있다. 인사하기, 줄 서서 기다리기, 교실에서 순서 지키기, 노인이나 몸이 불편한 사람에게 자리 양보하기 등. 현대 사회에는 다양한 문화가 공존하기에, 다른 사회 관습을 가지고 있는 여러 그룹의 사람에게 경험을 전달하는 일도 발생한다. 따라서 이런 차이점이 있을 것을 예상하고, 경험을 스테이징하기 전 경험 디자인에 이를 포함해야 한다.

세 번째 규칙은 특정 경험에만 해당된다. 경기의 경우 진행 방식을 지배하는 규칙이 따로 있다. 조직적으로 이루어지는 스포츠나 기타 공식 경기들 역시 무엇을 놓고 경쟁하더라도 최종 승자가 분명하게 판가름 나도록 규칙이 세워져 있다. 농구에서는 가장 잘 뛰고, 패스, 리바운딩과 드리블 등을 통해 가장 뛰어난 샷과 높은 점수를 가져간 팀이 승자가 된다. 기량이 뛰어나지 않은 팀이 승리를 가져가는 경우도 있지만, 대부분 농구에서 가장 뛰어난 역량을 가진 팀이 이긴다.

그 경기와 관련된 기량 혹은 관계없는 유리한 패를 갖게 되거나, 불공평한 어드밴티지를 갖게 도와주는 전략이 있다면, 경기 규칙이 바뀌기도 한다. 노스캐롤라이나 대학교 농구팀의 코치 딘 스미스Dean Smith는 포코너 오펜스Four-corner Offense라는 전략을 개발했다. 이 전략을 사용하면 경기의 진행 속도가 늦어지고 스코어 역시 줄어든다. 하프 코트의 각 코너에 선수들을 한 명씩 배치하고, 한 명의 선수만 그 가운데에서 이리저리 움직인다. 이들은 바스켓 쪽으로 움직이지도 않고, 스코어를 딸 생각도 없이 그저 공을 패스할 뿐이다. 요즘은 농구

125

경기가 워낙 빠르게 전개되기 때문에 이런 식의 경기 운영은 꿈조차 꿀 수 없다. 장시간 골을 독차지하여 경기 흐름을 늦추면, 결과적으로 슈팅을 잘하는 상대 팀 선수를 방해하는 셈이다. 따라서 슈팅을 잘하는 데도 점수를 따지 못해, 우수한 팀에게 불리한 결과가 나온다. 이에 따라 샷마다 샷클락이 도입되었다. 샷클락은 공격 목적으로 한 팀이 볼을 가지고 있는 시간을 제한하면서 사실상 포코너 오펜스를 무용지물로 만든다.

보드게임처럼 개인적인 게임에는 결과를 결정하는 것이 기량 외에도 행운이 관여된다. 기량과 행운 사이의 주고받기를 보는 것도 꽤 흥미롭다. 기량이 다양한 사람들이 같이 게임을 할 때 행운이 사용되고, 우연이 개입되어 결과에 영향을 주면 모두에게 승리의 기회가 균등하게 주어진다. 예를 들어 주사위나 무언가를 돌리게 되면 행운이 하나의 변수로 들어온다. 이를 활용해서 누가 처음 시작할지 혹은 몇 단계 더 앞으로 나아갈지 결정한다. 뱀 사다리 게임Snakes and Ladders(사다리를 이용하여 뱀을 피하면서 보드의 마지막 칸에 이르는 것이 목표인 게임)은 온전히 행운에 따라 결과가 나오는 보드게임이다. 그렇기에 아이들도 어른들과 함께 게임을 할 수 있고, 아이가 충분히 게임을 이길 확률이 있다. 하지만 체스 게임은 온전히 두 사람의 기량에 따라 결과가 나온다. 결과를 결정짓는 요소로 행운이 개입되는 경험 디자인은 서로 다른 역량을 가진 사람도 같이 참여하도록 흥미를 북돋아 준다.

네 번째 규칙은 개인이 경험에서 수행하는 사회적 역할을 포함한다. 사회적 역할에는 특정한 위치에 따라 행동, 권리, 의무가 수반된다. 농구에서는 코치, 선수, 심판, 관중 모두 특정한 역할의 기대치를 갖고 있다. 선수들 안에서도 포워드, 가드, 센터가 있고 이들은 다양한 방식으로 맡은 바 역할이나 기대에 부응한다. 게임이 열리는 물리적 장소에는 티켓 수령원, 안내원, 의료 지원 팀, 보안 요원이 있다. 이들 그룹이 담당하는 역할은 모두 다르고 세분되어 있다.

또한 비공식적인 상황에서도 역할이 존재한다. 분명하게 명시되어 있지는 않더라도 말이다. 경험을 디자인하면서 일선 직원에게 얼마나 많은 자율권을 부여할지 결정해야 한다. 이것은 중요하다. 디즈니랜드의 초기 시절, 모든 기구 운영자들에게 분명한 지침이 내려져 있었다. 게스트와 함께할 수 있는 역할이 명시되었고, 그 기구 테마에 맞춘 원고가 있다. 단, 정글 크루즈를 담당하는 직원은 예외로, 이들은 자신만의 농담이나 원고를 사용할 수 있었다. 그 때문에 디즈니 직원들은 정글 크루즈 담당을 간절히 원했다.

투어 가이드도 고객의 기대치를 맞추기 위해 임무를 수행한다. 여행객은 익숙하지 않은 상황에서 가이드가 자신을 돌봐 주고, 안전을 보장하며, 가장 중요한 관광지로 데려가고, 앞으로 방문할 장소에 대한 주요 정보를 알려 줄 것이라고 기대한다. 가이드가 어떻게 안내할지 스스로 결정한 바에 따라 여행 속도와 정보의 양이 크게 달라진다. 요약해서 말하면, 규칙은 경험에서 주요한 역할을 차지한다. 따라

서 경험에 관련된 법, 사회 습관, 특정한 규칙, 역할에 대한 기대 등을 분명히 하고 경험 환경을 디자인해야 한다.

관계

•

경험 디자이너는 참여자들이 이미 맺고 있는 관계들이 경험에 미치는 잠재적 영향력을 파악하고 예측해야 한다. 가장 흔한 관계 형태에는 이미 관계를 형성한 사람들(예: 가족과 친구), 관계가 전혀 없는 사람들, 관계가 있는 사람과 없는 사람이 섞여 있는 그룹 등 세 가지 형태로 나눠진다.

분명히 짚고 넘어가야 할 첫 번째 질문은 관계가 경험에 어떤 의미가 있는지 물어보는 것이다. 옆에 있는 참여자와 상호작용이 없어도 경험을 가질 수 있을까? 흔히 이런 경우가 있다. 예를 들어 극장의 관객은 혼합 형태지만, 영화가 시작되기 전 서로를 알아야 할 필요는 없다. 하지만 결혼식 식사라면 관계가 중요해지고, 이를 감안해서 결혼식장을 디자인해야 한다.

두 번째 포인트는 참여자들이 서로를 알게 되면 경험에 이득이 되는지 파악하는 것이다. 만일 그렇다면 경험 디자인에 관계 형성이 들어가야 한다. 스포츠 이벤트라면 가족과 친구는 물론 생판 모르는 사람과 행동을 같이 한다. 다양한 계층의 사람들이 가진 공통점이라고는 같은 팀을 응원한다는 것뿐이다. 이런 상황에 대한 경험 디자인

은 같은 팀을 응원하는 관계를 향상시키는 데 집중한다. 팀 컬러, 응원가, 함성 등을 통해서 같은 팬이라는 유대감으로 뭉치게 만든다. 어떠한 교제 없이, 기존의 집단은 가족, 친구, 같은 팬으로서 동시에 그 경험을 즐길 수 있다.

서로를 알 필요가 없는데 이를 무리하게 요구하면 반발심이 생긴다. 가족, 친구와 함께 온 사람의 관계를 굳이 확장하려고 하면, 그 사람은 가족 혹은 친구와 친밀해지고 싶은데 이를 희생해야 한다. 메뉴를 주문하기 전에 레스토랑을 돌아다니며 자신을 소개해야 한다면 더없이 불편할 것이다. 반대로, 경험에 제대로 참여하려면 서로를 알아야 하는 경우도 있다. 며칠에 걸쳐 같이 강을 탐험한다고 해 보자. 같이 여행을 하기 위해 함께 등록한 사람 외에도, 처음 보는 사람과 함께 뗏목을 타야 한다. 같은 뗏목을 탄 사람끼리 안면을 터야 노를 젓는 한 팀으로 같이 일할 수 있고, 매일 밤 캠핑을 위한 임무도 같이 수행할 수 있다. 그래서 가이드는 서로 얼굴을 익히는 활동을 함으로써 사람들이 서로 알 기회를 굳이 마련해 준다. 그렇게 되면 뗏목을 타면서 같은 소속감을 느끼게 된다.

4장 경험 환경을 전략적으로 조성하라

연출

•

마지막 경험 요소는 연출이다. 연출은 경험 참여자가 특정한 시간과 물리적 공간에 따라 움직이도록 구성하는 것이다. 시간과 공간을 통한 움직임, 그 움직임에서 참여자가 담당하는 정서적 역할로 인해 경험이 독특한 인간 현상이 된다. 프랑스의 철학자 클라우드 로마노 Claude Romano 는 다음과 같이 말했다. "근본적인 의미에서 봤을 때 경험은 어떤 임무를 수행하도록 사람을 몰아 놓는다. 사람은 그 경험을 마주하거나, 인내하거나, 겪고 나면 크게 변화한다. 그래서 이를 겪고 나면 예전과는 같아질 수가 없다."

과학 교육 작가 월프 마이클 로스 Wolff-Michael Roth 와 알프레도 조넷 Alfredo Jornet 역시 경험이 유일무이한 일이라고 강조했다. 경험은 시간과 공간을 넘어 움직이며, 참여자 간 정서적 상호작용이 필요하기 때문이다.

앞에 논의한 다섯 가지 요소가 모두 차려진 영화 제작 세트장을 떠올려 보자. 모든 이들은 감독이 "액션"이라고 외쳐 주기를 기다리고 있다. "액션"이라고 소리치면서 비로소 영화 Motion Picture (움직이는 사진)가 돌아가기 시작한다. 그때까지는 움직이지 않는 사진에 불과할 뿐이다. 이때 어디서 어떻게 사람들이 세트장에서 움직일지 감독이 결정하는 프로세스가 "연출"이다. 경험 디자이너는 경험 연출을 의도적으로 짜야 한다. 그래서 시공간의 순서와 흐름을 통해 경험이 진

행되도록 만들어야 한다.

이번에는 예술 박물관 사례를 들여다 보자. 갤러리를 관람하는 데에는 세 가지 방법이 있다. 한 가지는 혼자 돌아다니는 방법이다. 자신의 속도대로 갤러리를 둘러보며, 가이드북을 들고 자신의 선택에 따라 방향을 정하거나 관람한다. 두 번째 방법은 미리 계획된 오디오 투어로, 몇몇 작품에 대한 설명이 들어 있고, 어떤 작품을 봐야 할지 전략도 설정되어 있다. 세 번째는 도슨트(박물관이나 미술관에서 관람객들에게 전시물을 설명하는 안내인)나 박물관 직원과 함께 하는 가이드 투어다. 뒤의 두 가지 방식은 적은 숫자의 작품을 보지만, 더 많은 논평을 듣는다. 하나의 예술 박물관에 세 가지 다른 경험이 존재한다. 그 경험은 연출 방식에 따라 달라진다.

예술 박물관이나 다른 박물관 모두 단순한 관람객, 관찰자 경험에서 벗어나 참여하는 경험을 유도하기 위해 다양한 연출 방법을 고안한다. 미국의 산타크루즈 예술·역사 박물관의 관장을 역임한 니나 사이먼Nina Simon은 그녀의 저서 《참여적 박물관The Participatory Museum》에서 사람들의 박물관이나 기타 문화 시설을 경험하는 방식에 대해 다시 생각해 달라고 말한다. 그녀는 "어떻게 문화 시설이 대중과 다시 연결되고, 현대 생활에서 그 가치와 연관성을 증명할 수 있을까?"를 고민했다. 그리고 "수동적 소비자가 아닌 문화 참여자로 적극 참여하도록 유도함으로써 가능하다"라고 말했다. 그 책에는 많은 훌륭한 제안들을 담고 있는데, 단순히 수동적인 소비자를 넘어 실제 경험에 참

여할 수 있는 기회를 만드는 데 집중한다. 과학 박물관 역시 다양한 과학 개념을 시각화해서 보여 주고 가르치는 방식을 통해 참여하는 경험을 선보인다.

이외에도 다른 연출 방법이 있을까? 우리는 이미 한 가지 방법을 알아냈다. 바로 지도자를 임명하는 것이다. 이것은 오랫동안 가장 많이 사용된 방법이다. 학교 선생님, 전도사, 스포츠 코치, 풋볼 쿼터백, 연극 감독, 투어 가이드 등이 임명된 리더다. 이런 식으로 진행하려면 사람을 고용해야 하므로, 가장 값비싼 연출 방식이기도 하다. 비용을 낮추기 위해 많은 조직이 도슨트나 자원봉사자를 활용한다. 리더를 임명하면 경험에 힘을 불어넣을 수 있다. 어떤 경우 임명된 리더가 경험의 핵심 요소가 된다. 예를 들어 데이브 램지**Dave Ramsey**(미국 방송인으로 서민을 대상으로 한 금융 상담에 특화되어 있다)나 수즈 오먼**Suze Orman**(미국의 작가 및, 재무 설계사)이 진행하는 개인 재무 상담 프로그램에 참석하기 위해 사람들은 기꺼이 웃돈을 지불한다. 리더를 활성화시키는 경험은 많지만, 모든 리더가 다 같지는 않다.

경험의 속도 역시 연출의 구성 요소가 된다. 《아이 러브 루시**I Love Lucy**》(50년대 미국 시트콤)에 나오는 사탕 공장 에피소드를 아는가? 처음보다 사탕의 생산 속도가 빨라지자 루시와 에델은 도저히 모든 사탕을 포장할 수가 없었다.(속도가 빨라져서 모든 사탕을 포장할 수 없자 두 사람은 사탕을 입속에 넣기 시작한다.) 당신이 디자인한 경험에서 그런 일이 일어나지 않으려면, 적합한 속도로 경험이 진행되어야 한

다. 고령 인구 혹은 아이를 대상으로 한 여행이나 투어의 경우, 속도에 따라 참여자가 이를 즐길 수도, 그렇지 못할 수도 있다. 밥이 최근에 참가한 크루즈에서, 도보 투어 그룹은 빠른 걷기 그룹과 일반 속도 그룹으로 나누어졌다. 참여자는 자신의 선호도에 따라 어느 그룹에 속할지를 선택할 수 있다. 첫날이 지나자, 몇몇 사람이 이전의 경험을 바탕으로 소속 그룹을 바꿨다. 또한 여행 투어에서도 적은 곳을 방문하고 많은 이야기를 듣고자 하는 사람과, 최대한 많은 곳을 적은 설명으로 소화해 내려는 사람 사이에 갈등이 흔히 발생한다. 어떤 사람은 많은 정보를 좋아하고, 어떤 사람은 많은 곳을 방문하기를 바란다.

아직 논하지 않은 또 다른 연출 방식은 기계적으로 진행되는 것이다. 놀이공원은 다양한 놀이기구를 통해 사람들을 움직이기 위해 이 방식을 사용한다. 보트나 비행기처럼 테마가 갖춰진 기구를 타고, 구체적인 형태의 트랙을 따라 움직인다. 이 방식은 어떻게 보면 헨리 포드의 조립 라인과 비슷하다. 사람이 기계를 타고, 이를 따라 다양한 시설을 구경하는 방식으로 경험이 생산된다. 이런 식의 오락은 참여자 간 상호작용이 거의 발생하지 않는다. 최근에는 좀 더 여운을 남기고 관여하도록 만들기 위해 상호작용 기회를 많이 집어넣고 있다. 디즈니랜드에 있는 토이 스토리 기구들, 즉 버즈 라이트이어의 스페이스 레인저 스핀이나 토이 스토리 미드웨이 마니아를 타면 목표물을 향해 총을 쏠 수 있다. 사람마다 슈팅 점수가 기록되고, 기구 이용

이 끝나고 내려오는 길에 자신의 점수를 확인할 수 있다. 경험에 참여하고 경쟁하는 요소가 가미된 것이다.

시간 역시 연출 수단으로 활용된다. 스포츠나 게임 이벤트에서 사용되는 카운트다운 시계는 경험을 움직이는 장치가 된다. 컴퓨터 게임이나 다른 가상 현실 경험 역시 카운트다운 시계로 인해 진행이 빨라진다. 이 경험이 얼마나 지속될지 인지하고 있으면, 시간 제약으로 인해 기대와 흥분이 증가한다.

셀프 가이드북이나 다른 곳으로 안내하는 상세한 안내 간판도 또다른 형태의 연출이다. 경험 디자이너라면 경험을 어디에 연출해야 하는지 예상하고 적절한 연출 방법을 활용해야 한다. 시각화하는 기술, 다른 사람의 관점에서 경험에 참여하는 기술을 익혀야 경험을 효율적으로 연출할 수 있다. 이에 대해서는 제7장에서 다룬다.

유비쿼터스 웹과 SNS

•

경험을 디자인하려면 기술의 존재를 무시할 수 없다. 기술을 일곱 번째 요소로 집어넣지는 않았지만, 모바일 장치나 SNS 같은 유비쿼터스Ubiquitous(언제 어디서나 편리하게 컴퓨터 자원을 활용할 수 있도록 현실 세계와 가상 세계를 결합한 것) 장치를 고려해야 한다. 잠재적 참여자는 SNS를 통해 제공된 경험을 알게 될 가능성이 높다. 핸드폰을 통해 로그인하며, SNS를 통해 친구들과 그 경험에 대한 의견을 주고

받을 수도 있다. 데이비드 미어먼 스콧은 이 주제에 대해《마케팅과 PR에 관한 새로운 규칙The New Rules of Marketing & PR》에서 명쾌한 조언을 준다. 스콧에 따르면, 인터넷은 세계 수십억 명의 개인에게 가장 중요한 첫 번째 정보 소스이며, 이에 접속하는 주요 수단은 핸드폰이다. 스콧은 경험 디자이너에게 다음과 같은 유용한 팁 몇 개를 조언해 준다.

- 과거에는 접근할 수 없었던 소규모 틈새 고객에게 웹을 통해 접근할 수 있다.
- 인터넷 사용자는 정보와 지식을 찾지만, 제공하는 경험에 대한 과장은 듣지 않는다.
- 인터넷에서 포지셔닝을 잘하려면, 잠재적 고객이 사용하는 핵심 단어를 파악하고 이를 자신의 광고에 활용하라.

또한 그의 저서는 새로운 규칙뿐만 아니라, 경험을 체험하려는 잠재 고객에게 다가가기 위해 그 규칙을 어떻게 다뤄야 하는지도 설명해 준다. 훌륭한 경험을 디자인하는 것의 중요성과 그 일을 어떻게 하면 되는지 알려 주고 있는 셈이다. 하지만 실제 구매 고객을 확보하려면 뛰어난 마케팅도 필요하다. 스콧은 그 요령도 알려 준다.

경험 환경의 결합은 끝이 없다.

•

경험 환경에서 일어나는 모든 경험은 여섯 가지 요소로 이루어진다. 이들 요소는 경험의 근본이다. 하나의 요소를 바꾸면, 전체 경험이 달라질 수 있다. 게임 규칙을 바꾼다면 그 게임 자체를 바꾼 셈이 된다. 선수를 바꿨다면, 그 경기의 전략과 선수의 수행 능력 등이 달라진다. 의도적으로 경험 환경을 디자인하고 원하는 경험을 만들어 낼 때, 이들 요소가 주요 자원이 되어 도움을 준다. 또한 성공하려면 인터넷에 경험을 마케팅할 줄 알아야 한다는 사실도 귀띔해 주었다.

많은 경우 한두 개의 요소가 고정되어 경험 디자이너에게 주어지고, 나머지 요소를 활용해서 경험을 만들어 낸다. 예를 들어, 특정 제품이 주어진다. 경험을 만드는 사물이 정해졌다. 그 제품을 활용하는 경험을 만들어 내는 것이 당신의 업무가 된다. 이에 대해 제10장에서 골프 버디Golf Buddy© 제품을 활용해서 골프 경험을 만드는 사례를 살펴본다. 물리적인 장소가 정해질 수도 있다. 플라이 피싱Fly-fishing(제물낚시:곤충을 모조한 플라이를 미끼 삼아 낚시하는 것) 캠프의 경우 장소가 정해지고, 여기에서 기업의 수익이 나오도록 경험을 디자인해 달라는 요청을 받는다. 이런 변형은 끝이 없지만, 이들 요소는 디자인 구조를 구성하는 근본적인 프레임워크가 된다. 이 책을 읽으며 경험 디자인 요령이 늘어났으니, 앞으로 여섯 가지 요소를 활용해서 경험을

디자인하는 프로세스를 살펴보자. 다음 장에서는 디자인 씽킹의 원칙과 프로세스를 경험 디자인에 어떻게 사용할지 살펴본다.

디자인 씽킹으로
경험을 혁신하라

제1장에서 어떤 것을 디자인하는 것이 무엇을 의미하는지 다음과 같은 말을 인용했다. "아직까지 없던 무엇인가를 상상하는 능력, 즉 완전히 새로운 형태로 디자이너의 목적을 더해서 견고한 형태로 보여 주는 능력이다." 이번 장에서는 이에 대한 방법, "디자인 씽킹"을 소개하려고 한다. 디자인 씽킹은 경험 디자인에 혁신을 불어넣어 준다. 경험을 디자인하다 보면 다른 경험에서 영감을 받기도 하지만, 최종적으로 새롭고 독특한 것이 창조된다. 창조성 하나만을 등불 삼아 새로운 영역으로 뛰어든다는 생각에 흥분하는 사람도 있지만, 몸이 굳어 버리는 사람도 있다.

많은 이들이 창조성은 타고나는 무엇이라고 생각한다. 당신은 원

래 창조적이거나 그렇지 않은 사람이라는 믿음은 그 근거가 없다고 분명하게 판명이 났다. 유전적 요소나 환경 요소가 특정 성향이 발달하도록 영향을 미치긴 하지만, 자발적으로 나서서 다양한 경험 디자인 문제를 해결하면 창조성이 길러진다. 꾸준히 운동하면 근력이 생기는 것처럼, 이리저리 활용하면서 창조성이 나타난다.

《아이디오는 어떻게 디자인하는가》에서 톰 켈리(IDEO 공동대표)와 데이비드 켈리(IDEO의 설립자 겸 회장)는 창조적인 일에 관여하면 누구든 창조성을 기를 수 있다는 사례를 보여 주었다. 어떤 사람은 창조적인 것을 타고난 것처럼 보인다. 하지만 이들도 사실은 창조적인 일에 많은 시간을 할애했던 것뿐이다. 자신의 창조성을 열심히 연습한 사람들이고, 그 말은 곧 그들은 무언가를 창조하려다가 실패도 많이 해 봤다는 뜻이 된다. 실패하는 것이 항상 나쁜 것은 아니다. 많은 이들이 무언가를 창조한다고 생각하면 처음부터 완벽해야 한다고 믿는다. 하지만 전혀 그렇지 않다. 창조성이라는 건 꽤 산만하고 엉망이다. 멀쑥한 최종 창조물은 과거의 불완전한 노력을 양분 삼아 만들어진다. 토머스 에디슨은 실패를 두려워하지 않는 대표적인 인물이다. 백열전구를 만들어 내기까지 그는 수천 번의 실패를 겪었다. 그 덕에 세계를 뒤바꾼 발명품을 만들어 냈다.

경험을 디자인할 때는 불완전해도 좋다. 앞으로 계속 나아가기만 한다면 많은 실패를 겪는 것이 괜찮다. 사실, 창조적인 일을 하려면 빨리, 많이 실패하는 것이 바람직하다. 이는 디자인 씽킹에도 해당된

다. 그렇게 해서 어떤 것이 효과가 있는지, 어떤 부분을 더 파고들어야 하는지 배우게 된다. 실패에서 최대한 많이 얻어내려면, 아이디어가 완성되기 전에 다른 이들과 공유할 줄 알아야 한다. 그래야 디자인 초반 시점에서 피드백을 자주 얻을 수 있다. 이번 장에서는 이미 검증된 혁신 프로세스를 활용해서 경험 디자인이라는 고약한 문제를 해결하는 요령을 배워 본다.

고약한 문제

•

경험 디자인은 골치 아픈 일이다. 경험 디자이너는 경험 환경 요소를 잘 배치해서, 참여자, 기타 이해 관계자는 물론 디자이너 자신을 위해 바람직하게 인지되는 결과를 만들어야 한다. 특정 그룹에서 자신이 의도한 목표 결과를 이끌어 내기 위해 경험을 디자인하려면 여러 가지를 고민해야 한다. 그래서 경험 디자인은 전형적인 '고약한 문제'가 된다.

디자인 이론가 호스트 리텔Horst Rittel과 멜빈 웨버Melvin Webber는 1973년에 "일반적 계획론의 딜레마Dilemmas in a General Theory of Planning"라는 글에서 고약한 문제라는 개념을 집중 조명했다. 이 글에서 리텔과 웨버는 온순한 문제와 고약한 문제를 대비시켰다. 온순한 문제는 명백하게 정의되며 해결책도 분명하다. 저자는 수학 방정식의 예를 들어 온순한 문제를 설명한다. 문제가 매우 분명하며, 단 한 개의 해결책이 존

재한다(예: 2+2=4). '고약한'이라는 단어는 그 문제 자체의 성격을 일컫는 것은 아니다. 복잡한 성격을 지칭할 뿐이다. 온순한 문제와 대조적으로 고약한 문제는 독특하다. 정의하기 쉽지 않고, 확실한 단 하나의 해결책도 없을 뿐 아니라 똑떨어지지도 않는다. 게다가 우선순위가 다른 다양한 이해 관계자들이 얽혀 있다.

경험 디자인은 다양한 사람들이 연관되고, 인간의 행동은 복잡하므로 고약한 문제가 된다. 리텔과 웨버, 그 외에 많은 이들이 온순한 문제와 고약한 문제는 서로 다른 접근 방법으로 풀어야 한다고 조언한다. 경험 디자인처럼 고약한 문제는 그에 적합한 방법론이 필요하다. 이 장에서 우리는 디자인 씽킹을 활용해서 지금까지 다룬 내용과 도구를 순서대로 정리하는 방법을 살펴본다. 이것이 바로 "경험 디자인 씽킹experience design thinking"이 된다.

디자인 씽킹

•

최근 10~20여 년 동안 디자인 씽킹은 고약한 문제를 해결해 주었다. 그리고 여러 방면에서 사용할 수 있는 디자인 접근 방식으로 많은 관심을 받아 왔다. 디자인 씽킹을 활용하면, 경험 디자인 프로세스를 밟는 데 도움이 된다. 지금부터 디자인 씽킹 이면에 존재하는 정보를 보여 주고, 각 프로세스 단계에 대해 이야기를 나눈다. 그 다음에는 지금까지 이야기했던 경험 디자인 내용과 디자인 씽킹을

적용한 프로세스를 활용해서 경험 디자인의 순차 구조를 보여 준다. 마지막으로 경험 디자인 씽킹 프로세스를 선보이면서 장을 마무리한다.

데이비드 켈리는 스탠퍼드 대학교의 '디스쿨d.school'이라 불리는 하소 플래트너 디자인 연구소Hasso Plattner Institute of Design와 디자인 회사 아이디오를 설립했다. 그는 디자인 프로세스에 대한 이론을 집대성해서 "디자인 씽킹"이라고 불리는 방법론을 창시했다. 인간 가치에 중심을 두는 것이 디자인 씽킹의 근본적인 사고방식이다. 인간 중심 디자인Human centered Design은 디자인 씽킹과 혼용되어 사용되기도 한다. 이런 관점에 따르면, 잠재적 참여자와 공감할 수 있어야 제대로 된 디자인이 나온다. 가장 뛰어난 경험 디자이너는 공감대가 뛰어나다. 이들은 참여자의 관점을 이해하려고 노력하고, 이를 일종의 가이드로 삼아 전반적인 디자인 프로세스에 활용한다. 또한 일의 진행이 빠른 편이다. 특정 단계에 몰두해서 집중하지 않고 디자인 프로세스 전반을 재빨리 진행하는 것이다. 디자인 씽킹 원칙에 대해 더 알고 싶다면 디스쿨이나 아이디오 리소스 웹사이트(https://designthinking.ideo.com/resources)를 찾아보기 바란다.

디자인 씽킹에 대해서는 여러 가지 프레임워크가 있는데, 이 중 디스쿨에서 사용하는 다섯 가지 단계를 다루려고 한다.

- 공감하기
- 정의하기
- 아이디어 구체화하기
- 프로토타입 만들기
- 테스트하기

이 다섯 가지 단계는 순차적으로 나오기도 하지만, 현실에서는 일종의 사이클처럼 움직인다. 이제 각 단계에 대해 자세히 살펴보자.

공감하기

•

제4장에서 경험 참여자가 왜 중요한지 다루면서, 나중에 추가 요령을 살펴본다고 했다. 참여자와 공감하는 방법을 배우는 것이 그 첫 번째이다. 메리엄 웹스터 사전은 공감을 "타인의 느낌, 생각, 경험을 그 사람의 입장에서 경험하고, 이해하고, 그 존재를 인지하며 민감하게 대응하는 행동"이라고 정의한다. 디자인 씽킹을 하려면, 참여자가 누구인지 알아야 하고 그들을 이해하기 위해 시간과 자원을 투자해야 한다. 하지만 참여자가 정말로 원하고 바라는 경험을 디자인하는 것보다 디자이너 자신이 바람직하다고 생각하는 방향으로 경험을 디자인하기 쉽다. 참여자에 대한 공감을 형성하기 위해 시간을 들이면, 디자인하려는 경험을 그들의 시각에서 이해할 수 있다.

경험을 만들어 낼 때 공감 능력을 키우는 것이 특히 중요하다. 참여자의 인식에 따라 디자인한 경험의 결과가 달라지기 때문이다. 앞서 클레이 셔키가 말했듯이 경험이라는 행동이 일어나면서 참여자는 자신의 존재가 경험 속에서 주요한 위치를 차지하기를 원한다. 제1장에서 맷과 그의 브링검영 대학교 동료들의 연구를 토대로 만든 그림(그림 1.1)을 통해 참여자와 경험 요소들 간의 상호작용을 그렸던 것을 떠올려 보라. 그 프로세스를 통해 인지된 결과가 나온다.

그림과 관련된 논문에서 맷과 그의 동료는 다양한 학문적 이론을 거론한 뒤, 이 상호작용에 영향을 미치는 참여 요소들이 무엇인지 파악했다.

- 관계 – 과거 혹은 현재에 타인과 맺고 있는 관계가 경험에 대한 인식에 영향을 준다. 예를 들어, 경험에 대해 의견을 주고받을 수 있는 SNS 팔로워들은 중요한 형태의 관계를 구성한다.
- 생각 – 경험과 관련된 인지 프로세싱이 모두 해당된다. 준비하고 있는 유형의 경험에 대해 참여자들이 어떤 생각을 하고 있는가?
- 감정 – 참여자가 경험에 대해 느끼는 감정, 경험을 하면서 만들어지는 느낌. 당신이 만드는 경험에 대해 그들은 어떻게 느낄까?

- 가치 - 참여자가 가진 도덕적, 윤리적 의견. 당신의 경험에 대해 참여자가 어떤 도덕적, 윤리적 의견을 이미 갖고 있는가?
- 활동 - 경험 전 혹은 경험이 진행되면서 발생하는 육체적, 정신적 활동. 경험 전에 갖춰야 하는 지식이나 요령이 이와 연관된다. 이에 따라 참여자가 경험을 인지하는 방식이 달라진다.
- 기억 - 과거의 경험 참여 기억은 현재의 경험 해석에 영향을 미친다. 따라서 관련된 기억을 모두 고려해야 한다.
- 개인의 특성 - 적절한 인구 통계와 심리 분석적 Psychographic(수요 조사 목적으로 소비자의 행동 양식·가치관 등을 심리학적으로 측정하는 기술) 특성.

어떤 사람들이 참여자가 될지 파악한 뒤, 위의 요소에 관한 정보를 최대한 모아야 한다. 잠재적 참여자에 대해 공감하려면, 이들의 일상생활을 관찰하라. 가능하다면, 함께 어울리는 것도 좋다. 그들의 관계, 생각, 감정, 활동, 가치, 추억, 특성 등에 관한 질문을 던져 보라. 조사나 공식 인터뷰 등 참여자들을 관찰하고 그들과 이야기하는 방법을 활용하면 좋다. 발견한 것을 통합시키고 통찰력을 키워 줄 수 있다면, 모두 메모하고 사진을 찍어라.

참여자에 대한 공감을 형성했을 때 얻는 이익을 명백하게 보여 주는 글이 있다. "제품이 하는 역할 찾아내기Finding the Right Job for Your Product"라는 클레이튼 크리스텐슨Clayton Christensen(하버드 비즈니스 스쿨 교수)과

145

동료의 글이다. 크리스텐슨은 최종 사용자에 대한 관찰 정보를 활용하여 밀크셰이크를 통해 사람들이 무엇을 얻으려고 하는지 파악했다. 어떤 패스트푸드 기업이 밀크셰이크 판매를 증가시킬 방법을 찾고 있었다. 밀크셰이크의 어떤 특징으로 인해 구매가 일어나는지 이해하기 위해 크리스텐슨의 팀에게 도움을 요청했다.

팀원 중 한 명이 밀크셰이크를 사 먹는 사람을 지켜봤다. 관찰 결과, 밀크셰이크 구매는 대부분 아침에 일어났고, 밀크셰이크를 사는 사람들은 그 외의 물품을 추가로 구매하지 않았다. 밀크셰이크 구매자 대부분은 혼자 왔고, 매장에서 먹는 대신 셰이크를 들고 매장을 나갔다. 그리고 출근길 운전 중에 먹을 것을 구입하고 있었다. 그러기에 달걀과 베이컨은 부담스러웠다. 이러한 결론을 통해 최종 사용자의 경험을 이해하고, 그들이 어떤 기능을 위해 밀크셰이크를 구입하는지 이해할 수 있었다. 그 결과 패스트푸드 회사는 포장해서 들고 가는 아침 메뉴를 개발했다.

뛰어난 경험 디자이너는 참여자에 대한 공감 형성이 필수라는 사실을 잘 알고 있다. 이벤트 개발 회사인 빅슬리 이벤트 하우스의 부회장 존 코너스[John Connors]는 뛰어난 경험 디자이너가 되려면 공감 능력이 필수라고 믿는다. 디자인을 사용하는 사람에 대해 깊이 이해하면 지금 만들고 있는 경험의 수준이 크게 올라간다.

정의하기

•

참여자에 대한 공감을 형성하고 나면, 그 경험을 통해 반드시 짚고 넘어가야 할 욕구를 정의해야 한다. 이 정의 단계에 대해 디스쿨은 다음과 같이 설명한다.

사용자와 관련된 전후 사정에 대해 알게 된 것을 근거로, 현재 마주한 도전을 정의할 수 있다. 그 주제에 대해 해박한 전문가가 되고, 디자인 대상이 되는 사람에 대해 소중한 공감을 형성하고 나면, 그 다음 단계에서는 지금까지 파악한 광범위한 정보를 유용하게 탈바꿈시켜야 한다.

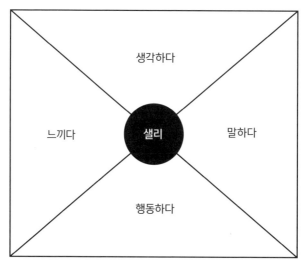

그림 5.1 공감 지도

147

정의의 첫 번째 단계는 공감 데이터를 결합하고 정리하는 것이다. 디자인 전략 컨설팅 회사 '엑스플레인**XPLANE**'을 설립한 데이브 그레이 **Dave Gray**가 고안해 낸 공감 지도(그림 5.1)는 이를 위해 사용하는 한 가지 방법이다. 단순한 공감 지도를 만드는 방법은 다음과 같다. 종이나 화이트보드 가운데에 원을 하나 그린다. 원 안에는 데이터를 모으는 대상의 이름을 써 놓는다. 원 밖의 나머지 공간을 넷으로 나눈다. 그다음 각각의 섹션에 "생각하다", "느끼다", "말하다", "행동하다"를 적는다. 그리고 모든 정보를 포스트잇에 써서 해당 구역에 붙인다.

공감 지도를 다 그리고 나면, 그 프로세스를 통해 참여자가 어떤 것을 필요로 하는지 파악하고, 새로운 통찰을 얻게 된다. 이를 통해 디스쿨에서 "POV(관점**Point of View**)" 진술이라고 부르는 것을 만들어 낸다. POV 진술서는 "해결 가능한 문제 진술 형태로 당면한 디자인 도전을 재구성하는 것"이다. 다음 형식을 이용해서 POV 진술서를 만들어 볼 수 있다.

"[사용자]는 [놀라운 통찰]로 인해 [사용자의 욕구]를 필요로 한다."

올바른 POV를 만들어 내야 나머지 프로세스도 제대로 진행할 수 있다. 따라서 적절한 POV를 만들 수 있도록 시간을 투자해야 한다. 지금까지의 모든 공감 데이터를 면밀히 살펴서 가장 급한 욕구가 무엇이고 흥미로운 통찰은 없는지 검토해야 한다. 이 지점에 다다르면

불필요한 정보는 거르고 반드시 짚고 넘어가야 하는 1~3개의 핵심 포인트에 집중해야 한다. 이에 집중하지 않으면 고려할 주제가 너무 많아지면서 경험의 주요 테마를 발굴해 낼 여력이 없어진다. 집중하기가 어렵다면, 다양한 POV 진술서를 써 본 뒤, 당신과 참여자에게 가장 적합한 진술서가 어떤 것인지 살펴보아라.

어떤 경험의 경우 이 프로세스가 꽤 복잡해진다. 예를 들어 아이를 위한 경험 디자인은 부모 또는 경험을 구입하거나 그 경험에 아이가 참여하도록 결정하는 다른 성인 등 다양한 이해 관계자가 얽힌다. 이러한 경우 아이와 연관된 성인 각각에 대한 POV를 만들어야 한다.

POV 개발 프로세스 사례를 하나 들여다보자. 당신은 호텔 매니저로, 여러 번 호텔을 찾은 고객을 위해 새로운 체크인 프로세스를 디자인하려 한다. 공감 데이터를 얻은 후, 고객들은 한꺼번에 충족되어야 하는 여러 가지 욕구를 가지고 있다는 사실을 깨달았다. 호텔에 대한 충성도를 인정해 준다는 느낌과 호텔에 오면 안락함을 느끼고 싶고, 번잡하지 않고 빠르게 체크인이 진행되길 바란다. 이런 정보에 따라 다음과 같은 POV 진술서를 만들었다.

우리 호텔의 재방문 고객은 체크인할 때 자신을 알아보기를 바란다. 여행 중에 편안한 기분을 느끼고 체크인을 신속하고 단순하게 하고 싶기 때문이다.

149

이제 공감 단계에서 만들어진 진술서와 공감 지도를 함께 사용해서 프로세스의 나머지 단계에 활용할 수 있다. 단 하나의 완벽한 POV는 존재하지 않는다. POV를 만드는 작업은 중요하지만, 단어를 다듬느라 많은 시간을 쓸 필요는 없다. 앞에서 말했듯이, 다양하게 시도해 보라. 필요하다면 그때 다시 POV를 손보면 된다.

아이디어 구체화하기

•

이제 POV 진술서와 공감 지도(여러 개일 수도 있다)를 확보했다. 본격적으로 경험 디자인 프로세스를 시작해야 할 시점이지만, 또 같은 실수를 반복하지 말자! 공감과 정의 단계를 빠뜨리면 엉뚱한 문제를 해결하는 디자인이 나온다. 참여자를 이해하고, 그들의 가장 급한 욕구가 무엇인지 알고 난 뒤 아이디어 구체화 작업을 시작해야 한다. 브레인스토밍이나 다른 아이디어 관념화 프로세스를 한번쯤은 모두 다 겪어 봤을 것이다. 따라서 이 주제에 대해 많은 시간을 할애하지는 않겠다. 하지만 실행 방법에 대한 몇 가지 중요한 주의점만 짚고 넘어가자.

문제를 파악한 뒤 해결책을 만드는 순차적인 방법이 효과가 있으려면, 참여자에게 가장 중요한 문제가 무엇인지 제대로 파악해야 한다. 명심해라. 토마스 웬트는 이 문제-해결책 역설에 대해 이렇게 말했다. "문제와 해결책은 같이 만들어진다. 이 두 가지는 함께 이해해

야 한다." 그는 또한 "문제에서 시작해서 해결책으로 움직이다 보면, 디자인한 시스템에서 그 해결책이 과연 효과가 있는지 가늠할 수 없다."라고 덧붙였다. 따라서 디자이너는 문제와 해결책 사이를 왔다 갔다 해야 한다. 양방향으로 움직이는 것이 문제와 해결책을 정의하는 데 도움을 주기 때문이다. 실제 디자인을 하다 보면 이런 식의 반복이 흔히 일어나지만, 경험 디자인 과정에 대한 도표나 글에서는 그런 언급을 찾아보기 힘들다. 더 나은 디자인을 만들고 싶다면 양방향으로 움직이길 권한다.

아이디어를 구체화하는 일은 크게 발산과 수렴 이 두 가지의 다른 단계를 거친다. 아이디어를 발산하여 구체화할 때, 목표는 최대한 많은 아이디어를 끌어내는 것이다. 아이디어를 효율적으로 구체화하려면 완벽주의는 저 멀리 던져 두고, 통념적이지 않은 생각이나 아직 덜 만들어진 아이디어를 기꺼이 받아들여야 한다. 대부분의 사람에게는 쉽지 않은 일이다. 전문가로서의 커리어가 달려 있기에 잘 다듬어진 해결책만 선보이고 싶다. 하지만 그러한 접근은, 참신하고 혁신적인 아이디어를 내는 데 걸림돌이 된다. 아이디어를 처음 구체화하는 순간에 나오는 아이디어는 뻔하고 안전하다. 이런 함정을 피하려면 적어도 50개 정도의 아이디어를 구상해 봐야 한다. 포스트잇에 아이디어 각각을 적은 다음, 테이블이나 벽 위에 늘어놓는다. 아이디어를 발산하는 이유는 품질이 아니라 양이다. 이 시점에서 타당성(아이디어가 돈이 얼마나 들지) 혹은 실행 가능성(아이디어를 실행에 옮길 수

151

있는지)을 크게 고민하지 말아야 한다. 그 문제에 대한 POV 진술서를 위해 해결책이 될 수 있는 것 모두를 자유롭게 생각한다.

아이디어를 만들어 내는 프로세스는 충분하고 유연해야 한다. 여기에서 충분하다는 말은 아이디어 개수가 많아야 하고, 유연하다는 뜻은 사고 범위가 넓어야 한다는 뜻이다. 구체화된 아이디어가 충분하고 유연하면, 광범위한 폭으로 아이디어가 나온다. 또한 같은 테마를 중심으로 비슷한 아이디어를 만들어 내지 않도록 유의해야 한다. 급진적이고 다양한 해결책이 나오도록 스스로 한계까지 떠밀어 봐야 한다.

충분한 숫자의 아이디어가 나오면(50개의 아이디어를 기억하라) 수렴 단계로 들어간다. 수렴 단계의 목표는 가진 아이디어를 솎아내서 실제 프로토타입을 만들 수 있는 아이디어만 걸러내는 것이다. 이것은 명시된 문제를 해결하는 데 가장 유망한 아이디어를 제거하고, 결합하고, 식별하는 것을 포함한다. 이 과정 내내 POV 진술서와 공감 지도를 마음속에 두고 일을 진행한다. 참여자에게 어울리고, 그들의 가장 급한 욕구를 짚어 줄 수 있는 아이디어를 고른다. 나 자신이나 팀의 욕구를 우선시하면 안 된다.

디스쿨은 수렴에 대해 적절한 가이드를 제공해 준다. 수렴이라는 프로세스는 누구의 아이디어가 최고인지 다투는 것이 아니라 동의를 구하는 과정이라고 보면 바람직하다. 누가 이 아이디어를 좋아하고, 저 아이디어를 수비하느냐의 문제가 아니라 같이 힘을 합쳐 참여자

에게 최적의 해결책을 찾는다. 우리가 좋아하는 방법은 "포스트잇 선거"와 "네 개의 카테고리 방법"이다. 포스트잇 선거는 좋아하는 3~4개의 방법에 투표하고, 가장 표가 많은 아이디어를 프로토타입으로 만든다. 네 개의 카테고리 방법은 모든 아이디어를 4개의 카테고리로 묶는다. 이때 카테고리 기준은 미리 정해져 있다. 디스쿨은 "합리적인 선택, (참여자가) 좋아할 만한 선택, (경험 디자이너들이) 선호하는 선택, 승산이 없는 선택"으로 나눈다. 그리고 각각의 아이디어가 어느 카테고리에 들어가는지 결정한다.

어떻게 분산하고 수렴하건, POV 진술서와 관련해서 참여자에게 최적의 해결책을 찾아야 한다. 참여자, 참여자의 욕구, 참여자의 문제에 대한 해결책을 모색한다. 아이디어를 구체화하는 일은 재미있고 활기차야 한다. 혼자서 아이디어를 만들어 낼 수도 있지만, 그룹으로 아이디어를 찾는 것이 가장 바람직하다. 이런 그룹이 발산하는 에너지는 전염성이 강하다. 이때, 완벽주의를 거부하고, 모든 아이디어에 대해 성급한 판단을 내리지 않도록 도와주어야 한다. 이런 원칙을 지킨다면, 프로토타입을 만들 수 있는 흥미로운 아이디어를 산출하게 된다.

프로토타입 만들기

•

프로토타입을 만든다는 것은 앞 단계에서 만들어 낸 아이디어를 토대로 물리적이고 해 볼 만한 무엇인가를 만드는 일이다. 에릭 리스 **Eric Ries**(덴마크의 세계적 사용자 경험 디자인 회사인 THE FATDUS 그룹의 CEO)는 프로토타입을 "최소한의 실용적 제품"이라고 불렀다. 건물이나 제품에 대한 프로토타입은 쉽게 생각할 수 있지만, 경험 프로토타입은 선뜻 떠올리기 어렵다. 디스쿨의 "디자인 씽킹 프로세스 가이드 입문서"에서는 "사용자가 상호작용하는 것이라면...경험할 수 있는 것이라면 무엇이든 프로토타입이 될 수 있다."라고 쓰여 있다. 어떤 종류의 경험 프로토타입을 만들어야 상호작용을 끌어낼 수 있을까? 경험 프로토타입은 물리적인 것은 물론 인지적 상호작용이 될 수 있다. 완성도가 낮은 실물 크기의 경험 세팅(카드보드로 만든 가게), 롤플레잉 상황(참여자가 새로운 호텔 체크인 경험을 위해 걸어 들어온다), 스토리보드, 가상 상황 부여 혹은 새로운 제품의 실험 버전으로 체험자가 테스트를 진행하는 것 등 다양한 경험 프로토타입이 존재한다.

프로토타입의 목적은 잘 다듬어진 최종 경험을 만들어 내는 것이 아니라, 잠재적 참여자에게서 피드백을 받아 내는 것이다. 최종 버전을 실행하기 위해 시간과 자원을 투자하기 전, 경험 디자인 중에 어떤 것이 효과가 있는지 알아내는 것, 이것이 프로토타입이 제공하는

이익이다. 프로토타입은 생산 프로세스가 아니라, 실행 이전에 벌어지는 발견 행위다.

실제 행동할 수 있는 형태로 경험을 구현하면 해결책에 관한 생각이 달라지기도 한다. 문제를 해결하다 보면, 오직 해결책에 관해서만 이야기하고 고민하게 된다. 프로토타입을 구현하면, 상세한 수준으로 스케치하고, 만들어 내고, 관여하게 된다. 유명한 심리학자 장 피아제^{Jean Piaget}의 제자 시모어 페퍼트^{Seymour Papert}(미국 MIT의 심리학과 교수)는 평생에 걸쳐 구성주의^{Constructivism}(한 개인이 사물에서 얻는 지식은 이미 알고 있는 이전의 지식에 의존하고, 내부에 있는 구조적 과정을 통해 새롭게 창조해 나간다는 이론)를 발전시키고 옹호해 왔다. 구성주의에 따르면 사람은 지금 배우고 생각하고 있는 것과 관련하여 무언가를 만들 때 효과적인 학습이 일어난다. 프로토타입을 만들면, 잠재적 참여자에게서 풍부한 피드백을 받을 수 있을 뿐 아니라, 자신의 아이디어에 대해 더 깊이 창조적으로 생각하게 된다.

제6장에서 깊이 있게 다룰 경험 지도 역시 타인의 관점에서 경험에 관여하는 프로토타입이 된다. 참여자를 알고, 이해하고, 그들의 욕구를 찾아낸 뒤, 이런 필요에 대한 여러 가지 해결책을 만들어 내고 나면, 경험 지도를 만들 준비가 된 셈이다. 이는 프로토타입으로 만들어진 경험 여정이 된다. 경험에 대해 다양한 프로토타입을 만들어 낼 수 있고, 여기서 한껏 창조성을 발휘하기 바란다. 경험 지도를 만드는 것은 지극히 효율적인 프로토타입 접근 방법이다. 모든 경험

은 언제든 다시 손볼 수 있는 프로토타입이라는 마음으로 경험 디자인을 바라보라.

테스트하기

•

테스트 단계에서는 프로토타입에 대한 피드백을 받는 것이 중요하다. 아이디어를 방어하는 대신 이야기에 귀를 기울인다. 경험 롤플레잉을 만들었다면 잠재적 참여자가 롤플레잉하는 모습을 지켜보고 그들에게 피드백을 요청하라. 경험 환경을 세팅했다면, 참여자가 그 안으로 들어와서 상호작용하고 이에 대한 피드백을 남겨야 한다. 요점을 말하자면, 참여자에게 프로토타입, 즉 상호작용하는 경험을 제공해 주어야 한다.

테스팅의 주요 목적이 피드백이므로, 데이터를 최대한 모을 수 있도록 시스템을 만든다. 할 수 있다면 특수한 역할을 담당하는 테스팅 조력자를 여러 명 확보하는 것이 좋다. 한 사람은 테스팅 환경을 만들고, 또 다른 이는 테스팅 프로세스를 관찰하면서 프로토타입에 대해 참여자가 어떤 반응을 보이는지, 어떻게 상호작용하는지 살펴본다. 마지막으로 또 다른 사람이 포커스 그룹^{focus group}(시장 조사나 여론 조사를 위해 각 계층을 대표하는 소수의 사람들로 이뤄진 그룹), 혹은 일대일 대면으로 참여자와 공식 미팅을 진행한다.

실제 참여자가 테스트용 프로토타입을 사용한다면 더할 나위 없

을 테지만, 항상 가능한 일은 아니다. 그렇기 때문에 경험 지도를 사용한다. 제6장에서 테스트를 위한 프로토타입으로써 경험 지도를 다룬다. 시각화를 활용하는 경험 지도는 참여자의 존재 유무에 상관없이 테스팅이 가능하다. 여기에서 시각화라는 것은 마음의 눈을 통해 프로토타입으로 만들어진 경험을 바라보는 것이다. 참여자에게 접근이 가능한 경우, 경험 지도를 일종의 스크립트로 사용해서 참여자의 경험 시각화를 도와준다. 이때 포커스 그룹 형태로 진행할 가능성이 크다. 참여자는 눈을 감고 경험의 터치포인트가 상세하게 묘사되는 것을 듣는다. 참여자에게 그 묘사를 마음속으로 한껏 상상해보라고 요구하고, 시각화 프로세스 중이나 후에 피드백을 요청한다.

참여자와 마주할 수 없다면, 스스로 경험 지도를 시각화한다. 공감 숙제를 제대로 해냈다면, 이런 과정이 꽤 효과가 있다. 참여자의 관점에서 경험을 바라보기 때문이다. 이런 방식의 시각화는 꽤 유용하다. 따라서 경험에 참여하게 될 다양한 참여자의 관점에서 경험 지도를 제작할 수 있다. 예를 들어, 아이와 성인의 입장에서 그 경험을 시각화해 보라. 키 차이를 달리하는 것만으로도 무엇을 수정해야 할지 찾을 수 있다. 또한 큰 그림 전체를 조망하는 관점에서 그 경험을 시각화하면 당신이 계획하거나 디자인한 경험 환경 전체를 통해 참여자들이 어떻게 움직이는지 볼 수 있다.

어떤 방식으로 경험을 테스트하든, 그 목적은 피드백을 받고 이를 근거로 행동을 취하는 데 있다. 경험 디자인 씽킹은 반복적인 프로세

스로, 피드백을 받으면 다시 프로세스의 처음으로 돌아가서 디자인을 수정해야 한다. 그렇게 돌아가서 프로토타입을 손보는 것으로 끝날 수도 있고, POV 진술서를 대폭 수정해야 할 수도 있다. 변화를 주고 다듬는 일에 망설임이 없어야 한다. 그래야 뛰어난 경험 디자인이 나온다.

<div align="center">요약</div>

경험 디자인 + 디자인 씽킹

<div align="center">•</div>

경험 디자인과 디자인 씽킹을 합쳐 경험 디자인 씽킹을 만드는 것은 흥미롭다. 디자인 씽킹 접근 방법을 활용하면 이 책에서 다루고 있는 내용과 도구를 효과적으로 적용할 수 있다. 이는 경험 디자인을 위한 조직적 프레임워크로 작용한다. 또한 혁신적인 경험 디자인을 만들어 내는 프로세스를 눈앞에 보여 준다. 다음 두 장에서는 여기에서 잠깐 언급한 경험 지도에 대해 다룬다. 거시적 경험을 짠 뒤, 이에 맞추어 미시적 경험을 짜 맞추는 요령을 알면 유용한 경험 프로토타입이 나온다. 앞으로 언급할 모든 도구를 사용하기 위해 시간을 들이고, 이를 적용하기 위해 경험 디자인 씽킹 방법론을 사용하면, 효과적이고 혁신적이며 뛰어난 품질의 디자인을 만들 수 있다.

제6장

경험의 여정을
디자인하라

제4장에서 경험을 상세히 살펴보고, 경험 환경의 필수 요소를 검토했다. 이번 장에서는 시각을 바꿔서, 미시적 경험들이 함께 모여 거시적 경험, 여정을 어떻게 만드는지 살펴보기로 하자. 이를 위해 공중화장실, 디즈니랜드, 지도 제작 등에 대해 이야기를 나눈다. 하지만 그 전에 경험 디자인과 음악 작곡, 이 두 개의 관계를 비교하면서 경험 디자인의 핵심 원칙 두 가지를 익힌다.

완벽한 음색

•

맷은 글을 쓰면서 클래식 음악을 듣는다. 그리고 요한 세바스찬 바흐의 첼로 모음곡을 아낀다. 바흐 같은 위대한 작곡자들은 음표, 화음, 박자, 악기, 목소리 기타 음악적 요소들을 적절하게 배합해서 전

체적인 음악을 만들어 낸다. 바흐의 첼로 모음곡 같은 진정한 클래식은 오늘날에도 듣는 이를 매료시킨다. 클래식 음악처럼 오래 가는 경험은 드물다.

경험 디자인에 대한 중요한 통찰력 두 가지를 이야기할 때, 작곡은 딱 들어맞는 비유가 된다. 그 중요한 통찰력 두 가지는 이 장에서 다룰 지향성intentionality과 이질성heterogeneity이다.

지향성

•

심포니를 작곡할 때의 지향성을 생각해 보자. 수천 개는 아니더라도 수백 개의 음표를 심혈을 기울여서 배치하여 전체 음악의 흐름이 맞아떨어지도록 만든다. 즉 전체 악보는 의도적인 배치로 만들어진다. 운이나 법칙을 생각하지 않고 아무 음표나 집어넣어서 걸작을 만들어 내기란 불가능하다. 음악에 조예가 깊지 않은 사람도 의도적으로 배열된 소리와 그렇지 않은 소리를 분별할 수 있다. 그리고 아마도 의도하지 않은 부분의 불협화음은 의도된 화음을 가리게 될 것이다.

경험 디자인도 비슷하다. 모든 음표(미시적 경험)를 의도성을 가지고 배열해야 한다. 그러나 특정 경험 요소에 대해 지나칠 정도로 섬세하게 신경을 쓰지만, 다른 측면에 대해서는 별생각이 없는 경우가 많이 발생한다. 예를 들어 공중화장실을 생각해 보자. 정말 괜찮은 식당, 극장, 음악, 쇼핑 혹은 놀이 공원 경험을 가졌는데, 공중화장실

이 더러운 바람에 기분이 불쾌했던 기억이 있는가? 나머지 경험이 근사했더라도, 사소한 부정적 경험이 전체 거시적 경험을 망칠 수 있다. 사람들은 지저분한 공중화장실을 보고 "이렇게 화장실을 내버려 두는 것을 보면, 여기는 또 이렇게 방치된 게 있지 않을까?"라고 생각한다. 디자이너는 일정 수준의 지향성을 가지고 모든 세부적 경험을 바라봐야 한다. 즉 다른 것도 중요하지만 화장실은 반드시 청결해야 한다는 뜻이다.

같은 논리로, 시설 사용처럼 평범한 세부적 경험에 지향성을 심으면, 평범한 경험이 경쟁력을 부여하는 차별성으로 활용된다. 버키 트래블 센터Buc-ee's Travel Center는 그러한 대표적인 사례다. 텍사스에 살고 있다면, 무슨 말인지 금방 알아챌 것이다. 버키는 텍사스의 주유소 체인점으로 무엇보다 "미국 최고의 화장실" 대회에서 우승한 것으로 유명하다. 《텍사스 먼슬리Texas Monthly》 잡지에서 제이슨 코헨Jason Cohen은 "세상에나!Holy Crap!"라는 제목으로 버키가 화장실 경험에 얼마나 공을 들였는지 상세히 묘사했다. 버키는 광고판에 "버키에서 주유해야 하는 두 가지 이유: No.1과 No.2" 혹은 "직접 와서 이용해 보면 알아요."라고 이를 적극 홍보한다.

경험 디자인에 대해 둘째가라면 서러울 월트 디즈니는 지향성을 가지고 세부적 경험을 디자인하는 것이 왜 중요한지 본능적으로 알고 있었다. 디즈니 테마파크의 기본 정신, "모든 것이 그 자체의 사연을 갖고 있다."에서 짐작하듯, 그는 모든 경험의 세부 사항에 심혈을

기울였다. 경험 속에 들어 있는 모든 요소는 참여자에게 메시지를 보낸다. 마치 심포니의 모든 음표가 청중에게 메시지를 보내듯 말이다. 먼지 한 톨 없이 깨끗한 화장실은 "이 곳은 깨끗해요. 우리는 당신의 경험 세부 사항 모두를 신경 쓰고 있어요."라고 말한다. 반면 더럽기 짝이 없는 화장실은, "우리는 다른 일을 하느라 바빠서 여기는 신경을 쓸 여력이 없어요."라고 말하고 있다. 각각 다른 경험 요소들이 동일한 메시지를 보내고 있어야 한다. 단 하나의 불협화음이 경험의 조화를 망가뜨리기 때문이다.

"모든 것이 그 자체의 사연을 갖고 있다." 원칙은 거시적 경험 속에 들어 있는 모든 미시적 경험에 적용된다. 디즈니랜드를 디자인하면서 월트 디즈니가 온갖 세부 사항에 주의를 기울였다는 에피소드는 유명하다. 그는 디즈니랜드의 각 구역에 독특하고 테마에 어울리는 포장도로를 깔아야 한다고 고집했다. "발바닥을 통해서 환경이 바뀌었다는 정보를 받아야 한다."라는 것이 그 이유였다. 방문자가 의식하지 못하더라도 디즈니랜드의 길조차 메시지를 보낼 수 있음을 디즈니는 알고 있었다. 월트 디즈니는 이런 메시지가 일관성 있게 모여서 공원의 다른 경험 요소에 지원 사격해 주기를 원했다. 이 정도의 포괄적인 지향성이 성공하려면, 그 노력이 엄청나게 들어가지만 바로 그 차이로 인해 잊히지 않는 경험과 쉽게 사라지는 경험으로 나뉘게 된다.

이질성

•

메리엄 웹스터 사전은 이질성을 "전혀 비슷하지 않거나 다양한 요소로 이루어진 품질이나 상태"라고 정의한다. 지금 이야기하려는 주제를 다양성이나 독특하다고 묘사하는 것보다 정확하게 묘사해 주는 단어가 이질성이다. 이질성이란 다양한 요소를 독특하게, 지향성을 가지고 배열하는 것을 말한다(절대 마구잡이여서는 안 된다). 이질성은 창조성이나 혁신과도 연결되는데, 이들 모두 다양한 요소를 새로운 방식으로 모으는 것을 의미하기 때문이다. 게다가 이질성이란 단어는 흔히 쓰지 않기에 참신해서 뇌에 깊게 각인된다.

이질성의 뜻은 그렇다 치고, 이질성이 음악이나 경험과 무슨 관계가 있을까? 밥은 노래를 즐겨 부른다. 성가대나 남성 4중 합창단의 일원으로 활약했고, 뉴욕 카네기홀에서 교회 성가대와 함께 공연도 했다. 그는 위대한 음악은 몇 개의 같은 음표의 지루한 반복이 아니라고 말할 수 있을 만큼 조예가 깊다. 음악 한 곡은 대개 한 개의 멜로디로 시작해서 그 멜로디의 다양한 변주로 곡이 완성된다.

훌륭한 경험을 디자인하는 사람도 이질성 원칙을 활용하여 경험 유형 프레임워크에서 다양한 미시적 경험을 끌어낸다. 그 미시적 경험이 다양하게 모여 거시적 경험을 이룬다. 따라서 거시적 경험 전체에 걸쳐 참여자가 긍정적으로 참여하도록 미시적 경험의 유형이 지향성에 따라 순서대로 배열된다. 이질성 때문에 우리는 음악을 듣고

163

경험에 참여한다. 상승과 하락, 부조화, 일상과 참신함 등을 골고루 활용해서 다양한 면모를 가진 경험을 창조하는 사람이 뛰어난 음악가와 경험 디자이너가 된다. 대조적으로 동질적 경험은 한정된 숫자의 요소가 반복적으로 배열되면서 만들어진다. 동질적 경험은 시스템 1 사고로 참여자를 이끈다. 이질적 경험은 참여자가 다음에 어떤 일이 벌어질지 예상하면서 그 순간을 즐기도록 만든다. 그리고 참여자가 계속 개입해야 한다.

이쯤에서 "좋아, 알았다고. 그럼 이런 원칙들을 어떻게 경험 속에 집어넣지?"라는 의문을 갖기 시작했을 것이다. 이제 그 방법을 알아볼 차례다.

경험 매핑

•

지난 십여 년간 경험 매핑은 경험 디자인을 위한 핵심 토픽으로 떠올랐다. 경험의 중요성을 알게 되면, 그 경험이 최종 사용자에게 어떻게 보일지 조율해야 하는 것을 깨닫는다. 다양한 종류의 경험 지도가 존재하지만(예: 서비스 청사진, 고객 여정 지도, 경험 지도, 현재 상태와 미래 상태 지도 등), 모두 세부적 경험을 매핑해서 거시적 경험을 구성하는 데 초점을 둔다. 이번 장에서는 경험 지도를 사용해서 경험 프로토타입을 만드는 방법을 알아본다. 기존 경험을 평가하고 다시 그려 볼 때도 경험 매핑을 사용한다. 경험 매핑은 경험 디자이너 모

두가 필수적으로 다방면에 걸쳐 쓸 수 있는 도구다.

경험 지도의 필수 요소

•

경험 지도는 다양한 모습과 크기로 만들어진다. 어떤 경험 지도라도 반드시 포함해야 하는 핵심 구성 요소를 알려 주는 것이 우리의 목표다. 이 요소를 시작점으로 해서 자신만의 경험 지도를 만들 것이다. 이 주제에 대해 더 깊이 파고들고 싶다면, 다음을 참고해서 경험 매핑 도구 상자를 강화시킬 수 있다.

- 짐 칼바크Jim Kalbach의 《경험 매핑Mapping Experiences》
- 오라클Oracle 웹사이트, Designingcx.com
- 캐피털 원Capital One의 디자인 사이트(https://medium.com/capitalonedesign)

유능한 경험 디자이너가 되려면, 페르소나, 지향성, 터치포인트, 반응, 프런트스테이지와 백스테이지 지원 요소 등의 경험 매핑 요소와 친숙해져야 한다.

페르소나

•

경험 지도를 만들기에 앞서, 누구의 여정을 만들고 있는지 결정해야 한다. 단순한 타깃 목표나 세분 시장market segment (특정한 마케팅 자극에 대하여 유사한 자극을 보이는 독립적인 집단들로 나누어진 시장)에 대한 이야기가 아니다. 디자인하는 경험에 참여할 만한 구체적인 누군가에 대해 논하는 것이다. 왜 그래야 하는지 의문이 생길 수 있다. 앞에서 경험은 개개인이 받아들이는 것이라고 설명했다. 그다음, 뛰어난 경험 디자인은 참여자에게 초점을 맞춰야 한다. 자신의 바람직한 경험을 디자인하는 것이 아니라, 특정한 참여자에게 이상적인 경험을 디자인하는 것이다. 이미 존재하는 경험을 재평가하기 위해 경험 매핑을 사용한다면, 실제 참여자와 함께 그들의 실제 경험을 반영하는 경험 지도를 만들 수 있다. 새로운 경험을 디자인하기 위해 경험 지도를 사용하려 한다면, 실제 사용자는 확보할 수 없지만, 페르소나를 활용해서 참여자에 중점을 둔 경험 지도를 만들 수 있다.

페르소나는 여러 사용자의 특성을 병합하거나, 참여자를 그래프로 표시해서 만들 수 있다. 페르소나를 만들려면, 디자인하는 경험의 잠재적 참여자를 떠올려야 한다. 목표 시장에 집중하는 전형적인 마케팅 방법은 여러 가지 그룹의 특성을 바탕으로 만들어진다. 그러나 이렇게 만들어진 "평균"의 누군가는 실제로 존재하는 사람을 제대로 반영하지 못한다. 페르소나를 만드는 것은 좀 더 현실에 기반을 두겠

끌리는 경험을 만드는 디자인

다는 의지를 보여 준다. 참여자 그룹을 대표할 만한 실존하는 사람을 알아야 한다. 대표적인 참여자에 대한 개인적인 경험에서 이런 지식을 얻을 수도 있지만, 참여자 프로파일에 적합한 개인을 찾아 그 사람을 관찰하고 이야기를 나누는 편이 더 바람직하다. 《경험 매핑》의 저자 짐 칼바크에 따르면 다음의 정보를 모아야 페르소나를 만들 수 있다.

- 인구 통계학: 나이, 성별, 인종 등 기타 인구 통계학과 관련된 지수들이 여기에 포함된다.
- 심리 통계학: 인구 통계학적 요소는 관찰할 수 있지만, 심리 통계학적 요소는 태도, 믿음, 영감 등 눈에 보이지 않는 것을 다룬다.
- 관련 행동: 디자인하는 경험과 관련된 행동이나 행위(예: 습관, 취미, 전문 활동)가 여기에 해당된다.
- 욕구와 고충: 디자인하고 있는 경험이 어떤 욕구를 충족시키고 어떤 고충을 해결해 주는가?

미리 언급했듯이, 이런 정보는 실존하는 인물이나 칼바크가 "가상 페르소나Proto-Persona"라고 부르는 페르소나에서 얻을 수 있다. 가상 페르소나는 과거의 경험을 근거로 만들어진다. 실재하는 사람에게서 페르소나를 만들어 내는 게 바람직하지만, 시간과 자원이 부족하다면 가상 페르소나도 괜찮은 차선책이다. 여태까지 보지도, 사용하지

167

도 못한 제품이라면, 잠재적 참여자는 머릿속에서 만들어야 한다. 어떤 방식이든, 경험에 참여할 것이라고 예상되는 각각의 참여자 그룹에 대해 페르소나를 만들어 낸다.

페르소나는 보통 한 페이지 정도의 묘사로 만들어지고, 그래프로 정리하기도 한다. 이름, 그림, 그 사람에 대한 간단한 묘사(비밀 유지를 위해 예명을 쓸 수 있지만, 실제 최종 사용자의 정보를 근거로 만드는 것이 가장 좋다)에 인구 통계학, 심리 통계학, 관련 행동, 욕구와 고충 등의 측면에 대한 정보가 더해진다. 페르소나를 확실히 해야 디자인 프로세스 동안 이를 활용할 수 있다. 프로세스를 진행하는 동안 최종 사용자에 집중하도록 페르소나를 여정 지도 위에 직접 정리해 놓기도 한다. 그림 6.1은 페르소나를 위해 사용하는 템플릿이다. 하지만 반드시 따라야 하는 규칙은 없다. 그림으로 보여 주는 이유는 디자인 프로세스 내내 마음의 눈으로 참여자를 염두에 두길 바라기 때문이다.

- 스티븐 존스 (with a smiley face)
- 스티븐 존스에 대한 요약 묘사
- 관련 행동
- 인구 통계학
- 심리 통계학
- 욕구와 고충

그림 6.1 페르소나 템플릿

페르소나를 사용할 때 주의해야 할 점이 있다. 모든 참여자를 필터 링하는 기준으로 페르소나를 사용하면 안 된다. 타인을 위해 디자인 하면서 페르소나를 사용하면 특정 상대에 집중할 수 있다. 하지만 모든 참여자에 대해 공감하는 대신 한 개의 페르소나가 모든 것을 대체할 수 있다고 믿으면 곤란하다. 하지만 참여자에 대해 새로운 것을 알게 되면 페르소나를 재구성할 수 있다.

경험을 매핑하면서 갖게 되는 지향성

•

몇 개의 페르소나를 염두에 두고, 지금 디자인하고 있는 경험에서 이들이 무엇을 원하는지 생각해야 한다. 아니면 페르소나 뒤에 실존 하는 사람들을 만나서, 그 경험에서 무엇을 원하는지 직접 물어보는

169

것이 좋다. 세부적 경험 각각에서 어떤 결과를 얻어야 원하는 방향의 거시적 경험을 불러올 수 있을까? 결과에 대해 신중하게 생각해야 디자이너와 참여자 모두 만족하는 경험 디자인이 나올 수 있다. 경험 지도를 만드는 초기 단계는 몇 개의 주요한 거시적 경험 결과에 집중해야 한다. 그것은 지금 만드는 경험의 최종 종착지가 된다. 페르소나로 만들어진 참여자들이 어디로 가길 원하는지 알고 나면, 어떻게 그곳으로 데려갈지 생각할 순서가 된다.

의도적인 결과를 생각할 때, 참여자를 위해 거시적 경험이 만들어내는 주요 효과에 집중해야 한다. 모든 긍정적인 결과를 만들기 위해 원하는 리스트를 모두 쓰고 싶지만, 최대한 짧게 집중적으로 작성해야 한다. 너무 많은 결과를 고려하면 자원이 부족할 뿐 아니라 각각에 대한 적정 수준의 관심을 기울일 수 없다.

터치포인트

•

여기까지 왔으면 특정한 참여자 그룹이 누구인지, 경험이 어떤 결과를 만들어 내길 바라는지 잘 알 것이다. 이제는 앞으로 디자인하려는 세부적 경험에 대해 생각하고, 이를 어떻게 배열해서 거시적 경험을 만들어야 참여자가 여정에 참여할지 고민할 순서다. 경험을 매핑할 때 세부적 경험을 터치포인트라고 부른다. 터치포인트는 디자인된 경험 요소들과 참여자 간에 상호작용이 일어나는 경험의 특정 시간

과 장소를 나타낸다. 어떤 터치포인트는 짧게 끝나지만, 어떤 터치포인트는 오랫동안 지속된다. 터치포인트는 참여자가 의도적으로 배치된 경험 환경 요소와 활발하게 상호작용하는 시간이다. 여러 터치포인트가 함께 합쳐져서 배열되면 경험 여정이 된다. 이 배열이 그래프로 표현된 경험 지도다.

한 개의 경험에 몇 개의 터치포인트가 들어가야 하는지 정해진 규칙은 없다. 하지만 참여자가 활발하게 관여하는 기회를 마련해 주는 터치포인트는 모두 고려해야 한다. 터치포인트는 참여자가 인지하는 결과와 이로 인한 추억을 만들기 때문이다. 경험 여정에 들어가는 모든 순간을 고려할 필요는 없다. 사실, 그렇게 할 수도 없다. 디자이너가 파악하고 디자인하는 터치포인트는 참여자가 경험을 공동 창조하는 데 필요한 상호작용을 명백하게 보여 준다.

경험 여정을 거치면서 참여자가 우연히 터치포인트를 더하기도 한다. 이는 전혀 문제 될 게 없고, 오히려 그런 일이 일어나는 게 당연하다. 바로 이런 이유로 같은 경험을 한 참여자들이 서로 다른 말을 하기도 한다. 공통적인 이야기가 나오도록 디자인해야 하지만, 지극히 개인적인 소감이 나오는 것도 괜찮다. 이는 경험의 부수 효과로, 부정적인 결과가 아니라 긍정적인 결과가 나오도록 고려하면 된다.

경험 지도를 만들 때 포스트잇을 사용하는 것을 권장한다. 그러면 손쉽게 경험 지도를 만들고 수정할 수 있다. 뮤랄닷코Mural.co, 리얼타임보드닷컴Realtimeboard.com, 루시드차트닷컴LucidChart.com 등 온라인 화

이트보드 플랫폼도 괜찮다. 처음에 터치포인트를 파악할 때는 그 순서에 대해 크게 신경 쓰지 말아야 한다. 잠재적인 터치포인트 하나를 포스트잇에 적는다. 그리고 그 포스트잇을 작업판 위에 올려놓는다. 하나의 팀으로 일하고 있다면, 포스트잇을 벽에 붙여 보라. 참여자들이 함께 일어나서 움직이고 참여할 수 있다.

터치포인트 여러 개를 나열하고 나면, 이들을 순서대로 배열해 본다. 포스트잇을 이용하면 지도가 모습을 갖추면서 다시 고치거나 더하기가 손쉽다. 터치포인트의 순서는 중요하고, 이를 재배열하는 것만으로도 새로운 디자인에 대한 통찰을 얻을 수 있다. 예를 들어 전채 요리를 먹기 전이 아니라 전채 요리를 먹고 나서 샐러드를 먹으면 어떨까? 샐러드에 들어가는 식초가 와인 맛을 느낄 수 없도록 방해하기 때문에 프랑스 사람들은 종종 이렇게 순서를 바꾼다. 하지만 일반적인 미국인이라면 이렇게 순서를 바꾸는 것이 참신하게 느껴진다. 터치포인트를 배열하면서 앞서 배운 피크 엔드 법칙을 기억하길 바란다. 피크를 의도적으로 만들어서 마지막 터치포인트의 의미를 강화한다.

어떤 경험은 순차적으로 일어나지 않고, 참여자로 하여금 자신만의 터치포인트 순서를 만들어 내도록 자유를 부여한다. 예를 들어 마을이나 도시의 축제를 생각해 보자. 그런 경우 참여자가 마음대로 돌아다니기 때문에 경험이 순차적으로 일어나지 않고 순차적인 배치는 존재하지 않는다. 경험 전반을 성공적으로 진행하려면 반드시 필

요한 터치포인트가 무엇인지 생각하고, 그쪽으로 참여자들을 유도하는 방법을 고안해야 한다. 축제에 온 사람들을 위해 행사장 지도를 작성하고, 주요 행사장을 하이라이트로 표시해 주는 것이 좋은 사례다. 주요 행사 입장권이나 티켓을 배부해서, 이 터치포인트로 사람들을 인도하는 것도 방법이다. 경험 지도를 만들면서 이런 것을 고려해야 한다.

모든 경험 여정이 순서대로 이루어지지 않고, 많은 곁가지가 쳐질 수 있지만, 처음 만드는 지도는 최대한 단순해야 한다. 명료하고 직설적인 지도로 시작해서 점차 덧붙인다고 생각하면 된다. 완성된 경험 지도는 기대, 참여, 회상의 세 가지 경험 단계를 포함해야 한다. 개인이 그 경험에 대해 알게 되는 순간부터 그 경험이 끝나는 순간 그리고 경험자가 주위 사람에게 말하기 시작하는 단계까지 모두 디자인에 포함되어야 한다.

반응

•

'각각의 터치포인트에 사람들은 어떤 반응을 보일까?'가 궁금해지는 단계까지 왔다. 터치포인트에 대해 최종 사용자가 보이는 주요 대응이 반응이다. 터치포인트에 대한 반응을 파악할 때, 해당 반응이 의도된 전체 거시적 경험의 결과와 일치하고, 이에 기여해야 한다는 사실을 명심하라. 터치포인트를 배열해서 의도하는 바를 충족시키고

173

모든 것이 맞아떨어지도록 거시적 경험을 만들어 내는 데 도가 튼 사람이 뛰어난 경험 디자이너이다.

맷의 친구 존 코너는 경험 디자인의 대가로, 과거 빅슬리 이벤트 하우스에서 이벤트 개발 담당 부회장으로 일했다. 빅슬리는 컬러런 The Color Run, TCR 이벤트를 만든 회사로 유명하다. 컬러런은 5킬로를 달리는 참여자들 위로 다채로운 색깔의 파우더가 쏟아지는 행사다. 이 간단한 콘셉트로 컬러런은 세계에서 가장 큰 규모의 달리기 축제가 되었다. 2012년에 창립된 이후 35개국 이상의 나라에서 5백만 명이 참여했다. 두말할 것 없이 이 회사는 사람을 끌어들이는 독특한 경험을 디자인할 줄 안다.

컬러런 행사의 경험을 개선하기 위해 존은 "컬러런 이벤트 모델The Color Run Event Model"이라는 프레임워크를 만들어 냈다(그림 6.2 참조). 간단하지만 강력한 이 프레임워크는 디즈니의 "모든 것이 그 자체의 사연을 갖고 있다."에서 영감을 받았다. 그리고 다음의 네 가지 질문으로 이루어진다.

1. 고객이 원하는 것은 무엇인가?
2. 경험 디자이너가 고객에게서 듣고자 하는 말은 무엇인가?
3. 당신의 경험은 사실 무엇을 말하고 있는가?
4. 고객이 사실 말하고 있는 것은 무엇인가?

그림 6.2 컬러런 이벤트 모델

경험을 디자인하려면, 최종 사용자의 어떤 욕구를 충족하려고 하는지 어느 정도 아이디어가 있어야 한다. 그리고 경험에 대해 사람들이 어떤 말을 해 주기를 바라는지 혹은 그들의 반응이 무엇이기를 기대하는지를 이끌어 내야 한다. 터치포인트 각각과 연관된 경험 환경 요소를 면밀하게 살피고 터치포인트가 말하는 것이 참여자들에게서 듣고 싶은 말과 같은지 결정해야 한다. 예를 들어, 고객이 "이 회사는 참 친절한 회사야."라고 말하는 것을 듣고 싶다면, 모든 터치포인트가 친절이라는 지향성에 따라 디자인되어야 한다. 고객과 직접 마주치는 직원이 자기소개를 하면서 미소를 짓도록 하는 것이 이런 지

175

향적 디자인에 해당한다. 원하는 반응에 맞춰 터치포인트가 디자인 되었다면, SNS나 공식적인 고객 피드백을 통해서 고객이 실제로 어떤 말을 하는지 귀 기울여야 한다. 바라던 말을 듣는다면 제대로 일을 해낸 셈이다. 그렇지 않다면 변화를 시도해야 한다.

존은 컬러런에 참석한 사람들이 "지구에서 가장 행복한 5킬로였어." 혹은 "정말 잘 준비된 이벤트야."라고 말해 주기를 기대했다. 따라서 이러한 두 발언 혹은 반응을 염두에 두고 컬러런 이벤트를 디자인하고 평가한다. 온라인 등록 과정, 선수 번호표 현장 배부, 트랙 시작점의 경험, 컬러 파우더 스테이션 등 모두 "지구에서 가장 행복한 5킬로였어."와 잘 매칭되는가? 그렇지 않다면 컬러런은 이를 수정해서 듣고 싶은 말을 고객이 하도록 만든다. 핵심 반응 몇 개를 파악하면 부가적인 이익으로 훈련 프로세스가 간소화된다. 존은 스태프, 자원봉사자, 직원들을 훈련할 때 "지구에서 가장 행복한 5킬로였어." 나 "정말 잘 준비된 이벤트야."라는 말을 듣기 위해 상식적인 범위 안에서는 무엇을 하든 괜찮다고 말한다.

다시 디즈니의 사례를 살펴보자. 디즈니랜드를 디자인하면서 월트 디즈니는 세상에서 가장 행복한 곳을 만들려고 했다. 디즈니랜드에 대해 듣고 싶은 말 중 하나가 '디즈니랜드는 당시의 다른 놀이 공원과 달리 깨끗해'였다. 그 말을 듣기 위해 월트 디즈니는 공원 어디에 위치하든지 30보 내에 쓰레기통에 갈 수 있도록 만들었다. 별 것 아니라고 생각할 수도 있지만, 경험에 대해 어떤 말을 듣고 싶은지 알고,

그런 반응을 이끌어 내도록 충분한 숫자의 쓰레기통을 설치하는 것이 얼마나 중요한지를 보여 준다. 원하는 거시적 경험 결과와 터치포인트를 매칭시키려면 엄청난 결단력이 필요하다. 하지만 이를 해낸다면 디자인한 경험의 품질이 크게 향상된다.

이런 프로세스를 전반에 걸쳐 일관성 있게 실행하려면, 경험 지도에 나타나는 각각의 터치포인트에 대해 어떤 반응을 기대하는지 분명하게 명시해야 한다. 그 반응은 지향성에 따라 경험을 디자인할 때 꼭 필요한 핵심 단어이다. 그리고 당신이 제공하는 유형의 경험을 찾는 사람에게 인터넷을 통해 알려져야 하는 단어가 된다. 이 키워드가 단서가 되어 틈새 고객이 당신을 찾을 것이고, 키워드는 곧 그 사람들이 찾는 그 무엇이 된다.

오라클의 고객 경험 팀은 각 터치포인트에 대한 최종 사용자의 구체적인 진술이나 생각으로 이러한 반응을 작성할 것을 제안한다. 예를 들어 "내가 해 본 가장 손쉬운 체크인이었어."라던가 "이곳의 고객 서비스는 정말 놀라울 정도야."라는 식으로 말이다. 이런 반응들을 각각의 포스트잇에 적어서, 관련 터치포인트 바로 위에 붙인다. 터치포인트와 반응을 구별하기 위해 다른 색깔의 포스트잇을 쓰는 것도 괜찮다.

1) 특정 페르소나를 위해 디자인하고 2) 각각의 터치포인트에 따른 반응을 연결지은 뒤 경험 여정을 따라 터치포인트를 파악하고 배열하면 경험 지도가 완성된다. 터치포인트와 최종 사용자 반응을 순

서대로 이어 놓은 지도는 가장 기본적인 경험 지도가 된다. 이제 터치 포인트를 실행하는 데 필요한 자원을 다룰 순서다.

프런트스테이지와 백스테이지 지원 요소

•

오라클은 한때 고객 경험을 확장하기 위해서 별도로 담당 부문을 만들었다. 이 부문은 전 세계에서 경험 매핑 워크숍을 무료로 진행하고 Designingcx.com이라는 웹사이트를 만들어서 다양한 경험 매핑 리소스를 제공했다. 오라클은 경험 디자이너에게 각각의 터치포인트에 대해 프런트스테이지(예: 무대)와 백스테이지 지원 요소를 생각해야 한다고 강조했다. 오라클은 조지프 파인 2세나 제임스 길모어 같은 경험 디자인 전문가들과 마찬가지로 연극 용어를 사용했다. 터치포인트에서 최종 사용자와 직접 상호작용하는 사람이나 사물을 '프런트스테이지'라고 부르고, 직접 상호작용하지 않지만, 터치포인트를 설치하는 데 필요한 사람이나 사물을 '백스테이지'라고 칭했다. 레스토랑 경험을 떠올려보면, 프런트스테이지 지원 요소는 서버, 인테리어, 의자와 테이블 배치, 메뉴, 음식이 된다. 백스테이지 지원 요소는 요리사와 주방 스태프, 예약용 시스템, 식기세척기, 식자재 공급업체 등이 있다.

각각의 분야에 대해 깊이 파고들 수도 있고, 특히 백스테이지는 탐구할 영역이 많지만, 여기에서 집중해야 할 것은 터치포인트 각각의

가장 밀접한 지원 요소다. 이들 요소를 통제하고 관리해야 터치포인트가 성공적으로 실행된다. 이들 요소를 파악하면 경험을 현실로 옮기는 데 필요한 부분에 대해 전체적인 관점에서 바라볼 수 있다. 이제는 지겨울 테지만 한 번 더 그 이유를 말하겠다. "모든 것이 그 자체의 사연을 갖고 있다."

프런트스테이지와 백스테이지 지원 요소에 대해 각각 포스트잇을 만들고, 터치포인트 아래에 붙인다. 어떤 터치포인트는 프런트스테이지와 백스테이지 지원 요소가 없지만 문제될 일은 아니다. 여정 지도가 최대한 상세히 나타내도록 살을 붙여라. 모든 지원 요소를 다 집어넣으려고 걱정하지 않아도 된다. 그 경험에 가장 밀접한 요소들만 파악하고, 이를 얼마나 통제할 수 있을지 고민하는 것으로 충분하다.

경험 지도 마무리하기

•

포괄적인 경험 지도는 경험의 기대, 참여, 회상 단계를 아우르는 터치포인트를 포함하고, 참여자 반응, 프런트스테이지와 백스테이지 지원 요소가 들어간다. 경험 지도를 만들 때 근간을 이루는 페르소나를 항상 염두에 두고 그 사람이 가진 욕구와 열망을 충족하도록 해야 한다. 경험 매핑 요소별로 색깔이 다른 포스트잇을 쓰는 것도 유용하다. 그렇게 하면 경험 지도를 관리하고 쭉 훑어보는 데 도움이 된다.

그림 6.3은 콘서트에 대한 간단한 경험 지도가 된다. 실제 경험 지도에는 다른 터치포인트도 추가될 테지만, 6.3의 경험 지도는 세 단계가 포함되어 있고, 경험 지도가 어떻게 생겼을지 시각적으로 보여준다. 파악된 프런트스테이지와 백스테이지 지원 요소를 주의 깊게 보기 바란다.

반응	그것 참 쉽다.	교통 정리 하는 사람을 두다니 다행이야.	굉장한 밴드야! 앨범을 사야겠어.	내가 좋아하는 밴드의 라이브를 보다니, 믿을 수가 없군!	내가 간 콘서트 중 최고였어.
터치포인트	온라인으로 콘서트 티켓을 구매하다.	콘서트 장소에 주차하다.	오프닝 밴드를 감상하다.	대표 밴드를 감상하다.	차를 운전해 집으로 돌아오다.
프런트 스테이지 지원 요소	콘서트 웹사이트	주차장 지원 팀	오프닝 밴드	대표 밴드	최종 사용자의 차
백스테이지 지원 요소	웹사이트 디자이너	이벤트 물류 관리자	무대 스태프	무대 스태프	- - -

그림 6.3 오라클의 경험 매핑 자료를 바탕으로 한 경험 지도 사례

끌리는 경험을 만드는 디자인

180

경험 구조화하기

•

제4장은 거시적 경험의 기초가 되는 경험 환경 요소를 다뤘다. 이번 장은 거시적 경험 구조를 크게 살펴보았다. 관점이 급작스럽게 확장되는 감이 있지만, 경험 디자이너라면 큰 그림과 작은 그림을 동시에 생각하면서 모든 조각이 조화롭게 맞물리도록 만들어야 한다. 경험 지도는 지금 디자인하고 있는 경험의 프로토타입을 만드는 굉장한 방법이다. 이를 통해 시각적인 모습의 형태로 구조를 만들고 주요 요소를 함께 모을 수 있다. 프로토타입이라는 이야기는 곧 쉽게 수정할 수 있다는 뜻이다. 경험 지도는 완성품이 아니라, 경험이 어떻게 보일지 알기 위해 작업하는 첫 번째 시안에 가깝다. 이 단계의 경험 지도는 이해 관계자에게서 방어해야 하는 것이 아니라, 디자인을 개선하기 위해 그들의 피드백을 이끌어 내는 도구가 된다.

경험 디자인 프로세스를 밟으면서 경험 디자인은 앞뒤로 수정을 반복한다. 경험 지도가 그려 낸 경험을 실제로 제공하면서 경험 지도도 진화한다. 참여자가 디자인된 경험과 상호작용하기 시작하는 순간, 경험은 라이브 방송처럼 실시간으로 움직인다. 디자이너는 참여자의 관점에서 그 경험을 바라보고 일해야 한다. 그들의 시각을 통해 실제 일어나는 일을 반영하도록 경험 지도를 손보고, 계속 개선하기 위해 수정을 가한다. 경험 지도는 앞으로 보일 디자인을 보여 주는

수준에서 지금 당장 제공되는 경험을 표현하는 것으로 탈바꿈한다. 경험 지도는 경험을 디자인하고, 묘사하고, 다듬는 유연한 도구일 뿐 아니라 이미 제공된 경험을 시각적으로 보여 주는 작품이기도 하다.

높은 곳에서 경험 여정 전체를 바라보는 방법에 다루었다면, 현실로 돌아와서 개별적인 경험 터치포인트와 그곳에서 일어나는 이행을 살펴볼 차례다. 뛰어난 경험 디자이너는 경험 지도를 통해 큰 그림을 보는 동시에 각 터치포인트의 세부 사항을 챙긴다. 큰 그림과 디테일을 매끄럽게 오고 가며 살피는 것이다. 이들은 개별적인 미시적 경험을 의도적으로 디자인해서 거시적 경험을 짜임새 있게 만드는 요령을 이미 터득했다. 다음 장에서는 터치포인트 템플릿을 활용해서 의도적인 미시적 경험 디자인을 살펴본다.

제7장

고객과
상호작용하는
지점을 디자인하라

시카고 미술관을 방문하면 조르주 쇠라Georges Seurat의 걸작 《그랑자트섬의 일요일 오후》를 볼 수 있다. 쇠라는 전통적인 붓질이 아닌 작은 점을 사용하는 점묘법이라는 테크닉을 만들어 낸 후기 인상파 화가이다. 점묘법으로 그려진 그림을 가까이에서 보면 알록달록한 점이 무질서하게 모여 있는 것처럼 보인다. 하지만 멀리서 보면, 이 점들이 모여 분명하고 역동감이 넘치는 이미지로 바뀐다. 점묘법 기술을 사용해서 작품을 만들려면 화가는 각각의 점을 의도적으로 배치하고 색을 입혀야 한다. 그리고 이 점들이 조화를 이루어 원하는 이미지를 표현하도록 공을 들여야 한다.

경험 여정은 점묘법으로 그린 그림과 같다. 특정한 반응을 이끌어

183

내기 위해 만들어진 터치포인트가 서로 엮여서 거시적 경험의 의도
된 결과를 불러일으킨다. 터치포인트에서 경험을 만들려면, 점묘법
화가가 주의 깊게 각각의 점을 배치하는 것처럼 터치포인트별로 그
내용과 위치에 대해 고민해야 한다. 뛰어난 예술 작품을 만들기 위해
시간이 걸리듯, 뛰어난 경험을 만드는 것도 시간이 오래 걸린다.(쇠라
는《그랑자트섬의 일요일 오후》를 완성하는 데 2년이 걸렸다.) 하지만 세
부 사항에 공을 들인 노력과 관심은 그에 합당하는 보상을 받는다.
다행스럽게도 터치포인트를 의도적으로 디자인하기 위한 유용한 도
구가 있다.

그림 7.1 《그랑자트섬의 일요일 오후》(1884~1886), 조르주 쇠라, 시카고 미술관 소장/
아트리소스(www.artres.com), 뉴욕

터치포인트 템플릿

•

경험 지도를 전체 경험 여정을 위에서 조망하는 시점으로 그린 그림이라고 생각해 보자. 경험 지도에는 경험에서 원하는 결과를 얻어내기 위해 필요한 모든 터치포인트가 들어간다. 터치포인트가 무엇인지 파악하고 배열하여 여기에 맞는 최종 사용자 반응과 프런트스테이지와 백스테이지 지원 요소까지 갖추고 나면, 이제 개별 터치포인트를 디자인해야 한다.

이를 위해 "터치포인트 템플릿"을 만들었다. 터치포인트 템플릿은 각각의 터치포인트에 대한 한 페이지짜리 모델로, 지금까지 다룬 주제를 모아서 적용하는 데 유용하다. 템플릿은 몇 가지 추가 주제를 안겨 준다. 이번 장에서 상세히 다룰 공동 창조와 제9장에서 다룰 기술적 요인과 예술적 요인이 추가 주제들이다. 앞서 저술한 책에서 밥과 그의 공동 저자 바바라 슐래터는 이와 비슷한 테크닉을 "프레이밍Framing"이라고 부르면서, 레저 경험을 디자인할 때 이를 사용하라고 권했다. 우리가 권유하는 모델은 프레이밍을 확장한 개념으로 새로운 내용과 테크닉이 추가됐다. 다른 모든 경험 디자인과 마찬가지로 터치포인트를 디자인하는 프로세스는 반복적으로 진행된다. 따라서 템플릿을 처음 만들 때는 연필을 쓰는 편이 좋다.

185

세부적 경험 모델링하기

•

터치포인트 템플릿은 세부적 경험을 모델링해 주며, 의도한 결과가 거시적 경험을 통해 나오도록 도와준다. 또한 참여자와 디자인된 경험 환경 요소가 어떻게 상호작용하는지 상세히 보여 준다. 그리고 특정 미시적 경험이 일어나려면 어떤 경험 요소를 확보해야 하는지도 템플릿을 통해 파악할 수 있다. 사례를 살펴보기 전에 터치포인트 템플릿의 주요 사양을 들여다보자(그림 7.2).

- 순서 번호(경험에서 터치포인트가 들어가는 곳, 그 경험을 다듬으면서 순서는 바뀔 수 있다.)
- 터치포인트의 제목
- 경험 유형(터치포인트가 표방하는 경험 유형, 평범한 경험에서 변혁적인 경험까지)
- 바라는 반응
- 원하는 결과
- 경험 환경 요소들
- 디자인된 상호작용
- 지원 요소
- 바람직한 공동 창조 수준

- 향상(제9장에서 이 주제를 추가로 다룬다.)
- 이행

템플릿을 채우는 데 필요한 정보의 상당 부분, 즉 터치포인트의 이름, 바라는 반응, 프런트스테이지와 백스테이지 지원 요소들까지 이미 완성한 경험 지도에서 가져올 수 있다. 공동 창조와 기술적, 예술적 요인을 제외하면 템플릿에 필요한 정보를 이미 갖고 있는 셈이다. 공동 창조는 이번 장에서 다루지만, 경험 향상에 대해서는 제9장에서 다루기로 한다. 우선 템플릿의 각 항목을 다루면서 실제 사용되는 템플릿 사례를 몇 가지 살펴보자.

짜릿한 경험을 만드는 디자인

터치포인트 템플릿

#: 제목:

원하는 반응:
이 터치포인트의 결과로 최종 사용자들이 어떤 말을 해 주길 바라는가?

경험 유형(동그라미): 평범한, 마음에 남는, 기억에 남는, 뜻깊은, 변혁적인
이 터치포인트가 어떤 경험 유형에 해당하길 바라는가?

2. 경험 환경 요소
이 터치포인트의 핵심 요소는 무엇인가?

핵심 요소	구체적으로 적기
□ 사람	
□ 장소	
□ 사물	
□ 규칙	
□ 관계	
□ 연출	

3. 디자인된 상호작용
요소를 어떻게 의도적으로 조률할 것인가?

1.
2.
3.

1. 원하는 결과
최종 사용자에게 어떤 일이 일어나야 하는가?

1.
2.
3.

4. 지원 요소
누가, 무엇이 (원하는 상호작용을) 일어나게 하는가?

프런트스테이지	백스테이지

5. 공동 창조
참여자들이 무엇을 할까?

세부 사항:

높음 _____

낮음

6. 향상
터치포인트를 어떻게 향상시킬 것인가?

기술적인	예술적인
1.	1.
2.	2.
3.	3.

7. 이행
최종 사용자가 다음 터치포인트에 어떻게 도달할까?

□ 임시된(별도 조치가 필요 없음)
□ 장소
결과:

디자인된 상호작용:

그림 7.2 터치포인트 템플릿

템플릿을 구성하는 소제목을 우리가 소개한 순서대로 채우기를 권한다. 템플릿의 소주제별로 숫자를 매겨서 작성 순서를 볼 수 있게 했다. 경험을 디자인하면 그 결과를 먼저 생각하므로 '원하는 결과'가 1번이 된다. 실제 실행 순서에서는 결과가 맨 마지막에 나올 테지만 말이다. 그래서 경험 디자인은 백워드 디자인Backward Design(역행 설계)이라고 불리기도 한다. 그리고 스티븐 코비의 유명한 조언 "마지막을 마음에 두고 시작하라."와 같은 맥락이다. 구획에 따라 반드시 물어봐야 하는 질문을 이탤릭체로 명시해 두었다. 각각의 구획에 들어가기에 앞서, 템플릿의 맨 윗부분을 채워야 한다. 터치포인트의 순서, 제목, 경험 유형 그리고 경험 매핑을 진행하는 동안 구체화시킨 최종 사용자의 바람직한 반응까지 기재한다. 어디로 가고 있는지 알아야 그곳에 도착할 수 있다.

바람직한 반응은 원하는 결과의 대략적인 초안이라고 생각하면 쉽다. 경험 디자이너가 원하는 결과는 최종 사용자의 반응에서 논리적으로 도출되는 결과다. 터치포인트당 1~3개의 원하는 결과가 존재한다. 나올 수 있는 결과를 검토하면서 제2장에서 다뤘던 권장 연구 기반 결과를 떠올려 보자. 다음의 예시를 참고하라.

- 긍정적인 감정을 심어 주다.
- 관심을 사로잡다.
- 관계를 형성하고 강화하다.

- 능력을 불러일으키다.
- 선택할 자유를 주다.

잠재적으로 원하는 결과를 고민할 때 위의 리스트를 참조하면 된다. 이 단계에 들어가면, 일반적인 결과를 지금 디자인하고 있는 경험에 적용할 수 있도록 변형시킨다. 주말 스키 교육반을 구상하고 있다면, "능력을 불러일으키다"는 "참여자들이 플로우턴^Plow Turn(스키를 ㅅ자로 만들어서 속도를 줄이고 멈추는 기술)을 익힌다."로 구체화된다. 또한 원하는 결과와 경험 유형을 적절하게 맞추는 것도 중요하다. 평범한 터치포인트로는 변혁적인 경험을 만들 수 없다.

원하는 결과가 무엇인지 결정하고 나면, 일반적인 순서에서 벗어나는 경우도 발생한다. 무엇을 디자인하고 있느냐에 따라, 상호작용보다 경험 환경 요소를 먼저 파악해야 할 수도 있고, 그 반대가 될 수도 있다. 예를 들어, 고객이 이미 소유하고 있고 활용하기를 희망하는 특정 장소를 사용해서 경험을 만들어야 할 때도 있다. 이 경우, 제시된 순서대로 움직여도 무방하다. 직원 그룹을 대상으로, "팀워크나 공동체 의식을 북돋아 준다"라는 결과를 위해 경험을 만든다고 생각해 보자. 이때 일으키고 싶은 상호작용에 먼저 관심을 가져야 하고, 상호작용이 디자인되고 나서 필요한 경험 요소들이 파악된다. 어떤 경우든지, 어느 경험 환경 요소가 필수적인지 잘 생각해야 한다. 대부분은 1~2개의 경험 환경 요소가 집중 대상이다. 유형별로 필수

190

요소를 파악하고 이에 대해 짧은 묘사를 추가한다.

이끌어 내고 싶은 상호작용을 디자인할 때, 최대한 많은 가능성을 고민하라. 예를 들어, 상호작용은 여러 가지 형태, 즉 참여자와 스태프, 참여자와 경험 환경 요소 그리고 참여자 간 등에서 일어난다. 원하는 결과마다 최소한 한 개 이상의 상호작용 디자인이 따라붙어야 한다. 그래야 원하는 결과가 나오도록 의도적으로 유도할 수 있다.

상호작용을 디자인할 때 경험 환경 요소가 먼저 파악되는 순서로 항상 진행되지는 않는다. 경험을 디자인하다 보면, 이 두 단계를 반복할 가능성이 가장 높다. 앞서 예를 들었듯이, 어떤 경우에는 상호작용을 먼저 디자인하고, 어떤 경우에는 사용 가능하거나 디자인에 들어가야 하는 경험 환경 요소가 무엇인지 살펴본 뒤 이를 바탕으로 상호작용을 디자인하기도 한다.

터치포인트의 네 번째 구획, 즉 지원 요소는 "누가, 무엇이 (원하는 상호작용을) 일어나게 하는가?"라는 질문을 던진다. 경험 매핑을 진행하면서 이미 이에 대한 답을 확보했다. 따라서 지도를 다시 들여다보라. 프런트스테이지, 백스테이지 지원 요소는 이 터치포인트를 실현하는 데 필요한 존재다. 나머지 세 개의 구획은 그 개념을 소개하고 난 뒤 살펴본다. 이번 장에서는 공동 창조와 이행에 대해 다루고, 향상에 대해서는 제9장에서 들여다본다.

공동 창조

•

영화 제작자나 미디어 기획자들은 "스토리보딩storyboarding"이라는 테크닉을 사용하여 각각의 장면에서 (액션 연출 같은) 중요한 상호작용의 세부 사항을 기록하거나 스케치하고, 영화가 진행되는 순서를 계획한다. 경험 매핑 프로세스는 이와 유사하다. 스토리보딩과 경험 매핑 모두 스토리 혹은 경험의 주요 스테이지 순서를 정하고 큰 그림을 그린다. 스토리보딩과 경험 매핑의 큰 차이는 최종 사용자, 즉 참여자의 역할이다. 극작가나 감독이 스토리보드를 만들 때, 배우가 주어진 역할에 충실할 것을 기대한다. 물론 약간의 애드리브가 더해지기도 한다. 이와 대조적으로 경험 디자이너에게 최종 사용자는 디자인된 경험에 참여하면서 역동적으로 함께 창조하는 존재다. 클레이 셔키의 말대로, 참여자는 최종 사용자와 다르다. 그들은 자신이 직접 결과에 영향을 미치고 싶어 한다. 경험 디자이너는 이런 욕구를 예상하고 디자인에 녹여내야 한다.

이전에 상호작용과 공동 창조 측면에서 경험의 특징을 살펴봤다. 비즈니스 사전은 공동 창조를 다음과 같이 표현한다. "고객 경험과 경험의 상호작용 측면에 포커스를 둔 비즈니스 전략이다. 공동 창조를 통해 고객이 역동적으로 관여하면서 그 경험의 가치가 높아진다." 이 개념이 소개된 이후로, 공동 창조는 경험 경제를 논할 때마다 따라붙는 주제가 되었다. 미시간대학교 로스 경영대학원 교수인 C. K.

프라할라드 C. K. Prahalad와 밴캣 라마스와미Venkat Ramaswamy는 경험 경제가 본격적으로 논의되기 전 이렇게 말했다. "고객은 '회사 외부'에 있는 것으로 간주되었지만, 소비자들은 이제 비즈니스 시스템의 모든 부분에서 영향력을 행사하려고 한다.... 소비자는 기업과 상호작용하여 '공동 창조' 가치를 창출하고자 한다." 또한 "기업들은 최종 사용자가 자신만의 고유한 개인화된 경험을 창조할 수 있는 환경을 만들어야 한다."라고 덧붙였다.

제10장에서 기업이 경험을 도입하기 위해 사용한 키워드와 전략을 꼭 살펴보기 바란다. 경험과 경험의 준비 자체가 기업 전략 계획의 요소가 되었으며, 기업 목표나 실행 계획에도 들어간다.

셔키는 고객 참여로 인해 가치를 공동 창조하는 경험 환경 사례로 술집을 꼽는다. "술집 주인은 재화와 서비스를 파는 것 이상의 가치를 제공하는 흥미로운 사업을 한다. 그 가치는 고객들의 상호작용으로 만들어진다." 1980년대 TV 시리즈 《치어스Cheers》(1982~1993년 동안 방영된 미국의 시트콤. 치어스는 술집 이름이다. 등장인물 클리프Cliff, 놈Norm, 프레이저는 치어스에서 가치를 만들어 낸다. 그 결과, 치어스는 "모두가 당신의 이름을 아는" 술집이 된다)를 보면, 클리프와 놈이 상호작용을 통해 어떻게 가치를 공동 창조하는지 알 수 있다. 치어스가 매력적인 술집이 되었던 것처럼, 당신의 단골 술집도 같은 성격을 갖고 있을 것이다.

요즘 소비자들은 기성품으로 만들어진 제품, 서비스, 경험을 원하

지 않는다. 자신의 손으로 제품, 서비스, 경험을 만들고 싶어 한다. 특히 밀레니얼Millennial(1981~1996년 사이에 태어난 세대)은 이러한 특징이 두드러진다. 그들은 참여하는 경험을 원한다. 밥은 최근 부에노스 아이레스에 다녀왔다. 그곳에서 아내와 함께 엠파나다Empanada(중남미의 스페인식 파이 요리)를 만드는 쿠킹 클래스에 참여했는데, 전 세계를 돌아다니는 한 커플과 2명의 밀레니얼이 같이 수업을 들었다. 팔레르모 근처의 아기자기한 스튜디오에서 소규모 쿠킹 클래스를 진행하는 노마 수에드Norma Soued는 밥에게 수업을 들으러 오는 많은 사람이 평범하지 않은 일을 찾아 전 세계를 돌아다니는 젊은 싱글이라고 말했다. 독창적이며 독특한 여행 경험에 대한 욕구를 충족시키고자 에어비앤비는 2017년 '체험' 카테고리를 만들었다. 체험 카테고리를 활용하면 그 지역 주민이 제공하는 체험, 예를 들어 헬기 타기, 불 삼키기 등의 경험을 예약할 수 있다.

경험 단계에 관해 이야기했듯이 경험은 기대, 참여, 회상 단계로 이루어진다. 단계별로 공동 창조에 대해 살짝 다른 관점으로 바라보면 꽤 유용하다. 맷과 앤드루 라카니엔타Andrew Lacanienta의 연구를 반영하여 공동 창조를 다음과 같이 다시 구성했다. 기대 단계는 공동 디자인, 참여 단계는 공동 실현, 회상 단계는 공동 큐레이션이 된다. 즉 최종 사용자로 하여금 경험을 디자인(기대 단계)하고 이를 실현(참여 단계)하게 만든 다음, 이에 대해 큐레이팅(회상 단계)하도록 초대한다.

공동 창조가 워낙 근사하다 보니, 잘 관리하고 싶다는 욕심이 나

는 게 당연하다. 어떤 터치포인트는 여러 개의 공동 창조 방법을 가질 수 있고, 어떤 터치포인트는 공동 창조할 여지가 많지 않을 수도 있다. 터치포인트에 따라 공동 창조의 양에 변화를 주어야 한다. 그러면 시간이 흐르면서 참여자의 에너지와 관심에 대한 부담이 줄어들고 거시적 경험에 다양성과 흥미가 더해진다. 몇 가지 사례를 살펴보자.

기대 단계에서 참여자들의 관여를 불러일으키므로 공동 디자인이 가장 많이 사용된다. 많은 회사가 고객의 피드백을 반영하는 강력한 순환 회로 메커니즘을 확보하고 있다. 이들은 흔히 고객의 목소리라고 불리는데, 이를 통해 고객 통찰을 수집하고 이를 반영해서 제품, 서비스, 경험을 개발한다. 실제 구매/참여를 하기 전 제품이나 경험을 맞춤화하는 단계를 같이 진행하면 고객은 함께 디자인하는 기회를 누린다. 예를 들어 크루즈를 예약할 때, 잠재 고객은 선택 가능한 옵션, 즉 선실 종류, 다이닝 계획 옵션, 육지에서의 짧은 여행 선택 등에 대해 생각하게 된다.

공동 실현은 최종 사용자들이 디자인된 제품, 서비스, 경험과 상호작용하면서 시작되며, 최종 결과에 영향을 준다. 참여 단계에서 어떤 터치포인트를 활용해야 공동 실현이 이루어질지 잘 생각해야 한다. 맷의 아버지 벌Verle은 고객을 위한 급류타기 경험을 디자인하면서 몇 가지 공동 실현 안을 의도적으로 집어넣었다. 어떤 캠핑업체는 매일 밤 텐트와 캠핑 침대까지 다 설치해 주어 풀 서비스를 제공하지만, 벌은 고객이 직접 자신의 캠핑 장소를 고르도록 기회를 주는 것이 공동

195

체 의식을 강화한다고 믿었다. 그 대신 가이드가 음식 준비를 도맡아서 고객이 캠핑 경험을 즐기고 탐험하는 데 집중하도록 만들었다. 야영장을 세울 때는 공동 실현을 최대화하고 음식 준비는 공동 실현을 최소화하는 것이 최고의 경험을 가져올 거라고 믿은 것이다. 공동 실현을 가져오는 단 하나의 정답은 없다. 공동 실현을 요령 있게 활용해서 참여자에게 가장 바람직한 결과가 나오도록 경험을 디자인하는 것이 제일 중요하다.

공동 창조 측면에서 가장 간과되는 것이 공동 큐레이션이다. 경험을 디자인하고 제공하는 데 너무 공을 들이면, 그 경험이 끝날 무렵 에너지나 계획이 고갈된다. 참여자를 의도적으로 끌어들여야 하는데, 그럴 힘이 없다. 공동 큐레이션을 고려하면 이런 부족함이 채워진다. 경험 뒤에 감사 메모를 보내거나 간략한 피드백 조사를 진행하는 것도 간략한 형태의 공동 큐레이션이다. 고객이 경험에 대한 추억을 되짚을 수 있도록 도와주는 것은 적극적인 공동 큐레이션이 된다. 미국 국립공원 관리청은 국립공원 패스포트와 청소년 레인저 프로그램을 통해 참여자가 스탬프, 스티커, 장식용 핀, 레인저 배지 등을 각 국립공원별로 모으도록 만들었다. 다양한 책과 조끼도 판매하는데, 참여자는 방문한 국립공원을 기념하기 위해 이를 구매한다. 또한 책에 있는 빈 페이지들은 아직 방문하지 않은 국립공원이 남아 있다는 사실을 구매자에게 상기시킨다.

확장성

•

공동 창조와 밀접하게 연결되는 것이 확장성이다. 확장성은 어떤 제품이나 경험이 제공하는 상호작용의 숫자다. 공, 물, 모래 상자만 주어져도 아이들은 다양한 방식으로 놀이를 한다. 이에 비해 원숭이 태엽 인형은 확장성이 낮다. 태엽을 감고 원숭이가 드럼을 치는 모습을 지켜보는 것 외에 할 일이 없다. 기껏해 봐야 어느 시점에 그 장난감을 망가뜨리는 것 정도가 추가된다. 확장성이 제한되면 공동 창조의 여지도 제한된다. 확장성이 높은 사물은 계속 경험을 제공하므로 반복적으로 사용된다. 확장성이 낮은 사물은 쉽게 질린다. 어릴 때 주로 갖고 놀던 장난감을 떠올리면, 그들의 확장성이 높다는 것을 새삼 깨닫게 된다. 놀 방법이 무궁무진했다.

확장성은 맞춤화와 연결된다. 경험 확장성이 높으면, 맞춤화가 일어날 확률도 높고, 쉽게 발생한다. 경험 확장성을 높이는 데에는 두 가지 전략이 있다. 하나는 경험 안에 선택 가능한 선택지를 늘리는 것인데, 이 방법은 문제가 있다. 질리지 않고 유용하다고 느끼려면 제공되는 옵션의 숫자가 한정적이어야 한다. 혼합 오렌지 주스를 구매한다고 생각해 보자. 진열대 위의 수많은 제품들, 즉 압착 기술과 영양 성분 첨가가 조금씩 다를 뿐 별 차이가 없는 다양한 제품에서 하나를 선택하기는 너무 어렵다. 원하는 혼합 비율을 찾아내려면 시간이 허비된다. 제품별로 라벨을 읽고, 마음에 드는 비율을 찾아내야

197

한다. 한정적인 숫자의 선택할 수 있는 방안이 있고, 이들의 차이가 분명해서 쉽게 인지할 수 있어야 선택의 효용이 극대화된다. 선택지가 많아진다고 자신이 원하는 선택을 할 수 있는 것은 아니다. 사람들은 가장 근접한 것을 적당히 찾는 것으로 만족하게 된다.

두 번째 전략은 그 경험 내에서 선택할 수 있는 옵션의 숫자를 늘리는 것이다. 그 사물의 기능을 한정하지 않는 것도 한 가지 방법이다. 놀이터의 기구를 디자인하면서, 그 용도를 특정 짓지 않는 것과 같다. 예를 들어 놀이터에서 흔히 있는, 동물 모형의 스프링 놀이 기구를 생각해 보자. 특정 동물을 구체화해서 그 위에 의자를 놓는 방법으로 디자인할 수 있다. 이를테면 말 모형을 만든다. 하지만 스프링 위에 덩그러니 의자를 놓는 것도 방법이다. 그러면 아이들은 상상력을 발휘해서 동물은 물론 우주선도 상상한다. 스프링 위에 구체적인 동물을 놓으면 놀이 기구의 확장성이 줄어든다.

적절하게 디자인하면 경험이나 이에 관련된 제품의 상호작용 옵션이 늘어난다. 스위스의 아미 나이프와 일반적인 펜 나이프(한 개 또는 둘 이상의 날을 접게 되어 있는 작은 칼)를 비교해 보라. 펜 나이프는 기껏해야 한두 개의 날이 있을 뿐이지만 스위스 아미는 칼날뿐 아니라 다른 도구도 붙어 있어서, 기본적인 칼 외에 다른 용도로 사용이 가능하다. 멍키 스패너는 여러 개의 스패너로 할 수 있는 일을 한 번에 해낸다. 한 사이즈에만 제한되지 않기에 확장성이 높다. 요즘은 사람 사이에 일어나는 상호작용을 기술로 대체하는 것이 추세다. 그 결

과, 확장성이 늘어나는 것이 바람직하지만, 오히려 경험과 제품의 확장성이 축소되고 있다. 컴퓨터 프로그래밍을 적용하면서 장난감 제조 회사는 다양한 옵션을 가진 장난감을 선보인다. 이때 아이들이 무엇인가를 할 수 있는 상호작용 옵션을 여러 개 제공하는 방향으로 기술을 사용해야 한다. 참여자가 무엇인가 행동하도록 자극해야지, 장난감 작동을 수동적으로 지켜보는 방향으로 기술을 사용해서는 안 된다. 컴퓨터 칩이 달린 장난감 원숭이를 제작해서, 세 개의 드럼을 치도록 만든다고 확장성이 높아지지 않는다. 기술을 활용한 확장성이 높아지는 디자인이 필요하다.

확장성을 높일 때 발생하는 또 하나의 장애물은 규칙, 규제, 관리 정책들이다. 이들은 선택을 제한한다. 밥은 지기Ziggy(미국의 만화 캐릭터)가 공원에 가는 만화를 본 적이 있다. 오래전 일이라, 원작은 도저히 찾을 수 없었지만, 그 만화의 요지는 이랬다. "풀을 밟지 마세요." "롤러블레이드 금지" "풀 위로 걷지 마세요." "수영 금지" 등의 간판이 늘어선 뒤, "여기는 당신의 공원입니다. 즐기세요. 당신을 위한 공원위원회!"라는 간판이 세워져 있었다. 경험을 디자인할 때, 규칙은 선택을 제한하고 확장성을 좁힌다. 따라서 규칙은 최소한으로 정해야 한다. 그리고 규칙이 경험을 향상시키는 것이 아니라 방해하지는 않는지 항상 고민해야 한다.

경험을 디자인하면서 확장성을 심어 놓으면 맞춤화 문제가 해결된다. 상호작용하는 옵션이 여러 개 놓이므로 고객이 선택할 수 있게

된다. 경험 디자이너 혹은 스테이저가 돕거나 관여하지 않아도, 원하는 방식으로 사물이나 환경과 상호작용할 수 있다. 유명한 비디오 게임은 게이머에게 다양한 상호작용 기회를 부여한다. 그래서 비디오 게임 디자이너는 확장성을 더하기 위해 고군분투한다. 여기에서 아이러니가 발생한다. 게이머에게 제공되는 확장성과 게임을 프로그래밍하는 게임 디자이너가 갖는 확장성, 어느 쪽이 선택의 폭이 넓을까? 당연히 프로그래머가 게이머보다 많은 확장성을 갖는다. 경험 디자이너는 확장성을 경험 안으로 집어넣어서 다양한 방법으로 참여자가 상호작용할 수 있도록 만든다. 또한 참여자의 행동에 제약을 가하지 않도록 주의한다.

공동 창조와 확장성은 참여자가 경험에 참여하는 기회를 만든다. 터치포인트를 디자인할 때, 경험 속에 공동 창조가 힘을 더할 부분은 없는지 고민할 필요가 있다. 어떤 경험 유형은 다른 유형보다 공동 창조를 집어넣기가 수월하다. 예를 들어, 평범한 경험은 공동 창조나 확장성이 개입될 여지가 적다. 터치포인트의 5번째 구획에 공동 창조가 들어가 있다. 이 터치포인트에서 어느 정도 수준의 공동 창조를 원하는지, 높음과 낮음 사이에 자신이 원하는 정도를 표시한다. 그런 뒤, 이 터치포인트에 어떤 공동 창조를 집어넣을지 간단히 기록한다. 터치포인트에 어떻게 확장성을 증대시킬지 기록해 놓는 것도 좋다.

이행

●

세부 사항이 경험을 완성하기도, 망치기도 한다. 세부 사항에 얼마나 신경을 썼는지에 따라 뛰어난 경험 디자인과 좋은 경험 디자인이 구분된다. 이번 장에서는 터치포인트에 대한 세부 사항을 집중적으로 다뤘지만, 터치포인트 사이의 간격에 대해서도 생각해 봐야 한다. 많은 이들이 이 간격을 무심코 간과한다. 터치포인트 사이의 간격, 한 터치포인트에서 다음의 터치포인트로 공간적 혹은 인지적으로 사람이 움직이는 것이 바로 이행이다. 터치포인트 이행은 항상 흥미로운 분야도 아니고, 필요 없는 경우도 있다. 그래서 그냥 지나치기 쉽지만, 경험을 하나로 묶어 주는 것이 바로 이행이다. 이행을 설명하고 디자인하는 데는 많은 시간이 필요 없다. 하지만 터치포인트 간의 간격을 살펴보고 이행을 디자인해야 하는지 반드시 짚고 넘어가라. 터치포인트 템플릿의 7번째 구획을 채우기 위해 다음과 같은 조치를 밟는다.

1. 이행이 암시적인지 아니면 분명히 드러나 있는지 파악한다. 이행이 명백히 보인다면, 추가 설명이나 안내가 필요한가? 예를 들어 음악 콘서트에서는 여러 개의 밴드가 각각 터치포인트가 된다. 밴드 사이의 이행은 내재적이다. 이행이 일어날 때 청중에게 안내를 하거나, 청중이 무엇을 할 필요가 없다. 다음 터치포인트

201

로 어떻게 움직여야 하는지 설명이 필요하다면, 그 이행은 분명히 드러나야 한다. 이행이 암시적이라면, 그 터치포인트는 끝났고, 다음 터치포인트에 대한 작업을 시작하면 된다.

2. 이행과 관련된 결과와 개입을 파악한다. 이는 터치포인트에 대해 진행하는 프로세스와 동일하다. 이행은 빨리 진행되기 때문에 오직 하나의 개입과 하나의 결과만 고려하면 된다. 최근 밥은 크루즈를 타고 러시아 상트페테르부르크를 방문했다. 방문의 시작은 크루즈 라운지에서 시작되었는데, 그곳에서 어느 그룹이 어떤 버스에 탈지가 결정되었다. 승객들은 배에서 내린 뒤 러시아 세관을 통과해 대기하는 버스에 타야 했다. 여기서 가장 까다로운 부분이 세관이었는데, 크루즈의 직원은 세관 지역에 들어올 수 없었다. 이행이 순조롭게 진행되도록 세 가지 조치가 취해졌다. 버스에 타는 그룹끼리 하선해서 이들이 동시에 움직이도록 했다. 또한 입구에 직원을 배치해서 사람을 모으고 질문에 대한 대답을 제공했다. 그리고 또 다른 직원이 출구에 대기해서 그룹을 다시 모으고 버스로 가는 방향을 알려 주었다. 이렇게 움직인 사람이 300여 명이나 되었지만, 일은 수월하게 진행됐다.

이런 단계를 마치고 나면 이행 디자인이 끝난다. 반복해서 말하지만, 이행은 시간이 많이 소요되지 않는다. 그러나 참여자에게 이행을 분명히 설명하고, 이행이 순조롭게 진행되면 이는 뛰어난 경험 디자

인이 된다.

신규 채용 직원의 적응 경험을 위한
터치포인트 템플릿
•

실제 터치포인트 템플릿이 어떻게 보이는지 간략한 예시를 살펴보자. 보다 구체적으로 생각하기 위해, 새로 회사에 들어온 직원들이 쉽게 적응하도록 디자인하는 예시를 들어 보자. 이미 경험 지도가 만들어졌고, 무엇이 중요한 터치포인트가 될지, 새로운 직원을 환영하고 교육하기 위해 어떤 순서로 진행해야 할지 정해졌다. 이제 각 터치포인트를 상세하게 디자인할 순서다. 경험 지도는 만들었지만 정작 터치포인트에 대한 충분한 디자인을 마련하지 않으면 이런 이벤트는 실패하기 십상이다.

"등록"이라는 터치포인트를 구체적으로 들여다보자. 신규 채용 직원이 등록 테이블에서 담당자와 상호작용하면서 이 터치포인트가 시작된다. 연수 담당자는 연수 프로그램에 직원을 등록한다. 그리고 기대 단계에서 이루어진 일에 따라 신규 직원의 기대치와 기분이 영향을 받는다. 적응 단계를 거칠 직원에게 기대 단계에서 편지나 이메일 혹은 전화를 해서 정보를 전달할 수 있다. 어떤 기대치가 형성되었는지에 따라 신규 직원은 이 단계를 기대하고 한껏 흥분했을 수 있고, 큰 기대 없이 중립적인 태도를 유지하고 있거나, 그 경험을 두려

203

워하고 있을 수도 있다. 경험 단계를 의도적으로 디자인하면 그 영향력이 막강하다.

여기까지 책을 읽었다면, 기대 단계가 얼마나 중요한지 잘 알고 있을 것이다. 이제 템플릿을 완성하는 데 필요한 정보를 파악하고 실제 템플릿을 채워 보자. 그림 7.3은 완성된 템플릿을 보여 준다.

이제 그림 7.3의 템플릿의 각 구획을 상세히 살펴볼 차례다.

템플릿의 상단

- **터치포인트 #3** (앞의 터치포인트는 이 행사에 대한 정보를 제공하는 이메일을 참여자가 읽는 것과 이벤트가 일어나는 장소에 도착한 것, 두 가지가 들어가 있다.)
- **제목** – 등록
- **경험 유형** – 당신은 이 경험이 마음에 남는 경험이 되길 바란다. 참가자가 등록할 때 받아야 하는 정보가 있다. 이 경험이 빠르고 손쉽게 진행되는 터치포인트이길 바라므로, 기억에 남을 필요는 없다.
- **원하는 반응** – 경험 지도를 만들 때 이 터치포인트에 대해 다음의 반응을 원한다고 정의했다. "이 사람들 친절하구나", "여기서 일하게 되어 정말 신나", "오늘 연수가 어떤 일정으로 진행될지 알겠어."

터치포인트 템플릿 **#: 3** **제목: 등록**

원하는 반응: 여기에서 일하게 되어 정말 신나 | **경험 유형(둥그라미):** 평범한, 마음에 남는, 기억에 남는, 뜻깊은, 변혁적인
이 터치포인트의 결과로 최종 사용자들이 어떤 말을 해 주길 바라는가? | *이 터치포인트가 어떤 경험 유형에 해당하길 바라는가?*

1. 원하는 결과

최종 사용자에게 어떤 일이 일어나야 하는가?

1. 새로 채용된 직원이 환영받는다고 느낀다.
2. 새로 채용된 직원은 연수에 참여하는 데 필요한 모든 정보를 알게 된다.
3. 새로 채용된 직원이 궁금증이 해소되고 연수에 참석할 준비를 마친다.

2. 경험 환경 요소

이 터치포인트의 핵심 요소는 무엇인가?

핵심 요소	구체적으로 적기
☑ 사람	새로 채용된 직원과 담당자
☑ 장소	등록 장소
☑ 사물	명찰과 패키지
☐ 규칙	
☑ 관계	관계 형성 필요
☐ 연줄	

3. 디자인된 상호작용

요소를 어떻게 의도적으로 조율할 것인가?

1. 담당자가 웃으면서 새로 채용된 직원의 이름을 부르고 악수를 청한다.
2. 새로 채용된 직원은 일정과 커리큘럼이 들어 있는 연수 패키지를 받는다.
3. 담당자는 일정을 간단히 설명하고 추가 질문은 없는지 묻는다.

4. 지원 요소

누가, 무엇이 (원하는 상호작용을) 일어나게 하는가?

프런트스테이지	백스테이지
· 담당자	· 인사팀
· 백스테이지	

5. 공동 창조

참여자들이 무엇을 할까?

높음 ── X ── 낮음

새로 사항(새로 채용된 직원)은 자신만의 명찰을 디자인할 수 있다.

6. 향상

터치포인트를 어떻게 향상시킬 것인가?

기술적인	예술적인
1.	1.
2.	2.
3.	3.

7. 이행

최종 사용자가 다음 터치포인트에 어떻게 도달할까?

☐ 암시된(별도 조치가 필요 없음)
☑ 분명한

결과: 새로 채용된 직원들이 시간 맞춰 실습 교육장에 도착한다.
디자인된 상호작용: 담당자는 실습 교육장 방향을 알려 주고 첫 번째 연수가 시작되는 시간을 상기시킨다.

그림 7.3 터치포인트 템플릿

205

순서가 매겨진 템플릿 박스

1. **원하는 결과** – 원하는 반응을 위해 필요한 결과가 무엇인지 알고, 그 결과를 위해 필요한 개입을 정확히 집어낸다. 이 터치포인트에 적용할 수 있는 사례는 다음과 같다.

 · 새로 채용된 직원이 환영받고 있다고 느낀다.

 · 새로 채용된 직원이 연수에 참여하는 데 필요한 모든 정보를 알게 된다.

 · 새로 채용된 직원의 궁금증이 해소되고 연수에 참여할 준비를 마친다.

2. **경험 환경 요소** – 터치포인트마다 모든 요소가 들어가지만, 원하는 반응을 이끌어 내기 위해 꼭 필요한 요소가 있기 마련이다. 이에 집중하여 디자인한다. 터치포인트 템플릿에 쓰여 있는 프런트스테이지나 백스테이지 지원 요소(제4구획)에서 이런 정보를 가져온다. 이 터치포인트에 대해 핵심적인 경험 환경 요소는 다음과 같다(가장 중요하다고 생각하는 요소는 볼드체로 표시했다). 상호작용 디자인에 대한 생각도 같이 기재해 두었다.

 · **사람** – 새로 채용된 직원과 등록 담당자의 상호작용이 여기에 해당한다. 또한 그 장소에 있지는 않지만, 영향을 미치는 사람도 있다. 새로 채용된 직원의 담당 상사, 기뻐하고 있을

가족, 연수를 기획한 인사팀 등이다. 전체 연수 경험에서 등록은 간단한 교육 경험 터치포인트가 되므로, 간결하게 만드는 것이 중요하다.

- **장소** – 원하는 반응이 "이 사람들은 친절하구나."라면 등록하는 공간 역시 친절하다는 느낌을 주어야 한다. 이를 디자인하려면, 그 장소로 걸어오는 모습을 시각화해야 한다. 그리고 원하는 결과를 불러오기 위해 오감 측면에서 이 장소를 평가한다. 예를 들어, 등록 공간은 조명이 밝고 전문적인 인상을 풍기는 것이 좋다.

- **사물** – 이 터치포인트의 핵심 객체는 새로 채용된 직원에게 배부될 연수 패키지와 이곳이 등록 장소임을 안내하는 간판, 두 가지가 된다. 또한 환영한다는 내용을 뚜렷하게 표시하고, 가치 선언문이나 강령, 회사의 로고가 있다면 이를 노출해 놓는다.

- **규칙** – 이 터치포인트는 직관적이다. 일반적인 예법이나 에티켓이 적용되기에 크게 신경 쓰지 않아도 된다.

- **관계** – 새로 채용된 직원은 현재 일하고 있는 직원과의 관계가 거의 없다. 따라서 다양한 방법을 통해 관계를 형성한다. 기존 직원이나 해당 부문 상사가 새로운 직원을 맞을 수 있다. 혹은 새로운 직원들이 기존 직원과 얼굴을 익힐 기회를 제공해서, 신규 직원들이 동료를 알게 되었다고 생각하도록

207

새로운 메커니즘을 작동시킨다.

- **연출** – 이 간단한 터치포인트에는 많은 연출이 필요 없다. 등록 장소나 연수실로 안내하는 간판, 그날의 일정을 설명하는 연수 패키지 정도가 연출에 해당한다.

3. **디자인된 상호작용** – 핵심 경험 환경 요소를 조율해서 어떻게 원하는 결과를 가져올지 결정한다.
 - 연수 담당자가 미소를 지으며 새로 채용된 직원의 이름을 부르고 악수를 청한다. 새로운 직원에게 강한 인상을 남기려면, 등록 담당자가 새 직원의 얼굴을 사진으로 미리 익히고, 도착했을 때 (서류를 들여다보는 일 없이) 이름을 부르도록 한다.
 - 새로 채용된 직원들은 일정과 커리큘럼이 들어 있는 연수 패키지를 받는다.
 - 담당자는 일정을 간단히 설명해 주고 추가 질문은 없는지 묻는다.

4. **지원 요소** – 이 터치포인트에서는 다음과 같은 지원 요소(사람과 사물)가 있다.
 - 프런트스테이지: 등록 테이블 담당 직원과 일정, 연수 커리큘럼이 들어 있는 연수 패키지를 담당하는 직원
 - 백스테이지: 등록 테이블 담당자를 교육하고 연수 패키지를

만든 인사 팀

5. **공동 창조** - "여기서 일하게 되어 정말 신나."라는 반응을 만들기 위해 어느 정도의 공동 창조를 추가해야 터치포인트에 효과가 있을지 결정한다. 공동 창조가 높음-낮음 사이에서 어느 정도 수준이 될지 표시하고, 공동 창조를 가미할지 고민한다. 이 터치포인트에서는 명찰이 공동 창조를 가져올 수 있다. 이미 프린트된 전문가다운 느낌의 명찰을 내줄 수 있지만, 자신만의 ID를 만들라고 할 수도 있다. 사소한 일 같아 보이지만, 명찰을 다루는 방식이 새로 채용된 직원에게 분명한 메시지를 전달한다. 이미 만들어진 명찰은 직장에서 프로답게 행동해야 한다는 메시지를 던지지만, 자신만의 명찰을 만들면 어색한 분위기를 깨고 자신의 개성을 드러낼 기회가 제공된다. 명찰을 다채롭게 만들 수 있는 재료를 준비해 두고, 가장 뛰어난 디자인을 만든 사람에게 상을 주겠다고 할 수 있다. 어떤 결과를 원하는지에 따라 이에 맞게 개입을 준비한다. 이 사례만 봐도 공동 창조가 터치포인트를 다채롭게 하고 참여자의 관여를 불러온다는 것을 볼 수 있다. 또한 어떤 아이디어를 내느냐에 따라 디자인된 상호작용을 수정할 수 있다. 이러한 수정은 문제가 되지 않는다. 시각화를 진행하고, 기획한 경험을 실전에 옮기면서 디자이너는 새로운 통찰을 얻게 되고, 이에 따라 반복적으로 디자인을 수

정한다.

6. **향상** – 경험 전반을 향상하는 방법은 여러 가지가 있다. 이것은 제9장에서 다루기로 한다.

7. **이행** – 다음 터치포인트로 넘어가려면 새로 채용된 직원들이 다른 장소로 가야 한다. 따라서 분명하게 이행이 진행될 필요가 있다. 여기에서 원하는 결과는 "새로 채용된 직원이 실습 교육장에 시간 맞춰 도착한다."가 된다. 따라서 이에 대한 개입은 "담당자는 연수실로 가는 방향을 알려 주고 언제 첫 번째 연수가 시작되는지 상기시켜 준다."이다.

실제로 사용할 수 있는 터치포인트 템플릿이 완성되었다. 터치포인트별로 템플릿을 완성하면, 어떤 일이 일어날지, 그 경험을 어떻게 선보일지 뚜렷하게 보인다. 또한 다른 사람과 공유할 수 있는 계획도 준비된다. 혼자 만드는 경험은 많지 않다. 터치포인트 템플릿이 모여서 거시적 경험이 되고, 이 경험 계획을 스테이징 담당 팀과 함께 공유한다. 그러면 담당자별 역할과 경험 내용이 분명하게 전달된다. 경험 지도는 원하는 목적지에 도달하는 방향을 알려 주는 로드맵이고, 터치포인트 템플릿은 상세 경로를 보여 준다고 생각하면 적절하다. 실제 사용할 수 있는 또 다른 터치포인트 템플릿을 보여주기 위해, 제품 중심 경험에 대한 터치포인트 템플릿 완성작을 제10장에 집어넣었다.

끌리는 경험을 만드는 디자인

포괄적인 경험 프로토타입

•

경험 매핑과 터치포인트 디자인을 충실하게 실행하면, 경험 디자인의 상세 계획과 스테이징의 상세 계획을 두 손에 쥐게 된다. 참여자에 대해서, 참여자가 각 경험 단계를 어떻게 지나고 반응할지 그리고 어떻게 공동 창조로 이끌어 낼지 곰곰이 생각했다. 또한 만들고 싶은 경험의 프로토타입도 갖고 있다. 이제 테스트를 시작하거나, 제8장과 제9장에서 다룰 테크닉 두 개를 더해서 더 다채로운 경험을 만들 수도 있다.

이 장을 마무리하기 전에, 경험 지도와 터치포인트 템플릿의 다른 응용 방법을 알려 주겠다. 이 책은 경험 지도와 터치포인트 템플릿을 디자인 목적으로만 다루고 있지만, 존재하는 경험을 해체하기 위해 사용할 수도 있다. 제공하고 있는 경험을 위해 경험 지도와 이에 맞는 터치포인트 템플릿을 만들어 보기 바란다. 그러면 지금의 경험이 무엇을 제공하고 있는지 명확하게 이해할 수 있다. 또한 어디를 다시 디자인하고 개선해야 하는지 파악할 수 있는 흥미로운 통찰력도 생긴다. 경험 해체가 그 경험을 개선하는 첫 번째 단계가 된다. 파블로 피카소의 "창조의 모든 행위는 파괴에서 시작된다."라는 유명한 격언은 기존의 경험을 다시 디자인할 때도 유효하다. 경험 지도와 터치포인트 템플릿을 사용하면 디자인이 효과적으로 개선된다.

경험 지도를 확보했다면 잠재적인 참여자를 위해 경험을 선보이는 시점에 한 발자국 가까워졌다. 타인에게 경험을 제공한다는 것은, 자신이 마련한 여정을 시작하도록 그 사람을 초대한 것이다. 여정은 다양한 모습과 크기로 나타나며, 모든 스토리의 기본 구조가 된다. 즉 경험 디자이너는 경험을 이야기해 주는 스토리텔러라고 볼 수 있다. 따라서 스토리텔러라는 역할을 이해하고 소화해야 한다. 다음 장에서는 스토리텔링의 세계로 깊숙이 들어가서 경험을 디자인할 때 왜 스토리텔러처럼 생각해야 하는지에 대한 이유를 알아본다.

DESIGNING EXPERIENCES

훌륭한 경험을
창조하는 법

앞서 경험은 독특한 행동 현상이며 거시적, 미시적 경험 측면에서 어떻게 경험을 디자인해야 하는지 배웠다. 3부에서는 디자인 능력과 그 결과물인 경험 디자인을 향상시키기 위해 필요한 기술을 알려 주어 경험 디자인 능력을 강화한다. 경험 디자인에서 스토리텔링이 어떤 역할을 하는지 먼저 살펴보고, 경험을 어떻게 풀어내야 참여자가 영웅이 될 수 있는지 알아본다. 또한 경험 디자인을 한 단계 끌어올리기 위해 사용하는 여러 가지의 기술적·예술적 요인을 다룬다. 마지막으로 제품 개발을 위해 어떻게 경험 디자인을 활용할 수 있는지 실제 사례를 소개하고, 뛰어난 기업에서 기업 전략을 위해 이를 활용하는 모습도 살펴볼 것이다.

경험 속에
드라마를 만들어라

"그때가 제일 좋았지, 그때가 제일 나빴어..."

"땅에 있는 구멍에 호빗이 살았어요."

"먼 옛날 머나먼 갤럭시에..."

　사람들은 훌륭한 스토리를 좋아한다. 애착을 갖거나 싫어하는 흥미로운 인물이 등장하는 스토리에 흠뻑 빠진다. 스토리는 흥미로운 장소나 사람에게 우리를 인도하고 감정을 불러일으키며 사람에 대한 교훈을 주기도 한다. 또한 새로운 방식으로 세상을 바라보도록 도와준다. 위대한 스토리는 듣는 사람을 빨아들여서, 미처 예상하지 못한 참신한 요소가 가득한 여정으로 안내한다. 사람에 따라 공감하

216

는 스토리가 다르다. 맷은 《강 같은 평화Peace Like a River》와 《앵무새 죽이기》를 좋아하지만, 밥은 《붉은 시월The Hunt for Red October》과 《허클베리 핀》을 사랑한다.

경험이 중요한 요즘, 사람들은 회사와 단순히 거래하는 것 이상을 기대한다. 프라할라드와 밴캣 라마스와미는 기업들에게 이미 포장된 제품과 서비스를 제공하는 데 그치지 말고, 고객이 참여할 수 있는 경험 환경을 만들라고 충고한다. 사람들은 시작, 중간, 끝이 있는 경험을 원한다. 확 끌어당기는 스토리의 배우가 되도록 만들어 주고, 가고자 하는 종착지를 향한 여정으로 이끄는 경험을 원하는 것이다.

스토리를 말하는 방식에는 여러 가지가 있는데, 글로 쓰거나 말로 이야기할 수도 있고, 영화나 연극도 스토리를 말하는 도구가 된다. 경험 역시 스토리텔링의 도구가 된다. 경험을 디자인하고 제공하는 것이 스토리텔링 프로세스라고 항상 말하지 않지만, 사실 경험 디자인은 스토리텔링이다. 뛰어난 경험은 참여자가 눈앞에 펼쳐지는 스토리에 관여해서 역할을 담당하도록 이끈다. 당신의 경험이 어떤 스토리를 고객에게 말하고 있는가?

스토리텔링의 세계에서 몇 가지 아이디어를 빌려 사람을 끌어당기는 경험을 디자인하도록 돕고 싶다. 이번 장은 스토리가 중요한 이유, 서술 구조의 힘, 최종 사용자를 영웅으로 만드는 방법 그리고 경험 디자인에서 백스토리의 역할 등 스토리텔링에 대한 주제를 다룬다. 자, 이제 이야기를 시작하자. 어둡고 폭풍이 몰아치는 밤이었습니

217

다.... 아, 이게 아니지.

왜 스토리가 중요한가

●

《의미의 힘: 중요한 삶을 창조하기The Power of Meaning: Creating a Life That Matters》에서 에밀리 에스파하니 스미스Emily Esfahani Smith는 인생에서 사람에게 "소속감, 목적, 스토리텔링, 초월성" 등 크게 네 가지의 중요한 의미가 있다고 말한다. 스미스는 스토리텔링이 왜 중요한 의미가 되는지 다음과 같이 설명한다.

스토리텔링에 대한 충동은 인간의 마음 깊숙이 자리 잡은 욕구에서 나온다. 세상을 이해하고 싶다. 혼돈 속에서 질서를 찾고 싶다. 소음 속에서 신호를 잡고 싶다.... 등. 우리는 끊임없이 정보를 모아서, 의미를 부여한다. 사람은 그렇게 움직이도록 만들어져 있다. 스토리는 세계와 그 속에서 우리의 자리를 파악하도록 도와준다.

사람들은 자신, 다른 사람 그리고 경험에 대해 이야기하도록 만들어져 있다. 따라서 스토리를 중심으로 지향성에 따라 경험 디자인을 하는 것이 당연하다. 제6장에서 이야기한 컬러런 이벤트 모델을 기억하는가? 그 모델의 2단계 질문은 "고객들이 어떤 말을 하기를 바라는가?"였다. 이 질문은 "당신의 경험에 대해 고객들이 어떤 스토리를

말하기 바라는가?"로 고쳐 쓸 수 있다.

브라이언 솔리스는 고객이 경험에 대한 스토리를 말하는 순간이 결정적인 진실의 순간이 된다고 묘사했다. 자신의 경험을 다른 사람에게 말할 때 참여자가 관여한 경험 여정의 정점을 찍는다. 경험에 대해 어떤 스토리를 말하는지에 따라 경험 디자인의 라이프 사이클이 근본적으로 영향을 받는다. 요즘은 SNS를 통해 한 고객의 스토리가 수천 명, 수백만 명에게까지 닿는다. 따라서 매혹적인 스토리를 전달할 수 있도록 역동적으로, 지향성에 따라 경험을 디자인해야 한다.

비관적인 사람이라면 이미 만들어진 메시지를 앵무새처럼 따라 하도록 조종하는 것과 다를 게 무엇이냐고 할지 모른다. 하지만 경험 디자인은 그런 성격의 것이 아니다. 경험 경제가 도래하면서 경험이 이끌어 내는 콘텐츠가 풍부해지는 시대가 되었다. 공동 창조로 인해 참여자마다 조금씩 다른 경험을 체험한다. 제1장에서 경험을 정의하면서, 디자인된 경험 요소와 참여자가 상호작용할 때 경험이 발생한다고 했다. 고객은 억지로 만들거나 남의 것을 따라한 경험을 쉽게 알아챈다. 뛰어난 경험 디자이너는 거시적 경험을 디자인하기 위해 독창적인 스토리를 만들고, 참여자가 이와 공명하도록 이끈다.

피냐타Piñata(미국 스페인어권 사회에서 아이들이 파티 때 눈을 가리고 막대기로 쳐서 넘어뜨리는, 장난감과 사탕이 가득 든 통) 또는 종이 공예품을 만들어 본 적이 있는가? 모든 경험 디자이너가 피냐타를 만들 필요는 없지만, 그 프로세스를 보면 스토리가 어떻게 경험을 만드

219

느지 유추할 수 있다. 피냐타를 만들려면 프레임워크가 우선 있어야 한다. 그래야 풀과 물 혹은 밀가루와 물을 섞어 낸 혼합물에 적신 종이로 프레임워크 주위를 두를 수 있다. 종이가 프레임워크 위의 전체를 덮지만, 피냐타의 전체적인 형상을 형성하는 것은 프레임워크고 이를 통해 피냐타의 모양과 의미가 나온다. 아이의 생일 파티에 피냐타가 아니라 종이 반죽 한 뭉치를 가져다 놓는다고 생각해 보라. 실제 피냐타를 가져다 놓은 것과 사뭇 다른 반응이 나온다. 종이 반죽 뭉치에 대해 "억, 이게 뭐야?"라는 반응을 보인다. 한편 진짜 피냐타라면 "오, 봐요, 카우보이네!"라던가 "로켓이잖아, 멋진데!"라는 반응이 나온다. 종이에 둘러싸여 있는 그 프레임워크가 스토리를 위한 구조를 만들어 낸다.

경험을 풀어낸 프레임워크는 형식을 만들고 최종 사용자에게 의미를 전달한다. 피냐타의 프레임워크가 아이들의 생일 파티에 형식을 만들고 의미를 전달하는 것과 같다. 경험 지도는 말하자면 기다란 종이 반죽이다. 테이블에 놓여 있는 종이 반죽은 무미건조하고 2차원적이며, 이를 통해 경험을 그려내도 흥분을 불러일으키지 않는다. 그러나 경험 지도에 스토리를 붙이면, 3차원의 모양이 그 모습을 드러낸다. 모양과 구조를 갖추고 있으며, 호기심을 불러일으키고 의도된 해석을 불러일으킨다.

훌륭한 스토리가 훌륭한 경험을 만든다. 디즈니의 테마파크는 훌륭한 스토리를 갖고 있기에 그저 그런 놀이공원과 차별된다. 디즈니

랜드나 디즈니월드에서 스토리를 빼면 그 마법이 사라진다. 스토리와 스토리를 만들기 위해 들어간 관심 덕에 그 경험이 생생하게 살아나고, 그로 인해 디즈니 테마파크가 특별해진다. 디즈니랜드의 모든 것은 사람들이 이미 알고 있는 스토리에서 나왔다. 사람들은 디즈니 영화를 보고 난 뒤 그 스토리에 빠져드는 경험을 위해 디즈니랜드를 방문한다. 월트 디즈니가 디즈니랜드를 짓겠다고 처음 말했을 때, 그가 어떤 아이디어를 말하고 있는지 아무도 이해하지 못했다. 데빈 레오나르드 Devin Leonard와 크리스토퍼 팔메리 Christopher Palmeri는《블룸버그 비즈니스위크 Bloomberg Businessweek》에 디즈니 테마파크를 다루었다. 그리고 스토리에 근거한 경험을 위한 자신의 비전을 설명하기 위해 월트 디즈니가 얼마나 어려움을 겪었는지 다음과 같이 묘사했다.

1950년대 초반 월트 디즈니가 디즈니랜드를 만들겠다고 나섰을 때, 요즘 같은 테마파크는 존재하지 않았다. 고작해야 롤러코스터나 대형 관람차를 길가에서 보는 수준이라, 디즈니의 생각은 급진적이었다. 그 결과 월트 디즈니는 컨설턴트나 은행가를 설득하는 데 애를 먹었다. 그의 아내조차 그를 미쳤다고 생각했다. 디즈니와 시월드 엔터테인먼트 SeaWorld Entertainment(플로리다에 본사를 둔 해양 놀이공원)를 위해 놀이공원 리서치를 담당한 '문화 연구 분석 센터 Center for Cultural Studies & Analysis'의 이사 마거릿 킹 Margaret King은 이렇게 말했다. "그의 말을 이해하는 사람은 한 명도 없었어요. 사람들이 이해할 수 있던 말은 기껏

해야 영화를 3D처럼 만들겠다는 거였죠. 영화 속으로 사람이 들어가서 실체 체험하는 것처럼 구현하겠다고요."

잘 알려진 스토리를 기반으로 경험을 디자인하겠다는 것이 디즈니의 요점이었다. 하지만 그때까지 그런 일을 본 적이 없었던 사람들은 그의 말을 이해하지 못했다. 나중에서야 그가 얼마나 기막힌 아이디어를 생각해 낸 것인지 깨달았다.

디즈니가 테마파크의 가장 큰 시장 점유율을 오랜 기간 차지했지만, 유니버설 스튜디오가 올란도 테마파크에 해리포터의 마법 세계 **Wizarding World of Harry Potter**를 개장하면서 디즈니에게 위협을 가하기 시작했다. 유니버설 스튜디오는 디즈니와 테마파크로 경쟁하려면 자신 역시 널리 알려진 스토리를 활용해야겠다고 마음먹었다. 해리포터의 마법 세계가 2010년 개장했을 때, 그 경험이 원작에 충실하고 스토리가 풍부한 까닭에 유니버설 스튜디오 티켓 판매량이 무려 70퍼센트나 증가했다. 레오나르드와 팔메리가 그들의 기사에서 이야기했듯이, 디즈니와 유니버설은 테마파크의 시장 점유율을 위해 치열하게 싸우고 있으며, 이 싸움에는 몇천억 원의 돈이 달려 있다. 이 두 회사가 벌이는 결전의 핵심에는 스토리 자체는 물론 그 스토리를 박진감 넘치는 경험으로 살려 낼 권리가 누구의 손에 넘어가는지가 달려 있다. 따라서 이번 장에서 그들의 이야기를 계속 다룬다.

유니버설은 《해리포터》의 힘을 빌려 디즈니의 테마파크에 도전장

을 내밀었다. 한편 디즈니는 《아바타》와 《스타워즈》의 스토리를 바탕으로 디즈니월드와 디즈니랜드에 새로운 시설을 선보이며 대응했다. 이 거대 기업의 충돌만 봐도 경험을 디자인할 때 스토리가 얼마나 중요한지 가늠할 수 있다. 《해리포터》의 판권을 사서 다음의 경험 디자인에 스토리를 더할 수는 없지만, 그렇다고 해서 스토리텔링을 전혀 쓸 수 없다는 뜻은 아니다. 스토리를 바탕으로 하면 풍부하고, 사람들에게 친숙한 내용의 경험을 디자인할 수 있다. 이미 존재하는 스토리를 사용하는 것이 경험 디자인의 적절한 시작점이 될 수 있지만, 거의 모든 이야기를 뒷받침해 주는 표준적인 서술형 프레임워크도 충분히 그런 역할을 해낼 수 있다.

드라마 구조

•

여러분 중 몇몇은 이 논의가 고등학교 영문학 수업을 떠올리게 할 수도 있지만, 참을성 있게 계속 읽어 주기 바란다. 고등학교 영문학 선생님은 자신도 모르게 위대한 경험을 만들어 내는 열쇠를 내주었다. 1863년 독일의 소설가 구스타프 프라이타크는 《희곡의 기법^{Die Technik des Dramas}》이라는 책을 출판했다. 여기서 그는 전통적인 스토리에는 발단, 상승, 절정, 하강, 결말이라는 다섯 가지 단계가 있다고 말했다. 물론 이 구조를 따르지 않은 스토리도 많이 있지만 말이다. 프라이타크의 다섯 단계는 뛰어난 경험을 디자인할 수 있는 뼈대가 될

수 있다. 당신이 경험했던 최고의 경험을 떠올려보면, 대개의 경우 프라이타크의 다섯 단계로 나눠진다. 예를 들어, 프라이타크의 다섯 단계를 활용해서 크루즈 경험을 분석해 보자. 표 8.1은 크루즈 경험을 세분하는 데 사용할 수 있는 방법의 예와 각 단계에 대한 정의를 제공한다.

크루즈 경험 지도를 만들면서, 프라이타크의 다섯 단계를 염두에 두자. 각 단계에 충분한 주의를 기울이는 경험을 만들고 있는가? 절정에 해당하는 터치포인트를 갖고 있는가? 적정하고 만족스러운 결론을 제공하는가? 이 다섯 단계는 지금 디자인하고 있는 경험이 얼마나 탄탄한지 가늠할 수 있는 측정용 줄자에 해당한다. 모든 경험이 독보적이고 단일하지만, 경험을 디자인하면서 이 다섯 단계를 활용하면 경험에 드라마적인 요소가 더해지고, 참여자의 더 많은 관심과 관여를 이끌어 낸다. 참여자를 경험 스토리 안의 캐릭터라고 생각하면 경험 디자이너로서의 사고방식에 큰 변화가 온다. 테마파크 디자이너가 방문객을 위해 스토리를 바탕으로 사람들이 흠뻑 빠져드는 경험을 만들어 내고 싶어 하듯, 참여자가 푹 빠지는 경험을 만들기 위해 최선을 다해야 한다. 사실, 할 수 있다면 참여자를 그 스토리의 영웅으로 만드는 것도 고려해야 한다.

표 8.1 드라마 구조의 다섯 단계

단계	상세	사례
발단	청중과 세팅, 캐릭터 등에 대해 필요한 정보를 공유하는 소개 단계	고객이 크루즈를 예약하고, 승선 과정 및 오리엔테이션을 거쳐서 정보를 받는 단계
상승	절정에 이르기 위한 모든 이벤트. 스토리에서 가장 오랜 시간을 차지하는 단계	크루즈 경험의 상당 부분(예: 배에서 하는 활동, 기항지 관광)
절정	스토리 전체가 이 순간을 위해 만들어졌다. 스토리 유형에 따라 좋은 방향 혹은 나쁜 방향으로 급선회하는 순간이다.	대개의 크루즈는 한두 개의 하이라이트 경험이 있다. 마지막 날의 정찬이나 무도회, 대표 기항지 등이다.
하강	절정의 효과가 펼쳐지면서 스토리가 마무리된다.	출항지로 돌아오거나 하선하는 단계가 된다.
결말	희극의 경우 마지막 화해, 비극의 경우 마지막 몰락이 여기에 해당한다.	크루즈에서 집으로 돌아와 일상 생활로 복귀한다. 이제 당신은 가족, 친구들과 공유할 추억이나 기념품을 잔뜩 갖고 있다.

원본: Gustav Freytag, Freytag's Technique of the Drama: An Exposition of Dramatic Composition and Art, trans. Elias J. MacEwan (Chicago: S. C. Griggs, 1895).

영웅의 여정

•

앞에서 말했듯, 사람은 서술형으로 생각하도록 만들어져 있다. 신화학자 조지프 캠벨Joseph Campbell은 저서 《천 개의 얼굴을 한 영웅The Hero with a Thousand Faces》에서 다양한 시대와 문화에 걸쳐 스토리들이 비슷한 구조로 이루어진다고 주장했다. 그는 모노미스Monomyth(전형적인 영웅 이야기에서 주인공이 거치는 여정)라는 단어를 사용해서 모든 이야기

는 하나의 공통적인 신화나 서술 구조에 근원을 둔다고 주장했다. 또한 이를 "영웅의 여정"이라고 이름 붙였다. 크리스 보글러 $^{Chris\ Vogler}$는 1980년대 디즈니 스튜디오에서 스토리 개발을 담당하면서 조지프 캠벨의 연구를 《일곱 페이지 백서》(《천 개의 얼굴을 한 영웅》에 관한 실용적 지침)로 만들었다. 이 백서는 이후 시나리오를 만드는 사람들 사이에 널리 읽혔을 뿐만 아니라 오늘날에도 그 권위가 살아 있다.

미국의 영화감독이자 제작자 조지 루카스 $^{George\ Lucas}$는 캠벨의 수제자로, 영웅의 여정에 근거하여 《스타워즈》의 서술 구조를 만들었다. 이 영웅의 여정 단계를 살펴보면, 코미디, 비극, 아이들의 이야기 등 생각할 수 있는 거의 모든 스토리는 이 구조에 맞아떨어진다는 것을 눈치챌 수 있다. 표 8.2를 보면 보글러가 열두 가지 단계로 정리한 영웅의 여정을 전체적으로 조망할 수 있다. 이 영웅의 여정이 어디에서나 나타난다는 것을 보여 주기 위해, 두 번째 열에는 "파리의 사랑"이라고 명명된 구글의 슈퍼볼 광고에 대한 이야기를 집어넣었다.

표 8.2의 단계를 보면, 어떤 스토리가 머릿속에 떠오르는가?《스타워즈》는 우리가 이미 말해 버렸기 때문에 제외해야 한다. 쉽게 나올 수 있는 스토리로는 《반지의 제왕》과 《마블》 정도가 있다. 여기에서 캠벨의 주장을 테스트하기 위해 반박을 시도해 보자. 마지막으로 보러 갔던 영화나 최근에 읽은 소설들의 스토리가 이러한 단계에 잘 맞아떨어지는지 생각해 보자. 모든 스토리가 캠벨의 단계에 딱 맞아떨어지지는 않지만, 거의 모든 스토리들이 영웅의 여정에서 볼 수 있는

몰리는 경험을 만드는 디자인

요소를 갖고 있다.

이런 영웅의 여정이 경험 디자인과 어떻게 연결되는가? 모든 것이 연결되어 있다. 영웅의 여정은 참여자가 영웅이 되는 경험 디자인 템플릿이나 마찬가지다. 다시 말하지만, 디자인하는 경험 여정의 모든 단계를 디자인할 필요는 없다. 하지만 경험을 디자인할 때, 스토리의 기본 구조로 몇천 년 동안 쓰인 프레임워크만큼 안전하게 쓸 수 있는 것이 얼마나 있겠는가?

이를 실제로 적용하면 어떤 모습일까? 표 8.2에서 "파리의 사랑" 광고를 단계별로 설명한 내용을 자세히 살펴보자. 이는 고작 52초 만에 영웅의 여정을 완벽하게 끝내 버린다. 더 놀라운 것은, 그 광고가 나오는 동안 당신이 보는 것은 오직 구글 검색 엔진뿐이다. 물론 그에 맞는 음향 효과와 간신히 귀에 들어오는 대화도 추가되지만 말이다. 이런 제약 조건에도 2분 남짓한 시간 동안 영웅의 여정이 매혹적으로 눈앞에 펼쳐지는 것을 경험하게 된다. 이 광고를 유튜브에서 찾으려면 https://www.youtube.com/watch?v=nnsSUqgkDwU 로 들어가면 된다. 직접 한번 보기 바란다. 지금 디자인하고 있는 경험에 영웅의 여정을 만들어 넣을 수 있다. 최소한 당신의 참여자를 영웅이라고 생각하는 것만으로도, 누구의 욕구를 충족시키기 위해 지금 이 경험을 디자인하고 있는지 스스로에게 상기시킬 수 있다. 자신이 아니라 참여자의 경험을 디자인하고 있다는 점을 한 번 더 떠올려라. 경험 디자인에 영웅의 여정 프레임워크를 사용하길 권한다. 그렇

227

게 하면 흥미로운 관점으로 디자인할 수 있다.

표 8.2 영웅의 여정 단계

단계	상세	사례
평범한 세상	불안하거나, 불편하거나, 아직 각성하지 못한 영웅이 딱한 모습으로 소개되고, 청중은 현재 상황이나 딜레마가 무엇인지 알게 된다.	구글을 이용해 검색 중인 영웅을 알게 된다.
모험을 향한 요청	무엇인가가 현재 상황을 흔든다. 영웅은 변화가 시작되는 것을 대면한다.	영웅이 파리에 유학 가는 내용을 검색한다.
요청 거절	알지 못하는 상황에 두려움을 느낀 영웅은 모험에서 달아난다.	
멘토와의 만남	영웅은 숙련된 여행가를 만나게 되면서, 그 사람에게서 여정에 도움이 될 만한 훈련, 도구, 충고를 얻게 된다.	이 스토리의 조언자는 구글 검색 엔진으로 영웅에게 중요한 정보를 제시해 주면서 파리로 가는 모험을 시작하라고 북돋아 준다.
관문을 통과하다	영웅은 평범한 생활을 박차고 새로운 규칙과 가치가 넘실대는 새로운 영역으로 발을 디딘다.	공항에서 나는 소리와 비행기 이륙 소리가 들리며, 영웅이 모험에 한 발자국 내디뎠음을 알게 된다.
관문을 통과하다	새로운 세상에서 영웅은 시험 당하고 새로운 조력자를 찾아낸다.	20초 동안 영웅은 파리에서 만난 소녀를 위해 새로운 도전(언어 장벽, 선물 검색 등)을 맞닥뜨리게 된다. 그의 현명한 조언자 구글 검색 엔진은 이런 새로운 도전에 대해 검색을 도와준다.

단계	상세	사례
접근	영웅과 그의 조력자들은 새로운 세계에서의 주요한 도전에 맞설 준비를 한다.	사랑에 빠진 영웅이 장거리 연애에 대한 팁을 검색하는 장면이 나온다.
시련	이야기가 중반에 들어서면서 영웅은 새로운 세계의 중심부로 들어가 죽음의 위협을 받거나 자신이 가장 두려워하는 것과 맞선다. 죽음의 순간에 새로운 삶이 모습을 드러낸다.	파리로 돌아가는 비행기 표를 예약하고 파리에서 일자리를 찾기 위해 검색에 들어간다.
보상	죽음과 맞선 영웅은 보물을 획득한다. 이에 기뻐하지만, 보물을 다시 잃을 위험도 있다.	파리에 돌아온 영웅은 파리에 있는 교회를 검색하고, 배경 음악으로 결혼 행진곡이 울려 퍼진다.
귀향	이야기의 3/4쯤이 진행된 상태에서 모험은 종결되고, 이제 영웅은 보물을 가지고 집으로 돌아간다.	
부활	이야기가 절정에 치달으면서, 영웅은 집으로 돌아가는 문턱에 다시 큰 고난을 겪는다. 마지막 희생을 통해 정화되고, 또 한 번의 죽음과 탄생의 순간이 이어진다. 이번에는 그 수준이 더 고차원적이다.	이제 영웅은 결혼해서 파리에 살게 된다.
금의환향	영웅은 보물 중 일부를 갖고 집으로 돌아온다. 그 보물은 돌아온 고향을 크게 변화시킬 힘을 갖고 있다. 자신이 그 보물로 인해 예전과 다른 사람이 된 것처럼 말이다.	영웅의 마지막 검색으로 "아기 침대 조립하기"가 화면에 비치고, 아기 울음소리가 들린다.

원본: Christopher Vogler, "A Practical Guide to Joseph Campbell's The Hero with a Thousand Faces," The Writer's Journey, 1985, para. 2-13, http://www.thewritersjourney. com/hero%27s_journey.htm#Memo.

프런트스토리? 백스토리?

•

책을 읽거나, 연극 혹은 영화를 보는 순간 프런트스토리를 경험한다. 프런트스토리는 소설가, 각본가, 극작가가 청중과 공유하는 스토리를 말한다. 이 스토리를 통해 당신은 드라마의 다섯 단계를 경험한다. 하지만 거의 모든 경우, 프런트스토리 뒤에는 알려지지 않은 백스토리가 존재한다. 백스토리는 프런트스토리를 뒷받침하는 스토리와 정보로 이루어진다. 종종 이야기를 시작하기에 앞서 저자가 캐릭터와 세팅에 대해 세밀한 백스토리 묘사를 진행한다. 이를 바탕으로 프런트스토리가 나오기 때문이다. 혹은 작가가 작품에 관해 이야기할 때 캐릭터나 복선을 다루면서 백스토리가 드러난다. 백스토리가 나중에 프런트스토리가 되기도 한다. 이를 원전Original Story이라고 부르는데, 슈퍼히어로 영화라면 거의 반드시 이 원전을 갖고 있다.

백스토리가 스토리를 풍부하게 만들어 준다면 경험을 디자인할 때도 백스토리가 당연히 도움이 된다. 경험을 디자인하기 위해 백스토리를 사용하는 사례는 곳곳에서 보인다. 이 장에서 이야기했듯이 디즈니의 테마파크나 유니버설 스튜디오의 마법 세계는 백스토리로 성공한 사례다. 혹은 이미 널리 알려진 테마(명절, 해적, 중세 시대)를 백스토리로 사용할 수도 있다. 참여자들은 과거에 그 테마와 연결된 추억을 손쉽게 되살린다.

백스토리는 경험 디자이너에게 일종의 제약 조건으로 작동하기

도 한다. 이 말이 직관적으로 이해되지 않을 수 있다. "제약 조건이 된다."라는 말에 대해 좀 더 설명을 추가하겠다. 경험 디자인은 창조적인 작업으로, 그 방향에 대해 열린 마음으로 작업을 시작하기 마련이다. 백지에서 시작하다 보니, 선택할 수 있는 가능성이 너무 많을 수 있다. 다행스럽게도 외부 요인으로 인해 제약 조건이 형성된다. 예를 들어 청중이 정해져 있다던가, 예산이나 장소의 제약이 있으면, 이로 인해 선택지가 제한된다. 제약 조건으로 인해 실현 가능한 제안 범위가 좁혀지고, 디자이너는 실현 가능한 디자인 프로세스에 집중할 수 있게 된다. 디자인 프로세스 초기 단계에 제약 조건이 너무 많으면 혁신이 일어나기 어렵다. 하지만 디자인의 형태를 잡는 초기 단계에서 테마나 배경에 대해 제약 조건이 주어지면, 오히려 도움이 된다. 지금까지 한 이야기에 관한 실제 사례를 살펴보자.

PCC 스토리

•

PCC**Polynesian Cultural Center**(폴리네시안 문화 센터)는 하와이 라이에**Laie**에 자리 잡고 있으며, 오아후**Oahu**섬에 있는 관광 장소로 인기가 높다. PCC는 약 17만㎡(오만 평)의 땅에 8개 섬에 대한 테마관으로 이루어져 있다. 2015년 PCC는 7년에 걸친 리노베이션 프로젝트를 마무리했는데, 이 프로젝트에서 후킬라우 마켓플레이스**Hukilau Marketplace**를 새로 지었다. 이 마켓플레이스의 가게들은 지역 공동체의 초기 역사와

231

문화를 보여 준다. 2008년부터 2015년까지 PCC 리노베이션 프로젝트를 맡아 진행한 디자인 회사 MLD 월드와이드**MLD Worldwide**의 사장 마이크 리**Mike Lee**는 이 마켓플레이스를 디자인하며 백스토리를 형성하는 것이 가장 중요했다고 회고했다. 각 매장의 디자인은 라이에의 1950년 생활상을 상세하게 묘사한 백스토리에서 나왔다.

이케아 스토리

•

이케아는 경험 디자인에 백스토리를 활용한 또 다른 사례다. 이케아 쇼핑은 여느 쇼핑 경험과 크게 다르다. 가구를 구매자가 직접 조립한다는 점에서 차별성을 가져올 뿐 아니라 고객 여정이 독특하다. 이케아에 가면, 제품이 쌓인 통로를 이리저리 구경하는 게 아니라, 완벽하게 꾸며진 거실, 식사 공간, 부엌, 화장실을 보게 된다. 마치 누군가의 집을 거닐고 있다는 느낌을 받게 되고, 그 느낌은 사실 꽤 정확하다.

이케아 디자이너가 쇼룸을 디자인할 때, 그들은 종종 그 집에 실제로 "사는" 사람에 대한 백스토리를 만들어 낸다. 각 방에 누가 사는지, 어떤 일을 하는지, 어떤 취미를 가졌는지 상세한 백스토리를 구성한다. 백스토리에 충실할수록 가상 거주자의 성격이 그 방에 묻어나고, 독창성이 뿜어져 나온다. 이케아 디자이너는 개인의 페르소나를 창조해 내는 완벽한 일을 해낸 셈이다.

놀라는 경험을 만드는 디자인

경험을 디자인할 때 이런 백스토리를 만들어 보길 권한다. 지금 경험하고 있는 뒤에 어떤 스토리가 있을지 생각해 보라. 스콧 루카스 Scott Lukas는 저서 《빠져드는 세계를 만드는 핸드북: 테마파크와 고객 참여 공간 디자인하기The Immersive Worlds Handbook : Designing Theme Parks and Consumer Spaces》에서 테마파크나 레스토랑처럼 시각적으로 형태가 존재하며 사람이 빠져드는 세계를 만드는 프로세스를 상세하게 다루었다. 디자인 프로세스를 시작하기 위해 백스토리를 쓰고 있다면, 경험에 대한 앞뒤 문맥을 마련해 주는 보이지 않는 세계를 만들어 내고 있는 셈이다. 백스토리는 풍부한 경험을 만들어 내는 거름이다.

요약
The End

•

우리의 스토리 제8장은 여기에서 끝난다. 아바타에서 이케아 쇼룸까지 꽤 많은 내용을 다루었다. 스토리는 중요하다. 훌륭한 경험은 훌륭한 스토리에서 나온다. 경험을 디자인할 때 우리는 스토리텔러가 되어야 한다. 참여자들에게 어떤 스토리를 들려주고 싶은가? 참여자가 다른 이들에게 어떤 스토리를 말해 주길 원하는가? 이를 잘 디자인하면 경험 디자인의 영웅이 된다. 스토리는 당신이 만드는 경험에 드라마를 더한다. 그리고 이미 존재하는 스토리라인을 사용해서 사고의 한계에서 벗어나 다시 앞으로 나갈 수 있다. 처음에 시작한 스

토리로 끝맺을 필요는 없다.

제1장부터 여기까지 꽤 많은 진도를 나갔다. 하지만 책을 덮기 전 짚고 넘어가야 할 주제가 몇 개 더 남아 있다. 케이크 만들기에 비유하자면, 이제 막 구운 케이크를 한 숨 식히고 아이싱과 장식 작업을 해야 한다. 마지막 손질을 더하는 단계라고나 할까? 다음 장에서 기술적 요인과 예술적 요인에 대해 논하기로 한다. 이들은 경험 디자인의 마지막 단계에 해당한다.

제9장

경험 향상을 위한 원칙

제8장 끝머리에서 말했듯이, 경험 디자인은 케이크 굽기와 비슷하다. 둘 다 각 단계를 올바른 순서로 밟아야 한다. 케이크를 만들려면, 반죽을 만들고 케이크를 굽고 장식을 올려야 한다. 많은 사람은 케이크에 아이싱과 장식을 올리는 단계를 가장 흥미진진하고 보람 있는 일이라고 생각한다. 케이크를 먹는 일은 제외하고 말이다. 케이크는 당신의 창조성을 드러내는 캔버스가 된다. 또한 사람들은 케이크의 모양과 장식을 보고 첫 반응을 보인다. 전문 제빵사들이 만들어 내는 감탄스러운 창조물을 보고 싶어 하고, 그래서 많은 이들이 케이크나 컵케이크 경쟁 대회를 시청한다.

케이크를 만들 때 장식 단계를 가장 좋아하더라도, 케이크의 맛 또

한 중요하다. 이는 양보할 수 없다. 케이크는 맛있어야 한다. 기본 중의 기본이다. 아름다운 케이크가 굉장한 첫인상을 이끌어 냈더라도, 맛이 형편없다면 첫인상도 의미가 없어진다. 훌륭한 케이크를 만들려면, 재료를 섞는 단계에서부터 이를 굽고, 케이크를 장식하는 모든 단계를 조심스럽게 밟아야 한다.

경험을 디자인하다 보면, 다른 것은 무시하고 이번 장에서 이야기할 마지막 장식에만 공들이고 싶은 충동을 종종 느낀다. 이 마지막 장식을 앞으로 경험 향상Experience Enhancement이라고 부른다. 이들은 케이크에 얹는 아이싱과 장식이다. 제대로 올려놓으면, 평범한 경험과 케이크가 세상에 둘도 없는 훌륭한 경험과 케이크가 된다. 하지만, 그 밑에 놓인 경험이나 케이크의 품질이 뛰어나야 한다. 경험 향상을 이야기하면서 이 비유를 계속 떠올리기 바란다. 앞에서 이야기한 경험 디자인 씽킹 프로세스를 모두 이해하고, 경험 디자이너를 위한 도구 상자에서 이야기한 도구를 충실히 사용했다면, 훌륭한 경험이 나왔을 것이다. 여기까지 오기에는 굉장한 시간과 공이 들었지만, 이는 충분히 그럴 만한 가치가 있다. 훌륭한 경험을 디자인하는 사람이라면 다들 그렇게 한다. 아이디어를 구체화하고, 프로토타입을 만들고 테스팅했다면, 경험 향상을 어떻게 추가할지 고민할 순서다. 그래야 훌륭한 경험은 물론 자신이 원하는 결과가 나온다.

이번 장에서는 디자인한 경험을 어떻게 전달하는가에 대한 이행에 대해서도 다룬다. 훌륭한 경험이 되려면 디자인뿐만 아니라 전달

236

도 근사해야 한다. 전달 방식이 형편없다면 굉장한 디자인도 소용없다. 이렇게 경험 디자인과 전달이 적절하게 조화를 이루어야 한다는 것을 학문적으로 "이행 충실도Implementation Fidelity"라고 부른다. 이행 충실도가 높으면 그 경험은 디자인한 대로 전달된다. 이행 충실도가 낮다는 이야기는 디자인이 제대로 전달되지 않았다는 뜻이다. 이 경험 전달에 대한 주제만으로도 한 권의 책이 나올 수 있지만, 이번 장만 읽어도 경험을 디자인하고 이를 전달할 때 무엇을 고려해야 하는지 충분히 생각할 수 있다.

밥과 개리 엘리스는 조지프 파인 2세와 제임스 길모어, 파라슈라만A. Parasuraman, 발레리 자이사믈Valarie Zeithaml, 레오나드 베리Leonard L. Berry 등 고객 서비스를 연구하는 석학의 연구와 피겨 스케이팅을 활용해서 경험 향상 프레임워크에 두 가지 카테고리를 만들어 냈다. 밥과 개리 엘리스는 이 프레임워크에 대해 다음과 같이 말했다.

피겨 스케이팅을 보면, 심판은 참여자가 특정 기술을 제대로 수행하는지 점수를 매긴다. 이것이 기술 점수다. 그리고 참여자의 창조성, 아름다움, 음악의 해석을 평가하는 것은 예술 점수라고 불린다. 이와 마찬가지로 어떤 것을 선보일 때 "기술적인 성과"는 "예술적인 성과"와 분명히 구분된다.

다음의 내용에서 기술적 요인과 예술적 요인에 대한 큰 그림을 살펴본다. 이에 대한 이야기만으로도 책 한 권이 나올 테지만, 모든 이야기를 다루지는 않겠다.

기술적 요인

•

어떤 경험에 참여할 때 사람은 어느 정도의 기대치를 갖기 마련이다. 예를 들어 장소는 깨끗해야 하고, 마주치는 직원이 무례하지 않아야 하며, 정보를 전달하는 사인이 명확하고 필요한 정보를 제공해주어야 한다. 또한 제대로 실행되길 바란다. 이것들이 바로 기술적 요인이 된다. 뛰어난 품질의 거시적 경험을 제공하는 것이 주요 목적이라면 기술적 요인을 잘 실행해야 한다. 전문 분야에서는 보통 기술적 요인을 경험의 서비스 요소라고 부른다. 메리엄 웹스터 사전은 서비스를 "눈에 보이는 범용품을 생산하지는 않지만, 쓸모 있는 노동"이라고 정의한다. 나쁜 서비스로 흔히 꼽히는 것이 미국의 DMV^{Department of Motor Vehicle}(운전면허 시험과 운전면허증 발급 등을 담당한다)이다. DMV를 방문하면 운전면허증 발급이 방문 결과가 된다. 결과는 만족스럽지만 이를 위해 거쳐야 하는 경험은 다시 떠올리고 싶지 않다. DMV가 독점 운영되다 보니, 자신이 제공하는 경험의 기술적 요인에 대해 크게 신경 쓰지 않는다. 독점이 아닌 기업이 형편없는 경험을 제공하면 망하기 십상이다.

끌리는 경험을 만드는 디자인

238

다음 글에서는 뛰어난 품질의 경험과 관련된 기술적 서비스 요인에 대해 다룬다(표 9.1 참조). 파라슈라만이 동료와 함께 만들어 낸 서비스 품질 프레임워크에서 기술적 요인을 가져왔다. 모든 기술적 요인을 모든 경험에 적용할 수 없으므로, 지금 디자인하는 경험에 어떤 요인이 제일 중요한지 파악해야 한다.

표 9.1에 있는 기술적 요인 상당수가 프런트스테이지에서 일하는 직원과 프런트스테이지 경험이 갖는 서비스 관련 특성과 연관된다. 제6장에서 프런트스테이지와 백스테이지 지원 요소에 대해 말했듯이, 프런트스테이지 직원은 최종 사용자와 직접 상호작용한다. 그러다 보니 프런트스테이지 직원이 참여자와 개입하는 방식에 따라 프런트스테이지 직원 혼자의 힘으로 경험을 보완하기도 하고 망치기도 한다. 경험 디자이너라면 기술적 요인에 대해 고민해 본 경험이 있을 것이다. 하지만 경험을 디자인하고 전달하기 위해 이런 요소를 하나의 프레임워크로 묶어 볼 필요가 있다. 이를 통해 이 모든 요소에 대해 구조적으로 생각하게 된다. 표 9.1을 일종의 체크리스트라고 생각하고, 뛰어난 품질의 경험을 구성하기 위해 반드시 필요한 기술 요소 혹은 서비스 전달 요소를 확인한다고 생각하자. 이 책 한 권만으로 각각의 주제를 모두 다룰 수는 없으므로, 큰 그림을 그려내는 데 집중하고 실제 사례를 통해 가장 흔히 일어나는 오류들을 살펴 볼 것이다.

239

표 9.1 파라슈라만, 자이사믈, 베리의 연구에서 차용한 기술적 요인들

의사소통	경험을 위해 필요한 정보가 최종 사용자에게 명확하게 전달된다.
역량	경험 스테이저는 경험을 전달하는 데 필요한 지식과 요령을 갖고 있다.
정중함	경험 스테이저는 전문가다운 외향과 태도로 참여자와 상호작용한다.
신뢰도	참여자가 경험 스테이저는 믿을 만하다고 인지한다.
회복	경험을 전달하다가 오류가 나도 경험 스테이저가 이를 만회한다.
확실성	지속적이고 예상 가능한 방식으로 경험이 전달된다.
신속한 응대	참여자의 욕구에 대해 신속하게 대처한다.
보안	고객들은 경험을 진행하면서 감정적으로, 신체적으로 안전하다는 느낌을 받는다.
물리적 특성	경험 환경의 물리적인 요소가 높은 품질로 제공된다.

원본: Anantharanthan Parasuraman, Valarie A. Zeithaml, and Leonard L. Berry, "Servqual: A Multiple-Item Scale for Measuring Consumer Perceptions," Journal of Retailing 64, no. 1 (1988): 12.

의사소통

•

참여자와 효과적으로 의사소통하려면 매끄러운 진행을 위해 충분한 정보를 전달해야 한다. 하지만 참여자가 이로 인해 압도되어서는 안 된다. 의사소통을 많이 한다고 항상 효율적인 것은 아니다. 당면한 의사소통 문제를 해결하려면 더 많은 이야기를 나누는 것이 가장 효과적인 경우가 많기는 하지만 말이다. 특히, 다음의 질문을 반드시 던져봐야 한다. 경험을 진행하는 지금 이 시점에서 자신이 무엇을 알아야 하는지 참여자가 온전히 이해하고 있는가? 필요한 때 필

요한 정보만을 제공해서, 모든 정보가 한꺼번에 몰리지 않도록 하는 것이 가장 일반적인 해결책이 된다.

특정 정보를 언제 제공할지 파악하려면, 경험 지도와 터치포인트 템플릿 요소를 활용해서 의사소통할 내용을 미리 만들어 둔다. 그러면 그 사람이 알아야 하는 것을 적시에 전달할 수 있다.

사이니지Signage(일반 대중을 위한 신호, 표식)는 의도적으로 관심을 불러일으키는 중요한 의사소통 채널이다. 참여자가 흥미를 잃거나 경험 환경 내에서 갈 곳을 찾지 못한다면, 부적절한 사이니지가 원인일 가능성이 크다. 또한 사이니지가 전달하는 부차적인 메시지에 대해서도 생각해 봐야 한다. "직원용"이라고 쓴 사이니지는 "들어오지 마시오."라는 사이니지보다 친절하다. 둘 다 동일한 목적을 표방하고 있지만 말이다. 주차장에서 차를 망가뜨리는 사람들에 대한 경고 사이니지를 본 적이 있는가? 경험을 시작하기도 전에 그 지역에서 일어나는 범죄를 고민하게 만드는 것보다, 다른 방식으로 차 안에 귀중품을 두지 말라고 안내하는 방법은 없을까? 기억하라, 모든 것이 그 자체의 사연을 갖고 있다. 참여자에게 의사소통하는 메시지는 필요한 정보를 전달할 뿐 아니라, 경험을 통해 얻으려고 하는 결과와 일맥상통해야 한다.

역량

•

고객과 직접 대면하는 직원이 역량을 갖추었으며, 업무에 대해 충분한 훈련을 받았는가? 참여자가 던지는 질문에 대답을 제공해 줄 수 있는가? 올바른 타이밍에 올바른 방식으로 경험 여정에 기여하는가? 직원의 자질이 부족하면 참여자가 절망한다. 계산대가 여러 개 있는데, 줄 서 있는 계산대 담당자가 일을 제대로 하지 못해서 길어진 대기로 짜증이 난 경험이 있을 것이다. 곤경에 빠진 계산원은 다른 줄을 담당하는 계산원에게 도움을 청한다. 그 결과 두 줄이 대기 상태로 들어가는 상황이 악화되는 경우도 발생한다. 겨우 한 명의 직원이 자기 일을 제대로 하지 못했을 뿐인데 여러 계산대가 교착 상태에 빠진다. 이 상황을 타개할 분명한 해결책은 충분한 숫자의 감독자를 두어서, 문제가 일어날 때마다 이들이 신속하게 개입하고 상황을 해결하도록 만드는 것이다.

제대로 훈련받지 못한 판매 직원은 짜증을 돋운다. 빅박스 스토어 **Big-Box Store**(삼만 제곱미터 이상의 규모에 박스형 인테리어로 물건을 진열한 대형 상점)에 가면, 구체적인 질문을 제대로 대답하는 직원을 찾기가 어렵다. 너무 많은 숫자의 제품을 팔고 있기 때문이다. 대부분의 직원이 계산 담당이라, 계산은 잘하지만 제품 사양은 잘 모른다. 직원의 이직률이 높으면 잘 훈련된 직원을 확보하기란 하늘의 별 따기와 같다. 곧 떠날 직원을 훈련시키기 위해 적극 자원을 투자할 회사

는 없다. 그러나 미숙한 직원으로는 고객에게 뛰어난 경험을 제공하기 어렵다. 그 직원 자체가 방해물이 되기 때문이다. 따라서 조직과 고객에게 경험을 제공하기 위해서는 투자와 직원의 수준 사이에 어느 정도 균형을 맞춰야 한다.

정중함

●

프런트스테이지 직원과 나누는 미시적 경험은 참여자의 전반적인 거시적 경험에 크게 영향을 미친다. 프런트스테이지 직원은 경험의 긍정적인 하이라이트를 제공하고, 부정적인 면을 메워 줄 수도 있다. 단, 제대로 훈련을 받아야 한다. 직원과 참여자 간의 상호작용에 대해 생각하려면 여러 가지 측면을 고려해야 한다. 첫째, 직원은 고객을 정중하게 대하는가? 조직의 입장에서 고객이 되돌아올 것을 바라면서, 개개인을 소중한 인격체로 대하고 있는가? 고객은 자신의 존재가 회사에게 중요하다고 생각하는가? 예를 들어, 고객이 매장 안으로 들어오면 환영받는가? 매장을 떠날 때는 적정한 작별 인사를 들을 수 있는?? 월그린 약국**Walgreen Pharmacy**은 한때 직원들에게 "건강하세요!"라는 말로 고객과의 교류를 끝맺도록 했다. "건강하세요!"는 하나의 기업으로서 월그린의 존재는 물론 월그린의 서비스가 존재하는 이유를 완벽하게 정리해 준다. 어떤 극장에서는 행사가 끝나고 청중이 그 장소를 떠날 때 안내원들이 감사 인사를 하게 한다. 정중함

243

은 시간이 흘러도 그 가치를 잃지 않고, 시간이 많이 들지도 않는다. 그저 제시간에 적절한 대화를 건네기만 하면 된다.

직원이 '적정하게' 친절한가? '적정하게'라는 단어를 굳이 넣은 사실에 주목하길 바란다. 종종 기업은 '적정하지 않게' 친절하도록 직원에게 권하거나 훈련시킨다. 그 결과 사람이라면 자연스럽게 기대하는 매너가 결여된 서비스가 제공된다. 예를 들어 젊은 직원이 나이가 지긋한 고객을 적절한 호칭 없이 부른다면, 이는 문화적 거부감을 불러일으킨다. 하지만 종종 그런 경우가 발생한다. 경험을 체험하면서, 지금 마주한 직원과 평생 가는 우정을 키우겠다고 기대하는 고객은 없다. 프런트스테이지 직원들과 일어나는 상호작용은 맡은 역할 관계를 통해 짧은 시간 지속할 뿐, 이 관계가 지속된다고 생각하지 않는다. 레스토랑 웨이터 혹은 공항 발권 담당자와 주고받는 상호작용을 떠올려 보라.

보안이 필요한 분야라면, 고객을 정중하게 응대하는 일이 까다로워진다. 고객이 그 경험을 처음 맞는 순간, 보안을 위한 절차와 보안 요원이 모습을 드러낸다. 공항은 물론, 많은 스타디움과 장소에서 이런 절차를 겪어야 한다. 안타깝게도, 보안 담당 직원은 유쾌한 경험을 제공하는 일이 자신과 상관없다고 생각한다. 오히려 집행 요원에 가깝게 생각하는 경향이 있다. 하지만 제대로 훈련을 받으면 이들은 두 가지 역할을 동시에 소화해 낸다. 맷은 최근 가족과 함께 디즈니랜드를 방문했는데, 디즈니랜드의 보안 요원은 보안을 위해 줄 서는

것을 긍정적인 경험으로 탈바꿈시켰다. 디즈니가 철두철미하다는 점을 생각하면, 그들은 그렇게 훈련을 받았을 가능성이 크다. 가방을 검색하면서 가벼운 농담을 던지기도 했고, 디즈니랜드에 거의 다 왔다며 대기자들의 기운을 북돋웠다.

어떻게 해야 프런트스테이지 직원이 친절하고 정중하게 고객을 대할까? 뻔하다고 생각할 수 있지만, 이에 대해 고민하고 대화나 원고를 준비해서, 의도한 대로 메시지를 전달하면 된다. 그저 친절한 사람을 고용한다고 끝날 일이 아니다. 사람을 정중하게 대하는 문화를 의도적으로 양성하고, 이에 따라 사람을 훈련시켜야 한다. 이는 직원은 물론 최종 사용자와 직접 상호작용하는 자원봉사자에게도 적용된다. 제6장에서 이야기한 컬러런 모델을 떠올리기 바란다. 경험 여정의 각 터치포인트에서 참여자가 어떤 말을 하길 원하는지 분명히 알고 있다면, 그런 반응을 이끌어 내기 위해 프런트스테이지 직원이 어떤 일을 해야 할지 스스로 생각하도록 직원을 독려하라.

신뢰도

•

프런트스테이지 직원의 행동과 활동을 봤을 때 고객의 욕구를 충족하고 의도한 경험을 제대로 제공하는 그들의 능력에 대해 신뢰가 쌓이는가? 위험이 수반되는 경험을 제공할 때 이런 점이 특히 중요하다. 야외에서 탐험 경험을 한다고 상상해 보라. 가이드가 이 일을 얼

마나 오래 했는지, 이 장소를 얼마나 많이 방문했는지 간단하게 언급하는 것만으로도 신뢰가 생기고 불안감이 누그러진다. 참여자를 환영하고, 그 경험을 진행하는 직원에 대한 신뢰를 쌓아 올리고, 그 경험 속에서 어떤 일이 일어날지 알려 주는 오프닝 멘트를 원고로 만들어 두면 유용하다. 이벤트 리더십 훈련을 받은 사람들이라면 이를 잘 알고 있다. 그런 훈련을 받지 못한 사람도 있으니, 이런 점을 미리 알려 줘야 한다.

밥은 대학교 졸업식 진행을 도와달라는 부탁을 받았다. 전년도 졸업식을 진행할 때에는 졸업생을 모아 놓은 장소에서 온갖 돌발 상황이 발생했다. 학생들은 지시를 따르지 않았고, 학교 직원들은 졸업생들의 줄을 세우느라 어려움을 겪었다. 직원들은 메가폰을 사용해서 지시를 내렸다. 밥은 메가폰을 쓰는 대신, 장소에 도착한 학생과 일대일로 접촉하는 방법을 제안했다. 졸업생들을 반갑게 맞아주고, 자신을 소개하며, 졸업 축하 인사를 건넨 뒤, 졸업식에 참석한 것에 감사하다고 말했다. 그리고 밥은 졸업생들에게 어떤 일을 해야 하는지 알려 주었다. 시간이 오래 걸리지 않았지만, 이러한 방식은 꽤 효과가 있었다. 학생들은 환영받았고, 누가 책임자인지 알 수 있었으며, 그 행사를 끝내기 위해 어떤 계획이 있는지 알게 되었다. 이미 정보를 받은 학생은 막 도착하는 사람과 정보를 공유했고 자신에게도 그렇게 행동할 책임이 있다고 느꼈다. 졸업식 진행에 필요한 정보를 제공한 것만으로도 신뢰도가 형성되었다.

회복

•

경험은 전달되는 동시에 소비된다. 실시간으로 생산되므로 미처 예측하지 못한 실수가 일어난다. 오류가 생겼을 때 프런트스테이지 직원은 이를 얼마나 잘 수습할까? 예상할 수 있고 예측할 수 있는 실수라면 직원이 이를 매끄럽게 넘겨야 한다. 예를 들어 가족들이 대규모로 참석한다면, 길 잃은 아이가 생기기 마련이다. 이런 경우를 대비한 계획이 있는가?

2017년 유나이티드 에어라인에서 비행기에 탑승한 승객의 자리를 억지로 빼앗은 유명한 이야기를 생각해 보자. 예측할 수 있는 경우를 제대로 예상하지 못한 대표적인 사례다. 이미 비행기 좌석에 앉은 사람이 순순히 자리를 양보하지 않을 것을 아무도 생각하지 못했다고? 말도 안 된다! 게다가, 항공사가 제대로 대응하지 못하면서 사태가 더 악화됐을 뿐 아니라 재무 손실까지 입으면서 주가마저 하락했다.

레스토랑에서도 누구든 불쾌한 경험을 한 적이 있을 것이다. 주문을 새까맣게 잊거나, 음식을 잘못 가져다주거나, 계산을 엉뚱하게 하거나. 레스토랑을 운영하다 보면 충분히 예측 가능한 실수다. 웨이터는 이런 예측 가능한 사건을 수습하도록 훈련받고 준비해야 한다. 가장 바람직한 경우는 문제가 아예 발생하지 않는 것이지만, 머피의 법칙대로 "잘못될 일은 잘못되기" 마련이다. 평소와 다른 일이 벌어지

247

면, 직원은 이를 매끄럽게 수습할 준비가 되어야 하고, 필요한 만큼 재량으로 움직여야 한다. 실수를 잘 헤쳐 나오면 아예 실수가 일어나지 않은 경우보다 고객 충성도가 올라간다.

확실성

•

확실성이란 약속한 것을 지키는 것을 말한다. 고객의 기대를 충족시키고 디자이너가 원하는 결과가 나올 수 있도록 효과적으로 경험을 내놓는가? 어디에서 기대가 나오는지 파악하면 경험을 잘 구현할 수 있다. 경험 디자이너는 프로그램에 대한 브로슈어brochure(설명, 광고, 선전 등을 위하여 만든 얇은 책자)나 광고 캠페인을 통해 기대감을 불러일으킨다. 그렇게 형성된 기대감은 어떤 것인지 우리는 모두 잘 안다.

하지만 디자이너가 잘 모르는 기대도 존재한다. 예전 참여자가 말로 전하는 추천은 경험 디자이너가 알 길이 없다. 또한 실제와 다른 기대가 형성되기도 한다. 다른 기업의 경험에 이미 참여했던 사람은 당신이 제공하는 경험도 이와 비슷할 것이라 지레 짐작할 수 있다. 예를 들어 골프 수업을 받았던 사람은 테니스 수업도 이와 비슷하다고 막연히 생각할 수 있다.

아웃도어 브랜드 코토팍시Cotopaxi의 부사장 세스 킹Seth King은 "고객이 당신의 브랜드를 바라보는 관점은 누적된다."라고 말했다. 즉 당신

이 제공하는 경험에 변화를 주더라도, 계속 이를 구입하는 고객은 과거의 경험에서 우러나온 기대치를 갖고 있다. 따라서 경험을 제공할 때, 그 기대치가 무엇인지 알아야 한다. 경험을 개선했다고 본인은 생각할지 몰라도, 그 경험이 "과거의 경험 같지 않다면" 단골손님은 실망한다. 미처 깨닫지 못하는 사이 다른 기업이 기대치에 대한 벤치마크Benchmark(어떤 것을 평가할 때 기준이 되는 지표)를 세우는 바람에 그 기준으로 평가되는 경우도 발생한다. 제5장에 논했던 공감 숙제를 했다면, 높은 수준으로 확실성을 제공하고 참여자의 기대를 충족시킬 수 있다.

신속한 응대

•

프런트스테이지 직원이 참여자의 요구에 신속하고 적정하게 응대하는가? 일상적으로 진행되는 프로세스에서 문제가 발생하고 처음 의도한 바와 다른 대안을 찾아야 할 경우 어떻게 신속하게 응대할지 많은 기업이 고민한다. 하지만 고객에게 특정한 이슈가 있고, 이를 해결해야 할 때도 신속한 응대가 중요해진다. 이런 상황이 발생할 확률은 높다. 따라서 직원은 이런 상황을 예측하고 자주 일어나는 상황을 처리할 수 있도록 준비해야 한다. 사람은 누군가의 도움을 받기 위해 그 사람의 시선을 끌려고 노력한다. 경험을 선보이는 직원은 쉽게 눈에 띄고 도움을 줄 수 있어야 한다. 참여자의 첫 번째

욕구는 도움을 줄 수 있는 직원이고, 두 번째는 교육을 받고 적절하게 응대할 수 있는 직원이다. 한편 일상적으로 일어나는 일인데도 감독관이나 더 높은 책임자를 기다려야 하는 일이 종종 발생한다. 예측 가능하고 반복적으로 일어나는 문제에 대해 빠르고 온전하게 대처하기 위해 프런트스테이지 직원에게 좀 더 많은 권한이 필요하다.

적절한 응대에 대해 각자 다른 기대치를 갖고 있다면, 신속한 응대가 꽤 까다로워진다. 레스토랑이 그 대표적인 예이다. 고객에 대해 즉시 시간을 할애하고 적절한 응대를 하기 위해 고객을 계속 살피도록 직원을 훈련하는 체인 레스토랑도 있다. 너무 자주 확인하다 보니 겨우 한술 떴는데도 웨이터가 옆에서 일거수 일투족을 주시하고 있는 상황이 발생한다. 지나친 응대는 성가시다. 필요할 때만 직원이 즉시 응대하는 것이 바람직하다. 끊임없이 질문하고 끼어들어 같이 식사하는 사람과의 대화를 방해해선 안 된다. 반면 어떤 사람은 끊임없는 관심을 좋아한다. 그래서 적절한 타협점을 찾기가 어렵다.

고객 응대를 개선하기 위해 어떤 호텔 체인은 번호 하나만 누르면 요청사항이나 질문을 전달할 수 있도록 만들었다. 이 번호를 담당하는 직원은 청소, 예약 등 기타 요구사항에 관해 신속한 응대를 제공할 권한을 부여받는다. 다른 호텔에서는 번호를 누르면 "어떤 업무가 궁금하신가요?"로 대화가 시작되는 것과 사뭇 다른 모습이다. 질문을 응대하기 위해 어떤 부서로 전달되어야 되는지 직원이 결정하면서, 게스트는 더 이상 어느 번호로 전화해야 하는지 고민하거나 맞는

번호를 찾을 때까지 헤매지 않아도 된다.

보안

•

사람이라면 안전하다고 느끼고 싶다. 특히 요즘 같은 세상에는 신체적, 사회적, 감정적으로 안전하다고 느끼는 것이 중요하다. 하지만 보안을 확실히 하기 위해 거치는 절차는 신체적으로 위협적이기도 하고, 경험 자체를 위해 사용되어야 하는 시간을 잡아먹는다. 사람을 안전하게 보호할 수 있는 새로운 방법을 고민해야 한다. 환영받고 안전하다고 느끼도록 만드는 방향을 생각해 보자. 맷이 사례로 들었던 디즈니랜드의 보안 담당 직원들을 떠올려 보라. "지구에서 가장 행복한 장소"로 가기 위해 보안 검색대를 거쳐야 한다는 게 아이러니하긴 하다. 하지만 깨끗한 장소, 뒤에서 들려오는 백그라운드 음악, 직원의 정중한 태도라면 보안 중인 대기 줄에서 기다리는 일이 기대 단계에서 겪는 긍정적인 경험이 될 수 있다. 짜증나고 불안감이 엄습하는 경험으로 남지 않아도 된다. 뛰어난 경험 디자인으로 충분히 보완되는 것이다.

보안 절차를 거치면서 참여자가 안전하다고 느끼는 것도 중요하다. 공항에서 미국 교통 안전청Transport Security Administration, TSA의 보안 검색에 대한 사람들의 의견은 가지각색이다. TSA 요원이 자체 보안 공정에 대해 제대로 대응하지 못한 이야기가 널리 알려지면서 불신을 키

251

웠다. TSA가 진행하는 현재 보안 검색 방식은 고위험 승객을 찾아내고 검색하기보다는 각각의 승객에게 동일한 시간을 소요하는 데 초점을 맞춘다. 그 결과 TSA를 지지하는 사람도 없고 이에 대한 신뢰도도 약하다. 경험 디자이너는 적정한 수준의 보안 체크 프로세스를 마련하는 동시에, 최대한 적은 시간을 여기에 할애해야 한다. 또한 그저 구색을 맞춘다는 느낌을 받지 않고, 실제로 안전하다는 느낌이 들도록 디자인해야 한다. 보안은 분명히 필요하다. 그리고 보안 검색은 오랫동안 머리에 남는 부정적인 경험이 아니라, 참여자의 경험에 긍정적인 요소를 추가하는 것이 바람직하다.

물리적 특성

•

물리적 특성은 경험이 전달되는 장소와 환경의 물리적 요소를 뜻한다. 제일 먼저 염두에 두어야 할 것이 그 경험을 위해 적정한 장소를 고르는 일이다. 장소의 물리적 배치와 디자인이 그 경험을 전달하는 데 적정한가? 어떤 시설을 생각할 때 적정한 크기, 접근성, 충분한 수의 의자 등등 확인해야 할 사항이 많다. 장소가 청결하고 깔끔하며 잘 정돈되어 있는가? 사람들은 이왕이면 디자인이 빼어나고 깨끗하며 단정한 시설을 좋아한다. 온도와 습도 측면에서 불편하지는 않은가? 음악이나 목소리가 너무 크거나 작지는 않은가?

요즘은 공장조차도 깨끗하고 단정하다. 직원의 생산성은 물론 안

전, 만족도까지 향상되기 때문이다. 너무 뻔한 이야기지만 이를 간과하면 경험을 망친다. 모든 것이 깔끔하게 정리되어 있으면 참여자는 이를 무심히 넘기지만, 그렇지 않으면 불편함을 호소한다. 버키의 화장실은 물리적 특성을 기억할 만한 경험 터치포인트로 탈바꿈한 대표적인 사례다.

예술적 요인

•

기술적 요인이 서비스 경험에 대한 기본 기대치를 충족시킨다면 예술적 요인(표 9.2 참조)은 파인과 길모어가 많은 공을 들여 도출한 스테이징 전략이다. 예술적 요인은 예상하지 못한 가치를 경험에 추가로 더해 주며, 그 경험이 차별화되도록 지원한다. 하지만 디자인하는 모든 경험에 모든 예술적 요인을 넣겠다고 욕심을 부려서는 안 된다. 그 경험을 가장 빛내 주는 예술적 요인을 신중하게 골라야 한다 (예: 의도한 결과를 가져오고 전반적인 테마와 일치하는 요인을 고른다). 다음 글에서 각각의 요인을 소개하고 상세히 묘사한 뒤, 예술적 요인이 경험에 독특한 방식으로 기여한 사례를 찾아 선보인다. 다시 말하지만, 각각의 주제를 다루는 것만으로도 꽤 많은 이야기가 나온다.

특징화

•

당신의 경험은 독특한 특징을 갖고 있어야 한다. 경험을 선보이는 역할을 일종의 캐릭터로 만드는 아이디어는 파인과 길모어가 선보인 것으로, 경험 그 자체에도 이를 적용할 수 있다.(디즈니랜드의 직원은 만화 주인공이고, 베스트 바이가 소유하고 있는 긱 스쿼드^{Geek Squad}의 직원은 비밀 요원처럼 차려입는다.) 다른 경험과 당신의 경험이 어떻게 차별화되는가? 항공사는 자신만의 경험을 하나의 시그니처로 만들기 위해 노력한다. 사우스 웨스트 항공을 타는 것과 아메리칸 항공을 타는 것은 완전히 다른 이야기다. 둘 다 잘 알려진 항공사이고, 똑같은 장소로 당신을 태워다 준다. 하지만 비행기를 장식하는 방식, 타깃 고객층, 제공하는 음식과 즐길거리, 수화물에 대해 돈을 받는 원칙 등 항공사를 특징짓는 독특한 개성을 많이 내세운다.

표 9.2 예술적 요인

특징화	경험이 두드러진 자신만의 시그니처 스타일을 가지도록 만드는 것
맞춤화	특정 참여자의 욕구와 열망에 따라 경험을 수정하는 것
공감	참여자 관점에서 경험을 바라보려고 노력하면서 참여자에게 주의를 기울이는 것
경험 심화	참여의 모든 단계(기대, 참여, 회상)를 의도적으로 디자인하는 것
기념하기	참여자가 추억을 만들도록 터치포인트를 디자인하는 것
감각화	경험을 디자인하면서 오감을 고려하는 것
테마 부여	경험 디자인을 위해 테마를 사용하는 것

<div style="writing-mode: vertical">팔리는 경험을 만드는 디자인</div>

254

야외 모험 여행을 제공하는 회사마다 직원이 하는 일의 숫자와 고객이 하는 일의 숫자가 다르다. 이는 가격에 직접적으로 영향을 주기도 하지만, 여행의 성격에도 크게 영향을 준다. 매일 캠프를 하고 정리하는 것은 손이 많이 가지만, 이를 캠핑의 묘미라 여기고 직접 참여하는 사람들이 있다. 이와 마찬가지로 노를 젓는 것은 고된 일이지만, 어떤 사람은 이를 하고 싶어 하고 어떤 사람은 원하지 않는다. 하이킹 제공 업체에 따라 일정 난이도와 걷는 거리가 달라진다. 어떤 패키지는 빠른 속도의 하이킹을 제공하지만, 어떤 패키지는 여유로운 하이킹을 제공한다. 여행사가 어떤 선택을 하느냐에 따라, 서비스의 특징이 결정되고 차별성이 부각된다. 이런 정보를 웹사이트에 게시해 놓으면, 제품을 차별화시킬 수 있다.

어떤 비디오 게임은 특정 게임 디자이너가 작업한 사실을 크게 홍보한다. 이때 그 디자이너는 자신만의 고유한 게임 사양으로 인해 유명해진 사람이다. 사람들은 그 게임이 이 디자이너에게서 연상되는 독특한 스타일과 품질을 갖췄을 것이라고 기대한다. 이렇게 자신만의 특징을 개발해 놓으면, 구체적이고 특정한 니치 마켓niche market(유사한 기존 제품이 많지만 수요자가 요구하는 제품이 없어서 공급이 틈새처럼 비어 있는 시장)을 사로잡는다. 고객은 당신의 경험만이 가진 특성을 쉽게 잡아낸다. 참여자가 경험의 특징을 바로 꼽지 못한다면, 아직 할 일이 남아 있는 셈이다.

255

맞춤화

•

사람은 경험에 대해 각기 다르게 반응한다고 앞서 말한 바 있다. 사람마다 해석이 다르기에 개인별로 최적화된 이벤트를 만들어야 한다. 혹은 터치포인트 템플릿을 의도적으로 작성해서 개인의 해석과 행동이 발현될 여지를 남겨 둔다. 경험 속에서 좀 더 많은 선택지를 제공하는 것이다. 밥은 아이들을 위한 여름 공예 캠프 운영에 참여한 적이 있었다.

석고 모형을 칠하는 프로그램이 있었는데, 처음에는 직원이 이미 만들어진 석고 모형을 아이들에게 보여 주었다. 그리고 당연히 대부분의 아이가 눈앞에 보인 모형을 그대로 따라 했다.

변화를 주기 위해 프로그램 진행자는 다른 두 가지 변화를 고를 수 있다고 판단했다. 더 많은 사례를 보여 주거나(더 많은 선택) 아예 사례를 보여 주지 않는 것이다. 직원은 미리 칠한 석고 모형을 더 이상 보여 주지 않았고, 아이들은 자신만의 아이디어를 내놓았다. 그 결과 프로그램의 행동 유도성이 증가했다. 사례가 없어지자, 아이들은 스스로 다양한 선택을 고려하면서 자신만의 독특한 모형을 만들기 위해 다양한 방면으로 실험을 시도했다. '사례가 없다. = 이미 결정된 것이 없다. = 참여자가 타인의 지시 없이 스스로 선택할 수 있다.'라는 공식이 성립된다. 선택할 수 있게 되자, 어떤 아이는 현실 그대로의 인물을 그려 내려고 노력했고, 어떤 아이는 추상적으로 소화해 냈

끌리는 경험을 만드는 디자인

다. 만화에서 나올 법한 밝은 원색을 사용한 아이도 있고, 별 의미 없이 이것저것 섞어 놓는 아이도 있었다. 무엇을 하든, 중요한 것은 아이 스스로 선택했다는 점이다.

고객에 맞춰 경험을 제공하려면, 일의 능률이 떨어지고 일이 더 늘어날 수도 있다. 하지만 사람은 종종 자기 뜻대로 하기를 원한다. 맞춤화의 또 다른 좋은 사례가 투어 여행이다. 참여자가 마음 가는 대로 움직이도록 자유롭게 두는 것은 여행 가이드의 입장에서는 일종의 리스크다. 끌리는 가게에서 쇼핑하고, 원하는 식당에서 식사하고, 특정한 작품을 감상하느라 좀 더 시간을 보내는 등 선택권이 참여자에게 주어진다. 가이드가 이끄는 대로 투어를 진행하면 가이드가 참여자 옆에 계속 있으므로 일행이 모두 따라오고 있는지 확인하기도 쉽고 능률적이다. 하지만 그 대신 참여자 만족도가 떨어진다.

맞춤화로 진행하는 것이 손쉽고 비용 부담이 적은 경험도 있다. 요즘은 컴퓨터 성능이 워낙 뛰어나서, 컴퓨터로 진행되는 경험은 돈을 크게 들이지 않고 다양한 선택지를 제공한다. 온라인 쇼핑은 흔한 일이 되었고, 거의 모든 제품에 대해 끝없는 옵션을 제공한다. 오프라인 매장에서는 한곳에 절대 모을 수 없는 다양한 재고를 클릭 한 번으로 살 수 있다. 사람을 끌어들이는 쇼핑 프로그램은 무엇인가를 발견하는 경험을 만들어 주지만, 자신만의 제품을 만들어 내도록 도와주는 선택도 종종 제공한다. 가장 뛰어난 쇼핑 프로그램은 훌륭한 콘텐츠부터 어떤 의미에서는 교육까지 제공해 준다.

257

사람은 선택권이 없는 것보다 개별 선택이 가능한 맞춤화를 더 선호한다. 맞춤화 경험은 보통 비용이 올라가므로, 경험 디자이너는 어느 것을 취하고 어느 것을 포기할지 잘 생각해야 한다. 조지프파인 2세는 "대량 맞춤화Mass Customization"를 상세히 다루면서 다양한 선택지를 제공하는 것과 고객이 실제 선택한 것을 제공하는 것이 어떻게 차이가 나는지 이야기했다. 이에 대해 좀 더 상세히 알고 싶다면, 그의 책을 살펴보길 바란다. 또한 맞춤화를 할 때 주의해야 할 것이 있다. 배리 슈워츠Barry Schwartz의 베스트셀러 《선택의 역설The Paradox of Choice》이 지적하듯이, 더 많은 선택권이 항상 바람직하지는 않다. 너무 많은 선택지가 눈앞에 놓이면 두뇌가 오히려 혼란스러워지므로, 고객에 맞춰 어떻게 경험을 만들지 전략을 잘 짜야 한다.

공감

•

경험을 디자인하거나 전달할 때, 공감은 매우 중요하다. 어떤 문제가 발생했거나 특정한 상황에 봉착했을 때 고객의 딜레마에 공감하고 이해하는 것은 좋은 시작점이 된다. 종종 선을 넘는 모습을 보이지만 말이다. 몇몇 소매판매점은 좀 지나친 감이 있다. 예를 들어 밥이 자주 찾는 영양제 매장이 있는데, 밥은 그곳의 직원이 자신과 똑같은 증세로 골머리를 썩고 있다고 생각하게 된다. 그만큼 직원이 절묘하게 공감한다. 그리고 문제를 해결해 줄 제품을 번개와 같이 들고 온

다. 진심이라는 느낌이 들어야 공감이 먹힌다!

지나친 공감은 별개로 하고, 고객의 상황에 대해 공감하면 그 상황을 바로잡기가 쉬워진다. 예를 들어 영수증 가격이 잘못 기재되어 있다 치자. 직원이 "이런 건 정말 짜증나요, 안 그래요? 어디 한 번 봅시다."라고 간단히 말하는 것만으로도 고객 편에서 말한다는 느낌이 든다. 잘못했다고 인정하지는 않지만, 그럴 가능성이 있다고 암시하는 것만으로도 대화에 진전이 있다. 프런트스테이지의 직원을 이런 식으로 응대하도록 교육하면, 이들이 쉽게 고객에게 공감하고 이해심을 보일 수 있다.

대화를 시작하면서, 그 고객이 무엇을 염두에 두고 있는지 알아내는 것도 좋은 전략이다. 고객의 입장에서 최종 도착점이 어디인지 알아낸다면, 대화를 이끌어 가는 전략을 세우기 수월하다. 최종 도착점을 즉시 파악하면, 불만 요소를 풀어낼 수 있는지, 현실적이고 가능한 해결책이 있는지, 이 상황을 어떻게 마무리할 수 있는지에 대한 힌트를 얻는다. 고객의 기대치가 초반에는 비현실적일 수 있다. 이런 경우 현실적인 방향으로 대화를 풀어 나가야 한다. 만족할 만한 결과를 이끌어 낼 수 없다면, 차라리 시간을 낭비하지 않는 편이 낫다.

259

경험 심화

•

기대, 참여, 회상 단계가 의도적으로 디자인되어 경험 전반에 걸쳐 조화롭게 어울리는 경우를 경험이 심화되었다고 말한다. 전체 종합적인 경험이 일어나는 사회 심리학적 공간 역시 심화된 경험에 포함된다. 기대, 참여, 회상 단계는 모두 중요하지만, 사람들은 보통 실제 참여가 일어나는 무대에만 집중하고, 기대나 회상 단계에 대해서는 아무래도 소홀한 경향이 있다. 앞서 살펴봤듯이, 기대 단계는 경험 여정 지도의 첫 번째 터치포인트에서 시작한다. 첫 번째 터치포인트에는 광고, 이전 참여자에게 말로 전해 듣는 것이나 과거 참여자가 글로 쓴 것 등이 포함된다. 이 초기 접촉점이 경험에 대한 기대를 세워 주는 중요한 터치포인트가 된다. 경험 디자이너는 이 터치포인트에 공을 들여야 하고, 광고할 때 사실만을 이야기하도록 주의해야 한다. 기대를 맞출 수 있어야 참여자가 만족하기 때문이다. 경험을 홍보하는 동시에 만들어진 기대를 제대로 실현해야 한다. 그러지 않으면 참여자가 실망하고 불만을 쏟아 낸다.

참여 단계의 디자인은 이 책에서 충분히 다뤘기 때문에, 추가로 다루지는 않겠다. 실제 경험을 선보이는 것, 즉 참여 단계를 시작하는 데는 시간이 길게 소요된다. 경험에 사용되는 시간 대부분이 여기에 쓰인다. 하지만 참여 단계는 디자인이 완성된 이후에 발생한다. 회상 역시 중요한 단계임에도 불구하고 회상 단계 디자인에 크게 신경 쓰

끌리는 경험을 만드는 디자인

지 않는 경우가 많다. 경험의 마지막 단계에도 면밀하게 신경 써야 한다. 당신의 경험과 헤어지는 시점이기 때문이다. 칩 히스와 댄 히스에 따르면 경험의 끝은 다음 경험으로 넘어가는 일종의 이행이 된다. 또한 의도적으로 절정을 이끌어 낼 수 있는 절호의 기회다. 마지막으로 나누는 상호작용이기에 참여자가 가져갈 추억이 이에 좌우된다. 사람들은 종종 경험을 함께한 사람과 같이 추억을 떠올리거나 이야기를 나눈다. 메시지나 SNS를 이 단계에서 많이 사용하므로, 주고받는 정보를 충분히 얻어서 이를 잘 살려야 한다. 이 단계에서 경험에 대한 이야기와 그 경험이 갖는 의미가 종종 재창조된다.

추억을 불러일으키는 사물이 있으면 경험을 되새기는 일이 수월해진다. 그래서 다양한 종류의 기념품들이 차고 넘친다. 경험에 대한 조사를 진행하는 것도 추억을 되살리는 도구인 셈이다. 경험에 대한 사진이나 비디오 역시 잘 알려지고 널리 쓰이는 단서다. 자격증 같은 공식적인 인정이나 그 경험에 대한 인증 역시 유용하다. 경험을 연상시키는 티셔츠나 기타 물품을 구입 가격에 포함시켜서 추억을 되살리는 도구로 활용하기도 한다. 경험을 회상하기 위해 사람을 결부시키는 예도 있다. 경험을 함께한 사람끼리 다시 뭉치거나 모임을 갖는 기회를 만들어 주는 것이 그런 사례가 된다.

경험을 디자인하려면 참여 단계에 공을 들여야 하지만, 기대와 회상 단계를 잘 활용하면 경험을 효과적으로 향상시키고 긍정적인 추억을 이끌어 낼 수 있다.

기념하기

●

앞에서 기념하기에 대해 간단히 이야기했다. 추억이 오래 지속되도록 단서를 제공하는 터치포인트는 만들기 쉽지 않다. 참여자에게 평범하지 않은 추억을 만들어 주기 위해 디자이너는 "와우" 소리가 나는 무엇인가를 만들려고 노력한다. 이 방식은 문제점이 하나 있다. 반복적으로 경험하는 참여자를 위해서 더 새롭고 더 거대한 "와우"를 만들어 내야 하는 것이다. "와우" 소리가 나는 무언가를 만들지 말라는 이야기가 아니다. 지금 추구하고 있는 방향이 실현 가능하고 지속 가능한지 생각해 보라는 뜻이다.

경험이 진행되는 순간을 포착한 사진이나 비디오는 추억을 유지해 주는 단서인 동시에 친구나 가족에게 공유할 수 있는 자랑거리가 된다. 유튜브나 다른 웹 기반 플랫폼에 올린 사진이나 비디오는 많은 이에게 노출된다. 많은 이벤트나 경험들이 기념품을 과다하게 팔다 보니, 사진이나 비디오가 경험으로 얻을 수 있는 독자적이고 유일한 기념품이 된다. 이벤트 담당자들은 참여자에게 자신만의 사진, 즉 경험의 중요한 물리적 요소와 참여자가 함께 나오는 사진을 제공하는 데 공을 많이 들인다. 즉석 사진 제공은 꽤 많은 수익을 창출한다. 직접 사진을 찍을 수 있지만, 가장 좋은 앵글이나 장소는 전문 사진가의 차지가 되고, 이들은 돈을 받고 사진을 판매한다.

경험 디자이너는 경험에서 중요한 터치포인트가 무엇인지를 파악

하고 이 터치포인트를 기념하도록 경험을 향상시킨다. 이때 터치포인트 템플릿에 상세하게 기재된 대로 적절한 공연장이나 격식을 갖추어야 한다. 대학 졸업식을 다시 살펴보자. 졸업식에는 학생의 가족이나 가까운 이들이 참석하고, 그 외에 교수진이나 대학교 행정 담당자 등도 참석한다. 졸업식에는 다양한 장면이나 상황이 펼쳐지지만, 가장 중요한 터치포인트는 졸업생의 이름이 크게 호명되고, 학장에게 졸업장을 건네받는 순간이다. 학생 수가 많다면 졸업식은 완수하기가 꽤 어렵다. 하지만 졸업식이 워낙 중요하다 보니, 학교는 이를 완수하기 위해 다양한 방법을 시도한다. 졸업생 전체가 한꺼번에 졸업식을 하기도 하지만, 단과나 기타 소규모 단위로 나누어서 졸업식을 진행하기도 한다. 이런 행사에는 거대한 공연장이 수반되는데, 졸업식에서는 교수진이 입는 색색의 예복이 공연 분위기를 한껏 돋운다. 재판관이나 성직자들처럼 예복을 걸치는 전문직은 자신의 임무를 수행할 때 일상적으로 가운을 걸친다. 하지만 대학 교수진은 졸업식, 창립 기념일, 그 외 몇 개의 학교 행사 때에만 예복을 걸친다. 졸업식이 기억에 남을 수 있도록 굉장한 노력과 다양한 단서를 배치한다는 사실을 새삼 깨닫게 된다.

특정 문화에 해당하는 행사나 통과 의례들도 특징적인 연극 효과를 수반한다. 기독교 세례는 이마에 물을 끼었거나 사람을 아예 물에 잠기게 하고, 특별한 기도를 외우면서 향유를 붓는다. 가까운 친척이 모두 참석하면서 세례의 중요성이 더 부각된다. 세례식 자체나 이

에 사용되는 물건들이 일상생활에 속하지 않기에, 그 물건을 사용하는 것만으로도 기억에 남는 경험이 된다. 바르미츠바**Bar Mitzvahs**(13세 유대 소년을 위한 통과 의례)와 바트미츠바**Bat Mizvahs**(12세 유대 소녀를 위한 통과 의례)는 유대교를 믿는 어린 소년과 소녀를 위한 일생에 한 번 있는 통과 의례이자 입회식이다. 히스패닉 문화에는 15살 생일을 맞는 소녀를 대상으로 한 킨세아녜라**Quinceañera**라는 종교·문화적 통과 의례가 있다. 소녀들은 이 의례를 거치면서, 어린아이를 벗어나 성숙한 여성이 된다. 종교·문화적인 세부적 경험으로 인해 이러한 행사들은 기억에 남는다.

칩 히스와 댄 히스는 세부적 경험을 기억에 남을 수 있도록 만드는, 즉 평범한 터치포인트를 특별한 터치포인트로 만드는 네 가지 기술을 부각시켰다.

- 승격: 참여자를 깜짝 놀라게 하고 감각 자극을 활용해서 터치포인트가 부각되도록 만든다. 감각화에 대해서는 다음에 자세히 이야기한다.
- 통찰: 참여자가 자신이나 주위 세계에 대해 새로운 것을 배우는 기회를 디자인한다. 이런 디자인은 패러다임을 통째로 변화시키므로, 제3장에서 다뤘던 변혁적인 경험이 된다.
- 자부심: 참여자가 가장 뛰어난 자신을 보여 주도록 경험을 구성한다. 경주, 직원을 인정해 주는 이벤트, 솜씨를 뽐낼 기회 등이

자부심을 느끼게 되는 경험이 된다.

- 연결: 타인과의 사회적 유대를 강화하는 경험은 강력하다. 관계를 시작하거나 강화된 경험에 대한 추억을 떠올려 보면 이를 분명히 알 수 있다(예: 첫 번째 데이트, 가족 상봉, 여름 캠프 등).

칩과 댄의 책은 꽤 유용하므로, 일독을 권한다. 기대하지 않았거나 그저 그런 경험을 "결정적인 순간"으로 변혁시킨 사례를 보여 준다.

감각화

감각화(감각을 즐겁게 하거나 놀라게 하도록 디자인하는 것) 역시 중요하다. 경험을 디자인하고 선보이려면, 시각, 청각, 후각, 촉각, 미각이 어떻게 기여하거나 관심을 분산시키는지 계속 짚고 넘어가야 한다. 경험은 어떤 소리가 나고, 어떤 냄새가 나며, 어떤 느낌이어야 하고 어떤 맛이 나야 할까? 경험에 따라 특정 감각이 두드러질 수 있지만, 다른 감각을 간과해서는 안 된다. 감각화가 경험을 망칠 수도, 완성시킬 수도 있기 때문이다. 감각적 단서는 전체 의도된 경험과 일치되고, 이를 보완하는 역할을 해야 한다. 제4장에서 경험 환경에서 장소가 차지하는 역할에 대해 이 주제를 다루었으므로, 감각화에 대해 더 알고 싶다면 앞의 내용을 다시 읽으면 된다.

테마 부여

●

　파인과 길모어의 《경험 경제》는 테마 부여가 가지는 힘에 대해 집중적으로 다룬다. 크리스마스, 하누카(유대교 축제일), 생일, 독립 기념일 등의 확립된 테마 요소들과 함께 친숙한 이벤트에서 테마를 개발하는 것은 쉽다. 테마란 경험이 조화롭게 이루어지도록 도와주는 지배적 콘셉트나 잘 알려진 콘셉트를 말한다. 하트 모양, 붉은 색, 리본, 초콜릿, 꽃, 큐피드를 조합하면 밸런타인이라는 테마가 나온다. 하지만 일상생활이나 널리 알려지지 않은 일에 대해서는 테마 개발이 쉽지 않다. 이를 잘할 수 있으면 경험이 향상된다.

　경험에 테마를 부여하는 일은 예산을 맞추는 일 못지않게 공이 들어간다. 웨딩 플래너는 이런 사실을 잘 알고 있어, 예비 신랑·신부에게 팔 수 있는 테마용 장식을 다양하게 보유한다. 이들 아이템은 커플 이름이나 결혼식 날짜를 새겨 넣어 테마를 부여한다. 하지만 요즘 커플들은 그 이상으로 테마를 만든다. 자신들만의 테마를 만들기 위해 웨딩 플래너와 함께 작업하면서 서로에게 의미 있는 테마, 친구나 가족, 하객들이 알고 있는 테마를 찾아낸다. 가족이 벌꿀 농장을 운영하는 커플은 꿀을 테마로 삼았고, 카우보이를 테마로 하는 웨딩에서는 특별히 디자인한 맥주 컵 받침을 내놓는다. 또한 커플의 신념이나 개인적인 프로젝트를 테마로 삼기도 한다. 한 커플은 자연 서식지를 위한 프로젝트를 진행하고 있었는데, 그들은 결혼식에 야생 꽃 씨

앗을 아이템으로 활용했다.

테마를 개발할 때에는 자원을 현명하게 활용해야 한다. 경험에서 얻길 원하는 결과를 좀 더 다채롭게 만들고 지원하는 선까지 테마를 사용해야 한다. 테마를 지나치게 사용하면 경험에서 관심이 멀어져 버린다. 또 하나 어려운 점은 테마와 상충하는 경험 요소는 모두 제거해야 한다는 점이다. 다른 목적으로 사용되는 장소를 빌렸을 때 이런 문제가 부각된다. 대학교는 종종 농구 코트나 스포츠 시설을 졸업식 장소로 사용한다. 이런 장소에는 원래의 용도를 강조하는 시각적 요소들이 곳곳에 설치되어 있기에 졸업식 분위기를 살리려면 그런 요소들을 가리거나 없애야 한다. 졸업식에 많이 참석했던 밥은, 졸업식이 스포츠 시설에서 진행될 때 사람들이 더 크게 환호한다는 것을 눈치 챘다. 반면 극장이나 강당에서 졸업식이 진행되면, 사람들은 시끌벅적하게 소리를 지르지 않았다.

테마가 없으면 사람의 관심이 다른 곳으로 쏠린다. 중소 도시에서 개최하는 축제들이 대표적인 사례가 된다. 축제들이 명목상의 테마를 갖고 있지만, 음식, 예술품, 공예품 등 기타 제품들을 파는 노점상은 이 축제 저 축제를 옮겨 다닌다. 매번 같은 부스를 만들고 똑같은 제품을 팔기 때문에, 축제가 차별성이 없고 매력도 없다. 기억에 남는 경험이 되려면 자신만의 독특한 개성이 필요하다. 다른 축제와 똑같아지면 가치가 낮아진다. 반면 르네상스 축제Renaissance Festival(미국의 테마 축제)는 고정적인 시설을 사용하고, 음식 부스도 그 테마를 충실

히 따르고 있으며, 음식 자체에도 독특함을 부각시키고 테마를 부여하려고 노력한다. 그곳에서 파는 물건도 테마와 일치한다. 이런 경우음식과 물건이 테마에 기여하고 있으며, 경험이 크게 차별화된다. 르네상스 축제의 직원도 이에 맞춰 의상을 차려입는다. 이벤트에 참여하는 관객 역시 의상을 맞춰 입는데, 참여자들은 이를 통해 경험이실제 같다고 생각하고 진짜 경험에 참여했다고 느낀다.

경험은 소비자가 브랜드와 연결되는 데 강력한 역할을 담당한다. 많은 회사가 이를 깨달으면서 경험 마케팅 분야가 최근 몇 년 동안 급성장했다. 후원하는 이벤트에 로고나 슬로건을 노출시키고, 아예 브랜드를 테마로 해서 로고와 슬로건을 활용한다. 그리고 어떤 이벤트나 경험을 후원할지 신중하게 고른다. 자신의 제품을 사용하는 소비자 혹은 제품과 맞아떨어지는 이벤트나 경험을 선택하는 것이다.

회사가 직원들을 대상으로 직장에서 비업무적 경험(예: 회사 파티, 헬스장, 게임 시설)을 제공하는 경우, 테마가 긍정적인 효과를 갖기도 하지만 부정적인 효과를 가지는 경우도 있다. 연구를 진행하면서 맷은 다양한 사례를 알게 되었다. 한 소프트웨어 회사에서 직원을 인터뷰했는데, 이 회사는 여름 내내 금요일마다 스포츠 토너먼트(예: 샌드발리볼, 프리스비 풋볼, 소프트볼)를 개최했다. 스포츠를 좋아하는 직원들에게는 굉장한 일이었지만, 직원들이 주로 소프트웨어 엔지니어다 보니, 비디오 게임을 스포츠보다 좋아하는 직원들은 불만이 가득했다. 또 다른 사례로, 맷은 아웃도어 용품을 파는 회사 직원을 인터

뷰했는데, 이 회사는 업무 시간의 10퍼센트 이상을 "야생"에서 보내라고 권장하고 있었다. 직원들은 두 팔 벌려 이러한 정책을 환영했다. 많은 직원이 아웃도어 레크리에이션을 좋아해서 이쪽 분야에서 일하기 때문이었다. 테마를 고를 때는 그 테마가 자신의 브랜드, 직원의 선호도와 맞는지 잘 알아봐야 한다.

교훈을 주는 이야기

•

경험 디자인 프로세스를 순서대로 나열하는 것이 왜 중요한지, 프라이 페스티벌Frye Festival에 대해 이야기해 보자. 2016년부터 SNS 인플루언서와 이벤트 오거나이저들이 프라이 페스티벌을 홍보하기 시작했다. 프라이 페스티벌은 바하마 그레이트 엑슈마Great Exuma섬에서 2주 동안 열리는 초호화 뮤직 페스티벌이라고 이야기했다. 그해의 이벤트라고 명명되었고, VIP 티켓 패키지는 무려 10만 달러(약 1억 2천만 원)가 넘었다. 이벤트 광고는 이름만 대면 알 만한 사람의 훌륭한 사진, 고급 숙소에 있는 아름다운 사람들, 별 5개짜리 다이닝 등을 내세웠다. 사람들이 혹할 만한 아이싱이었지만, 정작 케이크 맛은 끔찍했다.

2017년 4월, 수천 달러를 지불한 사람들이 그레이트 엑슈마섬에 도착했다. 놀랍게도 그곳에서 그들을 기다리고 있었던 것은 초호화 뮤직 페스티벌이 아니라 난민 캠프에 가까웠다. 럭셔리 글램핑 숙소

를 예약한 고객은 재난 구호 텐트로 안내받았다. 실제 제공받은 음식은 스티로폼에 들어 있는 빵, 치즈, 상추였다. 설상가상으로 물도 충분하지 않았고 전기는 제공되지 않았다. 2주짜리 행사는 하루 만에 문을 닫았고, 이미 그레이트 엑슈마섬에 들어온 사람들은 나갈 길을 찾느라 혼란이 벌어졌다. 아직 들어오지 못한 사람들은 공항에서 오도 가도 못하고 있었다. 사기를 당했다고 생각한 참가자들은 SNS를 사용해서 이벤트 오거나이저에게 부정적인 글을 쏟아 냈다. 이벤트의 총책임자 빌 맥팔랜드^{Bill McFarland}는 전자 금융 사기죄로 유죄 선고를 받고 프라이 페스티벌이 어떻게 망하게 되었는지 훌루^{Hulu}(넷플릭스, 왓챠처럼 콘텐츠 스트리밍을 제공하는 미국 기업)에서 다큐멘터리까지 제작했다. 케이크는 엉망으로 만들고 향상이라는 아이싱에만 신경 쓴다면 전체 경험이 망가질 뿐 아니라, 당신의 커리어와 브랜드마저 손상을 입는다.

요약

케이크의 아이싱

•

처음부터 말했듯, 경험 디자인은 손이 많이 가는 복잡한 노동이다. 시간도 많이 들고 집중하면서 의도에 따라 경험 디자인 씽킹 프로세스를 밟아야 한다. 하지만 그만큼 가치 있는 일이기도 하다. 당신의 노력 덕분에 최종 사용자가 즐거워하고, 당신이 원하는 결과를 만들어 낸다. 이번 장에서 논의한 경험 향상을 잘 활용하면 독보적인 경험을 탄생시킬 수 있다. 물론, 아직 다루지 못한 이야기도 많다. 하지만 이번 장을 통해 더 많은 향상을 추구하도록 창조성을 자극하길 바란다. 이것을 도구 상자 속의 추가적인 도구라고 생각하라. 경험 디자인 프로젝트를 진행할 때마다 이 추가적인 도구를 써야 하지는 않지만, 내가 가진 것이 무엇인지 잘 알아야 한다.

경험을 디자인하려면 다양한 단계와 요소를 고려할 필요가 있다. 이번 장에는 이러한 고려 요소를 추가했다. 하지만, 모든 경험에 모든 요인을 적용할 필요는 없다. 이를 명심하기 바란다. 케이크에 대한 비유로 이 장을 시작했는데, 이 장을 마무리하면서 또 다른 비유를 들어 보자. 대부분의 베이킹 레시피는 비슷한 패턴을 따른다. 물기가 있는 재료와 마른 재료를 구분해서 섞은 뒤, 이를 합치고, 굽는다. 레시피 전반에 나오는 프로세스는 같지만, 끝에 나오는 결과가 다른 이유는 재료의 배합이 다르기 때문이다. 똑같은 프로세스를 해도 한 번은

271

브라우니, 한번은 땅콩버터 쿠키가 나온다.

2부에서 이야기한 경험 디자인 프로세스를 생각해 보자. 이는 경험을 디자인할 때 따라야 하는 기본 프로세스다. 하지만 각각의 경험을 독특하게 만드는 것은 프로세스가 아니라 그 재료다. 경험 디자인의 경우 경험 환경 요소, 기술적 요인과 예술적 요인의 독특한 배합이 재료가 된다. 요리 장인이 음식을 만들 때 모든 재료를 아무렇게나 한꺼번에 넣지 않는 것처럼, 경험 디자인의 대가 역시 요소와 요인을 적절하게 골라 배합하여 완벽한 경험을 만든다.

이제 이 책의 끝이 눈앞에 보인다. 한 장만 더 진도를 나가면 된다. 앞서 말했듯이 알고 있건 모르고 있건 모든 조직은 경험을 선보인다. 이는 곧 조직이라면 경험 디자인 프로세스를 사용해야 한다는 뜻이다. 다른 사업 분야에서 혁신을 일으키기 위해 경험 디자인 프로세스를 활용할 수 있다. 또한 제품 개발과 기업 전략에 대해서도 충분히 사용할 수 있다. 다음 장은 이에 대해 다룬다.

제10장

경험 경제로 가기 위한
경험 디자인

앞 장에서 알게된 기술은 어떤 경험 디자인 상황에서도 사용할 수 있다. 이번 장에서는 제품 개발과 기업 전략을 집중적으로 들여다본다. 경험 속에서 그 제품을 사용하는 것에 초점을 둔 제품 개발은 디자인이 어렵다. 지금까지 다룬 경험 디자인 프로세스를 활용해서 경험 여정에 제품 사용을 녹여내고, 제품 개발 프로세스를 향상시키는 방법을 알아본다. 이를 위해 골프 버디Golf Buddy©라는 디지털 골프용품을 중심으로 경험 디자인을 살펴보기로 하자.

골프 버디는 GPS를 사용해서 홀과 골프공 사이의 거리를 측정하는 전자 기기로, 칩이 내장되어 있다. 골퍼는 이를 활용해서 적절한 클럽을 선택한다. 클럽에 따라 공이 나가는 거리가 달라지기 때문이

다. 어떤 클럽을 가지고 몇 야드를 칠 수 있느냐는 골퍼마다 조금 차이가 있지만, 대부분의 골퍼는 각각의 클럽으로 자신이 얼마나 멀리 공을 칠 수 있는지 알고 있다. 공을 칠 때 가장 불확실한 변수는 그 공이 몇 야드를 날아가야 하는지 가늠하는 것이다. 지원 장비가 없으면, 골퍼는 그 거리를 측정해야 한다. 물론 골프 코스에는 일정한 간격마다 원색의 깃발이 꽂혀 있지만, 그 근처에 골프공이 있는 경우는 드물다.

즉 거리가 골칫거리다. 코스를 지나가면서 거리를 기억해 두는 골퍼도 있다. 하지만 골퍼 대부분은 기억하지 못한다. 전문 골프 선수나 캐디는 대회에 앞서 골프 코스를 꼼꼼히 살핀다. 캐디는 거리, 장애물, 비탈, 그 외 특정 코스의 특정 홀마다 관련 있는 요인에 대해 상세하게 기록해 둔다. 하지만 평범한 골퍼들은 돌발 상황에 대해 기기의 도움을 받는다. 특히 거리에 대해서는 기기의 도움이 절실하다.

골프 버디는 평범한 골퍼의 골프 경험을 향상하기 위한 단순하고, 적정한 가격의 기기다. 골프 버디는 다양한 모습을 하고 있는데, 벨트 구멍이나 골프 백에 끼울 수 있는 형태로 나오기도 하고, 팔에 찰 수 있는 시계처럼 만들어지기도 한다. 골프 버디는 특정 홀까지 남아 있는 거리와 지금 친 샷의 거리가 얼마인지 알려 주는 기능이 있다. 지금 친 샷의 거리를 알려 주면 클럽마다 비거리를 알게 되고, 다음에는 좀 더 적절한 클럽을 고를 수 있다. 거리 측정도 정확하고 사용하기도 쉽다. 골프를 치면서 사용해도 티가 많이 나지 않고, 미국의 모

든 골프 코스에 사용할 수 있다. 해외 코스에 대한 정보는 골프 버디 웹사이트에서 다운로드할 수 있다.

골프의 핵심 기술은 정확한 방향으로 정확한 거리를 치는 것이다. 골프 버디는 이런 기술을 대체해 주거나 바꿔 주지 않기 때문에 골퍼는 이런 기술을 익히고 발휘해야 한다. 또한 골프 버디는 다음 샷을 얼마나 멀리 쳐야 할지에 대한 불확실성을 제거해 주지 않는다. 그렇지만 골프 버디는 골프를 치는 경험을 향상시키는 중요한 정보를 제공하므로 골퍼의 반응은 보통 긍정적이다.

골프 버디 경험 여정

•

골프 라운딩을 하는 동안 골프 버디는 골퍼와 함께 한다. 이는 잘 알려지고, 의도적으로 디자인되었으며, 동일하게 움직이는 경험 여정이다. 한 라운드를 구성하는 18개의 에피소드는 똑같은 시나리오를 따른다. 티오프를 하고, 페어웨이에서 그린까지 몇 개의 샷을 친 뒤, 칩 샷Chip shot(그린 가까이에서 비교적 로프트loft가 적은 클럽으로 직접 홀을 노리는 샷 어프로치의 일종)이나 어프로치 샷을 하고 마지막으로 퍼팅을 한다. 홀컵에 공을 넣기까지 최소한의 샷을 치는 것이 목적이다. 하지만 게임 자체는 절대 단순하지 않다. 골프 코스에 있는 18개의 홀은 물론 골프 코스 자체도 모두 다르게 디자인되어 있다. 진정한 버디(친구)가 되려면, 골프 버디를 사용해서 샷 수를 줄일 수 있어

275

야 한다. 따라서 골프 버디의 의도는 라운드당 샷 수가 줄어들도록 골퍼를 도와주고 점수를 개선하는 것이다. 골프 버디가 시장에서 팔리려면, 다른 골프 액세서리와 비슷한 가격대에 들어가야 한다. 다음은 골프 버디의 상세한 경험 여정, 터치포인트, 이행에 대해 다루자.

골프 버디 경험의
터치포인트와 이행

•

경험 여정에서 각 터치포인트의 세부 사항은 계획되었고 그림 10.1에서 10.6까지의 그래프에 표시된다. 다음은 이러한 디자인을 어떻게 계획하고, 그래프를 작성하고, 완성할 것인가에 대한 우리의 생각이다.

터치포인트 템플릿 #1-골프 버디와 함께
골프를 치는 거시적 경험

이 터치포인트를 보면 이 제품을 사용하면서 원하는 반응이 "골프 버디는 사용하기 쉽고 게임을 개선해 줘."라고 쓰여 있는 것을 볼 수 있다. 이 경험에 들어가는 경험 환경 요소는 골퍼(참여자), 골프 코스, 골프 버디, 골프공, 골프 클럽 그리고 같이 골프를 치는 사람이 된다. 여기에서 가장 중요한 상호작용은 골프 버디를 작동시키는 능력과 정확하고 믿을 만한 정보의 제공이다. 백스테이지 지원 요소는 골

프 버디 사용이 매끄럽고 정확하도록 만들어 주는 컴퓨터 프로그래머와 믿을 만하고 매력적인 제품을 생산해 주는 제조업자가 된다. 여기에서 의도하는 공동 창조는 골프 버디를 사용한 골퍼가 더 뛰어난 라운딩을 도는 것이다. 중요한 기술적 향상은 기기가 믿을 만하게 작동하는 것이고, 중요한 예술적 요인 두 가지는 수려한 제품 디자인과 뛰어난 그래픽 디스플레이가 된다. 믿을 만하고, 정확하며, 사용하기 쉬운 제품이 이 경험에서 바라는 것이다.

끌리는 경험을 만드는 디자인

| 터치포인트 템플릿 | #: 1 | 제목: 제품 개발을 위한 끌프 바디(GB) 가시적 경험 | 경험 유형(동그라미): 평범한 일상에 (남는) 기억에 남는 뜻깊은 변혁적인 |

원하는 반응: GB는 사용하기 쉽고 게임을 개선해 준다.
이 타치포인트의 결과로 최종 사용자들이 어떤 말을 해 주길 바라는가?

1. 원하는 결과
최종 사용자에게 어떤 일이 일어나야 하는가?
1. GB가 사용하기 쉽고 사용하는 티가 나지 않는다고 끌프들이 이야기한다.
2. GB 덕에 끌프 스코어가 개선되었다고 이야기한다.
3. GB를 사용하면서 클럽을 제대로 고르게 되었다고 이야기한다.

2. 경험 환경 요소
이 타치포인트의 핵심 요소는 무엇인가?

핵심 요소	구체적으로 적기
☑ 사람	끌프
☑ 장소	끌프 코스
☑ 사물	GB, 클럽, 끌프공
☐ 규칙	다른 끌프
☑ 관계	연출

3. 디자인된 상호작용
요소를 어떻게 편안하게 조율할 것인가?
1. 사용하기 편한 작동 방식
2. 정확하고 유용한 정보를 제공해 준다.

4. 지원 요소
누가, 무엇이 (원하는 상호작용을) 일어나게 하는가?

프런트 스테이지	백스테이지
· GB	· 컴퓨터 프로 그래머 · 제조업자

5. 공동 창조
참여자들이 무엇을 할까?
높음 ✕ 낮음
세부 사항: 정확한 정보를 얻어서 끌프 성적을 개선하려면 끌프가 GB를 써야 한다.

6. 향상
타치포인트를 어떻게 향상시킬 것인가?

기술적인	예술적인
1. 믿을 만한 작동	1. 매력적인 제품 디자인
2.	2. 뛰어난 그래픽 레이아웃
3.	3.

7. 이행
최종 사용자가 다음 타치포인트에 어떻게 도달할까?
☐ 암시됨(별도 조치가 필요 없음)
☑ 분명한
결과: _____
디자인된 상호작용: _____

그림 10.1 타치포인트 템플릿 1.

터치포인트 템플릿 #2 – 골프 버디를 접하다

이 터치포인트는 마음에 남는 경험이 되어야 한다. 여기서 목표는 골퍼가 골프 버디로 골프를 치는 것에 흥미를 갖게 만드는 것이다. 이런 의도에 따라 참여자가 새로운 사실을 배울 수 있도록 디자인한다. 터치포인트 템플릿2에서 원하는 반응은 "사용하기 쉬운데"와 골퍼가 "골프 버디를 사용해 보고 싶은 기대감"을 느끼는 것이다. 여기에서 경험 환경 요소는 골퍼, 골프 버디, 그 기기에 대한 사용 설명서가 된다. 세 가지 요소에서 상호작용이 일어나 원하는 결과를 불러낸다. 사용 설명서를 읽고, 이에 따라 골프 버디를 작동시켜 보고, 골프 버디를 충전시킨다. 골퍼가 사용 설명서를 읽고 어떻게 골프 버디를 사용해야 하는지 익혀야 하므로 공동 창조 수준이 높다. 여기에서 중요한 향상은 의사소통이 명확하게 일어나는 것이다. 제품에 따라오는 사용 설명서는 읽기 쉽고, 한 페이지 정도로 간략하며 명확한 그래프를 사용해야 한다. 골프 버디의 사용이 "간단하고, 쉽다." 라는 말이 사실이라는 것을 사용 설명서에서부터 간접적으로 유추할 수 있다.

타치포인트 템플릿 #2	**제목:** 끌프 바디(GB) 처음 만나기

원하는 반응: 쉽게 배울 수 있네. 얼른 GB를 써보고 싶군! 이 타치포인트의 결과로 최종 사용자들이 어떤 말을 해 주길 바라는가?

경험 유형(동그라미): 평범한 (마음에 남는) 기어에 남는 뜻깊은 변혁적인 이 타치포인트가 어떤 경험 유형에 해당하길 바라는가?

2. 경험 환경 요소
이 타치포인트의 핵심 요소는 무엇인가?

핵심 요소	구체적으로 적기
☑ 사람	끌퍼
☑ 장소	끌프 코스
☑ 사물	GB, 클럽, 끌프공
☐ 규칙	
☑ 관계	다른 끌퍼
☐ 연출	

3. 디자인된 상호작용
요소를 어떻게 의도적으로 조율할 것인가?

1. 끌퍼가 사용 설명서를 읽는다.
2. GB를 작동시킨다.
3. GB를 충전한다.

1. 원하는 결과
최종 사용자에게 어떤 일이 일어나야 하는가?

1. 설명이 읽기 쉽고 명확하다고 끌퍼들이 이야기한다.
2. 어떻게 GB를 사용해야 하는지 이해했고, GB를 사용하게 되어 신난다고 이야기한다.
3. 충전이 쉽다고 이야기한다.

4. 지원 요소
누가, 무엇이 (원하는 상호작용을) 일어나게 하는가?

프린트스테이지	백스테이지
· GB	

5. 공동 창조
참여자들이 무엇을 할까?

높음

✕

낮음

세부 사항: 사용법 학습을 스스로 진행한다.

6. 향상
타치포인트를 어떻게 향상시킬 것인가?

기술적인	예술적인
1. 분명한 지시	1. 뛰어난 그래픽

7. 이행
최종 사용자가 다음 타치포인트에 어떻게 구입할까?

☐ 암시적인(별도 조치가 필요 없음)
☐ 분명한
결과: ___

디자인된 상호작용: ___

그림 10.2 타치포인트 템플릿 2.

터치포인트 템플릿 #3 – 플레이 시작하기

골프 코스에 도착하면, 골퍼는 골프 버디를 켠다. 스위치를 돌리기만 하면 골프 버디는 이내 위성에 접속해서 골퍼가 지금 어느 골프 코스에 있는지 파악하고 이를 알려 준다. 이 과정이 끝나면 골퍼는 첫 번째 티업을 하라고 안내받는다. 플레이 시작시 골프 선수의 위치에서 컵까지의 거리가 골프 버디에 표시된다. 터치포인트 템플릿 3a를 선택하지 않는 한 골퍼는 평소와 같이 첫 번째 샷을 친다. 3a는 골프 버디를 활용해서 샷까지 거리가 얼마나 되는지 파악하는 것이 된다. 골프 버디는 골프를 치는 데 유용한 정보를 제공하지만, 게임을 방해하거나 바꾸지는 않는다. 골퍼는 골프공을 치기 위해 앞으로 나서고 이제 터치포인트 템플릿 3a나 터치포인트 템플릿 4로 넘어간다.

터치포인트 템플릿 #3a – 교육적 선택 경험 여정

터치포인트 템플릿 3a는 자신의 비거리를 알고 싶을 때만 발생하는 선택적 터치포인트다. 공을 치기 전에 버튼을 한 번 누르면 비거리를 알 수 있다. 티샷을 치기 전에 거리를 알고 싶은 사람도 있고, 매번 홀마다 골프 버디를 사용하려는 사람도 있다. 각각의 클럽으로 비거리가 얼마나 나오는지 알고 싶은 사람도 이 기능을 활용한다. 비거리를 파악하고 나면 이 목적으로 골프 버디를 사용하는 빈도가 줄어든다.

터치포인트 템플릿 #: 3 **제목:** 플레이 시작하기

원하는 반응: 이것 참 쉽군. 게임 성적이 좋아졌어.
이 터치포인트의 결과로 최종 사용자들이 어떤 말을 해 주길 바라는가?

경험 유형(동그라미): 평범한 마음에 남는 기억에 남는 못쓸 변혁적인
이 터치포인트가 어떤 경험 유형에 해당하길 바라는가?

1. 원하는 결과

최종 사용자에게 어떤 일이 일어나야 하는가?

1. 이것 참 쉽군. 경기할 준비가 되었어.
2. 굉장한데. 어떤 클럽을 사용해야 할지 알겠어.
3. 샷과 GB 구매에 대해 만족한다.
4. 어떤 샷은 기억에 남는다.

2. 경험 환경 요소

이 터치포인트의 핵심 요소는 무엇인가?

핵심 요소	구체적으로 적기
☑ 사람	골퍼
☑ 장소	골프 코스
☑ 사물	GB, 클럽, 골프공
☐ 규칙	다른 골퍼
☑ 관계	
☐ 연출	

3. 디자인된 상호작용

요소를 어떻게 의도적으로 조율할 것인가?

1. 골퍼는 GB를 켜기만 하면 나머지는 자동으로 돌아간다.
2. 첫 번째 홀에 있다는 사실과 홀컵까지 거리가 얼마나 되는지 정보를 제공받는다.
3. 골퍼가 골프를 치기 시작한다.(예: 첫 번째 샷을 친다.)

4. 지원 요소

누가, 무엇이 (원하는 상호작용을) 일어나게 하는가?

프런트스테이지	백스테이지
	· 프로그래머

5. 공동 창조

참여자들이 무엇을 할까?

높음

세부 사항: GB는 사용하기가 쉽다. GB가 제공한 중요한 정보로 인해 골프 실력이 개선됨.

✗

낮음

6. 향상

터치포인트를 어떻게 향상시킬 것인가?

기술적인	예술적인
1.	1.
2.	2.
3.	3.

7. 이행

최종 사용자가 다음 터치포인트에 어떻게 도달할까?

☐ 암시된(별도 조치가 필요 없음)
✗ 분명한

결과: 골퍼가 템플릿 3이나 4로 이행한다.

디자인된 상호작용: 이는 한 가지의 선택 방안이므로, 다른 옵션은 템플릿 3이나 4에서 설명된다.

그림 10.3 터치포인트 템플릿 3.

터치포인트 템플릿	#: 3a	제목: 교육적 선택 경험 여정	경험 유형(동그라미): 평범한 (떠오르는) (마음에 남는)

원하는 반응: 내가 각 클럽을 첫을 때 거리가 얼마나 나오는지 알게 되었어. 이 터치포인트가 어떤 경험 유형에 해당하길 바라는가?
이 터치포인트의 결과로 최종 사용자들이 어떤 말을 해 주길 바라는가?

1. 원하는 결과
최종 사용자에게 어떤 일이 일어나야 하는가?
1. 골퍼는 자신이 각자의 클럽을 가지고 얼마나 멀리 칠 수 있는지 알게 된다.

2. 경험 환경 요소
이 터치포인트의 핵심 요소는 무엇인가?

핵심 요소	구체적으로 적기
☑ 사람	골퍼
☑ 장소	골프 코스
☑ 사물	GB, 클럽, 골프공
☐ 규칙	
☐ 관계	
☐ 연출	

3. 디자인된 상호작용
요소를 어떻게 의도적으로 조율할 것인가?
1. 시작 위치와 마지막 위치에서 버튼을 눌러서 GB가 거리를 잴 수 있도록 한다.

4. 지원 요소
누가, 무엇이 (원하는 상호작용을) 일어나게 하는가?

프린트 스테이지	백스테이지

5. 공동 창조
참여자들이 무엇을 할까?

높음

✗

세부 사항: 거리를 알기 위해 GB와 함별하게 상호작용한다.

낮음

6. 향상
터치포인트를 어떻게 향상시킬 것인가?

기술적인	예술적인
1.	1.
2.	2.
3.	3.

7. 이행
최종 사용자가 다음 터치포인트에 어떻게 도달할까?
- ☐ 암시된(별도 조치가 필요 없음)
- ☑ 분명한

결과: 버거리를 알게 된다.

디자인된 상호작용: 자기 교육. 그리고 다시 템플릿 4로 돌아간다. 게임을 하면서 이를 계속 반복할 수도 있다.

그림 10.4 터치포인트 템플릿 3a.

283

끌리는 경험을 만드는 디자인

터치포인트 템플릿	#: 4	제목: 계속 플레이하기

원하는 반응: 골프를 잘 치는 데 정말 도움이 되는군.
이 터치포인트를 경험과 결과로 최종 사용자들이 어떤 말을 해 주길 바라는가?

경험 유형(동그라미): 평범한; 음에 남는, 기억에 남는, 뜻깊은, 변혁적인
이 터치포인트가 어떤 경험 유형에 해당하길 바라는가?

1. 원하는 결과
최종 사용자에게 어떤 일이 일어나야 하는가?

1. 샷을 칠 때마다 점점 더 좋아진다. 골프 성적이 전반적으로 향상된다.
2. 어떤 샷은 기억에 남고, 어떤 샷은 뜻깊게 기억나 하다.
3. 친구들에게 유용한 정보를 제공해 주면서 우정이 강화되고 선의가 넘친다.

2. 경험 환경 요소
이 터치포인트의 핵심 요소는 무엇인가?

핵심 요소	구체적으로 적기
☑ 사람	골퍼
☑ 장소	골프 코스
☑ 사물	GB, 클럽, 골프공
☐ 규칙	
☑ 관계	다른 골퍼
☐ 연출	

3. 디자인된 상호작용
요소를 어떻게 의도적으로 조율할 것인가?

1. 세컨드 샷(다음 샷)을 위해 GB가 홀까지의 거리를 보여 준다.
2. 클럽을 제대로 고르면서 더 나은 샷이 나오고, 전반적인 플레이가 개선된다.
3. 다른 골퍼들이 호기심을 보이고 자신의 거리도 알려달라고 요청한다.

4. 지원 요소
누가, 무엇이 (원하는 상호작용을) 일어나게 하는가?

프런트스테이지	백스테이지

5. 공동 창조
참여자들이 무엇을 할까?

높음

세부 사항:

낮음

6. 향상
터치포인트를 어떻게 향상시킬 것인가?

기술적인	예술적인
1.	1.
2.	2.
3.	3.

7. 이행
최종 사용자가 다음 터치포인트에 어떻게 도달할까?

☐ 암시됨(별도 조치가 필요 없음)
☑ 분명한

결과: 코스를 따라 움직이면서 GPS를 통해 자동 작동하기 때문에 이행이 쉽다. 18홀을 도는 동안 탬플릿 3, 4 혹은 3a, 4가 반복된다.

그림 10.5 터치포인트 템플릿 4.

터치포인트 템플릿 #: 5 **제목:** 콜레이 콥 **경험 유형(동그라미):** 평범한 (몸에 남는) 기억에 남는 뜻깊은 변혁적인

원하는 반응: 골프 바디는 유용하고 플레이에 도움이 되는군. 이 터치포인트가 어떤 경험 유형에 해당하길 바라는가?
이 터치포인트의 결과로 최종 사용자들이 어떤 말을 해 주길 바라는가?

1. 원하는 결과

최종 사용자에게 어떤 일이 일어나야 하는가?

1. 골퍼는 GB가 이렇게 라운딩에 긍정적인 영향을 미쳤는지 인식한다.
2. 앞으로 라운딩할 때도 GB를 사용하는 것을 기대하게 된다.
3. 라운딩과 GB의 유용성에 대해 다른 골퍼와 이야기를 나눈다. 골퍼의 점수에 따라 그 라운딩이 기억에 남을 수도 있고 뜻깊을 수도 있다.

2. 경험 환경 요소

이 터치포인트의 핵심 요소는 무엇인가?

핵심 요소	구체적으로 적기
☑사람	골퍼
□장소	
☑사물	GB
□규칙	
☑관계	다른 골퍼
□연출	

3. 디자인된 상호작용

요소를 어떻게 의도적으로 조율할 것인가?

1. GB를 쓴다.
2. 라운딩에 대해 다른 이들과 이야기를 나누면서 GB가 유용하다는 이야기가 나올 수 있다.

4. 지원 요소

누가, 무엇이 (원하는 상호작용을) 일어나게 하는가?

프런트스테이지	백스테이지

5. 공동 창조

참여자들이 무엇을 할까?

높음

세부 사항:

낮음

6. 향상

터치포인트를 어떻게 향상시킬 것인가?

기술적인	예술적인
1.	1.
2.	2.
3.	3.

7. 이행

최종 사용자가 다음 터치포인트에 어떻게 도달할까?

☑암시된(별도 조치가 필요 없음)
□분명한
결과:

디자인된 상호작용:

그림 10.6 터치포인트 템플릿 5.

285

터치포인트 템플릿 #4 - 계속 플레이하기

골퍼가 공이 안착된 곳에 도착하면, 골프 버디는 홀까지 남아 있는 거리를 즉시 알려 준다. 이 정보는 GPS를 통해 자동 업데이트되고, 골퍼는 디스플레이 화면에 나타나는 정보를 읽기만 하면 된다. 또한 그린에 놓인 홀이 종종 자리를 바꾸기 때문에 골프 버디는 세 가지 위치(전면, 중간, 후방)를 다 보여 주어 정확도를 높인다. 골프 버디의 정보에서 얻고자 하는 결과는 골프 게임을 향상시키는 것, 즉 골프를 기억에 남는 뜻깊은 경험으로 탈바꿈하는 것이다. 추가적인 이익이 있다면 골퍼의 진짜 골프 버디(친구)들이 골프 버디를 사용해서 자신의 거리를 재며 기뻐하는 것이다.

18홀을 도는 내내 터치포인트 템플릿 3, 3a, 4가 반복적으로 일어나면서 이행이 일어난다. 골퍼가 터치포인트 템플릿 3a를 사용하지 않는다면, 골프 버디는 자동으로 수행된다. 그리고 골퍼가 해야 할 일은 디스플레이 화면에 보이는 정보를 읽고, 현재 홀의 위치에 대한 정보를 사용하고 있는지 확인하는 것이다. 골프 버디는 골프 백에서 클럽을 꺼내면서 이런 일을 쉽고 빠르게 진행할 수 있다. 또한 골프 버디를 사용하는 것은 골프 게임의 일반적인 흐름을 방해하지 않고 매끄럽게 진행된다. 친구와 농담을 주고받고, 샷을 어떻게 칠지 전략을 세우고, 샷을 세팅하고, 샷을 치는 등 모든 프로세스가 평소처럼 흘러간다.

각 홀에 따라 터치포인트 템플릿 3, 3a, 4가 너무 반복적이지 않나 생각할지도 모른다. 하지만 모든 홀은 각기 다르다. 각각 다른 거리와 기준 타수를 가지고 있으며, 물, 모굴^{mogul}(위로 살짝 솟은 흙무덤), 벙커를 포함한 다양한 해저드^{hazard}(골프에서, 코스 안에 설치한 모래밭, 연못, 웅덩이, 개울 등의 장애물)가 있다. 골프 버디는 동일한 방식으로 움직이지만, 각각의 홀 디자인이 다르므로 서로 다른 경험이 된다.

터치포인트 템플릿 #5 – 플레이 끝

라운딩이 끝나면 골프 버디의 스위치를 꺼야 한다. 골퍼가 스위치 끄는 것을 깜빡 잊으면, 일정 시간이 지난 후 기기가 알아서 꺼진다. 이 시점에서 의도된 반응은 골프 버디의 유용성에 대해 회상하고, 다음 라운딩에 골프 버디를 사용하겠다는 기대를 쌓아 올리는 것이다. 제조업자야 당연히 이런 회고가 긍정적이길 바라며, 골프 버디가 게임에 도움이 된다고 생각하기를 원한다. 이 시점에서 골퍼는 터치포인트 템플릿 2로 돌아가서 이에 따라 움직인다.

골프 버디 경험

•

골프 버디를 사용하는 것은 쉽고 눈에 띄지 않는다. 골프 버디가 골퍼의 경기를 향상시키는지 여부는 확실하지 않지만, 그럴 가능성은 있다. 따라서 구매자의 긍정적인 리뷰, 즉 골프 버디가 의도하는 반응 두 개 중 하나가 확보된다. 골프 버디가 효율적이려면, 골프 경험 흐름 속에 골프 버디가 잘 녹아들어야 한다. 골프 버디가 의도적으로 특정 행동을 유도하므로 이 또한 어느 정도 달성된다.

GPS와 컴퓨터 칩 기술이 워낙 발달되어서, 더 많은 사양도 가능하다. 예를 들어, 골퍼가 이전에 특정 홀에서 얼마나 잘 쳤는지, 홀에서 평균 비거리가 얼마나 되는지를 보여 줄 수 있다. 클럽당 평균 비거리 역시 기록할 수 있는데, 이는 훌륭한 기능이 될 수 있다. 그러나 디자이너는 이런 추가 기능을 넣지 않기로 결정을 내렸다. 골프 버디가 골프 경험에서 어떻게 사용될지 잘 이해하고 있었기 때문이다. 골퍼들은 자신에 대해 정성을 기울여 주고, 골프 플레이가 개선되도록 도와주는 그 무엇을 원한다. 그 존재에 너무 신경을 많이 써야 해서 골프에 집중하지 못하고, 현실에 있는 버디와 이야기를 나눌 수 없어서는 안 된다. 전체 경험의 드라마에서 그 제품이 어떤 역할을 하느냐에 따라 반드시 필요한 확장성이 존재한다. 주연이 아니라 조연으로 끝나야 하는 존재일 수도 있다. 제품이 사용될 경험을 이해하는 것은

다른 관점이 할 수 없는 방식으로 적절한 결정을 내릴 수 있다.

경험 디자인과 기업 전략

•

기업들이 점차 경험에 관해 관심을 쏟고 있다. 경험이라는 개념이 사명, 가치 서명서, 전략 계획 등 곳곳에서 보인다. 많은 조직이 최고 경험 책임자^{Chief Experience Officer}를 임명해서 조직 전반의 경험 디자인과 이를 실현하려는 노력을 전체적으로 관리하고 조율한다. 이번에는 자신의 전략 계획의 핵심으로 뛰어난 경험을 제공하는 데 집중하는 회사를 살펴본다. 경험과 기업 전략을 결부시키는 몇 가지의 사례로, 이를 통해 경험에 어떻게 집중해야 하는지 유용한 관점을 제공해 준다.

레스토랑

•

미국 피닉스에 본사를 둔 폭스 레스토랑 콘셉트^{Fox Restaurant Concept}는 미국 16개 주에서 50개가 넘는 독특한 콘셉트의 레스토랑을 운영하고 있다. 폭스 웹사이트에 들어가면 다음과 같은 조직의 믿음이 명시되어 있다. "음식을 먹으면서 사람들은 가장 훌륭한 이야기를 나눕니다. 우리는 감성을 불러일으키는 공간을 만들고 싶습니다. 음식은 소중한 사람들과 이어주는 매개체이며, 경험이 중요합니다." 이 레스토

랑은 훌륭한 다이닝 경험을 어떻게 제공할까? 다음의 웹사이트 내용을 살펴보자.

아이디어를 더 개선하기 위해 노력합니다. 고객에게 최고의 경험을 선사하는 최고의 방법은 이를 계속 다듬고 완전하게 만드는 것입니다. 테스트 키친에서 새로운 콘셉트를 만들 때, 유니폼, 메뉴, 음식, 음악, 조명에서 테이블웨어까지 모든 소소한 세부 사항에 정성을 쏟습니다. 심지어 소금과 후추 병까지 신경을 쓰지요!! 그리고 이들 모두가 조화를 이룰 때까지 고치고 또 고칩니다.

이 서명서를 읽은 뒤 경험 요소와 예술적 요인에 대해 생각해 보기 바란다. 새로운 경험의 다양한 요소들이 조화롭게 어울리도록 기업들이 노력하고 있다. 폭스는 레스토랑 경험을 만들어 내기 위해 경험 디자인 원칙을 충실하게 적용한다. 다양한 노력을 통해, 의도적인 디자인을 선별적으로 선택해서 완성해야 한다. 우리는 필요한 도구를 이미 다 갖고 있다. 또한 이 책에서 말하고 있는 프로세스는 쉽게 어디에나 적용된다.

브링커 인터내셔널Brinker International은 칠리스Chili's와 마지아노스Maggiano's체인 레스토랑 1,600여 개를 여러 나라에서 운영한다. 매년 1백만 명이 넘는 사람들이 이 레스토랑을 찾는다. 브링커 인터내셔널의 웹사이트에는 "게스트가 특별한 기분을 느끼도록 만들자."라는

서약이 있다. 그 서약에는 다음과 같은 내용이 명시되어 있다. "우리는 성실함, 팀워크 그리고 열정으로 움직입니다. 그리고 무엇보다 중요한 것은 모든 고객이 우리의 브랜드를 방문하면서 더할 나위 없는 다이닝 경험을 누리고 가는 것입니다. 이는 우리의 변치 않는 사명입니다." 회사는 이것을 어떻게 보장할까? 브링커 인터내셔널의 CEO 와이먼 로버츠^{Wyman T. Roberts}는 2016년 연차 보고서에서 다이닝 경험에 대한 브링커 인터내셔널의 철학을 다음과 같이 묘사했다. "칠리스 브랜드의 유산을 잘 보존하는 동시에 어느 곳과도 견줄 수 없는 다이닝 경험과 식당업계의 혁신 투자에 대한 스토리를 요구하는 언론의 요청을 현명하게 소화해 내야 한다."

브링커 인터내셔널의 마지아노스 리틀 이탈리아^{Miggiano's Little Italy}에서 최근 적용한 경험 혁신은 고객이 요청하는 두 가지 다이닝 경험 욕구인 테이크아웃과 배달에 맞춰져 있다. 새로 세워진 레스토랑은 테이크아웃과 배달만 한다. 따라서 식사 장소가 필요 없어 장소가 협소하다. 브링커는 공동 창조에 참여하고 싶어 하는 고객의 욕구를 파악하고, 쿠킹 클래스나 와인 교육 클래스, 살인 미스터리 이벤트 등을 선보였다. 또한 브링커는 마지아노스가 가족과 친구가 모여 기억에 남는 이벤트 장소가 되는 것을 원하는 동시에 직원도 적극적으로 참여하는 기회를 제공하길 원한다. 각각의 사업 전략은 독특한 고객 경험에 초점을 맞추고 있으며, 경험은 실현 가능하고 시장에서 효과가 있어야 한다.

리테일과 소비재

•

2018년 1월 아마존은 시애틀에 첫 아마존 고 식료품점^{Amazon Go} ^{Grocery}을 개장했고, 샌프란시스코와 시애틀에 두 개의 매장을 추가할 계획이다. 매장은 계산대 경험을 제거하여 식료품점 경험을 탈바꿈 하려는 아마존의 시도를 보여 준다. 카메라와 자가 센서를 이용하여 쇼핑하는 사람의 가방에 들어간 물품들은 그 움직임을 파악할 수 있 고 기록이 남는다. 쇼핑이 끝나고 걸어 나가기만 하면 가방 안에 들어 있는 물건들이 자동으로 결제된다. 식료품 산업에 변화를 가져오려 는 아마존의 광범위한 전략에는 식료품 온라인 판매와 미국의 유기 농 식품점 홀푸드^{Whole Food}의 인수도 포함된다. 이것은 모두 꾸준히 식 료품 구입 경험을 다시 디자인하려는 전략적 움직임을 보여 준다.

해즈브로^{Hasbro}는 세계에서 가장 큰 장난감 제조 회사로, 웹사이 트에 다음과 같은 기업 목표를 명시하고 있다. "해즈브로는 세상에 서 가장 뛰어난 놀이 경험을 만들어 내기 위해 혼신의 힘을 다하 고 있는 글로벌 놀이·오락 회사입니다." 이 장난감 회사는 모노폴리 ^{Monopoly©}(땅을 많이 가진 자가 이기는 보드 게임), 스크래블^{Scrabble©}(알파 벳이 새겨진 타일을 보드 위에 가로나 세로로 단어를 만들어 내면 점수를 얻게 되는 방식의 보드 게임), 슈츠 앤 래더스^{Chutes and Ladders©}(활강로와 사다리가 그려져 있는 판 위에서 하는 보드 게임) 등 한 번쯤은 친구, 가 족과 함께 놀았을 법한 대표적인 게임들을 소유하고 있다.

해즈브로의 게임은 사용 범위가 광범위하기 때문에 인기가 많다. 즉 그 게임이 갖고 있는 규칙 안에서도 서로 다른 다양한 경험을 만들어 낸다. 해즈브로는 최근 놀이 찰흙의 냄새에 대한 특허권을 받기 위해 움직였다. 이는 해즈브로가 경험에서 감각 요소들의 중요한 역할을 이해한다는 것을 보여 준다. 우리가 제4장과 9장에서 했던 이야기를 다시 떠올려 보기 바란다.

숙박업과 여행업

•

이 부분에서 디즈니의 사례를 이야기하지 않을 수 없다는 것을 당신은 알고 있어야 한다. 2017년 디즈니는 월트 디즈니 월드에 스타워즈 테마 호텔의 건립을 발표했다. 2018년 디즈니는 이 프로젝트에 대해 좀 더 상세히 설명하면서 호텔에 대해 다음과 같이 언급했다.

이제까지 볼 수 없었던 호텔로, 고급스러우면서 스타워즈 스토리로 완벽하게 빠져들 수 있는 기회를 제공한다.... 이 곳에서 투숙객은 갤럭시의 시민이 되며, 이에 맞춰 옷을 입는다.... 스토리에 완벽하게 빠져들 수 있기에 다른 디즈니 시설보다 그 위용을 자랑하며, 스타워즈와 끊임없이 연결된다. 갤럭시 엣지(스타워즈 영화에 나오는 지명)가 디즈니 할리우드 스튜디오에 완벽히 재연되면서, 투숙객은 완벽한 스타워즈를 경험한다.

이 새로운 경험에 대해 대중이 어떤 반응을 보일지 정말 기대된다. 제8장에서 스토리텔링이 왜 경험에서 중요한 역할을 하는지 이야기했던 것을 기억하는가? 스타워즈 호텔은 잘 알려진 스토리를 활용해서 게스트가 빠져들 수 있고 함께 만들어 가는 경험을 만드는 과감한 사례이다.

홀랜드 아메리카 라인**Holland America Line**은 사명 서명문에서 경험에 대해 열을 올린다. "뛰어남으로 중무장하고, 일생에 오직 한 번 있는 경험을 매일매일 만들어 낸다." 크루즈는 가격이 비싸고, 게스트들이 꽤 오랜 기간 경험에 참여한다. 또한 많은 이들은 크루즈를 오직 단 한 번 경험한다. 홀랜드 아메리카 라인은 다양한 여행 일정을 제공하지만 어떤 배 혹은 일정을 선택하든지 어느 정도 동일한 성격의 테마 프로그램과 서비스를 제공한다. 모든 배에 르 써크**Le Cirque**(홀랜드 아메리카 라인 크루즈에 있는 식당 이름)와 컬리너리 아트 센터**Culinary Art Center**(크루즈마다 있는 쿠킹 클래스 겸 식당의 이름)가 있고, 그 외에도 홀랜드 아메리카 라인 항해를 비슷하게 만들어 주는 프로그램이 포함된다. 이렇게 동일한 프로그램을 진행하면서 기업 브랜드가 형성되고 유지된다.

주택 건축

•

레나Lennar는 미국의 대표적인 주택 건축 기업으로, 1954년부터 집을 지어 오고 있다. 레나는 19개 이상의 주에서 40여 개의 시장을 대상으로 주택을 제공한다. 집은 대부분의 사람에게 가장 비싼 구매품목이다. 집을 짓고 사는 것은 디자이너, 건축가, 금융가, 명도 이전 담당자, 보험사 등 여러 관계자들이 참여하는 상당히 복잡한 일이다. "나의 레나" 사이트에서는 "간단하게 집을 사고 소유권을 이전하는 데 유용한" 온라인 리소스를 제공해 준다. 레나는 인터넷으로 사업을 하는 물품 제공업자와 건축업자 등 집을 고르고, 짓고 사는 데 필요한 기업과 고객이 상호작용하는 기회를 제공한다.

테크놀로지

•

벤 라브너Ben Rabner는 MBA를 마치고 난 뒤, 어도비 경험 클라우드Adobe Experience Cloud를 위한 웹과 콘텐츠 전략가로 어도비에서 일하기 시작했다. 그는 임원들을 위한 칵테일파티나 스테이크 디너처럼 새로운 기회를 만들어 낼 목적으로 전통적으로 활용되던 이벤트를 보면서, 이들의 효율성과 비효율성에 대해 깨달았다. 그 결과 어도비가 잠재 고객들과 새로운 관계를 형성할 기회를 다시 디자인하기로 마음먹었다. 라브너는 로드 사이클링 대회 참여 경험과 스포츠에 대해 임

295

원들의 관심이 증가하고 있다는 점에 착안해서 대규모 국제 테크놀로지 콘퍼런스에서 임원용 로드 라이딩 이벤트를 선보이기로 했다.

그는 이 로드 라이딩을 통해 임원들이 관심 있는 활동에 참여하는 동시에 사업 목적을 달성하는 기회를 어도비가 제공할 수 있다고 믿었다. 임원 입장에서 바라보는 통찰을 자양분 삼아 콘텐츠 팀을 담당하는 동시에 사이드 프로젝트로 몇 개의 로드 라이딩 이벤트를 선보였다. 그리고 벤 라브너는 2015년 어도비 경험 마케팅 총괄로 임명되었다. 그의 노력이 성공했던 것은 비즈니스에 미치는 영향을 면밀히 계산한 것뿐 아니라 임원들이 사이클링 이벤트에 믿을 수 없을 만큼 열광했다는 점과 이를 통해 어도비가 임원들과 새로운 관계를 형성했고, 수입과 관계가 개선된 점도 크게 작용했다. 어도비는 하이킹, 쿠킹 클래스, 사진 촬영 등 다양한 경험을 임원들에게 제공한다. 사이클링이나 기타 오락 경험을 제공해서 기업 관계를 형성하는 것이 다양한 산업에서 그리고 전 세계에서 빠르게 확산되고 있다.

경험 경제를 위해서는
경험 디자인이 필요하다

•

경험 디자인을 알기 위해 제법 긴 여정을 함께했다. 이번 장에서는 신제품을 개발할 때 경험 디자인의 개념과 테크닉을 활용해서 제품을 경험 속에 심는 요령을 알아봤다. 경험이라는 과정 속에 그 제품이 어떻게 사용될지 상상하고, 경험의 관점에서 제품의 용도를 생각하며 제품을 개발하기란 경험 디자인 중에서도 가장 까다로운 일이다. 실제 경험의 상호작용과 현실을 디자인의 기준으로 삼는다는 것은 꽤 불편한 일이 되기도 한다. 하지만 디자인 문제를 해결하려고 노력하면서 실제 사용에 중점을 둔다면, 하마터면 얻지 못했을 해결책, 즉 본질을 꿰뚫는 해결책을 얻을 수 있다. 우리가 소개한 예시를 통해 당신이 더 뛰어난 경험 디자이너가 되길 바란다.

어느 산업이든 많은 기업이 경험에 관심을 기울인다. 조직 전반에 걸쳐 일관성 있게 뛰어난 경험을 선보이기 위해 최고 경험 책임자를 고용한다. 경험과 경험의 결과는 전략 구상과 기업 계획의 구체적인 결과로 나타난다. 경험은 참여자에게 중요한 일이고, 그래서 점차 많은 기업들이 제품이나 서비스를 뛰어넘어 독보적인 경험을 제공하기 위해 전략적으로 공을 들인다. 훌륭한 경험을 선보이는 기업은 번성하고, 그렇지 못한 기업은 사라진다. 이는 분명한 일이다.

마치며

여기까지 함께해 줘서 고맙다. 보다 효율적이고 조직적으로 경험 디자인을 하기 위해서 어떻게 접근해야 하는지, 어떤 도구를 써야 하는지 알려 주고 싶어서 이 책을 쓰기 시작했다. 우리가 그 목적을 달성했기를 간절히 바란다. 경험 디자인에 대해 읽는 것과 경험 디자인을 실제로 하는 것은 완전히 다르다. 당신은 이미 경험 디자인을 만드는 사람일 수도 있고, 이 책을 통해 경험 디자인을 처음 접해 볼 수도 있다. 어느 쪽이든, 여태까지 논의했던 도구를 활용해서 경험을 디자인해 보라고 권하고 싶다.

우리는 둘 다 교육자라서, 숙제를 주지 않고는 못 견디겠다. 쓸데 없는 짐이라고 생각하지 말고, 경험 디자인 전문가가 되기 위한 개발

프로젝트라고 생각하자. 자신에게 경험 디자인에 대한 자격증을 부여한다고나 할까? 숙제는 다음과 같다.

1. 경험을 하나 고른다. 개인적인 경험이든 업무적인 경험이든 다 좋다. 디자인하고 싶거나 재디자인하고 싶은 것이면 된다.

2. 실제 혹은 잠재적 최종 사용자를 구체적으로 그려 보고(어떤 경험을 디자인하고 있느냐에 따라 당신이 최종 사용자가 될 수 있다) 그들과 이야기하고, 그들을 관찰하고, 공감대를 형성한다. 그들의 관점에서 디자인하는 경험을 이해하고, 그들만의 페르소나를 만들어 본다.

3. 발견한 내용을 근거로, 제5장에 있는 단계를 하나씩 밟는다. POV 진술서를 만들고 아이디어를 구체화한다.

4. 구체화된 아이디어를 바탕으로 경험 지도 프로토타입을 만들어 본다. 제6장의 가이드라인을 참고하라. 경험 지도를 만들면서 그 뒤에 깔려 있는 이야기나 영웅의 여정을 반영하려고 노력하라. 제8장에서 했던 이야기를 참고하기 바란다.

5. 경험 지도를 완성하면 최종 사용자에게 테스트해 보자. 프로토타입으로 대리 경험(시각화도 괜찮다)을 진행하고 피드백을 받아라. 그 피드백을 바탕으로 경험 지도를 수정한다. 필요하다면 수정하고 테스팅하는 단계를 반복한다.

6. 경험 지도가 충분히 다듬어졌으면 제7장에 나온 터치포인트 템플

릿을 사용해서 각각의 터치포인트에 대한 상세 내용을 담아라.

7. 이렇게 해서 만들어진 경험 지도와 터치포인트 템플릿은 경험을 선보이기 위한 청사진으로 사용한다.

이 프로세스를 끝내고 나면, 다른 경험을 위해 똑같은 과정을 반복하라. 시간이 지나면서 한 단계 한 단계를 밟는 대신 경험을 디자인하는 데 자연스럽게 철학이 녹아들고, 전체 과정이 물 흐르듯 진행될 것이다. 경험을 처음 디자인한다면, 책에 쓰여진 대로 각 단계를 밟아야 할 테지만, 실력이 늘면 자신의 스타일과 지금 하고 있는 디자인에 적합하도록 접근 방법과 도구를 적절히 변화를 주고 통합해서 사용하면 된다.

경험을 디자인하고 선보이는 프로세스는 충족감을 가져다준다. 정신적 개념에서 최종 사용자의 실제적 만남으로 경험의 발전을 보는 것은 보람 있는 일이다. 경험을 디자인하는 데는 용기가 필요하다. 과거에는 없었던 것을 만들었기에 최종 사용자가 어떤 반응을 보일지 짐작할 수 없기 때문이다. 그들이 좋아할까? 다시 하려고 할까? 디즈니랜드를 처음 개장하던 날, 이런 생각들이 월트 디즈니의 마음 속에서 소용돌이치고 있었을 것이다. 경험 디자인의 효과가 나타나면 희열을 느낀다. 《미키마우스 클럽》(월트 디즈니가 제작한 코믹 드라마)에 출연했던 샤론 베어드 **Sharon Baird**는 디즈니가 개장 첫 순간을 지켜본 당시를 이렇게 회상했다.

300

디즈니랜드를 개장하던 날, 우리(미키마우스 클럽의 배우들)는 월트 디즈니의 개인 아파트에 있었다. 그 아파트는 메인 스트리트의 소방서 위에 있었다. 디즈니랜드의 문이 막 열렸다. 나는 월트 디즈니의 옆에 서서, 사람들이 문을 지나 쏟아져 들어오는 것을 보고 있었다. 그를 돌아보자, 그는 뒷짐을 지고 함박웃음을 짓고 있었다. 하지만 마치 목에 뭐라도 걸린 것처럼 울먹이고 있었고, 눈물이 한 방울 그의 뺨을 따라 흘러내렸다. 디즈니의 꿈이 실현된 순간이었다.

세상에서 가장 유명한 테마 파크를 짓거나 디자인하지는 않을 테지만, 경험을 잘 디자인해서 사람들이 이를 소중히 하고 그 경험과 영향을 기억한다면, 월트 디즈니 못지않은 충족감을 느낄 수 있다. 그런 느낌을 알기에 이 책을 썼다. 경험을 잘 디자인하길 바란다. 이 책에 있는 정보와 도구가 당신의 경험 디자인에 자신감을 불어넣어 주길 희망한다. 마지막으로, 자신이 디자인한 경험을 통해 긍정적으로 반응하는 사람을 보면서 보람을 느끼길 원한다. 당신에게 행운이 깃들길!

로버트 로스만(밥), 피닉스, 애리조나에서
매튜 듀어든(맷), 프로보, 유타에서

301

참고 문헌

Adam Alter, Irresistible: The Rise of Addictive Technology and the Business of Keeping Us Hooked (New York: Penguin, 2018).

Amy Wrzesniewski, Clark McCauley, Paul Rozin, and Barry Schwartz, "Jobs, Careers, and Callings: People's Relations to Their Work," Journal of Research in Personality 31, no. 1 (1997).

Albert Tsao, Jørgen Sugar, Li Lu, Cheng Wang, James J. Knierim, May-Britt Moser, and Edvard I. Moser, "Integrating Time from Experience in the Lateral Entorhinal Cortex," Nature (San Francisco, CA: Springer Nature, 2018).

Arlie R. Hochschild, The Managed Heart (Berkeley: Univ. of California Press, 1983).

Andrew Lacanienta and Mat Duerden, "Designing and Staging High Quality Park and Recreation Experiences Using Co-Creation," Journal of Park and Recreation Administration (in press).

Alex Ferrari, "The Power of Myth: Creating Star Wars' Mythos with

302

Joseph Campbell," Indie Film Hustle, December 7, 2017, 3, https://indiefilmhustle.com/the-power-of-myth-star-wars-joseph-campbell.

Anastasia Kreposhina (project manager, IKEA Centres Russia), personal communication with Mat, November 9, 2016.

Anne Quito, "Why Hasbro Trademarked Play-Doh's Scent," Quartz, May 28, 2018, https://qz.com/1290460/why-hasbro-trademarked-play -dohs-scent.

B. Joseph Pine II and James H. Gilmore, The Experience Economy: Work Is Theatre and Every Business a Stage (Boston: Harvard Business School Press, 1999).

B. Joseph Pine II and James H. Gilmore, The Experience Economy, updated ed. (Boston: Harvard Business Review Press, 2011).

Brian Solis, X: The Experience When Business Meets Design (Hoboken, NJ: Wiley, 2015).

B. Joseph Pine II and James Gilmore, "The Roles of the Chief Experience Officer," AMA Quarterly (Winter 2017–2018).

Barry Schwartz, The Paradox of Choice: Why More Is Less (New York: HarperCollins, 2004).

Brian Solis, X: The Experience When Business Meets Design (Hoboken, NJ: Wiley, 2015).

Business Dictionary, s.v. "production," http://www.businessdictionary.com/definition/production.html.

Bernardo Kastrup, Henry P. Stapp, and Menas C. Kafatos, "Coming to Grips with the Implications of Quantum Mechanics," Scientific American, May 29, 2018, 3, https://blogs.scientificamerican.com/observations/coming-to-grips-with-the-implications-of-quantum-mechanics.

Business Dictionary, s.v. "co-creation," www.businessdictionary.com/definition/co-creation.html.

Brian Solis, X: The Experience When Business Meets Design (Hoboken, NJ: Wiley, 2015).

B. Joseph Pine II, Mass Customization: The New Frontier in Business

Competition (Boston: Harvard Business School Press, 1993).

Barry Schwartz, The Paradox of Choice: Why Less Is More (New York: Ecco, 2004).

Brinker International, "Making People Feel Special," Brinker International, http://www.brinker.com/company/default.html.

Clay Shirky, Cognitive Surplus: Creativity and Generosity in a Connected Age (New York: Penguin, 2010).

Csikszentmihalyi's work on flow and related concepts directly relates to how experience is operationalized. The material cited here was deduced from his work but is not a direct quotation.

Chip Heath and Dan Heath, The Power of Moments: Why Certain Experiences Have Extraordinary Impact (New York: Simon & Schuster, 2017).

Charles Dickens, A Christmas Carol (London: Bradberry & Evans, 1858).

Claude Romano, L'evenement et le monde [Event and world] (Paris: Presses Universitaries de France, 1998), 197. Trans. from French and quoted in Roth and Jornet, "Towards a Theory of Experience,"

Clayton M. Christensen, Scott D. Anthony, Gerald Berstell, and Denise Nitterhouse, "Finding the Right Job for Your Product," MIT Sloan Management Review 48, no. 3 (2007).

Connors, Duerden, Ward, and Hill, "Creating Lasting Customer Relationships."

Coimbatore K. Prahalad and Venkat Ramaswamy, "Co-creation Experiences: The Next Practice in Value Creation," Journal of Interactive Marketing 18, no. 3 (2004).

CBS News, "Falconry and Fire-Swallowing: How Airbnb's 'Experiences' Are Transforming the Platform," CBS News, August 29, 2018, https://www.cbsnews.com/news/airbnb-experiences-provide-boost-for-platform.

Charles Dickens, A Tale of Two Cities (London: Nisbet, 1902).

Coimbatore K. Prahalad and Venkat Ramaswamy, "Co-creation Experiences: The Next Practice in Value Creation," Journal of Interactive

Marketing 18, no. 3 (2004).

Christopher Vogler, "A Practical Guide to Joseph Campbell's The Hero with a Thousand Faces," The Writer's Journey, 1985, http://www.thewritersjourney.com/hero%27s_journey.htm#Memo.

Christopher Carroll, Malcolm Patterson, Stephen Wood, Andrew Booth, Jo Rick, and Shashi Balain, "A Conceptual Framework for Implementation Fidelity," Implementation Science 2, no. 1 (2007).

Daniel Kahneman, Thinking, Fast and Slow (London: Macmillan, 2011).

Daniel Kahneman and Jason Riis, "Living, and Thinking About It: Two Perspectives on Life," in The Science of Well-Being, ed. Felicia A. Huppert, Nick Baylis, and Barry Keverne (Oxford: Oxford Univ. Press, 2005).

David Meerman Scott, The New Rules of Marketing and PR (New York: Wiley, 2017).

Daniel Coyle, The Talent Code: Greatness Isn't Born. It's Grown. Here's How (New York: Bantam, 2009).

Dave Gray, "Update to the Empathy Map," July 18, 2017, Gamestorming, http://gamestorming.com/update-to-the-empathy-map.

Designing CX, "CX Journey Mapping Workshop Slides," Designing CX, http://designingcx.com/cx-journey-mapping-toolkit.

Devin Leonard and Christopher Palmeri, "Disney's Intergalactic Theme Park Quest to Beat Harry Potter," Bloomberg Businessweek, April 19, 2017, https://www.bloomberg.com/news/features/2017-04-19/disney-sintergalactic-theme-park-quest-to-beat-harry-potter.

Daniel Victor and Matt Stevens, "United Airlines Passenger Is Dragged from an Overbooked Flight," New York Times, April 19, 2017, https://www.nytimes.com/2017/04/10/business/united-flight-passenger-dragged.html?_r=0.

David Kelley and Tom Kelley, Creative Confidence: Unleashing the Creative Potential Within Us All (New York: Crown Business, 2013).

Erik Qualman, Socialnomics: How Social Media Transforms the Way We Live and Do Business, 2nd ed. (Hoboken, NJ: Wiley, 2012); David

Meerman Scott, The New Rules of Marketing and PR (Hoboken, NJ: Wiley, 2017).

Edward L. Deci and Richard M. Ryan, eds., Handbook of Self-Determination Research. (Rochester, NY: Univ. Rochester Press, 2002).

Eric Ries, The Lean Startup: How Today's Entrepreneurs Use Continuous Innovation to Create Radically Successful Businesses (New York: Crown Business, 2011).

Emily Esfahani Smith, The Power of Meaning: Creating a Life That Matters (New York: Crown, 2017).

Elizabeth Weise, "Amazon's Checkout-Free Amazon Go Stores Coming to San Francisco and Chicago," USA Today, May 14, 2018, https://www.usatoday.com/story/tech/talkingtech/2018/05/14/checkout-free-amazon-go-stores-coming-san-francisco-chicago/609794002.

Frederick Reichheld, "The One Number You Need to Grow," Harvard Business Review (December 2003), https://hbr.org/2003/12/the-one-number-you-need-to-grow.

For links to some of the best flight safety videos, check out http://mentalfloss.com/article/67178/11-creative-flight-safety-videos-around-world.

For an excellent discussion of theming, see chapter 3 in B. Joseph Pine II and James H. Gilmore, The Experience Economy, updated ed. (Boston: Harvard Business Review Press, 2011).

For a good treatment of this topic, check out Daniel Kahneman, Thinking, Fast and Slow; and Chip Heath and Dan Heath, The Power of Moments (New York: Simon & Schuster, 2017).

For more information on design thinking, check out these sources: Hasso Plattner Institute of Design at Stanford, "A Virtual Crash Course in Design Thinking," d.school, https://dschool.stanford.edu/resources-collections/a-virtual-crash-course-in-design-thinking; "Design Thinking," IDEO, https://www.ideou.com/pages/design-thinking.

For some great insights on the power of constraints to fuel creativity, read Tom Kelly and David Kelly, Creative Confidence: Unleashing the Creative

Potential Within Us All (New York: Crown Business, 2013).

For more information on the work of these individuals, see Anantharanthan Parasuraman, Valarie A. Zeithaml, and Leonard L. Berry, "SERVQUAL: A Multiple-Item Scale for Measuring Consumer Perceptions," Journal of Retailing 64, no. 1 (1988). and Anantharanthan Parasuraman, Leonard L. Berry, and Valarie A. Zeithaml, "Refinement and Reassessment of the SERVQUAL Scale," Journal of Retailing 67, no. 4 (1991).

Fox Restaurant Concepts, "About Us," Fox Restaurant Concepts, https://www.foxrc.com/about-us.

Gary Ellis, Keynote Address, Experience Industry Management Conference, Brigham Young University, Provo, UT, March 21–22, 2013.

Gustav Freytag, Freytag's Technique of the Drama: An Exposition of Dramatic Composition and Art, trans. Elias J. MacEwan (Chicago: S. C. Griggs, 1895).

Google Search Stories, "Parisian Love," YouTube video, https://www.youtube.com/watch?v=nnsSUqgkDwU.

Gary D. Ellis and J. Robert Rossman, "Creating Value for Participants Through Experience Staging: Parks, Recreation, and Tourism in the Experience Industry," Journal of Park and Recreation Administration 26, no. 4(2008).

Harold G. Nelson and Erik Stolterman, The Design Way: Intentional Change in an Unpredictable World, 2nd ed. (Cambridge, MA: MIT Press, 2012).

Herbert Blumer, Symbolic Interactionism: Perspective and Method (Englewood Cliffs, NJ: Prentice-Hall, 1969).

Harlem Globetrotters, Magic Pass, accessed September 14, 2018, https://www.harlemglobetrotters.com/magic-pass.

Horst W. J. Rittel and Melvin M. Webber, "Dilemmas in a General Theory of Planning," Policy Sciences 4, no. 2 (1973).

Hasso Plattner Institute of Design at Stanford, "An Introduction to Design Thinking Process Guide," d.school, 3, https://dschool-old.stanford.

edu/sandbox/groups/designresources/wiki/36873/attachments/74b3d/ StageGuideBOOTCAMP2010L.pdf.

Hasso Plattner Institute of Design at Stanford, "The Bootcamp Bootleg," 21, d.school, https://static1.squarespace.com/static/57c6b79629 687fde090a0fdd/t/58890239db29d6cc6c3338f7/1485374014340/ METHODCARDS-v3-slim.pdf.

Heather Long, "Disney World Secrets," Love to Know, http://themeparks. lovetoknow.com/Disney_World_Secrets.

Hasbro, "Corporate," Hasbro, https://hasbro.gcs-web.com/corporate.

Holland America Line, "About Us," Holland America Line, https://www. hollandamerica.com/en_US/our-company/mission-values.html.

If you are ever in Buenos Aires, you too can participate by contacting Mrs. Soued at the following e-mail address: normasoued@gmail.com. You can see pictures of the class at http://argentinecookingclasses.com.

Josh Bersin, Jason Flynn, Art Mazor, and Veronica Melian, "Rewriting the Rules for the Digital Age," Deloitte Insights, 2017 Global Human Capital Trends, February 28, 2017, https://www2.deloitte.com/insights/us/ en/focus/human-capital-trends/2017/improving-the-employee-experience-culture-engagement.html.

Jennifer Ouellette, "As Time Goes By—cientists Found Brain's Internal Clock That Influences How We Perceive Time," ARS Technica, August 31, 2018, 2, https://arstechnica.com/science/2018/08/scientists-found-brains-internal-clock-that-influences-how-we-perceive-time.

John Dewey, Art as Experience (New York: Penguin, 2005).

Jenkins L. Jones, "Big Rock Candy Mountains," Deseret News (Salt Lake City, UT), June 12, 1973.

J. Robert Rossman and Barbara E. Schlatter, Recreation Programming: Designing and Staging Leisure Experiences, 7th ed. (Urbana, IL: Sagamore, 2015).

John Connors, in discussion with Mat Duerden, October 2013.

Jason Cohen, "Holy Crap," Texas Monthly, October 2013, www.

texasmonthly.com/travel/holy-crap.

John Connors, Mat Duerden, Peter Ward, and Brian Hill, "Creating Lasting Customer Relationships: Lessons Learned from The Color Run" (workshop at the National Recreation and Parks Association Conference, Las Vegas, NV, 2015).

J. R. R. Tolkien, The Hobbit (New York: Houghton Mifflin Harcourt, 2001).

Joseph Campbell, The Hero with a Thousand Faces, 3rd ed. (Novato, CA: New World Library, 2008).

Joe Coscarelli and Melena Ryzik, "Fyre Festival, a Luxury Music Weekend, Crumbles in the Bahamas," New York Times, April 28, 2017, https://www.nytimes.com/2017/04/28/arts/music/fyre-festival-ja-rule-bahamas.html.

Jennifer Fickley-Baker, "Star Wars–Inspired Resort Planned for Walt Disney World Resort Promises to Be 'Unlike Anything That Exists Today,' " Disney Parks Blog, February 11, 2018, https://disneyparks.disney.go.com/blog/2018/02/d23j-update-star-wars-hotel.

Just Disney, "Walt's Private Apartment," Just Disney, http://www.justdisney.com/features/apartment.html.

Kastrup, Stapp, and Kafatos, "Implications of Quantum Mechanics".

Karen Collias, "Unpacking Design Thinking: Ideate," August 3, 2014, Knowledge Without Borders, http://knowwithoutborders.org/unpacking-design-thinking-ideate.

Kris Frieswick, "Deals on Wheels," National Geographic, May 19, 2018, https://www.nationalgeographic.com/travel/features/far-and-away/deals-on-wheels.

Lennar, "Simplicity," Lennar, https://www.lennar.com/ei/simplicity.

Mat D. Duerden, Peter J. Ward, and Patti A. Freeman, "Conceptualizing Structured Experiences: Seeking Interdisciplinary Integration," Journal of Leisure Research 47, no. 5 (2015).

Michael J. Ellis, Why People Play (Upper Saddle River, NJ: Prentice Hall,

1973).

Mihaly Csikszentmihalyi, Flow: The Psychology of Optimal Experience (New York: HarperCollins, 2008).

Martin E. P. Seligman, Authentic Happiness: Using the New Positive Psychology to Realize Your Potential for Lasting Fulfillment (New York: Simon & Schuster, 2004).

Martin E. P. Seligman, Flourish: A Visionary New Understanding of Happiness and Well-Being (New York: Simon & Schuster, 2012).

Merriam-Webster, s.v. "prosaic," https://www.merriam-webster.com/dictionary/prosaic?utm_campaign=sd&utm_medium=serp&utm_source=jsonld.

Martin Miller, "Disney's Lost and Found: Tales of Missing Children Have Happy Endings at Park," Los Angeles Times, June 12, 1994, http://articles.latimes.com/1994-06-12/news/mn-3422_1_lost-children.

Mary Jo Bitner, Bernard H. Booms, and Mary Stanfield Tetreault, "The Service Encounter: Diagnosing Favorable and Unfavorable Incidents," Journal of Marketing 54 (1990).

Martin E. P. Seligman, Authentic Happiness: Using the New Positive Psychology to Realize Your Potential for Lasting Fulfillment (New York: Simon & Schuster, 2004).

Michael W. Eysenck, Happiness: Facts and Myths (Hove, East Sussex, UK: Psychology Press, 1994).

Mat D. Duerden, Peter A. Witt, and Stacey Taniguchi, "The Impact of Postprogram Reflection on Recreation Program Results," Journal of Park and Recreation Administration 30, no. 1 (2012).

Merriam-Webster, s.v. "empathy," https://www.merriam-webster.com/dictionary/empathy.

Mat D. Duerden, Peter J. Ward, and Patti A. Freeman, "Conceptualizing Structured Experiences: Seeking Interdisciplinary Integration," Journal of Leisure Research 47, no. 5 (2015).

Merriam-Webster, s.v. "service," https://www.merriam-webster.com/dictionary/service.

Mary Jo Bitner, Bernard H. Booms, and Mary Stanfield Tetreault, "The Service Encounter: Diagnosing Favorable and Unfavorable Incidents," Journal of Marketing.

NICE Satmetrix, "U.S. Consumer 2018 Net Promoter Benchmarks at a Glance," NICE Satmetrix, 2018, http://info.nice.com/rs/338-EJP-431/images/NICE-Satmetrix-infographic-2018-b2c-nps-benchmarks-050418.pdf.

Nina Simon, The Participatory Museum (Santa Cruz, CA: Museum 2.0, 2010).

Paul Ratner, "Want Happiness? Buy Experiences, Not Things, Says a Cornell Psychologist," Big Think, July 22, 2016, http://bigthink.com/paulratner/want-happiness-buy-experiences-not-more-stuff; Elizabeth Dunn and Michael Norton, Happy Money: The Science of Happier Spending (New York: Simon & Schuster, 2014).

Patricia Laya, "Nightmare: 7 Customer Service Blunders That Went Viral," Business Insider, June 17, 2`011, http://www.businessinsider.com/7-very-public-lessons-in-customer-service-2011-6.

Peter Benz, Experience Design: Concepts and Case Studies (London: Bloomsbury, 2014).

Paul Dolan, Happiness by Design (New York: Penguin Random House, 2014).

Personal communication with Bob, who hosted Bill Nye the Science Guy when Bill keynoted Science and Technology Week (Illinois State University, Normal, IL, April 17, 2001).

P. Brickman, D. Coates, and R. Janoff-Bulman, "Lottery Winners and Accident Victims: Is Happiness Relative?," Journal of Personality and Social Psychology 36, no. 8 (1978).

Pine and Gilmore call this concept "customer sacrifice." B. Joseph Pine II and James H. Gilmore, The Experience Economy, updated ed. (Boston: Harvard Business Review Press, 2011).

Polynesian Cultural Center, "About Us," Polynesian Cultural Center, www.polynesia.com/FAQ-About-Us.html#.WU2vEsbMx0s.

Polynesian Cultural Center, "About," Hukilau Marketplace, http://hukilaumarketplace.com/about.

Parasuraman, Berry, and Zeithaml, "Refinement and Reassessment of the SERVQUAL Scale."

Robert K. Merton, "Resistance to the Systematic Study of Multiple Discoveries in Science," European Journal of Sociology 4, no. 2 (1963).

Richard M. Ryan and Edward L. Deci, "Self-Determination Theory and the Facilitation of Intrinsic Motivation, Social Development, and Well-Being," American Psychologist 55, no. 1 (2000).

Richard C. Atkinson and Richard M. Shiffrin, "Human Memory: A Proposed System and Its Control Processes," in The Psychology of Learning and Motivation, vol. 2, ed. Kenneth W. Spence and Janet Taylor Spence (New York: Academic Press, 1968).

Rita Elmkvist Nilsen, "How Your Brain Experiences Time," Gemini Research News, August 29, 2018, 1, https://geminiresearchnews.com/2018/08/how-your-brain-experiences-time.

Richard Florida, The Rise of the Creative Class (New York: Basic Books, 2002).

Stuart L. Brown, Play: How It Shapes the Brain, Opens the Imagination, and Invigorates the Soul (New York: Avery, 2009).

Steve Diller, Nathan Shedroff, and Darrel Rhea, Making Meaning: How Successful Businesses Deliver Meaningful Customer Experiences (San Francisco: New Riders, 2008).

Sociology Index, s.v. "Generalized Other," http://sociologyindex.com/generalized_other.htm.

Seymour Papert and Idit Harel, Constructionism (Norwood, NJ: Ablex, 1991).

Stephen R. Covey, The 8th Habit (New York: Free Press, 2004).

Star Wars, Episode IV: A New Hope, directed by George Lucas (Los Angeles: 20th Century Fox, 1977).

Scott Lukas, The Immersive Worlds Handbook: Designing Theme Parks

우리는 경험을 만드는 디자인

and Consumer Spaces (New York: Focal Press, 2013).

Seth King, Sam Williams, and Callan Graham, "Lessons Learned Designing Questival," Keynote Address, Experience Design Quest, Brigham Young University, Provo, Utah, April 14, 2018.

The Y (YMCA), "Our Focus," The Y, https://www.ymca.net/our-focus.

Tony Schwartz and Catherine McCarthy, "Manage Your Energy, Not Your Time," Harvard Business Review 85, no. 10 (2007).

Ting Zhang, "The Personal and Interpersonal Benefits of Rediscovery" (PhD diss., Harvard University, 2015), 22, https://dash.harvard.edu/handle/1/17467290.

Tom O'Dell and Peter Billing, eds., Experiencescapes: Tourism, Culture, and Economy (Herndon, VA: Copenhagen Business School Press, 2005).

This term was first used by Bob in a 1996 proposal to the U.S. Navy Morale, Welfare, and Recreation operations for a workshop on recreation program development and was spelled with the following twist: EXPERIENCESCAPES(QPD), Quality Program Design.

The following two works examine this phenomenon: Bo Evardsson, Bard Tronvoll, and Thorsten Gruber, "Expanding Understanding of Service Exchange and Value Co-creation: A Social Constructionist Approach," Journal of the Academy of Marketing Science 39, no. 2 (2011): 327; Wolff-Michael Roth and Alfredo Jornet, "Towards a Theory of Experience," Science Education 90 (2014).

Thomas Wendt, Design for Dasein: Understanding the Design of Experiences (New York: Wendt, 2015).

Tom Kelley and David Kelley, Creative Confidence: Unleashing the Creative Potential Within Us All (New York: Crown Business, 2013).

The list of participant elements compiled by, and Freeman was built on the work of the following researchers: Elizabeth C. Hirschman and Morris B. Holbrook, "Expanding the Ontology and Methodology of Research on the Consumption Experience," in Perspectives on Methodology in Consumer Research, ed. David Brinberg and Richard J. Lutz (New York: Springer Verlag, 1986), and J. Robert Rossman and Barbara E. Schlatter, Recreation

Programming: Designing and Staging Leisure Experiences, 7th ed. (Urbana, IL: Sagamore, 2015).

Theodore Kinni, Be Our Guest: Perfecting the Art of Customer Service, rev. ed. (New York: Disney Press, 2011).

The following two sources discuss various types of experience maps: James Kalbach, Mapping Experiences: A Complete Guide to Creating Value Through Journeys, Blueprints, and Diagrams (Sebastopol, CA: O'Reilly Media, 2016); Brian Solis, X: The Experience When Business Meets Design (Hoboken, NJ: Wiley, 2015).

Wayne, T. Roberts, "2016 Annual Report," Brinker International, 2, https://www.proxydocs.com/edocs/request?b=EAT&paction=doc&action=showdoc&docid=1053778&se=1053778.

Younger readers may not know of Cheers or its impact. It was one of the most successful sitcoms ever on TV, running from September 30, 1982, to May 20, 1993, with a total of 275 half-hour episodes for eleven seasons. Norm, Cliff, and Frasier were bar customers who added value to coming to Cheers, the bar where "everybody knows your name." The series was so popular that you can still go to a Cheers bar in Boston that celebrates the series. You can learn more at https://en.wikipedia.org/wiki/Cheers.

팔리는 경험을 만드는 디자인

고객을 사로잡는 경험 디자인의 기술

1판 1쇄	2021년 6월 18일
1판 2쇄	2021년 8월 20일
발행처	유엑스리뷰
발행인	현호영
지은이	로버트 로스만, 매튜 듀어든
옮긴이	홍유숙
편집	박수현
디자인	표지 오미인, 내지 정한샘
주소	서울시 마포구 월드컵로 1길 14, 딜라이트스퀘어 114호
팩스	070.8224.4322
이메일	uxreviewkorea@gmail.com
ISBN	979-11-88314-76-8

DESIGNING EXPERIENCES